Leisure Agriculture

· 歐式民宿

· 農場民宿

· 木屋民宿

Leisure
Agriculture

· 船釣體驗活動

· 花卉體驗

· 板車體驗

· 取水體驗

· 擂茶體驗

· 生態體驗活動

· 摸蛤兼洗褲

· 林場體驗

· 採果體驗

Leisure Agriculture

· 體驗活動

· 人員解說 ❷

· 人員解說 ❶

Leisure Agriculture

· 彩繪體驗活動

Leisure

Agriculture

· 親水活動

· 競賽活動

· 飯店式民宿

· 簡易盥洗

· 家庭式民宿

Leisure Agriculture

Leisure Agriculture

· 主題餐

· 地方風味餐

· 鄉土餐

· 簡易套餐

・生活類資源

・加工類食品

Leisure Agriculture

Leisure Agriculture

· 廚房排水

· 料理工作台

· 食物冷凍庫

·社區老街導覽

·礦坑導覽

·景點導覽

Leisure Agriculture

· 印刷解說

· 解說牌 ❶

· 展示解說

·解說牌❷

·導引牌❶

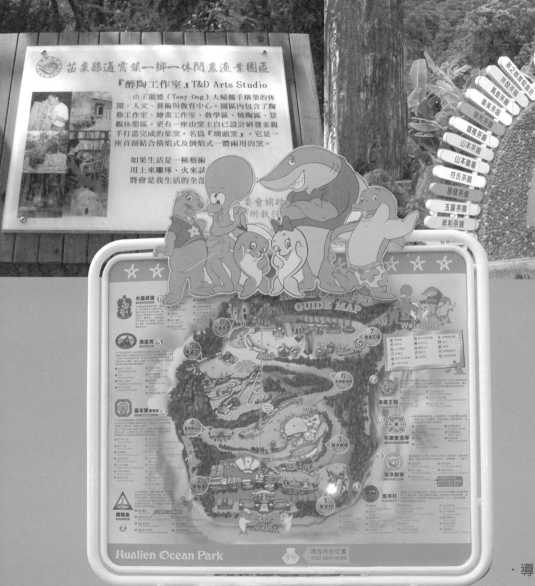

苗栗縣通霄鎮一鄉一休閒農漁業園區

『醉陶工作室』T&D Arts Studio

由王龍德（Tony Ong）夫婦攜手構築的休閒、人文、藝術與教育中心，園區內包含了陶藝工作室、繪畫工作室、教學區、燒陶區、景觀休憩區，更有一座由窯主自己設計研發並親手打造完成的柴窯，名為『圳頭窯』，它是一座首創結合橫焰式及倒焰式一體兩用的窯。

如果生活是一種藝術
用土來雕琢，火來試
將會是我生活的全部

·導引牌❷

· 自然地質資源

· 生產類資源

· 景觀資源

Leisure Agriculture

·畜牧體驗❶

·畜牧體驗❷

·休閒牧場

Leisure Agriculture

Leisure
Agriculture

· 社區營造街景❶

· 社區營造街景❷

· 社區活動營造

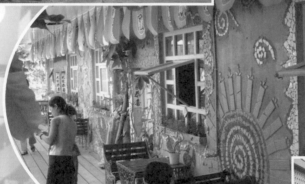

· 社區營造指標

· 社區營造舖面

· 生態工法護牆

· 民宿景觀營造

· 生態工法

· 外觀美化

Leisure Agriculture

休閒農業概論

陳墀吉・陳德星◎著

序

　　農業發展在50、60年代是台灣經濟發展的重要基石，惟隨著工商日益發展，科技益增精進的環境變遷過程，台灣農業發展卻也如同其他先進國家一樣，面臨產值低落、就業人口流失及年齡老化等大環境的壓力衝擊下，而須苦思脫困轉型發展。因此，從60年代的觀光果園，演進到90年代的休閒農業，掀起一股休閒農業發展的熱潮。檢視過去多年以來在諸多產、官、學界等先進前輩的積極耕耘之下，卻也找到發展的新方向與新契機。因此，使得近年來台灣休閒農業發展形成一種蓬勃發展的現象。

　　休閒農業的發展，從最初始的觀念導入與釐定，到具體行動方案的執行，相關法令的逐一訂頒，以及各種推廣活動的推動，一連串的發展過程呈現清晰的歷程脈絡。發展過程中許多學者、專家、政府部門、經營者，以及廣大的消費者，紛紛參與構築、耕耘與分享，從理論的挖掘到實務的操演，出現了許多精闢的著作、論文、期刊、研究報告、研習教材，而一些報章雜誌也不乏精采的論述，這些著作與論述從不同的主題、不同的角度，深入淺出的豐富了這個時期休閒農業發展的內容、趨勢與方向，帶動了休閒農業成為台灣休閒產業重要的一環。

　　本書的編撰，偏重於實務面，避免艱澀的理論，係就休閒農業概念性層次部分，將散見在諸多學者、專家、經營者所發行或發表的著作、論文、文章、講稿、教材等，以循序漸進的方式，廣泛的分門別類，有系統地加以彙整，使成為易於研讀參考的讀本。本書共十六章；第一章主要在闡述休閒農業發展的環境背景與歷程；第二章介紹休閒農業的定義、功能與範疇；第三章則說明休閒農業發展之現況；第四章則針對休閒農業的「三生」資源概念作深入的剖

析；第五至九章則論及休閒農業實質經營的內容，包括餐飲、住宿、活動設計、解說及相關的服務等作廣泛性的介紹；第十章介紹有關休閒農業的行銷策略；第十一章介紹休閒農業規劃相關事項；第十二章介紹休閒農業發展的經營發展；第十三章就休閒農業發展過程有關政府法令制定與輔導，作一廣泛性的掃描；第十四、十五則針對休閒農業發展的永續發展及世界潮流趨勢進行分析與論述。這本《休閒農業概論》的編撰過程探引諸多先進的論述文章，有論述精闢者直接加以引用者，有綜合各家意見加以彙整修飾者，其皆為成就本書之重要且關鍵者，在此一併表達謝忱之意，內容或有疏漏不周之處，尚請先進前輩不吝給予指正。

台灣休閒農業的發展，近年來形成一窩蜂的現象，從種種跡象顯示，休閒農業發展似有偏離原創之危機，因此應該從理念上、觀念上等源頭下功夫，輔導經營者及消費者對休閒農業正確的認知與分享，這本《休閒農業概論》的出書，期能激起拋磚引玉的作用，引發更多更精闢的論述，促使台灣休閒農業發展朝向更正途的方向發展，真正締造台灣農業發展的第二春。

陳墀吉、陳德星 謹識

目　錄

序　i

第一章　休閒農業發展的背景　1

休閒農業的緣起　2
休閒農業興起的「推」、「拉」作用　3
台灣休閒農業發展歷程　15

第二章　休閒農業的定義、功能與範疇　23

休閒農業的定義　24
休閒農業的功能　26
休閒農業的範疇　28

第三章　休閒農業發展現況　33

國內休閒農業之類型　34
休閒農業之發展政策　36
休閒農業發展課題　41

第四章　休閒農業的資源利用　51

休閒農業的「三生」資源概念　52
休閒農業的資源利用類型　53
休閒農業資源之開發　64

第五章　休閒農業的餐飲服務　71

休閒農業餐飲的概念　72

休閒農業餐飲的研發　74

休閒農業餐飲的規劃　78

第六章　休閒農業的住宿服務　81

休閒農業住宿服務的概念　82

休閒農業住宿服務的經營與管理　87

國內民宿經營的動機與價值　90

休閒農業住宿服務的機會與威脅　92

第七章　休閒農業的服務管理　101

人力資源的管理　102

休閒農業服務品質與標準化作業流程　110

休閒農業安全管理與顧客抱怨處理　117

第八章　休閒農業的活動設計　127

休閒農業活動的意涵與功能　128

休閒農業的活動類型　131

活動設計與規劃　134

第九章　休閒農業的解說服務　145

解說服務的概念　146

休閒農業與解說　153

解說設施的規劃　156

解說遊程的安排　160

第十章　　休閒農業的行銷策略　167

行銷的基本概念　168

休閒農業的行銷策略　170

休閒農業創新行銷策略　179

第十一章　　休閒農業的評估規劃　185

休閒農業的定位　186

休閒農業規劃　189

休閒農業區及休閒農場規劃　196

第十二章　　休閒農業的經營發展　201

休閒農業發展的目標與趨勢　202

休閒農業經營發展的要素與體系　205

休閒農業經營發展策略　207

第十三章　　休閒農業法令制定與輔導　215

休閒農業法令制定　216

休閒農業法令的落實輔導　226

第十四章　　休閒農業的永續發展　235

永續發展的概念　236

休閒農業的研發與創新　240

休閒農業的永續發展　246

第十五章　　結　論　251

世界潮流趨勢與順應　252

休閒農業的願景建構　255

結論及建議　263

參考書目　267

附錄　279

　　附錄一　休閒農業輔導辦法　280

　　附錄二　休閒農業輔導管理辦法　289

　　附錄三　民宿管理辦法　298

　　附錄四　休閒農業區設置管理辦法　306

　　附錄五　休閒農場經營計畫審查作業要點　311

　　附錄六　休閒農場專案輔導實施作業規定　321

第一章
休閒農業發展的背景

休閒農業的緣起

　　休閒農業的緣起可從休閒農業的名稱、傳統農業的轉型及國內遊憩環境的變遷加以說明。

休閒農業的名稱

　　何謂休閒農業？休閒農業可說是休閒產業的範疇之一，有稱之為「農村旅遊」或「鄉土旅遊」，也有以「鄉村觀光」來詮釋。在國外，休閒農業一辭有的使用「假日農場」（holiday farms），亦有使用「休憩農場」（recreational farms）或「農場旅遊」（farms tourism）。休閒農業在先進國家已有多年的發展經驗，相對於台灣的休閒農業，則是到了1990年公布「休閒農業區設置管理辦法」後，才開始有了法定的用語。

傳統農業的轉型

　　當傳統農業在面對生存發展的困頓時刻；如農業收入降低、農村人口外流等。觀察諸多先進國家的經驗過程，發覺休閒農業是能讓傳統農業，在面臨經營困頓時帶出一條新生途徑，也就是將生產性的農業經營轉化為觀光遊憩使用，再次創造農村就業機會，提高農民所得。

國內遊憩環境的變遷

　　國人戶外休閒遊憩活動，在政府實施週休二日之後形成一股蓬

勃發展的趨勢,使得觀光需求市場與日劇增,觀光供給市場則朝向多元化、深度化與大量化。過去強調室內、靜態或走馬看花式的休閒遊憩,現在則朝向戶外型的互動與體驗的知性休閒遊憩。過去可能是生產性的資源,隨著遊憩環境的變遷,現在則被轉化為兼休閒性的資源。而戶外休閒遊憩的魅力,則依恃著高品質的遊憩環境、多樣化的遊憩活動,以及令人愉悅的生活型態的基礎上,休閒農業本質上同時具備這些條件(參考自邱湧忠,2002)。

休閒農業興起的「推」、「拉」作用

國內休閒農業的興起,有其主觀、客觀背景因素,也有其內在產業與外在環境因素,這些背景與產業環境因素錯綜複雜,相互作用,彼此影響,在此以較為淺顯易懂的「推拉作用」加以論述。

內在產業與外在環境因素之影響

內在產業因素的影響

休閒農業在台灣興起的原因,可以分為內在產業與外在環境因素。內在產業因素主要是與台灣農業發展面臨困境有關。行政院主計處的統計資料顯示,台灣農業生產占國內生產毛額、農業人口占總人口比例、農業就業人口占總就業人口都呈現逐年下滑的趨勢,此外,就業人口高齡化、耕地規模小、青壯農業人口未來繼續從事農業意願低落、農家每戶與平均個人所得僅達全國平均的70~80%等等數據,都說明了現行台灣農業經營的內部困境(鄭智鴻,2001)。

3

 外在環境因素的影響

外在環境方面,在台灣加入WTO之後,農業面臨了極大的挑戰,必須履行入會談判承諾,調降農漁產品之進口關稅、消除管制進口、限制地區進口及消減境內補貼等保護措施,而發展休閒農業恰可適時因應加入WTO調整農業結構,促使農業由生產性導向服務性,除可供國人另類休閒活動的選擇,亦可協助農民改善農村建設與提高所得,而農民也展現了極高的興趣。

 休閒農業發展的機會

台灣在經濟高度發展之後,人們愈來愈重視休閒生活。國民所得提高及休閒時間增加,引發對休閒旅遊需求的增加,而休閒遊憩空間不足,對因應加入WTO促使由生產性導向服務性的農業,適足以釋出廣大的休憩開放空間,也因此帶動了休閒農業轉型發展的機會。

休閒農業「推」的作用

休閒農業「推」的作用,主要來自於「農業就業產生結構性的轉變」、「整體農業產值降低,引發傳統農業脫困的思維」、「從農業多元利用可能方向思考來解決農業發展問題」、「從傳統觀光果園進階發展到現代休閒農業」等背景因素。

 農業就業產生結構性的轉變

1.從專業農業轉向非農業的兼業

台灣的總體產業結構,在工商及服務業快速發展的影響下,產生重大的變化,就農業生產部門而言,根據行政院主計處之「台閩

地區農業普查報告」指出農業產值占國內生產毛額（Gross Domestic Product, GDP）從1952年的約32%，降至2001年的約2%，惟仍然有爲數達七十二萬多個農戶從事農業生產，相關之農戶人口數亦達到近三百六十餘萬人，從總體產業結構持續變化趨勢下，未來農戶數亦勢必持續遞降。其次從專業農戶與兼業農戶之比例統計分析窺知，1960年台灣在所有七十七萬多個耕種農戶中，專業農戶三十八萬多戶，兼業農戶爲三十九萬多戶，兩者比例相當，而在兼業農戶以農業爲主者占61%，其餘39%以農業以外之兼業爲主。在總體產業結構劇變的影響下，1980年以前專業農戶之所占比例呈現急速下降現象，1970年約爲31%，1980年下降至9%（如**表1-1**），而1980年以後無論在農戶絕對數及相對所占比例上則均呈現增加現象，1990年提高爲13%，2000年提高至18%，此對農業結構改善及

表1-1 專兼業別農戶數

專兼業別	1960年		1970年		1980年	
	戶數（戶）	百分比（%）	戶數（戶）	百分比（%）	戶數（戶）	百分比（%）
耕 種 農	776,002	100.0	879,398	100.0	871,705	100.0
專業農戶	382,578	49.3	274,281	31.2	78,318	9.0
兼業農戶	393,424	50.7	605,117	68.8	793,387	91.0
農業爲主	239,918	30.9	369,570	42.0	313,496	36.0
兼業爲主	153,443	19.8	235,547	26.8	479,891	55.0

專兼業別	1990年		1995年		2000年	
	戶數（戶）	百分比（%）	戶數（戶）	百分比（%）	戶數（戶）	百分比（%）
耕種農	850,395	100.0	786,393	100.0	724,560	100.0
專業農戶	110,678	13.0	100,935	12.8	129,853	17.92
兼業農戶	739,717	87.0	685,458	87.2	594,707	82.08
農業爲主	145,906	17.2	99,420	12.6	64,608	8.92
兼業爲主	593,811	69.8	586,038	74.5	530,099	73.16

資料來源：1.「台閩地區農業普查報告」，行政院主計處。

　　　　　2.邱湧忠（2002）。《休閒農業經營學》。台北：茂昌圖書。

競爭力提升有其正面的效果。至於在兼業農戶的變動趨勢,則與農業農戶呈現消長的趨勢,但是,在兼業農戶之兼業性質變化趨勢中,呈現明顯朝向以非農業之兼業為主的傾向,1960年非農業為主之兼業農戶僅占39%,1980年提升至近61%,1990年為80%,1995年為86%及2000年為71%。

2.專業休閒農戶成為發展休閒農業的主幹

台灣的農業發展在受到內外環境的衝擊下,過去以傳統專業農家為主,逐漸轉變為兼業且以非農業兼業為主的現象,這是台灣農業發展史上很可重視的結構性轉換。在結構性轉變過程,由於擁有農地之兼業農家並未放棄農地,且四十年多來平均每戶經營耕地面積亦未顯著改變,從1960年到2002年當中,農業經營的平均每一農戶之經營耕地面積行業由農作物導向畜牧產業,再由畜牧產業導向漁業以及園藝產業,這些轉換除了受政府農業施政的導引之外,也深受社會經濟發展及總體農業經營環境的影響。

3.個別農戶產業經營選擇的改變

一般而言,農戶產業經營受到農家勞力、農產品價格及政府農業政策等的影響,以致於個別農戶在經營方向的選擇上有各種可能的選擇,包括由專業農戶轉兼業農戶、由專業農戶轉專業農戶、由專業農戶轉專業休閒農戶,以及由兼業農戶轉副業休閒農戶等,其中由專業農戶轉專業休閒農戶則成為台灣發展休閒農業的主幹,這些從早年專業經營果樹園藝或畜牧事業的農戶,除了專研農牧生產外,亦隨著社會需求的轉變,也參與產品的行銷或加工業務,由於拓展經營領域而直接面對消費者,無形中形成觀光果園及觀光牧場,成為其後政府輔導發展休閒農業基本成員(參考自邱湧忠,2002)。

4.政府對休閒農業與農產運銷的輔導

依據2000年台灣地區農業基本調查農家戶口抽樣調查結果,農牧戶中休閒(耕)約占4%,休閒(耕)戶將近三萬戶,較1990年增加達一萬三千多戶(如**表1-2**),唯農牧戶中主要經營之行業,仍以農耕業為最多,約占93%多,畜牧業約占2%多。另依據1998年類似抽樣調查顯示,農牧戶為因應加入世界貿易組織,認為政府應優先從事的農業輔導措施以改進農產品運銷列為第一優先,而輔導發展休閒農業則列為第二優先(如**表1-3**)。由於發展休閒農業與改

表1-2 台灣地區農牧戶主要經營之行業

經營行業	2000年		1990年		比較增減(%)
	戶數(戶)	結構比(%)	戶數(戶)	結構比(%)	
總　　　計	724,560	100.0	863.634	100.0	-16.10
農藝及園藝業	677,413	93.49	818.581	94.78	-17.25
畜　牧　業	17,205	2.38	28.631	3.32	-39.91
休　閒　(耕)	29,942	4.13	16.422	1.90	82.19

資料來源:1.「台閩地區農業普查報告」,行政院主計處。

　　　　　2.邱湧忠(2002)。《休閒農業經營學》。台北:茂昌圖書。

表1-3 農牧戶為因應加入世貿組織認為政府應優先輔導措施(1998年底)

地區別	輔導發展休閒農業	農漁民轉業訓練	農業產銷組訓輔導	個別農民經營專業訓練	改進農產品運銷	其他	總計
總　　　計	20.00	16.29	13.82	13.10	31.62	5.17	100.0
北部地區	26.75	14.90	12.25	12.79	24.73	8.58	100.0
中部地區	19.55	13.67	16.98	12.99	31.14	5.67	100.0
南部地區	17.40	19.64	10.46	13.03	36.05	3.42	100.0
東部地區	21.28	18.67	15.96	15.35	25.87	2.87	100.0

資料來源:1.「台閩地區農業普查報告」,行政院主計處。

　　　　　2.邱湧忠(2002)。《休閒農業經營學》。台北:茂昌圖書。

進農產運銷兩者之間具有互補的效果，顯示發展休閒農業可以成為專業農民專業經營的一項產業。

整體農業產值降低，引發傳統農業脫困的思維

1.整體農業產值沒落

休閒農業的興起，可謂受到「推」與「拉」兩股力量作用下的結果。首先就「推」的方面加以分析，傳統農業的經營由於經濟結構的變遷，致使農業產值降低、農民所得減少，以致引發想要脫困的推力；台灣農業經濟產值逐年的降低，1952年，農業產出占國民生產毛額的32%，占國內生產淨額36%，農產品出口值占總出口值之95%；就業人口中有53%從事農業生產（張紫菁，1998）。然而從行政院主計處的統計資料顯示農業生產占國內生產毛額（如**表1-4**）、農業人口占總人口比例、農業就業人口占總就業人口都呈現逐年下滑的趨勢，另外，就業人口高齡化、耕地規模小、青壯農業人口未來繼續從事農業意願低落、農家每戶與平均個人所得僅達全國平均的70～80%等等數據都說明現行台灣農業經營的困境。

2.傳統農業脫困的思維

台灣傳統農業如同先進國家一樣，內部產業產值低落、就業人口老化，以及就業人口降低等，以致於競爭力不足，而加入WTO之後，更是雪上加霜，市場開放及相關補貼與保護措施的消除，農

表1-4 農業占國內生產毛額（GDP）比率變動表

年別 產業別	1992年	1993年	1994年	1995年	1996年	1997年	1998年
農　業	3.60	3.66	3.57	3.55	3.29	2.69	2.25
服務業	56.54	57.34	59.15	60.21	61.24	62.42	64.78

資料來源：「國民經濟動向統計季報」，行政院主計處，1999年。

業發展更面臨了極大的挑戰，因此，發展休閒農業可謂促進農業產業結構調整，將農業由生產性導向服務性，開創傳統農業再發展的新出路，亦即從農業多元發展的方向尋求脫困之道。

從農業多元利用可能方向思考來解決農業發展問題

1.早期農業發展扮演的角色

　　台灣的農業政策初始，以實施「耕者有其田」讓眾多佃農成為地主，提高農民的生產誘因，增加糧食生產，用以充實軍糧民食，1953年後的四期四年經建政策，農業施政秉持農業培養工業，以工業發展農業為策略。

2.農業產業結構不利發展的轉變

　　1970至1980年代，台灣產業結構產生變動，農業在面對產業結構不利的發展環境下，政府採取一連串措施；包括廢除肥料換穀制度、頒布農業發展條例及實施稻穀保證價格收購制度等，藉以促進提高農民所得、加速農村建設、改進農業生產結構，冀圖再創農業發展的契機。然而，1980年代以後農業問題產生質變，除了產業結構僵化無法解決，農村人力資源高齡化、婦女化外，農村公共建設落後及生活品質劣化的問題更見嚴重，1988年5月20日台灣農民街頭運動，農民權益日益抬頭，促使政府傾力思考農業問題的解決對策。

3.農業發展應從多元可能方向思考

　　農業發展在工商服務業劇烈競爭的時空環境下，其共同課題是：農業結構僵化、農村經濟凋敝，以及農民所得偏低的問題。政府一方面要確保糧食供應安全，一方面也想讓擁有農地的農民能夠有效利用農地，期望既不破壞農地的生產而又能夠增加農民所得，

這樣的思維幾經各種形式的政策協調以及產、官、學界的意見整合，直到1990年代，農業問題的解決對策還是以擴大農場經營規模及改善農業經營為主軸，仍然從農業的生產功能層面在思考，這樣的思維尚待進一步解構與建構。

4.英國農業面臨同樣問題的案例

同樣的農業課題，英國早在1960年代就面臨了，他們的思維不僅在農業的生產功能層面思考，同時也思考農業的其他功能，尤其在農業生態、保育及休閒功能。在兼顧糧食供應安全及農地的有效利用，他們推動一種稱為假日農場的觀念，在農地上規劃設置一些臨時性、不使用大量水泥及不會製造都市叢林的設施，招引都市的居民到農場體驗農業經營並消費農產品，推行結果顯示對改善農家所得確有所助益，而遇到緊急需要必須增產糧食的時候，假日農場很容易就轉換功能而投入農業生產。

5.國內農業施政新思維的開啓

台灣農業政策新思維的開啓，可謂受到英國假日農場成功經驗的影響，該經驗在1988年日本亞洲生產力組織（Asian Productivity Organization, APO）舉辦的多國性農業推廣研討會中被提出來報告並受重視，此後台灣並據以列為1989年重要農業推廣策略之一。1989年4月28日至29日在國立台灣大學思亮館所舉辦為期二天的「以共同、委託及合作經營發展休閒農業研討會」，亦因而有了新的啓發與省思，跳脫僅重視生產性農業施政思維，正式開啓台灣發展休閒農業的新頁（整理自邱湧忠，2002）。

 從傳統觀光果園進階到現代休閒農業

陳麗玉（1993）針對休閒農業從傳統觀光果園發展到現代休閒農業，提出下列幾個階程：

1.初期觀光果園的出現

台灣休閒農業發展的淵源，概可溯至1970年代在田尾、大湖等地之個別農戶，開放讓遊客在農園內採摘購買或品嚐農產品開始。大湖「採草莓」活動相較於傳統農業生產方式，對遊客而言是一種新的體驗與接觸，因此一時間蔚為風潮而群起傚仿。

2.觀光農業政策方案與計畫的推出

1979年台北市政府與台北市農會召開「台北市農業經營與發展研討會」，對於都市環境下的農業發展，認為應與觀光相結合才是可行的途徑，其後於1980年創辦「木柵觀光茶園」。1982年農林廳於「加強基層建設，提高農民所得方案」中列舉農業觀光為工作重點。1983年行政院農委會透過農林廳成立「發展觀光農業示範計畫」積極輔導觀光農園。由於觀光農業頗具發展潛力，以及對提高農民所得有顯著的幫助，因此，從地方到中央開始體認到觀光農業發展的潛力與機會，而相關的政策方案或計畫乃陸續推出。隨著觀光農園如雨後春筍般的出現，觀光農園這種採完果即行離去的單調活動內容，新鮮感很快的就消失了，再加上農園間與區域間之競爭，使得觀光農園之發展呈現衰退之現象。然而至此，台灣休閒業之發展仍停留在農產品直接利用的型態。

3.觀光農業多元化的輔導

與農業生產遭遇同樣困境的林業經營，在1970年後期木材價格低落，木材經營年年虧損，如何挽回木材經營的困境，成為經營者急迫的課題，其中彰化縣農會乃將所擁有的林地（即現在東勢林場），著手興建「東勢林場農村青年活動中心」，作為農會員工、農友之講習場所，冀圖朝森林多角化方向經營，並於1984年正式對外開放收取清潔費，而台南縣農會經營的走馬瀨農場則於1988年開放

休閒農業概論

並收取門票,這兩個農場經營成功是有目共睹的,其特色乃是規模較大且可提供經常性及多樣化的活動。

4.現代休閒農業的出現

由於觀光農園的性質以作物生產為主,且僅提供短時間(一天以內)之入園活動,無法滿足國人度假休閒的需要。加上農委會有意將農業傳統之初級產業的角色,導向提供休閒服務的三級產業,以突破農業發展的瓶頸,提高農民所得,乃於1988年核定「農漁鄉村發展休閒農業及觀光農園規劃計畫」,並於1989年與台大農推系合作舉辦「發展休閒農業研討會」,彙集專家學者的意見,作為發展休閒農業之參考,之後並成立發展休閒農業策劃諮詢小組、研擬申請設置休閒農業區之審查程式與條件、舉辦發展休閒農業農場幹部訓練、發行休閒農業經營管理手冊及休閒農業之旅的旅遊指引,並進行實地勘察遴選,選擇具有發展潛力的地區,委託專業機構加以規劃並評估其可行性。

 休閒農業「拉」的作用

休閒農業「拉」的作用,主要來自於「休閒時間增加與休閒人口成長」及「休閒農業的內容及空間屬性成為休閒時代的選項」等背景因素。

休閒時間增加與休閒人口成長

1.休閒農業需求的增加

至於在「拉」的方面,國民所得提高及休閒時間增加,所引發對休閒旅遊需求的增加,以及休閒遊憩空間不足,則牽引了休閒農業轉型發展的機會,帶動對休閒農業需求的增加。

12

2.休閒農業供給的迎合

台灣地區地狹人稠，農村地區是一個廣大的綠地開放空間，從觀念和實務上，是可以有效的透過整合規劃，使其兼具生產與遊憩的多元利用，一方面可增加農村的經濟活動，另一方面亦可紓解休閒遊憩用地之不足。

休閒農業的內容及空間屬性成為休閒時代的選項

1.遊客對休閒農業的高度接受意願

台灣在經濟高度發展之後，人們愈來愈重視休閒生活，這樣的情形可以由國民旅遊與出國觀光人數的大幅成長中得到證實（如**表 1-5**）。而在台灣地區，由於人口密度高，休閒活動空間嚴重不足，每逢例假日，人人樂於接近綠色空間，使得各遊憩據點經常人滿為患。

2.農民對休閒農業的高度參與意願

台灣農業發展面臨艱困之際，究竟該如何維繫台灣農業發展、留住青壯年就業人口、在不破壞農村特色下創造出農業經營利益？休閒農業的經營正提供了這樣的機會，因此不管是農政單位或是農民本身對於休閒農業的發展，都存在著極高的興趣與參與意願，使得休閒農業得以在台灣產生高度的迴響與反應。

3.產、官、學致力於休閒農業研究成為新休閒旅遊內涵

傳統農業發展，在許多開發國也都經歷結構僵化的問題。尋求一種既可確保糧食供應的安全，又能夠有效利用農地，以不破壞農地而又能夠增加農民所得的相成效果，乃成為多年來產、官、學致力找尋解決的對策。休閒農業的「三生」概念是結合在地農村資源及空間運用於休閒旅遊的新內涵與方向。

表1-5 台灣地區歷年觀光旅遊旅次統計表

年度	來台人數	成長率(%)	出國人數	成長率(%)	國旅人次	成長率(%)	備註
1975	853,140	4.06	—	—	—	—	
1976	1,008,126	18.17	—	—	—	—	
1977	1,110,182	10.12	—	—	—	—	
1978	1,270,977	14.48	—	—	—	—	
1979	1,340,382	5.46	—	—	—	—	開放國人出國觀光
1980	1,393,254	3.94	484,901	—	—	—	第二次能源危機
1981	1,409,465	1.16	575,537	18.7	—	—	
1982	1,419,178	0.69	640,669	11.3	—	—	
1983	1,457,404	2.69	674,578	5.3	—	—	
1984	1,516,138	4.03	750,404	11.2	—	—	
1985	1,451,659	-4.25	846,789	12.8	—	—	
1986	1,610,385	10.93	812,928	-4.0	—	—	
1987	1,760,948	9.35	1,058,410	30.2	—	—	宣布解除戒嚴、開放赴大陸探親
1988	1,935,134	9.89	1,601,992	51.4	30,032,218	—	
1989	2,004,126	3.57	2,107,813	31.6	31,749,797	5.72	
1990	1,934,084	-3.49	2,942,316	39.6	29,651,272	-6.61	波斯灣戰爭
1991	1,854,506	-4.11	3,366,076	14.4	26,210,096	-11.60	
1992	1,873,327	1.01	4,214,734	25.2	39,506,741	50.73	
1993	1,850,214	-1.23	4,654,436	10.4	40,939,604	3.63	
1994	2,127,249	14.97	4,744,434	1.9	42,142,477	2.94	政府實施免簽證措施
1995	2,331,934	9.62	5,188,658	9.4	45,691,541	8.42	
1996	2,358,221	1.13	5,713,535	10.1	42,433,097	-7.13	
1997	2,372,232	0.59	6,161,932	7.8	64,417,650	51.81	亞洲金融風暴
1998	2,298,700	-3.10	5,912,383	-4.0	66,766,088	3.64	實施隔週休二日
1999	2,411,248	4.90	6,558,663	10.9	88,029,343	31.85	九二一集集大地震
2000	2,624,037	8.82	7,328,784	11.7	98,194,399	11.55	
2001	2,617,137	-0.26	7,189,334	-1.9	100,074,839	1.92	九一一美國世紀大災難

資料來源：1.「2001觀光統計年報」，交通部觀光局，2002年。

2.「1988～2001年觀光統計年報」整理。

4.傳統農業經營困境的逐漸疏解

　　總之，台灣休閒農業在時間系列上雖有清楚的脈絡可行，然而傳統農業的經營受到整體經濟結構的變遷，以致造成內部的經營上非常大的困境則是不爭的事實，而休閒農業恰成為紓解傳統農業經營困境的措施之一。與此同時，台灣國民所得日益增加，對於休閒旅遊需求日切，而休閒遊憩空間不足及多元需求等，休閒農業的多元內涵與廣大鄉野空間是可彌補其缺口。因此，形成「推」、「拉」的相輔相成效果。

台灣休閒農業發展歷程

以時間年代為劃分時期。

 ## 陳麗玉（1993）之分期

1. 台灣休閒農業發展的歷程，大致可從1970年代田尾、大湖等地之個別農戶，開放讓遊客在農園內採果或品嚐農產品開始。這種讓遊客親身體驗的採果樂趣，初期確實形成一種風潮。

2. 台北市政府與台北市農會也在1979年創辦「木柵觀光茶園」。1982年農林廳在「加強基層建設，提高農民所得方案」中列舉農業觀光為工作重點。

3. 1983年行政院農委會透過農林廳成立「發展觀光農業示範計畫」積極輔導觀光農園。由於觀光農園如雨後春筍般的林立，這種採完果即行離去的單調活動內容，且僅提供短時間（一天以內）之入園活動，無法滿足國人度假休閒的需要，

新鮮感或趣味性很快的就消失了，再加上農園間與區域間之競爭，使得觀光農園之發展呈現衰退之現象。

4.1984年彰化縣農會則改造東勢林場朝森林多角化方向經營，並正式對外開放，而台南縣農會經營的走馬瀨農場，於1988年開放收取門票，這兩個農場經營成功的關鍵，均在於規模較大且可提供經常性及多樣化的活動。農委會企圖將傳統農業之初級產業的角色，導向提供休閒服務的三級產業，以突破農業發展的瓶頸，提高農民所得。

5.1988年行政院農委會核定「農漁山村發展休閒農業及觀光農園規劃計畫」，並於1989年與台大農推系合作舉辦「發展休閒農業研討會」，彙集專家學者的意見，並成立發展休閒農業策劃諮詢小組、研擬申請設置休閒農業區之審查程式與條件、舉辦發展休閒農業農場幹部訓練、發行休閒農業經營管理手冊及休閒農業之旅的旅遊指引，同時進行實地勘察遴選，選擇具有發展潛力的地區，委託專業機構加以規劃並評估其可行性。

何銘樞（1991）之分期

學者何銘樞（1991）將國內休閒農業的發展歷程，其歸納為四個時期：

觀光農園草創期（1980年以前）

當時只有零星觀光農園，最著名的是田尾公路花園，而陸續以個別農民為單位開放遊客在農場內品嚐，採摘農產品。

觀光農園蓬勃發展期（1980～1986年）

在台北市政府及台北市農會的「台北市農業觀光推展計畫」下

開始對觀光農園作較有整體性之發展，陸續規劃出各類型之觀光農園。

規模擴大期（1986～1988年）

此時已不再是小規模之僅提供採摘、品嚐、購買活動而已，而是兼具遊憩休閒之功能。許多大型農場出現，這些農場已具有較大規模場地，且能提供經常性或多樣化活動。

休閒農業推展期（1988年以後）

預定至1996年止推展規劃五十個休閒農業單位，委託台大及東大等校進行規劃。

何銘樞及鄭惠燕、劉欽泉（1995）之分期

若將何銘樞及鄭惠燕、劉欽泉（1995）之論述內容，以年代為基準經重新整理歸納後，可分為下列四期：

觀光農園草創期（1980年以前）

1980年以前，以零星個別的農為單位，由農民親植蔬果，再開放讓民眾入園採摘及品嚐，如大湖草莓園。

觀光農園蓬勃發展期（1980～1986年）

1980年至1986年間，農會和政府開始輔導，並對觀光農園作了整體性規劃，如貓空之觀光茶園。

休閒農業轉型期（1986～1988年）

1986年至1988年間，多為公共團體所經營主持，規模有擴大的趨勢，且活動的設計趨向多元化，如東勢農場、走馬瀨農場。

休閒農業推廣期（1988年以後）

政府大力提倡設立休閒農場，並開始舉辦各項獎勵、輔導措施，有系統的發展休閒農業的規劃輔導工作；於1989年和台大農推系合辦研討會；成立了發展休閒農業策劃的諮詢小組；經營方式亦由公共團體為主之經營改為以農民為主體之區域整合發展；並將往後的農業轉變為以服務業為取向的產業，如南投埔里鎮之休閒農業規劃區。

陳昭郎（2000）之分期

陳昭郎亦將農業旅遊劃分為兩個時期，陳昭郎（2000）雖以農業旅遊取代休閒農業，期將農業旅遊詮釋為利用農業經營活動、農村生活、田園景觀及農村文化等資源規劃而成的民眾體驗農業與休閒遊憩之新興事業，其發展係基於多目標功能，且展現結合生產、生活及生態三生一體的旅遊方式。其亦將農業旅遊劃分為兩個時期：

觀光農園輔導時期（1982年以前）

自1960年代末期農業開始萎縮以來，農政單位便積極致力於改善農業結構，尋求新的農業經營型態，因此以農業結合觀光構想的「觀光農園」應運而生，為此，台灣省從1982年開始執行「發展觀光農業示範計畫」，輔導觀光農園之設置地點、面積、種類、規模等均不斷地成長。

觀光農園成熟時期（1982年以後）

1982年至1989年間，觀光農園面積超過一千公頃，範圍包括十四縣，四十二鄉鎮，二十二種作物。其中水果十五種，蔬菜四種，

及茶、香菇、蝴蝶蘭。投資經費總計八千零二十三萬元。「觀光農園」計畫，在農政機關及農民團體積極輔導下，投入了相當多的人力、物力與財力，推動成果豐碩，廣受農民與遊客喜愛，而漸趨於成熟。

邱湧忠（2002）之分期

邱湧忠（2002）對於台灣休閒農業發展則以經營方式來區分為四個階段：

自發階段（1970年以前）

1970年以前，苗栗大湖及彰化田尾等地，以個別農戶自有農場為單位開放民眾採摘、品嚐、賞花及購買農產品，遊客在採摘過程體驗及滿足休閒的樂趣。

合作階段（1970～1986年）

1970年以後，台北市農會、台北市政府及學者共同協助發展的休閒式農業，如示範茶園及觀光果園，主要是由社團法人參與規劃及整體行銷。一時之間蔚為風潮，而由個別農場逐漸擴展成為區域性環狀觀光帶，如台北市木柵茶園、豐原公老坪觀光果園等。

社會團體經營階段（1986～1989年）

1986年開始出現所謂休閒農場、森林農場、自助耕種農園等，其經營都頗具規模，如彰化農會經營的東勢林場、台南縣農會經營的走馬瀨農場、行政院退輔會及土地銀行經營之農場，惟此一類型之農場並無共同發展之特徵，發展內涵尚未具體化，因而各具特色。

 政策推動階段（1989年以後）

1989年農委會與台灣大學農推學系合作，針對國外休閒農場發展之經驗及國內休閒式農業進行探討後，確立休閒農業的定義與範疇，並建立輔導機制與推動策略，正式將休閒農業列入國家農業發展政策的一環。

休閒林業興起帶動階段

林業單位因受到開發阿里山森林遊樂區之獲得熱烈迴響與激勵，也逐漸進行各地森林遊樂之規劃建設工作。

1.1985年間完成台灣地區國有森林遊樂資源調查評估。

2.1989年發布實施「森林遊樂區設置管理辦法」，此後便陸續規劃開發經營多處森林遊樂區，提供國民健康的戶外休閒遊憩場所，促進森林遊樂事業健全發展。例如，引進森林浴活動並於1984年正式開放的東勢林場。而走馬瀨農場以引進新興的畜牧作物兼營休閒觀光，由於慕名而來的遊客劇增，迫使農場調整以觀光為主、農牧為輔的經營策略，於1988年正式開放參觀。

3.公所及農會的輔導時期，在此時期，亦有諸多農民或團體受到激盪引發利用農業與農村資源開設度假休閒中心；例如，南庄鄉三角湖的農民在公所及農會的輔導下，由參與基層農民組織的班員共同開發休閒中心，服務項目包括：山地農產品展售、山地手工藝品展售、山地風景區及觀光農園指引、提供露營休閒設備、提供野餐烤肉場所與山地料理餐點供應等，其型態已具休閒農場之內涵。

4.自行投資經營的觀光休閒農園或中心，散布在全省各地為數

不少的個別農家，例如，苗栗縣獅潭鄉的仙山綜合農園遊樂區，是把自家農場特色與資源加以發揮。專門以花卉產銷為主發展而成的田尾公路花園，則兼具觀光休閒與教育功能。觀光農園及休閒度假農場之開發奠定了台灣農業旅遊發展之基礎。

5.休閒農業擴散時期（1990年以後），自從「發展休閒農業」研討會舉辦後，「休閒農業」名稱確定，各界對休閒農業也建立了共識，於是行政院農委會便成立「發展休閒農業計畫」，主動積極輔導推動休閒農業區的規劃及建設工作，引起農政機關、農民團體及農業經營者對新興事業——休閒農業之興趣、期盼和努力以赴，於是造成有心人士熱烈投入休閒農業之風潮。

由於上述這些措施的配合，休閒農業如雨後春筍般的在台灣地區蓬勃發展，深受各地農民及農民團體的喜愛，紛紛在各地設置休閒農業區或休閒農場。光是農政機關選定完成規劃的休閒農業區就有三十一處，而由農民自行投資設置者不計其數，休閒農業成長甚為快速。

評量作業

一、簡述休閒農業崛起的原因與背景。

二、休閒農業發展過程「推」、「拉」作用為何？

三、台灣休閒農業發展的演進過程為何？

第二章
休閒農業的定義、
功能與範疇

休閒農業的定義

　　有關休閒農業的定義，不同的時期與不同的專家學者，各有不同的定義或詮釋，不過到了2000年7月31日「休閒農業輔導管理辦法」發布實施後，終於有了官方版的定義。近年來，學術界對休閒農業之研究，愈來愈多，而且相當的深入，國內也有多位學者，提出休閒農業之定義，大家所見雖略有不同，但基本之觀念與內涵，則是大同小異，較常被引用者如下：

官方之定義

　　行政院農業委員會2000年所發布施行的「休閒農業輔導管理辦法」中，定義休閒農業為：「指利用田園景觀、自然生態及環境資源，結合農林漁牧生產、農業經營活動、農村文化及農家生活，提供國民休閒，增進國民對農業及農村之體驗為目的之農業經營」。

從休閒農場經營管理的觀點

　　江榮吉（1990）認為凡是為了觀光或娛樂而經營的農場，就是觀光或娛樂農場，而探討這種農業的經營管理就是「休閒農業」。

從休閒農業活動的觀點

　　徐明章（1995）認為所謂的休閒農業在發展之初，並無具體內涵及定義，凡是在農業初級生產過程中，帶入一些非農業活動，不論其屬商業、教育或其他性質，只要提供休閒活動者，皆屬之。

 ## 從資源與服務的觀點

鄭健雄、陳昭郎（1997）則提出所謂休閒農業主要是結合農村等有形資源及背後隱含的休閒觀光、教育體驗與經營管理能力等無形資源所形成的一種新興休閒服務產業。

 ## 從觀光休閒旅遊功能的觀點

林梓聯（1998）將休閒農業定義為：「係利用農村自然環境、景觀、生態、農村設備、農村空間、農特產品及文化資源等，經過規劃設計，以發揮農業與農村觀光休閒旅遊功能，增進國人與農村田園生活的體驗」。

 ## 從綜合的觀點

陳凱俐等人就指出目前休閒農業主要係提供國人體驗農村生活、採摘農產品以及兼具旅遊的事業，依場地、環境等不同特性提供不同的服務，有僅利用農場產品者，有僅利用土地者，亦有綜合各種資源合併使用者。休閒農場與觀光果園之區分在於休閒農場屬於綜合型休閒農業，而觀光果園則是較偏向提供農場產品的方式（陳凱俐、吳菁樺、簡雅鳳、鍾毓芳、林筑君，1996）。

 ## 綜合性定義

綜合法規與研究學者的見解，休閒農業可以說是「一種運用農村自然生態、人文環境為資源，經過特殊的規劃設計與經營管理，提供一般大眾充滿農業特色的休閒活動機會與場所的農業經營方式」。

休閒農業的功能

　　休閒農業是一種農業經營的新興事業，能發揮生產、生態和生活等「三生」功能的多重效益產業。休閒農業的功能，學者卞六安、林梓聯、陳墀吉及陳昭郎等的主張，雖互有差異，但卻有高度的共識性。

卞六安（1989）的觀點

卞六安（1989）認為休閒農業的功能包括：

1.因應國民旅遊需求的增加，可提供田園景色的休閒農業應運而生。
2.擴大農業範圍，將農業出一級產業提升至三級產業。
3.提高農民所得，進而改善農村生活。
4.促進城鄉交流，均衡農村與都市的發展。
5.保育農村資源，延續農業生命力。

林梓聯（1991）及陳昭郎（1996）的觀點

林梓聯（1991）及陳昭郎（1996）則主張：

1.提供人們遊憩休閒的場所。
2.教育人民瞭解農產品之生產過程。
3.促進人際關係的社交功能，並可縮短城鄉差距。
4.增加農村就業機會，提高農民所得。
5.提升當地的環境品質，維護自然生態平衡。

6.提供人們休閒活動的場所，以解除緊張生活。

7.農家特有的文化生活可得以保存。

 ## 陳墀吉（2001）的觀點

陳墀吉（2001）則提出下列之休閒農業功能：

1.服務性功能：休閒農業屬於一種服務業，因此具有服務性功能。

2.休憩性功能：兼具觀光、旅遊、遊憩、休閒、餐飲等休憩性功能。

3.保育性功能：內容包括綠色觀光、生態觀光，具有保育性功能。

4.教育性功能：提供知性、文化深度旅遊休憩活動，具有教育性功能。

5.市場性功能：提供多元性商品、服務與行銷通路，具有市場性功能。

6.經濟性功能：可以讓傳統產業活化、轉型創新，具有經濟性功能。

7.社會性功能：可促進家庭、社團，人與團體之互動，具有社會性功能。

8.傳播性功能：經常為小眾口碑或大眾媒體所報導傳播之事務對象。

綜合上述學者之見解，休閒農業概可歸納為以下七項功能：

1.遊憩功能：提供一個有田園美景的休閒場所，以因應日漸增多的旅遊人口。

2.教育功能：提供都市居民認識作物生長的機會，亦提供民眾一個能體驗農村生活的機會；促進對大自然的瞭解。

3.社會功能：提供民眾交朋友的機會，且可從事社交活動的場所，減少人與人之間的冷漠感，並可增進城鄉之間的交流。

4.經濟功能：提供農村更多的就業機會，且增加農民所得，將原本為一級產業的農業提升為以服務走向的三級產業。

5.環保功能：提供一個讓農業可以永續發展的機會，並減少急速都市化對環保所造成的衝擊和破壞。

6.醫療功能：提供長久處於身心壓力狀態下的居民，一個舒緩身心的機會。

7.文化傳承功能：提供展現農村文化、傳統民俗技藝的管道，使文化資產得以保存。

休閒農業的範疇

休閒農業的範疇可從法則性、產品性、產業性、體驗性、服務性、綜合性方面分析。分別說明如下：

 ## 法則性的範疇

檢視行政院農委會於1992年12月31日公告實施的「休閒農業區設置管理辦法」，以及2000年重新修訂施行的「休閒農業輔導管理辦法」，所謂「休閒農業」係指「利用田園景觀、自然生態及環境資源，結合農林漁牧生產、農業經營活動、農村文化及農家生活，提供國民休閒，增進國民對農業及農村之體驗為目的之農業經營」。由此可見，目前台灣推動多年的「休閒農業」，官方所賦予的涵義與範圍極為廣泛。

 ## 產品性的範疇

　　現行「休閒農業輔導管理辦法」所規範的休閒農業範疇只提到休閒農場與休閒農業區，似乎與它所定義的產業範疇不相符合，事實上就廣義的「休閒農業」的範疇絕非僅止於「休閒農業區」與「休閒農場」兩項，還應將休閒漁業、民宿農莊、觀光農園、市民農園、教育農園等由傳統農業或農村為基礎延伸出去的餐飲及旅遊服務業均包括在內；從過去許多文獻顯示，「休閒農業」不只是一種新興的農業經營方式，更因為其所界定的休閒農業經營範疇，除農產品的產銷與加工製造外，更包括農村景觀與農村文化等具有鄉土特色的「新產品」（或服務），消費者若要消費這種鄉土產品（或服務），必須親自到休閒農場或休閒農業區才能完成交易，它具有無形的、無法移動，以及鄉土旅遊的服務業特性，也因為過去政府所推動的休閒農業非常強調農村生態景觀與農村生活文化為訴求的鄉土資源特色，有別於以傳統農業為基礎所延伸出來的休閒服務業。

 ## 產業性的範疇

　　台大江榮吉教授早年就曾將休閒農業稱之為「六級產業」，亦即融合農業（一級）、加工（二級）、服務業（三級）的產業。就營利觀點而言，從事休閒農業的獲利來源不只是農產品販售，最主要還是在於提供各種餐飲、住宿等服務業的收入，因此，發展休閒農業必須重視「休閒農業經營三步曲」：

　　第一「吸引人潮」，意即想盡辦法吸引遊客前來農場或園區旅遊，主要憑藉的就是核心產品的吸引力或特色。

　　第二「留人留錢」，意即設法讓入園遊客停留在農場或園區旅

遊夠久，最好的狀況是留下來午餐、喝下午茶、享用晚餐，甚至留下來住宿，這時可能需要借重餐旅業的發展、紀念品開發與特產塑造。

第三「建立口碑」，農場主人不只是要想辦法讓農場或園區的吸引力或特色轉化成賣點，讓遊客花錢消費，還要讓來過的遊客下次再來，甚至告訴他的周遭親友，這時候主要的賣點就是在販賣一種難以忘懷的體驗、記憶，甚至是一種令人嚮往的休閒生活方式。

 ## 體驗性的範疇

綜合上述，「休閒農業」是屬於廣義農業和鄉村地理區域範疇有關的餐飲及旅遊服務，可說是「鄉土性」的餐飲及旅遊服務業。根據美國一項實證研究指出，一個令人滿意的鄉村旅遊體驗，並非由單一個遊憩活動所能達成，而是由於遊客和農村的生活型態作整體性的接觸（holistic encounter）而產生，其中與農家人際交往的經驗是最令遊客難忘的，也是使遊客保持對農村文化及價值信念的主因，換言之，遊客是被農村的自然景觀、敦厚的農民，及簡樸的鄉居生活所吸引而前來農村體驗。

 ## 服務性的範疇

這種以農村生態環境與生活文化為核心資源，而提供給遊客認知與體驗的休閒方式，乃是「鄉土性」餐飲及旅遊服務業的具體展現，它具有鄉土教育、農業體驗、生態與文化等知性之旅的功能。因此「休閒農業」是指某一休閒農場、休閒農業區、休閒農業園區，甚至鄉村地區等旅遊目的地的「鄉土性」供應業者，這些供應者包括住宿業者、餐飲業者、遊輪公司、汽車出租公司、賭博業者、各種吸引人、事、物的業者。

 ## 綜合性的範疇

　　休閒農業若由其所提供之產品與服務，雖然大致包括住宿、餐飲、產品、活動及基礎設施與服務等（如**圖2-1**），但這些商務之關係，像一座堆疊而成金字塔，若抽離根部，可能導致上層不易生存，但是若沒有提供上層，下層則依然可以存活，例如，沒有住宿（甚至餐飲），休閒農場照常可營業，桃園縣的農場很多是如此。若沒有活動（解說與體驗）與基礎軟硬體，則遊客不易聚集或休憩滿意度很差。這個金字塔，若不考量基礎建設，有幾項特性，值得進一步思考與研究（陳墀吉，2004a）：

1. 資本方面：愈往上層，需投入愈多的發展資金，愈往下層，需投入的發展資金愈少。

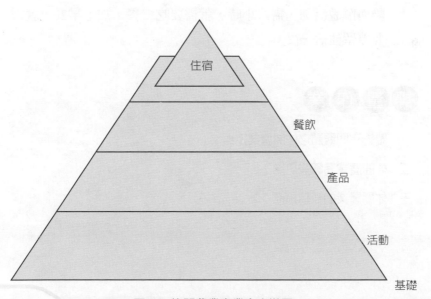

圖2-1　休閒農業產業金字塔圖

資料來源：陳墀吉（2004a）。〈休閒農業之內涵與基本概念〉。桃園：二○○四年
　　　　　度整合鄉村社區組織計畫解說人員培訓講義。

2.專業知識：愈往上層，需接受的專業知識訓練愈少，愈往下層，需接受愈多的專業知識訓練。

3.效益方面：愈往上層，成本效益比率愈低，愈往下層，成本效益比率愈高。

4.存活方面：愈往上層，單獨存活機會愈少，愈往下層，存活機會愈高。

5.行銷方面：愈往下層，服務品質愈好，愈往上層，愈好銷售。例如，解說與體驗好玩，農產品就好賣，農產品愈好賣，遊客就愈會吃鄉土餐。解說與體驗愈好玩，鄉土餐愈好吃，遊客就愈會住宿與一再重遊。

6.整體而言，金字塔愈完整，遊客會愈聚集與滯留，休閒農業就愈發達。

7.實務說明：一般而言，一種體驗活動約需二小時，一場解說活動也要二小時，加起來四小時，就需要吃一餐，各兩場體驗與解說活動，需八小時，就需要吃二餐，加上早餐，就需要停留住宿一夜。

一、簡述不同觀點之休閒農業定義。

二、休閒農業有哪些功能？

三、休閒農業的範疇為何？

第三章
休閒農業發展現況

國內休閒農業之類型

　　休閒農業是結合生產、生活、生態三生一體的農業經營方式，目前國內休閒農業之發展，按其經營型態慣用的分類，約可分為以下不同型態：

觀光農園

　　此類型農園大部分是由農戶自營，以提供產地採摘為主，其他相關設施較少。所提供的農產品如柑桔、楊桃、百香果、茶、梨、草莓、李、葡萄、文旦、香菇等。

市民農園（體驗農園）

　　提供都市居民之自給自足為目的而租用小塊農地耕種之集團土地，而農園之利用者非為農地地主，是以租賃方式租給非農民從事農業經營體驗，並無盈虧考量。

教育農園

　　教育農園是兼顧農業生產與教育功能的農業經營型態，農園中所生產或栽植的作物及設施的規劃配置，極具有教育功能。一般常見的有特用作物、熱帶植物、設施栽培，以及親子農園等型態。

 休閒農場（休閒農業區）

指農委會輔導以休閒農場或休閒農業區而命名之農場、牧場。此類農場常常為多樣化經營且較具農村特色，其經營主體有農民個人、農會、合作社或農民自行結合之組織。

 休閒林場

將林木的經營方式轉變為休閒遊憩活動的經營，如規劃森林浴、森林旅遊、自然生態教室、戶外教室、森林保育、賞鳥等活動。

 休閒漁場

休閒漁場是利用陸地水域或天然海域從事高經濟價值魚、貝類水產品養殖，並運用水域資源發展相關休閒遊憩活動。休閒漁業又可分為淡水休閒養殖漁場、鹹水休閒養殖漁場及沿岸休閒養殖漁場。淡水休閒養殖漁場可發展為休閒活動者，包括：親水活動、垂釣、捉泥鰍、摸哈仔、溯溪、溪流生態解說、淡水魚類生態解說、田野餐飲等休閒活動。鹹水休閒養殖漁場可發展海水游泳池、觀海台、漁鄉生活體驗、鹹水魚類生態解說、海洋生態解說、海鮮餐飲等休閒活動。至於沿岸休閒養殖漁場則可發展岸上及海上休閒活動，包括：眺望台、奇岩區、岸釣、牽罟、照海、斬仔、定置網、定置漁場、石滬、漁業文物館、漁村文化活動、漁村生活體驗，以及海洋生態環境教育等休閒活動。

 休閒漁業

利用水資源及漁業資源從事水上休閒遊憩、漁業體驗、漁業教育或漁業文化等活動。如花蓮新城鄉順安村養殖休閒漁業區等處。

 民宿

根據民宿管理辦法第三條所稱的民宿，「指利用自用住宅空閒房間，結合當地人文、自然景觀、生態、環境資源及農林漁牧生產活動，以家庭副業方式經營，提供旅客鄉野生活之住宿處所。」除了提供住宿之外，有些亦提供餐飲或解說服務。

休閒農業之發展政策

台灣農業之發展政策敘述如下：

 相關配合措施的推出

自從「發展休閒農業」研討會（1989年）舉辦後，「休閒農業」名稱確定，各界對休閒農業也建立了共識，於是行政院農委會便成立「發展休閒農業計畫」，主動積極輔導推動休閒農業區的規劃及建設工作，引發農政機關、農民團體及農業經營者對新興事業—休閒農業之興趣、期盼和熱烈參與。而相關的配合措施乃接續推出，以下各項分析整理自陳昭郎（2000）。

組成發展休閒農業策劃諮詢小組

由行政院農委會聘請學者專家組成，協助農政單位及農民團體評審休閒農業區設置，規劃案件審查，以及其他有關工作之推動。

研定「休閒農業區設置管理辦法」

由農委會聘請學者專家及各界人士共同研擬「休閒農業區設置管理辦法」，並於1992年12月30日公布實施，使得休閒農業之推動有了法令之依據。

加強宣導工作

先編印兩本《台灣休閒農業之旅》分送有關單位及人員參閱。並透過報章雜誌對休閒農業廣為報導宣傳。

加強教育訓練

針對休閒農業的輔導人員及經營者，分別辦理數梯次休閒農業經營管理、解說服務、活動設計等專業訓練，以加速推廣理念及專業知識。

從事休閒農業教學研究，強化學理化基礎

台灣大學、屏東科技學院及有關農學院校，陸續開設休閒農業相關課程，講授休閒農業學理與知識，並有多篇碩、博士論文以休閒農業為主題，建立休閒農業理論基礎，並使理論與實務相結合。

設定「休閒農業標章」並研擬「休閒農業標章使用要點」

為了協助休閒農業之推廣，公開徵選休閒農業標章，標章並獲中央標準局核定為休閒農業專用。農委會並開始研擬標章使用要

點，將頒發給正式核定之休閒農業或休閒農業區使用。

上述這些配合措施，使得休閒農業如雨後春筍般的在台灣蓬勃發展，各地紛紛設置休閒農業區或休閒農場。

 ## 主要發展問題的出現

休閒農業之發展雖然是逢天時、地利、人和而快速的成長，但卻也馬上碰到發展瓶頸（陳昭郎，2000）：

1.最重要的是法令規章無法配合發展的需要。
2.其次是大衆對於休閒農業之認知不足及理念共識尙未完全建立，使得休閒農業政策難以順利推動。

「休閒農業區設置管理辦法」公布實施後，遭遇到的主要問題：

1.土地毗鄰且面積在五十公頃以上之休閒農業區，必須結合很多農家共同經營、或合作經營、或公司經營之方式，有實質上的困難。
2.休閒農業設施之各項營建行爲無法突破。
3.一些休閒農場爲了追求利潤，經營方向逐漸偏離休閒農業之內涵。

 ## 相關計畫策略與政策方向的重新調整

有鑑於此，農政單位爲促使休閒農業在台灣得以正常的順利發展，爰進行相關計畫策略與政策方向重新調整，舉較重要者臚列如下（陳昭郎，2000）。

修正「休閒農業區設置管理辦法」

該辦法自發布施行後經審查通過核准設置休閒農業區極為少數，辦法中部分規定窒礙難行，農委會乃邀請有關部會、省（市）及縣（市）政府等有關機關進行研商修正。修正之重點為：「休閒農業區」與「休閒農場」加以區隔，「休閒農業區」以區域為範圍，由地方政府主動規劃，主管機關並得依據規劃結果協助公共建設，促進農村發展；此外，個別經營者依據其經營特性得申請設置「休閒農場」，有關休閒農場之設置條件、申請程序及其他管理事宜，則由省（市）主管機關依其環境條件，自行訂定相關規定規範之，以求因地制宜，並對休閒農場加以輔導，因此，將「休閒農業區設置管理辦法」名稱修正為「休閒農業輔導辦法」。（見**附錄一**）

訂定休閒農業相關法規

為了引導休閒農業正確發展，完成訂定休閒農業相關法令，除了再修正「休閒農業輔導辦法」外，先後制定了「休閒農場經營計畫審查作業要點」、「休閒農場專案輔導實施作業規定」、「非都市土地作休閒農業使用興辦事業計畫及變更編定審查作業要點」、「休閒農業區劃定審查作業要點」及「非都市土地休閒農場容許作休閒農業設施使用審查作業要點」等法規。

重新界定休閒農業區與休閒農場

積極進行以縣為單位之休閒農業資源規劃，以及以鄉鎮為單位或以地區為單位之休閒農業區規劃，而在大型休閒農業區內會有大大小小不同種類之休閒農場或觀光果園。政府之休閒農業計畫經費協助休閒農業區之規劃及部分區內公共設施建設工作，區內休閒農場之規劃與建設則由農場經營者自行投資開發。

編印休閒農業工作手冊

為了促進各界人士對休閒農業更進一步的認識，以及協助工作順利推動，農政單位委託學術機構編印《休閒農業工作手冊》，其內容包括：休閒農業定義、發展目標、休閒農業範圍、規劃設置要件、休閒農業區（場）規劃設計之內涵與步驟、籌設申請程序、經營活動項目、經營管理，以及國內外常見之休閒農業類型與實例等。主要目的係在提供輔導人員及經營者參考，以引導休閒農業正確發展方向。

編印休閒農業相關法規彙編

為休閒農業經營及輔導與有關機關對法規政令的瞭解，農委會委託台灣省農會完成編印《休閒農業相關法規彙編》，以便各界參考及工作推動之依據。

編印休閒農場申請籌設範例

為提供休閒農場經營者申請籌設休閒農場，以及輔導人員輔導籌設休閒農場，農委會委託台灣大學農業推廣學系編印《休閒農場申請籌設範例》，供各界參考，方便休閒農場申請籌設。

成立休閒農業相關團體組織

除了成立「中華民國休閒農業發展協會」外，分別也成立了「宜蘭休閒農業促進會」、「台東休閒農業經營協會」及「台灣省觀光農園發展協會」等，其後各縣亦紛紛成立協會組織推動。同時農會界也組成「農業旅遊策進會」，以及有些農會也成立休閒農業部門推動農業旅遊及休閒農業體驗活動。

 ## 農政單位陸續推動相關措施

　　最近為了促使休閒農業加速往正確方向發展，農政相關單位陸續推動數項措施，以奠定其休閒農業發展之基礎（陳昭郎，2000）。

1. 農業發展條例將休閒農業列入產業規範，並取得法源。
2. 修正「休閒農業輔導辦法」為「休閒農業輔導管理辦法」：配合農業發展條例修正規定，將辦法內容稍作調整並加入罰則，名稱改為「休閒農業輔導管理辦法」。（見**附錄二**）
3. 成立「休閒農業審查小組」：農委會邀請學者、專家及各機關代表組成休閒農業審查小組，審核休閒農業區之劃定及休閒農場申請設置之審查。
4. 劃定「休閒農業區」：目前由各縣市政府提出申請，已陸續有諸多休閒農業區劃定並進行公共設施之建設。
5. 推動休閒農業旅遊活動：各縣市農政單位及休閒農業組織分別成立休閒農業推廣部門，積極辦理休閒農業體驗活動。
6. 休閒農場申請設置：目前諸多休閒農場向農政主管提出申請籌設或設置，農委會及閒適農政單位積極進行審核中。

　　休閒農業產業的開發受到農政機關積極的輔導，以及農民團體和農業組織全力的推動，使得此項產業促進了農業旅遊快速發展。

休閒農業發展課題

　　休閒農業發展課題分為下列幾個項目：

 建立適用休閒農業的法規體系

　　法規體系，是講求目標導向，以使用策略規劃（strategic planning）的技術，分析目標層級及探討因素，運用組織優勢（strong），訂定最適切方案，且具權責區分、前瞻規劃、同權變達、領域規劃、貫徹執行的觀念（張德周，1989）。

法規體系規範「標的」的意涵

　　法規體系的建立，係以規範「標的」依法規結構、適用原則所進行系統化的架構關係，可作為法規關聯的分析，並於現今我國行政體制當中，獲得法規適用的解釋基礎。由於休閒農業的發展涉及各項目的事業主管法令，各目的事業主管機關各司其職，例如，都市土地、非都市土地、建築管理、工商管理等。

休閒農業法規體系「標的」的缺乏

　　休閒農業乃近年來在大環境趨勢下所發展出來的新興農村產業，其皆在既有的法令基礎上規範和利用農業土地、農業生產、生態環境，以及相關的附屬設施。休閒農業從明芽到成長過程，係依附在現行法令的架構發展，欠缺在現行法令的層級中建立以休閒農業之宗旨為「標的」法規體系，以致休閒農業的推動與發展過程感感左支右絀，形成過與不及的現象；例如，休閒農業活動過程，住宿與餐飲是很重要的一環，現行法令卻不允許申設，而屬於住宿的「民宿」法令卻由觀光單位司其職。

休閒農業法規體系「標的」的背離

　　由於休閒農業的「民宿」法令由觀光單位司其職，加上住宿及餐飲是為休閒農業的主要收入，導致許多農民盲目的投入休閒農業

或民宿的經營，形成背離休閒農業之宗旨。是以，建構休閒農業法規體系除可解決相關法令競合的問題外，亦可有系統的規範與推動休閒農業發展真正的內涵。

休閒農業法令規章的合理周延

法令位階的不符

　　法令規章不符現況需要，休閒農業之興辦事業審查與用地申辦法規適切性問題，部分規定偶有競合處，諸如：休閒農業用地之取得，或循容許使用，或依變更編定辦理，致休閒農業所需用地之法令位階相對較低，或受限於其他法令而有窒礙難行之處；又民宿管理辦法對於房間數與總樓地板面積之限制過於嚴苛，蓋農家既以自有閒置房舍進行副業之經營者，自毋須對總樓地板面積作限制，且旅遊時段本即有淡、旺季之別，對本即為閒置之房舍作限制，似乎未具實質意義。

法令規章窒礙難行

　　近年來農政主管機關陸續訂定相關系列法規以期加速休閒農業之發展，例如，「休閒農業輔導管理辦法」、「休閒農場經營計畫審查作業要點」、「非都市土地作休閒農業使用興辦事業計畫及變更編定審查作業要點」、「休閒農場專案輔導實施作業規定」、「休閒農業區劃定審查作業要點」、「非都市土地開發許可審查收費標準」，以及觀光單位訂頒的「民宿管理辦法」等，其訂頒實施無非是要協助發展休閒農業，然而由於法規研訂匆促或欠缺實務經驗或思慮欠周，以致實施之後存在若干窒礙難行之處，仍待進一步研修調整，以確合實際狀況。

43

 # 建立正確的土地資源利用觀念

 ## 土地總體與個體層次之考量

由土地資源利用方面而言，休閒農業並非在每一區位或坵塊土地皆可推行，必須分就總體與個體兩個層次分析之。前者，總體面因素需考量土地資源原則性之規劃利用；後者，個體面因素則應考量單一土地之實際使用條件。休閒農業發展需要有產業內在之基本推力，包括：農產品生產、完整自然景觀、完善農村設備等。

土地資源合理利用之考量

發展休閒農業自非無限上綱的經營行為，必須考量產業發展要務：土地利用與使用條件；換言之，休閒農業理念須建立農業經營為前提的土地利用觀，落實土地資源合理利用與正常農業之經營理念，期許休閒農業得以正常發展，避免徒有休閒之名而無農業經營之實。

休閒農業遊憩內涵的正確體認

休閒農業內涵之違背

就休閒遊憩內涵而言，體驗農業為休閒農業之精髓所在，故休閒農業不同於一般休閒活動。部分農民有意從事休閒農業經營，最直接的想法即是在農場中設置所謂「娛樂性」之遊憩設施，例如，釣魚活動項目、烤肉區，提供庸俗的聲光色彩卡拉OK，乃至五星級餐旅設備等，似乎悖離了休閒農業經營的原始觀念。

休閒農業發展之破壞

農民一廂情願地動輒投入大筆資金，甚至引進聲光器材，目的自是希望能夠吸引遊客前來。然而，農村地區之所以有別於都市者，正在於農村的寧靜與樸實，給人心神安和的感受。冒然引入高強度的建築設施，對於農村自然生態、景觀環境的任意破壞，造成農村特質逐漸消失的威脅，可謂休閒農業發展的一大諷刺。

 ## 營造休閒農業區域性的氛圍

整體休閒區空間氣氛的營造

近年來台灣地區休閒農業正朝向多元化與區域化的蓬勃發展，其變化乃由過去以點狀觀光農園或休閒農場的出現，發展至今則擴大為區域性的休閒農業區，然而，仔細觀察其發展的過程似乎欠缺區域性空間氛圍的營造，對於區域性休閒農業整體空間氣氛的營造，尚仍未能形成社區性共同意識的概念，大都只重視自家土地範圍內的經營管理。區域性內部農戶間的合作交流不彰顯，以致於欠缺整體空間營造的轉化，因此無法從沿途過程感受休閒農業區域的抵達感。

休閒農業區環境美學的突顯

對於休閒農業區域氛圍的營造，是要以該區域既有的空間環境及資源特色為基礎，營造出該休閒農業的獨特性環境氛圍，在遊客進入區域的過程有一種優質美學和寧靜安祥的感覺，產生一種迎賓的氣氛。對於休閒農業區域氛圍營造應該引用以社區總體營造的理念，視休閒農業區為一社區的空間概念，並在專家顧問的指導下，共同營造屬於公共性的整體區域性空間氛圍，打造各個休閒農業區

域的美學空間氛圍，創造優質的休閒農業旅遊環境。

 ## 強化休閒農業廣義的經營範疇

以下各項分析整理自陳昭郎（2000）。

 ### 休閒農業產業經營之延伸

「休閒農業」的範疇絕非僅止於「休閒農業區」與「休閒農場」而已，應將休閒漁業、民宿農莊、觀光農園、市民農園、教育農園等由傳統農業或農村為基礎延伸出去的餐飲及旅遊服務業均包括在內的一種「鄉土性」餐飲及旅遊服務業的具體展現，它具有鄉土教育、農業體驗、生態與文化等知性之旅的功能。

休閒農業產業經營之聯繫

「休閒農業」是指某一休閒農場、休閒農業區、休閒農業園區，甚至鄉村地區等旅遊目的地的「鄉土性」供應業者，這些供應者包括住宿業者、餐飲業者、交通運輸業者、活動規劃者、解說服務人員、行銷企劃者等各種吸引人、事、物的業者，未來必須將之連結整合。

強化休閒農業的經營管理課題

以下各項分析整理自陳昭郎（2000）。

有效運用農業資源

農業擁有自然的環境與開闊的空間，是人們紓解身心、生活體驗與滿足心理需求的基本必要條件。農業資源之生活特質可滿足人們回歸純樸生活的企求，農業資源之技術性特質可滿足人們獲取知

識的需求，農業資源之豐富性特質可滿足人們求新求變的需求，農業產品的多樣性可滿足人們豐收喜悅的成就需求。農業資源包括農業生產、農民生活及農村生態等三大類別。若能充分應用農業生產資源、農民生活資源與農村生態資源，三者互相結合環環相扣，發揮地方特色，達成多樣化、精緻化與獨特性，則農業旅遊可永續經營與發展。

妥善規劃設計體驗活動

體驗活動是農業旅遊中不可或缺的項目，也是農業休閒遊憩中最具多目標功能的活動，同時也深受遊客之喜愛。如能將農業旅遊中之各項體驗詳細規劃設計並妥善安排活動項目，滿足遊客多樣性及多面性需求，相信可獲得消費者支持。

加強經營主體之策略聯盟

無論是觀光農園或是教育農園，甚至休閒農場，其本身的資源都是有限的，很難滿足遊客停留較長時間的需求，必須透過策略聯盟，資源互補互利，以避免惡劣競爭，而達雙贏的目標。

結合農村文化活動

台灣農村文化非常具有特色與豐富之內容，無論是各種食、衣、住、行、育、樂等物質文化，以及生活方式、耕作制度、行為模式等精神文化，都在傳承與創新上表現了相當獨特的格調。對都市居民而言，這些文化是過去自己體驗，或是先前代代生活的體驗，這些文化一方面引人懷古思情，一方面親身體驗觀光資源。農業旅遊若與農村文化活動相結合，對前來休閒消費都市居民而言，亦將使農村文化生根，更加發揚光大。

47

加強教育解說服務

教育解說兼具教育性、娛樂性與宣導性等多種功能。教育解說亦是達成環境教育和培育環境倫理之最佳途徑。同時教育解說服務亦能提升遊客高品質之遊憩機會與體驗，進而達成教育消費者，並協助經營者達到經營管理之目標。

加速市場區隔維持經營特色

農業旅遊有別於一般休閒旅遊業，它必須是運用特有的鄉土文化、鄉土生活方式和風土民情去發展，在經營上，注重農業經營、解說服務、體驗活動、民俗文化活動，在整個觀光遊憩的空間系統中顯現它獨特的風貌與特色。

強化行銷策略掌握市場需求

從傳統的農業生產轉型為以服務理念為主的農業旅遊，不論是觀念與作法都與傳統農業產銷工作大異其趣，所以一般的經營者大多缺乏市場導向的觀念及行銷實務經驗，無法針對市場需求確立行銷策略，開創消費市場。

重視成本與效益觀念

未來農業旅遊經營要加強遊客消費行為分析，針對不同社團、不同年齡層及不同教育程度遊客需求，規劃活動提供服務。根據資源特性，規劃設計體驗活動。依據成本及競爭兩個因素，供考量休閒農場提供之產品與服務品質，合理訂定價位。選擇效果最大的行銷策略，直探市場，確實掌握顧客，並節省時間與成本。善用推廣策略，慎選媒體，以最低成本達最高的促銷效果。

提升休閒農業人力資源素質

休閒農業在政府十餘年來的積極推廣之下，從最早期的觀光農園、市民農園，發展到近年來的休閒農場、休閒農業區的範疇。擴展速度有逐年加劇的現象，然而，過去的發展過程中，無論休閒農業的主管機關或休閒農業的經營者，由於缺乏經營管理經驗，大都側重於資源的開發、體驗活動的創新、收支平衡的控管、休閒設施的整建等外部性的資源投入，相反的，對於休閒農業從業人員在經營管理職能的提升方面則較少受到關注。是以，休閒農業的員工的服務品質與生產效率低迷，員工的流動率居高不下，已成為休閒農場頭痛的一大問題。

企業與員工為生命共同體

就服務業而言，第一線的員工和支援他們的人，對於公司經營的成敗有決定性的影響，因為這些人構成一個服務鏈（service chain）體系，換言之，員工的素質與工作態度就代表了一個公司的服務品質。休閒農業已發展到成為服務性的產業，服務導向的休閒農業對於其從業人員，應該設法提升服務的熱忱，講求服務的品質，建構成為休閒農業經營管理的內在價值。

評量作業

一、台灣休閒農業有哪些類型，請簡述之。

二、為促使台灣休閒農業順利發展，政府作了哪些計畫策略與政策方
　　向的調整。

三、台灣休閒農業發展的課題為何？

四、如何來強化休閒農業的經營管理課題，請敘述之。

第三章 休閒農業發展現況

49

第四章
休閒農業的資源利用

休閒農業的「三生」資源概念

　　休閒農業是近幾年來國內新興的休閒旅遊型式,其活動型式可從最簡單的觀光農園一直擴大成為綜合性休閒旅遊場所。從官方對休閒農業的定義分析窺知,休閒農業係利用農村的自然環境、農村的人文環境、農業的生產產地、農業產品、農業的生產工具、農業經營活動、農村的設備,以及農村空間等透過規劃設計的安排,來提供休閒遊憩、教育、社會、經濟、環保,以及醫療等多元化、多功能的目的。

以農業和農村資源為基礎

　　休閒農業與一般觀光或風景區最大的差異乃在於它是以農業和農村資源為基礎來提供休閒或遊憩的功能,因此它可將地理景觀、農村人文藝術、民俗技藝、森林旅遊、農耕作息、牧野風光、教育農園、農村生活空間,以及農村設備等等資源納為規劃。

來自農民生活的資源

　　這些農業和農村資源為基礎的林林總總資源,若仔細加以分析,蓋可歸納為人、事、地,亦即從農民本身談起,與農民自身相關的事務,例如,農民特質、農民日常生活特質、農村文化及慶典活動等,統稱為「農民生活」。

 ## 來自農業生產的資源

就是農民所從事的農業生產活動,例如,與農業生產有關之產品、活動及工具,包括農作物、農耕活動、農具、家禽家畜等,統稱為「農業生產」。

 ## 來自農村生態的資源

最後就是農民生活或農業生產所處的生態環境,亦即是「農村生態」,例如,農村氣象、農村地理、農村生物、農村景觀等。

 ## 來自「生產、生活、生態」三生一體的資源

從農民本身的特質,到農民所從事的農業生產,再到農民生活與農業生產所營造出來的農村生態環境,毫無疑問的,這些資源都涵蓋在「農業」的範疇,而成為休閒農業的內容與範疇,是以,在諸多專家學者論述休閒農業內涵時,常以所謂的「生產、生活、生態」的三生概念來詮釋休閒農業。

休閒農業的資源利用類型

農業資源應用於休閒農業之概念,大體上可從農業生產、農民生活及農村生態等「三生──生產、生活、生態」的面向加以分析或歸類(如圖4-1)。以下分析整理自葉美秀(1998)。

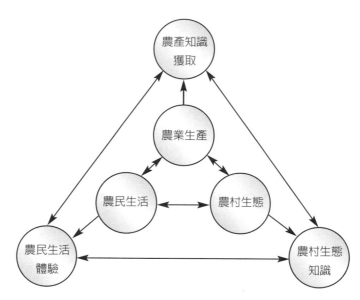

圖4-1 農業資源分類構想圖

資料來源：葉美秀（1998）。〈農業資源在休閒活動規劃上之研究〉。國立台灣大學農業推廣學研究所博士論文。

 # 「農業生產」資源之利用

指與農業生產有關之產品、活動及工具，包括：農作物、農耕活動、農具、家禽家畜等。

 ## 農作物

依據農業要覽等農業專書之分類方式，主要區分為糧食作物、特用作物、園藝作物、飼料與綠肥作物，以及藥用作物等，各種作物除了作為食物或加工外，亦可供作其他之運用。

1.糧食作物：常用於農田景觀及農耕活動之用

（1）穀類作物：絕大部分屬禾科植物，主要有稻、小麥、大

麥、燕麥、黑麥、玉米、小米高粱、粟、黍、稷等。這些作物常可呈現大面積，風吹如波浪狀的景觀，各種禾本科果實亦可作為乾燥花的優良材料。

（2）豆類作物：屬豆科，主要提供植物性蛋白質，如大豆、豌豆、綠豆、小豆、菜豆等，常可用於綠籬植物、綠肥植物之用。

（3）薯芋類作物：主要生產澱粉，包括：甘薯、馬鈴薯、木薯、豆薯、山藥、魔芋等。常可作為地被植物觀賞之用。

2.特用植物：常作為加工品之用

（1）纖維作物 ：如種子纖維的棉花、韌皮纖維的黃麻、大麻、洋麻、苧麻。可作為特殊造景使用。

（2）油料與糖料作物：主要有油菜、花生、芝麻、向日葵、甘蔗及甜菜等。可作為景觀植物、製作過程之操作與參觀等。

（3）嗜好作物：主要有菸草、茶葉、咖啡、薄荷及啤酒花等。可作為植物介紹、應用部分認識及各種品嚐方式等。

3.園藝作物

（1）果樹：分為常綠果樹與落葉果樹；常綠果樹有香蕉、柑桔、鳳梨、荔枝、枇杷等；落葉果樹包括：李、梅、桃、蘋果、葡萄等。可供作採摘、觀察、景觀樹木等。

（2）蔬菜：分為菜根類如蘿蔔、大頭菜、胡蘿蔔等；莖菜類如洋蔥、大蒜、竹筍、薑、芋等；葉菜類如甘藍、萵苣、菠菜、蔥、芹菜等；花菜類如花椰菜、金針菜、青花菜等；果菜類如黃瓜、絲瓜、南瓜、冬瓜、茄子等；菇蕈類如洋菇、草菇；木耳類如香菇、金針菇等。可供遊客從事農事參與、鄉野料理之現採材料或景觀植物之用。

（3）花卉：切花或盆花類如菊花、香石竹、翠菊、金魚草；球
　　　根類如唐菖蒲、海芋、百合、水仙等。可供參觀、採摘或
　　　作為景觀植物之用。

4.飼料與綠肥作物

包括：豆科與禾本科作物。常用於農田景觀及有機農作之用。

5.藥用作物

常見的有人參、枸杞。常作為藥膳或草藥園之用。

農耕活動

隨著農作物不同而有不同的農耕活動，以下依水田、旱田、果
園、蔬菜花卉及茶園等作物耕種方式分述如下：

1.水田耕種：主要如水稻、蓮花、茭白筍等水生作物之耕種。
　常可用於耕作、採收階段之參觀或活動參與等。

2.旱田耕種：如玉米、高粱、花生等作物之耕作。常可用於耕
　作、採收階段之參觀或活動參與等。

3.果園耕種：包括：木本類或蔓藤類果樹，如剪修、蔬果、套
　袋、採摘等工作。可用於過程解說或採摘等。

4.蔬菜、花卉耕種：包括：根莖葉菜等各種蔬菜之製畦、播
　種、管理、採收等。可用於採收活動或直接出租。

5.茶園等特殊作物耕種：可用於採茶活動、比賽或製茶解說
　等。

農具

農具乃因應農耕需求而產生的各種工具，包括：作物耕種過程
的相關器具、運輸工具、貯存工具、盛裝工具、防雨防曬工具等。

1.耕作工具：如水田或坡地果園之耕作用具，種類如鐮刀、柴

刀、鋸斧、鋤頭、耮、牛軛、畚箕、篩子、鏟子、豐年車、脫穀機、鼓風爐等。可作為展示或實際操作或紀念品等。

2. 運輸工具：如人力車、畜力車、鐵牛車、吊籠等。可作為展示或遊園之交通工具。

3. 貯存工具：如筘櫥、古笨亭、大陶缸等。可作為功能解說及展示品。

4. 裝盛工具：如麻袋、籮筐、畚箕、木桶、鉛桶等。可作為手工藝品或裝飾品。

5. 防雨防曬工具：如斗笠、簑衣、龜殼等。可供遊客穿著、裝飾品及功能解說等。

家禽家畜

屬於農業生產與農村生活之周邊產業。

1. 家禽類：如雞、鴨、鵝等。可供認識、觀賞、飼養等。
2. 家畜類：如兔、豬、水牛、黃牛及山羊等。可供認識、觀賞、飼養或騎乘等。

「農民生活」資源之利用

包括：農民特質、農民日常生活特質、農村文化及慶典活動。

農民本身特質

在農民本身特質方面之資源非常重要，尤其是在特色表現方面，農場的環境資源或許相近，但農民的特質絕對不同，如語言、宗教、群性，以及其人文歷史等，皆與當地所展現出的農民生活息息相關。

1.當地的語言

台灣有閩南語、客家話及原住民各族之語言等,其中又有因地域之不同而有腔調上之差異。語言上之運用如說書、詩會、語言學習、特殊成語解說等。

2.宗教信仰

如佛教、天主教、基督教等。可讓遊客參與各種宗教特殊節慶及慶祝方式。

3.農民的特色

如個性、群性、性情(如好客)等特質。可適當安排作為各種活動示範、導覽或解說等。

4.人文歷史

祖先開發史、神話故事等。可適當安排作為各種活動示範、導覽或解說等。

 農民日常生活特質

以食衣住行為基礎之分類,住方面再擴大為建物本身與室外空間,育樂方面歸納於農村文化及慶典活動項下:

1.飲食

飲食種類、烹調、加工貯藏、飲食習慣、用具、禁忌等。可運用製作鄉間點心、餐點、烹飪教學,用具則可作為紀念品。

2.衣物

如布、衣服、帽子、飾品等。可作為展示、教作或作為紀念品。

3.建物

包括：農宅、民間廟宇、土地公廟等。可作為參觀、解說、餐廳或民宿等。

4.開放空間

包括：村莊、市場、養殖場、魚池或具歷史意義之空間、廣場等。可作為參觀、解說或活動場所。

5.交通方式

如道路、交通工具、運送農產品方式等。可作為參觀路線、交通工具體驗與參觀等。

農村文化及慶典活動

農村文化及慶典活動因深具地方特色，乃是最吸引遊客之處，如頭城搶孤活動一次便可吸引十萬人次的遊客。

1.工藝

包括：民間技藝、雕刻、繪畫、泥塑、編織、童玩等。可用於設施物之裝飾、表演、教作、作為紀念品等。

2.表演藝術

如雜技、樂器（如笛子、三弦琴、樹葉、鼓）、戲劇、講唱、地方歌謠及舞蹈等。可表演或教作。

3.民俗小吃

包括：禽肉類、畜肉類、海鮮類、米麵類、豆類（素食類）、糕餅、甜點、糖果類、冰水、飲料類及醬料類等（林明德，1990）。可供教作及品嚐之用。

4.慶典活動

　　如各種宗教之儀式或活動、野台戲、豐年祭、賞花燈、舞獅、划龍舟等。可供觀賞、解說、活動參與之用。

 ## 「農村生態」資源之利用

　　包括：農村氣象、農村地理、農村生物、農村景觀等。

農村氣象

　　氣象與農業息息相關，而農村氣象指當地特殊之氣象而言，以下就氣候與農業之關係、氣象預測的方法，以及特殊的氣象分別加以說明。

1.氣候與農業之關係

　　如四季、二十四節氣及七十二候等。可應用於解說、觀察與驗證。

2.氣象預測的方法

　　如預測下雨、出太陽、颳颱風等。可應用於現場觀察、解說預測。

3.特殊的氣象

　　如日出日落、月之陰晴圓缺、雲之形狀與色彩、霧氣、雨景等。可應用於觀賞、感受等。

農村地理

　　農業資源的種類與地理環境密不可分，如地形坡度、土壤、水文皆可決定農產品種類之重要性，分述如下：

1.地形與當地農業之關係

如山坡地之茶園、沼澤地之蓮花田、旱地的花生園等。可供地形與農作物關係之解說、水土保持概念等。

2.土壤與當地農業之關係

如肥沃處與貧瘠處之不同農作等。可供為地形、地質及土壤與作物關係之解說。

3.水文與當地農業之關係

如灌溉水源、飲用水源、家用水源、漁撈處等。可規劃為休憩遊樂、活動，以及水文與當地農業關係之解說。

農村生物

各種生物為整個農村帶來活潑的氣息，除植物外，尚有許多各種鄉間動物。

1.鄉間植物

如生長在田邊、水邊及山野間之草本及木本植物。可作為鄉間餐點之野菜、野果、野花、作為藥膳之藥草等，及其與農作物間關係的生態解說。

2.鄉野動物

如鳥類鷺鷥、兩棲類青蛙、水族類泥鰍、河蜆、蝦魚，小型哺乳動物田鼠、飛鼠等。可應用於觀賞、捕食、解說、與農作物間關係之生態解說。

農村景觀

農村景觀基本上是上述所有資源的綜合體，Jubenville和Twight

（1993）所提出之景觀類型包括涵蓋整體農村景觀之全景景觀、指出單種特別作物等之特色景觀及圍閉、焦點景觀等，以及較次要的框景、細部、瞬間景觀等。

1.全景景觀

以地平線主導之景觀，通常由遠處來觀賞。如山地中之村落、平原中或田野間之集村或散村。可供眺望、拍照留影、地理解說等等。

2.特色景觀

如稻田景觀、果園景觀、傳統聚落景觀等。可供遊覽體驗、拍照等等。

3.圍閉景觀

被地形地物所圍閉起來的景觀，如村莊中的巷道、大樹蔭閉的林間等等。可作為視線引導或休憩空間。

4.焦點景觀

指可吸引人之視線，具明顯標的物的景觀，例如，一種特別的農作物、大樹、一間著名的廟宇等。可供說故事的題材或拍照等。

5.次級景觀

（1）框景景觀：指被大樹或建築物等框住的景觀，如植栽群所框出之景觀、牆洞、巷道尾端、建築物之天際線等。可應用框景處創造優美的景觀或在優美的地方創造框景效果。

（2）細部景觀：指較細部，需走近較能體會的景觀。如稻穗之美感、果實的花朵在樹上發出淡淡的香味、農宅門窗上的圖紋等。可透過解說摺頁或解說員等引導參觀。

（3）瞬間景觀：不是經常存在的，偶而或定時出現的景觀，例

如，氣象景觀、耕作景觀、蛙鳴、鳥叫等。可透過事先安排觀察活動，或由遊客自行體會。

 ## 以經營型態和農場主人的身分分類

若以經營型態和農場主人的身分分類可分為以下類型：

1.產物利用型

早期供遊客摘採、品嚐之觀光果園、觀光茶園，規模較小，例如，內湖區大湖街的觀光香菇園。

2.景物利用型

利用當地天然景觀，由行政院退輔會森林開發處經營，例如，中橫公路梨山之線上的棲蘭森林遊樂區。

3.以現代遊樂設施配合農村生產參觀型

結合許多個別農戶唯一經營集團，使成為區域性遊憩區，例如，台南農會經營的走馬瀨農場。

4.提供廣大空間配合農牧生產型

讓遊客參觀原有之生產活動，例如，家畜飼養、花蓮平林農場。

5.提供水產養殖、箱網撈場等生產過程操作型

讓人民可體驗漁業生活，例如，彰化縣之漢寶濱海休閒農場。

6.提供農村文化以社區為發展方向型

以地區原有之農業生產組織為基礎，透過農家住民之配合共同開發。例如，苗栗縣之三角湖休閒中心。

休閒農業資源之開發

　　綜合上述休閒農業觀光資源之三生一體分類之概念與分類，以及活動類型、經營類型之屬性與特質，進一步說明休閒農業三生資源開發的型態、開發應參考的原則，以及開發應重視的課題。

休閒農業三生資源開發的型態

休閒農業生產資源之開發

　　休閒農業生產資源之開發可分爲農業作物、林業作物、漁業水產、畜牧動物及手工業品等，分述如下：

1.農業作物

　　例如，育苗、栽培、管理、成長、收成及加工、觀賞、食用等。

2.林業作物

　　例如，育苗、栽植、撫育、成長、砍伐及加工、觀賞、食用等。

3.漁業水產

　　例如，育苗、放養、成長、管理、網釣及加工、觀賞、食用等等。

4.畜牧動物

　　例如，育種、飼養、成長、管理及加工、飼寵、表演、食用

等。

5.手工業品

例如，製造、加工、成型、彩繪，藝術品之創造、欣賞等等。

休閒農業生態資源之開發

休閒農業生態資源之開發包括自然環境、人造環境、天然景觀及人文景觀，分述如下：

1.自然環境

例如，地形、地質、河流、湖泊、氣候、星象、動物、植物等。

2.人造環境

諸如花園、溫室、苗圃、箱網、育房、栽培室、教室等。

3.天然景觀

諸如瀑布、湧泉、海岸、海洋、森林、草原、沙漠、洞穴等。

4.人文景觀

諸如建築、古蹟、民俗、藝術、宗教、歷史、戰場、文物等。

休閒農業生活資源之開發

休閒農業生活資源之開發包括生產活動、休憩活動、慶典活動及飲食活動，分述如下：

1.生產活動

諸如種蔬菜、採竹筍、摘水果、養家畜、擠牛奶、捕魚等。

2.休憩活動

　　諸如捉泥鰍、摸哈仔、賞景、溯溪、烤土窯、看星星、螢火蟲等。

3.慶典活動

　　諸如放天燈、放蜂炮、燒王船、搶孤、迎神、建醮、出巡等。

4.飲食活動

　　諸如印紅龜、搓湯圓、做芋圓、搗麻糬、擂茶、烤地瓜等（陳墀吉，2002a）。

 休閒農業三生資源開發的原則

「住民自主參與」的原則

　　1.住民與業者都是休閒農業的主體。
　　2.住民與業者須自主參與休閒農業事務與決策。
　　3.透過民主的方式發展產業組織，產生認同意識方能自主經營。

「生態環境保護」的原則

　　1.環境是休閒農業的生產與活動基地。
　　2.應採取尊重大自然、維護生態環境為準則的生產方式。
　　3.將和諧的人地環境倫理關係融入產業經營之生態系統。

「生活文化傳承」的原則

　　1.休閒農業應承續農村在地的歷史、社會與環境資源條件。
　　2.休閒農業應結合農村生活方式，藉由遊客體驗活動傳承。

3.休閒農業應結合農村在地文化，藉由遊客解說活動傳承。

「協調合作」的原則

1.休閒農業是在地環境中共生、共享、共榮的經營。
2.社區營造是住民們互助、互容、互動的營運，形成生命共同
　體。
3.農村不是孤立封閉空間，需在更大區域尺度內與其他農村，
　既競爭又合作，既分工又整合，形成區域共同體。

「在地、專業、社會互動」的原則

1.農村營造關聯到當地社會實踐的系統和時空脈絡實踐的系
　統。
2.休閒農業的經營與在地、社會與專業三方的互動密切。
3.休閒農業是社會的實踐與時空脈絡的實踐。

「教育作為經營媒介」的原則

1.知識教育是突破困頓，發展成長，進而永續經營的動力。
2.透過教育可凝聚共識、改變觀念，培養專才，讓產業生根。
3.教育是農村經營過程中的關鍵機制。

「尊重文化多元性」的原則

1.農村住民擁有不同的物質條件、族群背景、價值觀等，會產
　生多變的生活，創造多元的次文化。
2.保留和欣賞農村社區文化的差異，才會尊重多元文化。
3.農村社區擁有獨特的魅力與風格，觀光產業才會有特色。

「社會公平、正義」的原則

1.農村社區營造與產業發展，使用了社會國家之公共資源。

2.社會公平與正義的淪喪會引發社會衝突與農村社區瓦解。

3.應負起社會責任與義務,諸如公益事務之參與、文化的保護等(陳墀吉,2002a)。

 ## 休閒農業三生資源開發的課題

處理社區「經濟與社會、文化」的課題

1.農村經濟與傳統歷史文化是不可分割,也不能斷裂。

2.農村產業發展會帶動當地社會、文化之相互關聯與變遷。

3.農村之經濟與社會、文化是休閒農業資源之來源。

4.農村觀光產業之經營需兼顧當地經濟與社會、文化層面。

處理農村「人文與自然環境」的課題

1.農村之地理區位與自然環境是影響當地人文發展的背景。

2.自然與人文兩者互為主體,塑造當地的農村環境屬性。

3.農村人文與自然環境是遊客與住民觀光活動的主要場所。

4.休閒農業之經營需同時兼顧農村自然與人文環境。

處理農村「在地、系統和社會」整合的課題

1.休閒農業的經營由在地、專業與社會三者的社會互動來完成。

2.在地包括住民、店家、業者等,專業包括專家、學者、規劃師等,社會包括媒體、社團、政府部門等。

3.在地、專業和社會的偏頗,會造成休閒農業經營機制的失調。

處理「農村社區總體營造」的課題

1.農村社區是由住民、業者、社會群體及各種機能系統組織而成。

2.休閒農業之產業經營與社區營造是互為表裡，相互連動。

3.農村社區認同、居民參與、群體決策是休閒農業經營成功的途徑（陳墀吉，2002a）。

評 量 作 業

一、何謂休閒農業的「三生」資源概念，請闡釋之。

二「農民生活」資源如何作為休閒農業利用，請敘述之。

三、休閒農業資源開發時應遵守哪些原則？

第五章
休閒農業的餐飲服務

　　農業轉型為休閒農業的發展，是一種農業資源及其周遭環境資源的新的利用方式，也是一種體驗型的利用方式。休閒農業既是休閒產業的一環，因此休閒農業服務的對象是一群廣大的消費者，消費者對於其消費標的，因個人的生理及心理特質、社會背景、經濟能力等等因素而有所偏好。舉凡食、宿、交通、旅遊、購物等都是休閒旅遊過程中不可或缺的活動，其中尤以「食」的美食餐飲，更是旅遊中重要的活動項目。中國人強調「民以食為天」，藉由餐飲來獲取養分增進體力，可以繼續從事生產工作，然而隨著時代的演進，餐飲活動除了汲取養分增加體力外，現代社會已將餐飲活動提升為一種文化性的創造，它融合餐飲、藝術、文化、宗教、特色功能為一體的一種餐飲文化產業（cultural foods industry）。

休閒農業餐飲的概念

　　休閒農業的餐飲，是一種結合在地的生產內容、家傳的烹飪技巧、正統的草根味道、濃郁的鄉土人情，以及農村簡樸純淨的環境氣氛，所整體呈現出來的餐飲活動，彰顯在地自行生產的農作物，展現家傳私房菜餚的家鄉口味，透過親切溫馨的招待，營造像回到外婆家或阿嬤家的感覺。休閒農業餐飲隨著農作物生產季節的變化，可以展現最新、最道地、最符合節氣的物產佳餚。

休閒農業餐飲的內涵和意義

　　休閒農業餐飲是農村地方特色的整體呈現，它可追溯歷史餐食的傳統特性及食材用料，瞭解祖先生活的面貌，探討生活環境條件，同時可以顯現當地的民俗習慣、祭儀供品、物產種類等餐飲文化的內涵和意義。因此，經營休閒農業餐飲，具有以下幾個意義或

功能（宜蘭縣休閒農業發展協會，2002b）：

1.保存農村鄉土餐飲歷史文化，同時傳承個人家族餐飲文化。

2.與農業生產活動緊密結合，可提高農業產品附加價值。

3.是農村地方生活的一部分，具有地方獨特性，不易被移植模仿。

4.與地方生態環境相結合，從生態環境的面向經營，可避免觀光休閒活動所帶來的負面衝擊。

5.將農村鄉土餐飲融入休閒旅遊活動中，強化休閒農業具有教育、文化功能。

6.增加休閒農業的內涵與豐富度。

 ## 休閒農業餐飲經營的原則

休閒農業的餐飲在透過軟硬體的內容充實，將農村餐飲文化，做另一層次的推廣和傳承，特別在農業經營已無法藉單純的生產，來維持農家的生活的今日，發展農業餐飲休閒化，除了創造農村就業新機會外，更有助於提升農業發展的新價值。休閒農業餐飲的經營，要遵守下列幾項原則（宜蘭縣休閒農業發展協會，2002b）：

1.以農村在地的農產為餐飲主軸。

2.融入在地傳統餐飲文化。

3.具備提供餐食與飲料的服務和設備。

4.以營利為目的的專業服務。

5.不一定擁有固定用餐場所。

休閒農業概論 ☆

休閒農業餐飲的研發

先就休閒農業餐飲作定位，再就研發原則和應注意事項作說明。

 ## 休閒農業餐飲的定位

飲食常是人類生理性的需求，人們每天得面對的事情，但是從「吃」進階「美食」，則是有如一件事物從講求實用，進階到藝術的呈現。「美食」不僅僅是科學的，更是藝術的。廚師高超的廚藝，其藝術價值不亞於音樂家的音樂、畫家的繪畫，講究起來，其中學問可謂浩瀚無疆（梁幼祥，2002），休閒農業餐飲的講究亦不能例外。

個人餐飲之偏好定位

歷史上宋神宗曾問大文豪蘇東坡：「愛卿，何者為珍？」（我的愛臣啊！你覺得吃過的東西，什麼最好吃？），蘇東坡回答：「適口者珍。」（我覺得讓我吃得舒適的，就是好吃的），這「適口者珍」回答的不僅簡潔，而且奇妙無比，更是許多人的味蕾心聲。然而從專業的觀點來看，它容易陷入盲點，這個盲點有如懷念「媽媽的味道」，是一個人的味蕾習慣，一種長期性或追憶性的味蕾的偏好，因此，可以說是狹義的美食（梁幼祥，2002），形成所謂個人餐飲的偏好。

群眾餐飲之偏好定位

休閒農業餐飲要如同觀光美食一般，追求一種廣義的美食，要

74

在口感上、菜上、式樣上，透過對在地農產品的不斷研發創新，迎合現代的口味，更要迎合大眾的口味，才能建立口碑永續經營。因此，休閒農業餐飲的研發，應該講求廣義的美食概念。

 ## 休閒農業餐飲的研發原則

休閒農業餐飲既然強調的是在地的物產、傳統的烹飪、正統的草根味道，以及濃郁的鄉土人情，因此，從事餐飲研發的時候，是必須堅持此一系列原則，否則將喪失休閒農業餐飲的本質與特色。是以，在論及休閒農業餐飲的研發前，首先應先掌握本身有哪些資源？這些資源的特色為何？其次，研發餐飲所提供的對象為何？也就是所要提供的目標客層為何？最後要考慮的是競爭者的競爭問題。綜合言之，休閒農業餐飲的創新研發首重與在地農業生產的連結關係，也唯有強調在地農特產的衍生性創造，才能在消費市場上形成產品的區隔，強調供給面的問題。其次亦要考慮設定目標客層和競爭的對象，以下分析參考自陳玉如（2002）。

在地的特色

1.人文風俗

研發與當地人文風俗有關的餐食，強調地方性的人文特質。藉由當地有名的名勝，或者會讓遊客留下懷念的事物，發揮地方人文趣事，應用到餐飲設計中。例如，客家人傳統的醃製佳餚、宜蘭的金棗酒、埔里的紹興酒、花蓮的小米麻糬等等。

2.地理環境

藉由特殊地理環境發展出特殊食物或特別餐食，從高山地區、平原地區、沿海地區、寒冷地區到溼熱地區等的飲食皆有所差異。

例如，平原地區的米食餐飲、沿海地區海鮮餐味、高冷地區的蔬菜風味餐，以及如礁溪溫泉特有的溫泉蔬菜風味餐等。

3.地方特產

找尋當地特有的或品質特別的農產品，研發作爲餐食利用，例如，宜蘭三星的蔥蒜、高雄甲仙芋頭、台東金珍花、礁溪溫泉甲魚等。

4.既有人力

評估現有人力與技術水準，有無可支援人力及技術，要多少時間可以取得或達到所期望水準？

設定目標客群

秉持知己知彼的態度，藉由瞭解自己的餐飲資源特色與潛力之後，進一步清楚地分析餐飲供給的對象，以便設計適合不同客層或不同團體的餐飲內容。

1.客戶年齡及生活環境分析

目標客層屬性的分析，是休閒旅遊產業重要的課題。不同年齡、不同地區或不同族群的飲食偏好和習性會有所差異，例如，都會居民與農村居民、漢人與原住民等的消費習性與飲食偏好可能不同。

2.所得收入狀況分析

瞭解所得的高低，是掌握遊客消費能力重要資訊，可提供餐飲內容設計的參考。

3.客群分析

對客群類型的瞭解，如個別散客、社群團體、旅行團等，俾提供餐飲服務規劃依據，團體大小或類型對餐飲需求與進餐的方式都不盡相同，最好能事先掌握客群並進行分析。

4.吸引因素分析

分析並找出自己的優缺點，提供經營管理的指導，例如，最吸引人的特色為何？顧客最滿意的地方是什麼？最詬病的有哪些？是否還有再來的意願？

 競爭狀況分析

1.調查分析同業中的狀況。
2.找出自己的競爭優勢。

 休閒農業餐飲研發應注意事項

以下截取陳玉如於2002年所寫的〈創造風味餐技巧〉一文及彙整各家意見加以整理：

1.口味大眾化：設想讓絕大多數消費者或各年齡階層都能接受為主。
2.選取當地盛產食材，強調生產時節氣時令，保留原有風味。
3.選配適當搭配材料，儘量避免過多調味料，以免失去主食材原味。
4.烹飪過程專業化、簡單化，可降低本、節省人力，確保菜餚品質一致性。
5.透過精心設計的餐飲組合，以滿足不同的消費群。
6.配合餐飲特色，設計特別的服務方式，營造用餐的氣氛。

7.賦予菜餚一個具有鄉土性、文藝性、故事性、易上口或好記憶的名稱，俾建立風味佳餚的口碑。

8.讓遊客從生理及心理上感受「物超所值」的餐飲享受。

9.個案舉例：

（1）大湖農會以「橘鄉養生雞」佳餚，在「一鄉一特產」的全省百餘鄉鎮參選作品中脫穎而出，榮獲全省第三名。此道佳餚的命名包含食材特性及健康養生的益處等。

（2）「什錦金瓜盅」：為季節性、富營養及色香味俱全之絕佳組合性菜餚。

（3）「貢香蔗苗心」：此道菜巧妙地運用食材的獨特性及口感，搭配附料，創造出具營養價值且具地方風味的佳餚。

（4）「紅蘋煨圓蹄」：用蘋果泥煨燉上等圓蹄六小時；蘋果的果酸分解圓蹄的油脂，不會增加膽固醇，保留了圓蹄外皮的膠原蛋白，不但有美容、增加皮膚彈性、保護腸胃的功能，更加強了入口的彈性口感，是色、香、味兼養身的美食佳餚。

休閒農業餐飲的規劃

　　訂立餐飲規格前，要先分析客源層，瞭解主要顧客的年齡、習性、喜好，甚至宗教信仰、生活習慣、文化背景與消費模式，同時配合市場流行，發揮自有的農產優勢，再來決定供餐的內容和菜式。而餐飲的型式，會根據供應的餐別，是早餐、午餐或晚餐，而有所不同，現行休閒農業大眾化的供餐方式，約可概分為下列六種（宜蘭縣休閒農業發展協會，2002b）：

 ## 合菜桌餐式

多以八或十人合爲一桌，優點是菜量較省，菜色可先選套搭配，缺點是用餐時間較長，桌面週轉率低。如宜蘭縣「冬山香格里拉農場」的鄉土桌餐。

 ## 自助餐式

每餐提供多樣菜式，任客人自由選擇，好處是遊客有多種選擇機會，「吃好吃壞」則憑自己直覺感受，但是對於晚到的遊客，則選擇菜式減少，且無法預估可能用餐的人數，很難拿捏應供應多少，剩菜增多的可能性較大。如宜蘭縣員山鄉「古憶庄」的自助式早餐。

 ## 固定餐式

每餐消費額固定，每天每餐菜式不同，變化較多，但較無選擇，不論早到或晚到的遊客，都接受同等招待，剩菜種類降低，兼而減少挑食的現象發生。如宜蘭大同鄉「山本茶莊」的茶食簡餐。

 ## 快餐式

設計一至二樣主菜，加上青菜、沙拉等做配菜，可事先製備好，亦可變化爲各式蓮藕排骨、什錦蘑菇燴飯、南瓜飯等等，以增加供應速度，此種供餐方式可使食物製作簡化，然而菜式變化也隨之減少。如宜蘭縣羅東鎮「北成庄荷花形象館」的有機健康餐。

 ## 烤肉或火鍋式

食材固定且能事先備妥，連同爐具、餐具也較簡化，可降低廚房的硬體設備與廚師費用。如宜蘭縣冬山鄉「三富農場」的烤肉活動。

 ## 鄉土小吃DIY

負責提供材料與指導人員，讓遊客享受參與的樂趣，還能品味道地的鄉土風味，在吃及玩中，讓年輕一代，體驗傳統餐飲的趣味。如宜蘭縣頭城鎮「北關農場」的草仔粿DIY。

 評量作業

一、請闡釋休閒農業餐飲真正的意涵。

二、休閒農業餐飲之研發，有哪些準則可供遵循？

三、請規劃休閒農業餐飲提供方法。

第六章
休閒農業的住宿服務

　　觀光旅遊過程中住宿服務是極爲重要的活動項目之一，住宿服務依其服務設施等級通常可分爲一般旅館、觀光旅館及國際觀光旅館。惟近十餘年來受到國際社經環境變遷的影響，農業積極轉型朝休閒農業發展，延伸休閒農場經營住宿服務，而近年來農村民宿亦加入競逐的行列，提供另類的農村住宿服務體驗，形成住宿服務市場蓬勃發展的現象。休閒農業住宿服務強調的是農民將原有房屋的剩餘房間，騰出來規劃作爲住宿服務使用，以及主人親切的款待，而有別於各類旅館及休閒農場的大規模住宿空間。

　　台灣的民宿實質存在已久，最早由原台灣省政府時期的原住民行政局，在其部落產業發展計畫中自訂規則，進行輔導原住民利用餘屋與環境經營民宿，以服務獲取小利，而後隨著觀光旅遊逐漸發展，各觀光地區的旅館供不應求，於是民家將其空閒的房舍略爲整理，提供遊客作簡單的過夜之用，民宿發展也逐漸成形，但這些觀光區內提供簡易住宿的民宿類型，普遍被稱爲「一般民宿」（陳昭郎，2004b）。

休閒農業住宿服務的概念

　　以下說明休閒農業住宿服務的概念。

休閒農業住宿服務的定位

　　根據「民宿管理辦法」（詳見**附錄三**）第三條對民宿之定義指出，民宿係指「利用自用住宅空閒房間，結合當地人文、自然景觀、生態、環境資源及農林漁牧生產活動，以家庭爲副業方式經營，提供旅客鄉野生活之住宿處所。」民宿的經營與一般旅館最大的差異，除了強調大眾化的收費與自助型的服務外，雖然設備不講

求豪華，服務不講求精緻，但卻是非常重視特色、趣味、鄉土味及人情味，更重要的是結合當地的自然資源與文化特色，提供特色住宿與餐飲服務，以及提供知識、運動、休閒、娛樂與體驗等多元功能，讓住客能充分享受悠遊的情境、隨性的自由，而有賓至如歸的感受。因此，休閒農業之住宿服務應定位為提供農村生活體驗、優質服務的差異化特色、社區資源的組合運用，以及合法且專業化的經營管理，分列如下（陳昭郎，2004b）：

塑造農村化的環境以提供農村生活體驗

休閒農業住宿服務要以位處農村地區為原則，同時配合農村景觀布置美化其周遭環境，讓旅客可以真正體驗都會區所無法感受的農村風貌氛圍；其次休閒農業住宿服務業者應將生活上的經驗融入各項服務與體驗活動之中，讓旅客可以真正體驗到當地各項生活與產業的文化。

以優質服務突顯差異化的特色

休閒農業住宿服務應提供旅客安全、衛生、潔淨、舒適及親切的服務，唯有最優質的產品才會獲得消費者的青睞，也才能常保競爭力。休閒農業住宿服務最重要的是要傳達主人獨特的特質，不論是外觀布置、活動及服務等，業者均須精心琢磨，充分展現自我的特色，創造差異化品牌。

整合社區資源成為社區與遊客間的橋樑

休閒農業住宿服務業者囿於自身資源有限，經營者必須依附社區的各項環境資源，因此，唯有深入瞭解當地各項資源，並加以融通、整合及運用，藉由發揮社區環境資源魅力來創造住宿服務的吸引力。

合法且專業化的經營管理

休閒農業住宿服務的合法化，使得經營者被賦予應有的權利與義務，透過適切的法律規範與政策管理，一方面可以控制住宿服務的品質，另一方面整體住宿服務的經營環境將會更有秩序的發展。其次，若以副業方式經營休閒農業住宿服務，常常經營者將難免因市場競逐，形成生存發展威脅的影響，因此，唯有以專業化的經營管理方式，才能有效的控制品質、掌控成本，以及創新產品，始能投入完全的熱情於休閒農業住宿的經營。

 ## 休閒農業住宿服務與一般旅館之差異

休閒農業住宿定位之目的，在於區隔目標市場，同時鎖定目標市場，針對目標市場加以包裝行銷，使偏好休閒農業住宿服務的旅遊者獲得滿足，而經營者亦能獲得收益。因此，休閒農業住宿服務與一般旅館之差異，可從以下層面觀察比較之（宜蘭縣休閒農業發展協會，2002a）：

在硬體設施方面

休閒農業住宿服務以提供乾淨衛生的住宿為原則；一般旅館除了提供客房住宿之外，餐飲、休閒乃至於會議等其他設施亦不可或缺。

在軟體設施方面

休閒農業住宿服務以提供主人濃郁的人情味及其他額外附加之服務為號召；一般旅館則強調提供專業服務與設施為主。

 在其他設施及經營管理方面

其他設施及經營管理方面差異如下：

1.員工人力專業與密集度之差異。

2.固定的規格化服務之差異。

3.服務作業標準程序之差異。

4.國際化策略之差異。

5.業主收益來源之差異。

6.市場組合之差異。

7.行銷通路之差異。

8.房間數及附屬設施之差異。

9.價位之差異。

10.經營方式之差異。

11.客源背景之差異。

12.住宿氣氛之差異。

13.其他之差異。

 ## 休閒農業住宿服務的類型區隔

休閒農業住宿服務類型的區隔，可依空間設計、經營管理、輔導機關、停留型態、旅遊型態及地區與特色等加以區分，不同的區隔之下產生不同主題類型。以下分類敘述之（宜蘭縣休閒農業發展協會，2002a）：

空間組織

在廣義的民宿上包含一些較爲特殊的建築物。如小木屋，即是一種以空間設計爲主的民宿。如台東縣台東市附近的「小熊度假

村」。

經營組織

可分為有服務中心與無服務中心兩種，如台東縣海端鄉利稻村的民宿即設有服務中心。而經營組織屬於公營或民營者皆有。

經營型態

有獨立經營者，亦有加入協會者（如宜蘭縣民宿業者成立「宜蘭縣民宿協會」與「宜蘭縣鄉村民宿協會」）。（如**表**6-1）

停留型態

可分為只停留一日的、停留數日或更久日數的類型，前者大抵在都市周邊或著名風景區內，如台北縣瑞芳鎮九份地區，遊客僅作短暫停留，後者要視遊客的旅遊目的而定，如夏令營、靈修、研習會。（如**表**6-1）

表6-1 國內民宿經營型態

類型	細目	活動性質	停留型態	空間型態	人口屬性
生活體驗型	農園	參與生產農作過程	居民打成一片	家庭隔間	家庭
	牧場	加入畜牧牛羊過程	居民打成一片	家庭隔間	家庭
	遊樂園	到遊樂區遊玩	停留一段時間	套房	團體
遊憩活動型	海濱	戲水、浮潛	停留一段時間	套房	個人或團體
	山林	森林浴	停留一段時間	套房	個人或團體
特殊目的型	考驗型	登山、健行	往往只住一晚	套房或通舖	個人或團體
	特定活動型	參觀節慶博覽會或運動會	停留一段時間	套房或通舖	個人或團體
	運動型	滑雪、滑水、打球	停留一段時間	套房	個人或團體

資料來源：宜蘭縣休閒農業發展協會（2002a）。〈休閒農業經營管理基礎篇——民宿〉。「91年度休閒農漁園區計畫——宜蘭縣休閒農漁園區計畫」之休閒農業經營管理標準作業流程報告書，頁2-3。

輔導機關

此類型可分為四種：

1. 行政院農委會輔導的休閒農業區內設置之民宿，如宜蘭「北成庄民宿」。

2. 省原住民委員會所輔導者，如台北縣烏來鄉「福山村民宿」即是。

3. 地方機關如鄉公所或農會輔導者，如台東縣鹿野鄉「高台茶區」民宿。

4. 無任何機關輔導者，如屏東縣滿州鄉「旭海民宿」等。

旅遊型態

在特殊活動方面，如溫泉民宿，即設在對泡溫泉有興趣的遊客常去的地方，如台東知本地區；休閒活動如高山賞雪所產生的民宿；體驗農村生活類，如宜蘭縣「庄腳所在」。（如**表6-1**）

其他類

不屬於上述任何一類，類型相當複雜，如某些寺廟給香油錢即可住宿。

休閒農業住宿服務的經營與管理

以下茲就休閒農業住宿服務經營管理概況、相關法規、民宿之申設及規定加以介紹。

 ## 休閒農業住宿服務之經營管理概況

　　台灣休閒農業住宿服務之經營，在2001年12月12日「民宿管理辦法」頒定之前，基本上都位處偏遠的農村、山村及漁村；主要為因應登山遊客之需求，或因為商賈採購如茶葉、樟腦及香茅油等特定農產品，由生產者提供之簡易住宿或餐飲服務，遊客與經營者間則不論熟識或不熟識，都以交陪作朋友的原則，不計成本或由遊客隨意補貼部分酬勞。隨著法制化過程的制約，休閒農業住宿服務在經營發展上，逐漸走向較清晰之訴求與定位，例如，強調大眾的收費、自助性的服務、富有家庭味、鄉土味、人情味、充分利用天然資源、配合當地人文特色、享受另類住宿與鄉土風味餐飲等的休閒氛圍。

 ## 休閒農業住宿之相關法規

　　國內民宿近年在「民宿管理辦法」、「休閒農業輔導管理辦法」及「休閒農業區設置管理辦法」頒布實施後，在休閒農業區內諸多農舍紛紛申設經營起民宿活動，以休閒農業區或休閒農場作為民宿設置之地區，成為發展的趨勢，反映民宿與農業經營結合的無限發展空間，依據民宿管理辦法第五條第七款：「經農業主管機關核發經營許可登記證之休閒農場或經農業主管機關劃定之休閒農業區」均可為設置民宿之地區。又依據同法第六條，民宿之經營規模，在位於經農業主管機關核發經營許可登記證之休閒農場或經農業主管機關劃定之休閒農業區之特色民宿，得以客房數十五間以下，且客房總樓地板面積二百平方公尺以下之規模經營之，復依同法第十條，民宿之申請登記得以農舍供作民宿使用。

休閒農業住宿之合法化

受到法制化後的影響，民宿之發展如雨後春筍般林立；如南投、花蓮、屏東、宜蘭及其他縣市等。以宜蘭縣為例，分布在各鄉鎮休閒農業區內居多，較知名且發展最早的如員山鄉的「枕山休閒農業區」的「庄腳所在」及「枕山春海民宿」；「多山鄉休閒農業區」的民宿大部分分布在茶區。有些民宿簡陋，有些則頗具個人風格，如多山鄉的「仁山茶園民宿」，整理得很雅淨，具有日本和式套房的味道；「田野民宿」是位於鄉野的老房舍；「庄腳所在」以知性解說取勝，整棟建築像宜蘭厝，也像自己的家一樣親切。宜蘭縣業者不但自己行銷，還做聯盟促銷，並已成立民宿發展協會。旅客可以上網找到各地民宿的資料及訂房。

休閒農業民宿之申設

民宿之申設經營從農業部門的觀點，有下列契合要項：

1.農業主管機關劃定之休閒農業區得設置民宿。
2.經主管機關核發經營許可登記之休閒農場得設置民宿。
3.休閒農業區或休閒農場得以農舍供民宿使用。
4.休閒農場經營民宿之規模以客房數十五間以下，且客房總樓地板面積二百平方公尺以下。

休閒農場民宿之規定

具體而言，參照「民宿管理辦法」及「休閒農業輔導辦法」的規範，經農業主管機關許可之休閒農場或休閒農業區均可經營民

宿。準此，有關休閒農場不論其在休閒農業區或非休閒農業區，在平地面積爲〇·五公頃以上二公頃以下，在山坡地面積爲十公頃以下，未涉及地目變更使用，合法申請休閒農場經營許可證者，均得經營民宿。

國內民宿經營的動機與價值

以下茲就民宿經營主要動機和核心價值兩部分加以說明。

 ## 民宿經營的主要動機

1.當作副業經營而非家庭之主要收入，且通常由家族成員一起經營。
2.應用自己的土地與建築物，且多餘的房舍出租當民宿。
3.運用現有資金，不另貸款，等收入豐厚時再陸續投入資金增加建設。
4.營業狀況爲全年性的副業，民宿的生意來自假日，且回頭客人多，須長期經營，始有利得。
5.當作正業經營者，一般規模須較大，才符合經濟效益。

 ## 休閒農業住宿服務的核心價值

休閒農業住宿服務之經營必須依據民宿管理辦法申辦，舉凡有關土地使用分區、建築物規模、消防安全、經營設備，以及經營者之背景等均須符合規定，以確保遊客的住宿舒適及安全。此外，如何塑造優質的民宿經營形象，則是民宿經營者應努力具備的核心價值。這些核心價值是個別經營者獨具或唯一的，是塑造個別民宿的

特殊形象（image）原動力，它可能是創意的驚奇或特別的服務，亦可能是歷史文化的感動，可歸納說明如下（邱湧忠，2002）：

經營者特質

經營者的熱忱親切、善於溝通、勤於互動，以及良好的人際關係等的人格特質，成為號召遊客的前來的特殊魅力。

善於創新

休閒旅遊是強調體驗與感受的一種活動，而創意與創新的服務，常能讓遊客產生驚奇與讚嘆，留下深刻印象，使遊客願意再眷顧。然而觀察國內成功的民宿經營業者，常依賴大眾媒介的推廣，其商品的經濟價值也隨著時間遞減，因此，必須不斷的更新求變，附加獨特的經營方針及當代需求的機能、格調與價值等發揮特色，另一方面又須保持原有風貌吸引懷舊之旅客，俾持續吸引顧客的喜愛與維持競爭的能力。

差異化商品或服務

民宿經營以提供獨特的產品或套裝服務，形成產品或服務的差異化，諸如指導製陶、採摘、生態解說及風味餐飲等，成為吸引特定客層的魅力。而有關在地歷史地理、人文景觀、建築及典故等資源作為產品或服務的包裝，也是差異化商品策略很好的素材，亦可以吸引該客層的遊客。

行銷能力

民宿經營者可藉由經營者間的水平及垂直整合，在供應系統間形成加盟連鎖的夥伴關係，利用整體的行銷策略，深化客源基礎。

⚬ 產業群聚

　　民宿是休閒農業旅遊過程中扮演重要的資源角色，可謂休閒農業區的核心資源，是觀光休閒點、線或群聚的基礎。配合休閒農場及休閒農業園區作策略聯盟經營，則可以產生產業群聚效果。個別民宿經營者可以發揮創意及獨具的服務而經營成功，但是，結合個別民宿經營者之集體力量，發揮集體創意的策略聯盟經營，則更具經營的競爭優勢。其次民宿經營者所組成的團體或企業體，以其專業人才及經營知識，亦可以為個別民宿經營者，提供行銷、訓練、諮詢及品牌塑造等服務。

休閒農業住宿服務的機會與威脅

　　依據交通部觀光局的調查資料指出，2001年國人國內旅遊次數高達九千七百萬人次以上，較1999年成長34%，且全年平均每人國內旅遊次數為五·二六次（高於1999年的四·〇一次），並有72%民眾是利用週末、週日及國定假日出遊，較1999年增加1.3%；這顯示國人對於旅遊的意願與次數逐年增加，而週休二日之實施提高了民眾利用例假日出遊意願。

　　隨著社會的變化與經濟的成長，國人不但有旅遊消費的能力，且相當樂於將金錢花費於旅遊上，漸次刺激休閒旅遊市場的活絡與發展，並且有逐漸帶動朝向鄉村生態旅遊的趨勢，這正是民宿發展的契機。雖然近兩年國內經濟發展略為衰退，但據民宿業者指出，其住宿率非但未受到太大的影響，甚至有增加的情況；由此可知，未來民宿的發展，將會隨著景氣的回升而更加蓬勃，以下各項分析亦整理自陳昭郎（2004b）。

 ## 休閒農業民宿發展的環境威脅

在進入休閒旅遊風潮的年代，休閒遊憩已成爲國人日常生活的重要部分，市場需求增加的結果刺激供給市場的提高，休閒農業民宿的發展適逢其時，然而休閒農業民宿產業仍然存在著外在環境的威脅因素，以下就政治環境、競爭環境及其他因素等加以說明。

政治環境的威脅

國內的民宿管理與輔導在中央爲交通部觀光局，在地方爲縣（市）觀光單位，然而從民宿的定義與宗旨窺知，眞正適合經營民宿之地區，大都位處山間、農村及漁村等屬農業性質濃厚之地區，屬於行政院農委會轄管的區塊，民宿經營須充分利用該等地區之資源，兩者可說唇舌相依，管理及輔導單位分屬不同性質的目的主管機關，產生不同立場與觀點的輔導措施，例如，2001年12月12日「民宿管理辦法」正式公布後將民宿納入正規管理，雖然政策有意促進休閒農業民宿的發展，惟依休閒農業民宿業者親身經歷指出：「民宿管理辦法對民宿之定位原本就存在爭議性，且法令訂得太嚴格，早期成立的特色民宿，因不符合規定致無法合法化經營，反而新成立的民宿，只要合乎法令規定，就算沒有特色或品質，仍然可以合法經營。」其間存在著背離宗旨。又如民宿管理辦法對於偏遠地區准許與否申設民宿授權地方政府裁量，此一規定造成各地方政府鬆嚴不一，例如，花蓮縣採全面性開放，而宜蘭縣考量避免民宿過於氾濫而不開放，此等皆屬政策性影響。

競爭環境的威脅

休閒旅遊業的範疇極爲廣闊，舉凡遊樂區、風景區、國家公園、休閒農場、度假村、度假旅館、觀光旅館、一般旅館、俱樂

部、遊樂園、購物中心、博物館等比比皆是,上述這些屬性相近的行業,彼此之間極具替代性。對於休閒農業民宿而言,替代威脅性最高的競爭者,莫過於同為提供住宿的一般旅館與觀光旅館業,以及提供食、宿與農村體驗為主的休閒農場,因此,如何區隔休閒農業民宿與上述這些競爭者間的差異性,乃休閒農業民宿是定位策略中極為重要的環節。

觀光旅館業的競爭

依據交通部觀光局統計資料顯示,2001年之觀光旅館業共有八十三家,包括國際觀光旅館五十八家及一般觀光旅館二十五家,總計房間數達二萬零七百八十九間,其總平均住房率達61.64%,觀光旅館業每年都有些許成長,且高達六成的住宿率,顯示遊客對觀光旅館的熱愛程度。觀光旅館業發展較早且較為成熟,是多數遊客出遊住宿的選擇,不過休閒農業民宿強調主人熱情親切的服務,以及在地生活體驗的訴求,目標消費客層和觀光旅館互有區隔,因此觀光旅館業者對休閒農業民宿的威脅性較小。相反的,休閒農場不但提供食宿服務,且各項活動內容亦是以農村體驗為主,此和休閒農業民宿有相當大的重疊性,甚至有些休閒農業民宿的發展策略偏向於簡易式休閒農場,因此,休閒農場與休閒農業民宿間不但競爭高,且造成相當大的威脅性。

民宿同業之間的威脅

依據農委會1999年及2001年的民宿概況調查顯示,具有發展民宿條件的地區,每一鄉鎮大約只有五至六戶,每戶的房間數為六至八間,平均客房面積亦在四十五至五十坪。其次,農委會2001年的調查統計顯示,台灣地區之民宿業者共有六百十五家,其他二百零九家,主要分布地點都是在熱門旅遊地區,而在近年來民宿熱絡發展之後,據估計目前的民宿業者應已超過千家以上,其間的競爭已

進入戰國時期。因此，除了上述觀光旅館業與休閒農場均對休閒農業民宿發展產生威脅之外，既有的休閒農業民宿業者之間的競爭更不可忽略。

近年來休閒農業民宿發展迅速，雖然各家經營類型有所區別，不過在完全競爭的市場中，經營型態重複性會極高，彼此間的競爭也相對激烈，然而，業者若能確實擬定市場區隔與空間定位策略，並堅持服務品質與創新求變，即能掌握經營休閒農業民宿的機會。

休閒農業民宿的優勢

投入成本不高

休閒農業民宿大都是騰出家中多餘的房間出租給遊客，經營者所需投入的固定成本主要用於室內裝修及整體環境的整理與布置，以及其他經營管理設備與器具，這些固定成本的額度，根據《錢雜誌》在2002年初的調查大約在三百萬元左右；而在變動成本上，休閒農業民宿的經營人力以經營者夫婦或家人為主，人事費用亦不多，至於其他盥洗用品以及飲食資財等，購入成本亦有限，整體而言，經營休閒農業民宿的投入成本並不高。

滿足體驗與住宿雙重需求

休閒農業民宿是一種提供旅客農村旅遊兼住宿服務的一種新興行業，亦即留宿並融入體驗當地的人文風貌與生活內涵的休閒方式。

開發行為可保持原始環境

休閒農業民宿大都以自用住民宅改裝而成，且多利用當地現有的環境資源規劃體驗活動，較無其他開發與建設的行為，保持了當

地原有風貌，讓旅客可體驗最原始風貌的地方特色。

環境清幽可遠離塵囂

休閒農業民宿大都位處山間、農村等遠離都市的地區，山間或農村地區幽靜的自然環境恰與都市的喧囂環境成對比，因此，休閒農業民宿就是要提供都市地區所無法提供的環境與體驗。

社區與環境資源使用彈性大

休閒農業民宿所提供的許多活動，主要係藉由社區或地方各種可能的資源轉化為休閒服務的資源，例如，觀光採果、農村民俗活動、農業產銷體驗、郊遊踏青、解說導覽及其他等，由於農村各項資源豐富且具特色，對休閒農業民宿經營者提供相當大的使用彈性。

業者有選擇住宿旅客的權利

休閒農業民宿的經營利潤雖是重要的考量因素之一，惟不若一般的旅館強調利潤第一優先，休閒農業民宿展現的是經營者的特質，有些經營者只希望能吸引理念相同的旅客前往住宿，而會有篩選旅客的動作，例如，有些休閒農業民宿經營者表示：「我這裡沒有電視，須自己攜帶盥洗用具，且晚上十點前就要就寢、禁止喧嘩，如果不能接受這些規定的旅客，我們也不歡迎他來，以免減少不必要的麻煩」。

人力使用需求較低

根據民宿管理辦法之規定，民宿的房間數最多僅有十五間，房間數及提供的服務與招待的遊客規模均不大，因此，經營者大都以夫婦二人或其親戚數人經營居多，是故人力需求與利用較低。

休閒農業民宿的內在劣勢

地處偏遠、交通不便

由於休閒農業民宿位處山間、海邊或農村地區居多，該等區域大都屬偏僻或偏遠地區，交通網路及基礎設施均較不健全，對遊客而言，在找尋的時間與旅遊動線的安排均造成許多困擾。

假日與非假日落差明顯

國人偏愛在週休二日或是國定假日出遊，形成週期性的淡旺季情形，這是台灣觀光旅遊業的普遍現象，民宿的住房率在週休二日或國定假日極高，然而非假日期間也難逃門可羅雀的困境，業者笑稱：「別人是週休二日，我們是週休五日」。

遊客停留時間短

據交通部觀光局統計，2001年我國國人旅遊停留天數平均一·七天。休閒農業民宿乃近幾年蓬勃發展的新興產業，無論在環境品質、服務品質、產品品質，以及群聚規模等，尚不足以激起旅客長時間停留的欲望，因此，旅客多為兩天一夜的行程，因停留時間短則消費量有限，休閒農業民宿不易創造較高的收入。

經營者的經營管理方面知識仍弱

休閒農業民宿的經營者均為農民或是農村轉業者，普遍缺乏人力資源、財務會計、經營策略、行銷等管理方面的知識，如此一來，經營者不但難以評估其經營績效，且缺乏制度化的管理模式，造成永續經營上的問題。

人力聘僱不易，替代性低

雖然民宿經營的人力需求不高且不固定，但鄉下地區聘僱人員亦不易，每逢經營人手夠時，許多經營者都以聘僱工讀生的方式加以調節。

短期投資報酬率低

如前所述，民宿之經營假日與非假日住宿率有明顯的差別、遊客停留時間不長、經營技術不高，再加上人力有限等，種種因素直接影響休閒農業民宿業者收入的穩定性，無法在短期間內創造較高的投資報酬。

外部資源使用受牽制不易整合

民宿是一種外在資源的利用與經營，雖然外在資源豐富，使用彈性大，不過資源的提供卻無法自己掌控，受制他人，要整合資源需費一番功夫，因此，休閒農業民宿的經營者，必須花費許多的成本去發掘環境四周的資源，並加以整合，這也是經營休閒農業民宿較為困難的一環。

 小結

過去農業發展目標以追求經濟成長，如農場產值、農業生產力，以及農業占國內的生產毛額的百分率提高等，隨著農業生產產值逐漸衰退，藉由農村的環境及原有住宿設施的轉型發展已成為潮流趨勢。事實上，農民居住環境與都市居民有別，農民生活在農田與灌溉溝圳交錯的廣闊自然空間，他們將農業當作一種生活方式，將農業當作維護資源及凝聚社區共同意識的一種產業來發展，在自然秩序與群我秩序之間獲得一個動態的平衡。在邁向21世紀的休閒

農業發展過程中，農業這個作為傳統農民生產及生活的產業面臨許多挑戰，而必須從經濟產業的生產面、環境保護與景觀維護的生活面，以及農民健康及居住共同體意識的生命面重新加以思考。農業在資訊及知識經濟時代中，已經不能以農業生產力提高，作為農村物質生活改進的主要思維。而必須從農業生產、農民的生活，以及農村的生態等多元的資源面加以融通運用，來轉型及提升農業的整體產值，改善農民的生活，促進農村的再發展。

一、民宿管理辦法對於民宿之定義為何？請加以闡釋。

二、休閒農業之住宿服務的核心價值為何？

三、休閒農業住宿服務發展，面臨哪些機會與挑戰？

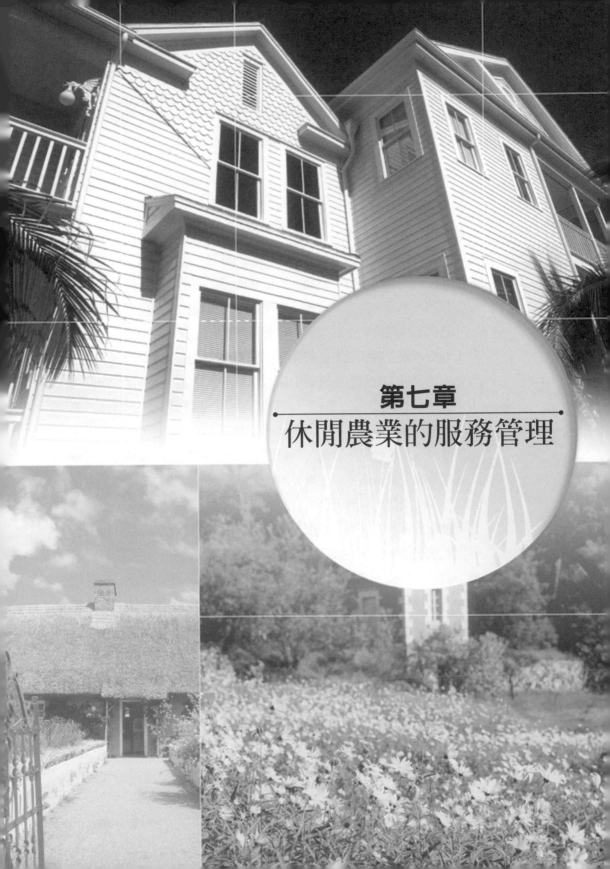

第七章
休閒農業的服務管理

人力資源的管理

　　台灣休閒農業發展迄今已有十多年了，檢視過去休閒農業的發展過程，經營者大都比較重視經營客體的投入，至於經營主體的人力資源的提升則較少重視。以休閒農場為例，經營者大都著重於自然資源的開發、體驗活動的創新、休閒設施的整建、行銷推廣、收支平衡的控管等的開發與投資，然而，對於休閒農場的員工總是受到較少關注與管理。土地、勞力、資本乃產業經營者重要的生產要素，休閒農場的員工是休閒農場生財發展的重要資產，因此投資於提升休閒農場員工的服務素質與職能，必將提高休閒農場的生產效能，否則，將導致休閒農場員工的服務品質與生產效率低落，員工的流動比率居高不下，而成為休閒農場頭痛的一大難題。「休閒農業」的範疇極為廣泛，舉凡休閒農業區、休閒農場、休閒漁業、民宿農莊、觀光農園、市民農園、教育農園等皆是，屬於廣義農業和鄉村地理區域範疇有關的餐飲及旅遊服務業，其所需要的人力資源，除了須具有農業經營職能之外，尚須僱用具備服務業方面的人力資源。

　　就服務業而言，第一線的員工和支援他們的人，其素質與工作態度代表一個公司的服務品質與形象，這些人構成一個服務鏈體系，對公司經營的成敗具有決定性的影響。休閒農業的發展無疑已是一個服務性的產業，服務導向的休閒農業若能擁有一群富有服務熱忱、講求服務品質的員工，會比投資各種設施與體驗內容來的有價值。而休閒農業如何擁有一群優秀的員工，最簡單的方法，就是將員工視為休閒農業重要的資產，善待員工更勝於善待顧客。

休閒農業人力資源的概念

　　段兆麟（2002a）對於人力資源的定義：廣義上為一個社會所

擁有的智力、勞力和體力勞動能力的人之總稱，它包括量和質兩方面。狹義上係從組織的角度觀察，指一個組織所擁有用以製造產品或提供服務的人力（manpower）。換言之，一個組織的人力資源就是組織內具有各種不同知識、能力、技術、態度的個人，他們從事各種工作活動以達成組織的目標。總之，人力資源（human resources）是指企業內所有與員工有關的資源，包括：員工的能力、知識、技術、態度與激勵。而人力資源管理就是企業內所有人力資源的取得、運用和維護等一切管理的過程與活動。

 ## 休閒農業人力資源的管理

對於人力資源的管理可簡單以「徵、選、育、用、留」五項策略來說明。人力資源的管理一直是休閒農業經營過程常被忽略的一環，面對旅遊消費型態多變的未來，人力資源管理必定成為休閒農業競爭優勢的關鍵。以下休閒農業在人力資源管理重點，分析整理自陳清淵（2003）。

 ### 徵才

1.掌握企業內人力需求狀況

從「知己」開始著手，經過「工作分析」之後，瞭解公司員工是否都能成為「知己」？是否都「知」道自「己」的職責是什麼？

2.瞭解人力市場供需狀況

隨時掌握人力市場變化狀況，從「知彼」的角度，瞭解別人公司的人力資源，可對照及比較自己公司的人力素質與競爭力。

3.擬定年度徵才計畫

掌握最適當的時機，引進最優秀的人才。

4.企業常用的徵才管道

一般常見的有報紙廣告、專業求職媒體、政府就業服務機構、人力仲介公司、校園求才、內部徵才、人際推薦、網際網路、建教合作、其他。

5.選擇適當的徵才管道

剖析各種徵才管道優劣及效應，選擇自己公司最適當的徵才管道。

選才

1. 選才的重要性：「選用適任的工作人員不但可以人盡其才，發揮最大的人力資源效益」，同時也能減少企業在人員的在職訓練、遣散等相關人事費用上的支出，是故「選才比育才更重要」。
2. 選才的標準：從「工作分析」過程來決定公司需要具備什麼知識、技巧、能力與人格特質的人才。
3. 從解讀履歷表、施行測驗及面談等多種方法的綜合運用以減少失誤、選取真正合用的好人才。
4. 透過企管顧問公司的專業篩選，找到適用的人才。

育才

1.育才的重要性

面對經營環境瞬息萬變的年代，企業必須藉著人力素質的不斷提升，才能維持成長與永續經營。育才為經營者的職責之一，能為企業育才儲才，方能使企業更具經營活力與競爭力。

2.人力資源發展的基本理念架構

（1）訓練。

(2) 組織發展。

(3) 人與系統的整合。

(4) 教育（含生涯發展）。

(5) 系統改變（含計畫轉變、組織設計、組織變革及企業改造）。

3.訓練、教育及發展

(1) 訓練是指對某一員工的在職訓練，為工作基本技能的研習。

(2) 教育是指某一員工為期提升工作能力，有計畫、有順序的學習和獲得知識。

(3) 發展則是組織成長的過程，為期組織能夠永續生存所採取的長、短期計畫。

4.學習理論與成人學習

(1) 學習理論可分為四大類型：

A.行為主義學派：認為學習（不斷的練習）會帶來行為的改變。

B.認知學派：認為整體性學習是認知理論的核心所在，主張最好的學習方式是先對學習的內容有全盤性的瞭解，而非冒然地從每一細節孜孜教授之。

C.人文主義學派：強調自我激勵、自我引導以及自我學習，肯定每位學習者的獨特經驗，並以解決問題為導向。

D.社會學派：認為所有的學習成果，固然有來自直接的經驗，但也有的是來自觀察別人的行為，以及對別人行為所產生的結果有所領悟與啟發，進而影響到其本身行為的改變。

(2) 成人仍具有學習能力：Cattell將智力分為「流體智力」與「晶體智力」兩種「基本智力」。其中流體智力在十四至十五歲時會達到高峰，在二十二歲時則會逐漸衰

退。但晶體智力則會根據文化環境而增加至十八歲，或二十八歲，或至更年長時。

5.學習曲線與學習的轉移

學習過程往往開始時會有較明顯的進步，但經過一段時間會有瓶頸、高峰甚至會有迴轉現象。學習者必須將新學習到的行為轉移到實際工作環境，才算學習完成。因此必須把握下列三個要點：

（1）讓學習者將所學的行為習慣成自然的境界。

（2）學習者對進行其所需行為的能力，應建立起其信心。

（3）確定讓組織報償學習者的新行為，以增強其效果。

6.訓練模式

因材施教；師徒制、開會、職務輪調、授權等都是很好的訓練。

7.工作績效評量

從員工的工作績效評量訓練的成果。

8.員工生涯發展與管理（配合企業成長，培育未來的幹部）

用制度管理員工，用願景激勵士氣，讓員工個人的發展方向與公司的發展方向相結合。

9.員工諮商

不要忽略了員工的工作壓力與家庭生活。

 用才

1.用才的意義

真正的用才，不只是有限度的工作上的目標達成而已，甚至最好要能使員工有能力獨自面對企業內外的所有顧客，而且在適當的時機，做正確而良好的決定。

2.用才的內容與策略

「天生我才，必有所用」；「尊重並運用每個員工的個別差異」使其「適才適所」與「人盡其才」。

3.組織設計（工作設計與工作說明）

要與經營理念及經營策略契合：層級愈多，層層節制，會妨礙員工的創意與潛能；主管管理輻度愈大，授權度要跟著愈高，員工的發揮空間也就愈大。

4.工作績效的評估

用客觀的方式或工具，找出員工對公司的貢獻度，並針對員工表現進行各種績效改善計畫或在職輔導。

5.升遷管道與輪調制度

晉升、調薪、工作豐富化、工作擴大化、工作意義的認同等都是培養員工工作能力，發揮員工各方面「才能」的具體可行方法。既是「用才」，也是「育才」、「選才」的另一種方法。

 留才

1.經營策略與人力資源

經營策略決定公司營運方向與目標，再進行人力資策略規劃，以充分發揮人力資源的效益，帶動企業永續發展。

2.公司願景與個人發展

公司願景所代表的是組織成員中共同持有的意義，而這種意義會使成員們產生一體感，進而產生一種拉力，把員工們拉向真正想實現的目標。領導者應明確告知員工公司未來發展，以利員工發展生涯發展系統管理。

3.薪資管理

建立薪資策略，以延攬事業機構所需人才，維持可競爭人力資源並激勵士氣，進而完成組織的目標。

4.福利制度

企業福利制度具有以下功能：

（1）人力資源的維持與開發。

（2）維持勞資關係的和諧。

（3）提升企業形象。

（4）提高企業效率與員工生產意願。

（5）享受政府的優惠待遇。

5.勞資關係

和諧勞資關係的維持，使企業經營能順利推動，已成為企業經營上重要的課題（有勞資問題產生，將是留不住人的警訊。）

6.「滾石不生苔、轉業不聚財」

員工流動性過大，將不利經驗傳承，並造成教育訓練資源的浪費，甚至於製造競爭對手或「資助」競爭對手。

休閒農業人力資源的管理理念與制度

正確的人力資源的管理理念

企業經營者（公司裡最有權力的那個人）的人力資源管理理念是一個企業成敗的最關鍵因素，企業經營者掌握權力，可以修改規劃，改變制度，引導企業提升績效。

優良的人力是企業最大的資產

「最有權力的企業經營者」才能「不必遵守規則」、「破壞制度」、「毀滅公司」。在這個知識經濟的時代，各種賺錢機會都需要豐富的「知識」為基礎，因此，企業主的「終身學習」益顯重要。它讓您不會被一時的「機運」矇蔽了事實「真相」，有了豐富的「知識」，加上不斷累積的「經驗」，才能讓您在第一時間就做出睿智的決策。

合理的人力資源的管理制度

當休閒農業發展到了一個階段之後，其各項建築設計、體驗活動、餐飲住宿等產品慢慢的趨於雷同，此時，休閒農業的服務品質，將會是其競爭力的來源。休閒農場的服務品質依賴於員工的表現，休閒農場的經營者應將員工視為農場最重要的資產，建立完善的人力資源管理制度，選擇適合農場的優秀人才，善加使用人才，並培育屬於農場的人才，更將優秀的人才留在農場中。

善待並好好的照顧員工

對於休閒農場內的員工，不但要確實管理，還得善待員工，好好的照顧他們，如此員工才會盡心盡力地工作，提供顧客最滿意的服務，為農場締造優異的業績。如西南航空公司的創始執行長Herb Kelleher所深信，要提供優質的服務，必須先把員工放在第一位，並說道：如果員工快樂、滿足、願意奉獻、精力充沛，他們就會真心關懷顧客。

休閒農業服務品質與標準化作業流程

以下分析整理自邱湧忠（2002）。

休閒農業經營服務的特性

休閒農業是一種具有特殊使用價值的服務及活動，其特性包括不可觸知性、不易儲存性、生產與消費的同時性，以及品質差異性，簡述如下：

不可觸知性

係指服務本身的抽象性，不易展示在客戶面前。

不易儲存性

係指服務在提供完成的同時即告消逝，不復存在。

生產與消費的同時性

係指購買或預訂以後，生產與消費同時進行。

品質差異性

係指同一服務，因提供者、季節、時間、地點及環境不同，使服務品質產生差異。

休閒農業服務品質的維持與顧客價值管理

如何提供持續穩定的消費者服務品質，是休閒農業在激烈競爭的服務業中經營的重要課題，休閒農業的經營必須掌握消費者需求

的偏好與變動，確認顧客的價值取向，落實服務品質的提升及標準的制定與改變。

顧客價值管理

服務品質的提升須以顧客價值管理（Customer Value Management, CVM）為基礎上，必須與服務的定位與顧客價值緊密結合，它著重服務屬性與價值關聯體系的建構，瞭解顧客與服務組合間的互動關係，掌握顧客需求的動態資訊，經常提供企業體的經營理念與作法並且與顧客保持積極的互動關係。並適時教育顧客，藉以樹立顧客心目中企業體的價值觀，取得認同及回應，以便引導顧客而形成超越同業的驅動力。

品質管理模式之運作

Gale（1994）針對顧客價值管理所提出之顧客價值分析，就是自企業內部實施全方位品質經營且主動積極親近顧客傾聽其心中的話，透過顧客資訊系統即時分析整理並擬定有效對策，以便持續地擁有顧客的向心力，換言之，就是透過從計畫（Plan）、執行（Do）、檢討（Correction）及改進（Action）的品質管理模式（PDCA）運作，隨時掌握顧客價值的資訊的拉力，進行分析及調整服務策略，並透過創新改善的推力，以維持競爭優勢。

顧客價值之分析

Gale並提出顧客價值管理分析的七大工具（如圖7-1），從圖7-1可知顧客價值分析可以採用市場認知的品質比較表、相對的價值比較表、以相對價格對品質績效表示之顧客價值分布圖、顧客得失分析表、顧客價值柱狀比較圖、價值重要改進記事表及任務／專責單位矩陣及分析等七大工具，其分析的步驟如下：

1.列舉、整理及決定顧客可能列為最佳的產品或服務之屬性。

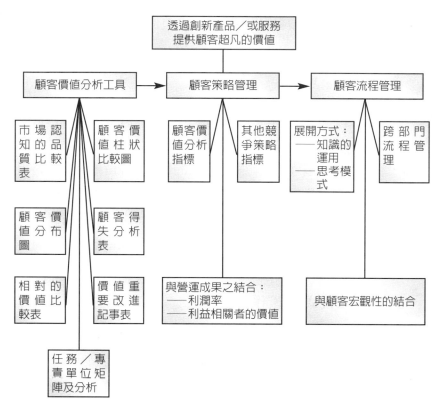

圖7-1 顧客價值管理分析表

資料來源：Gale, B. T. (1994). "Managing Customer Value." *Free Press*, p.342.

2.評估所列屬性的相對重要性權重。

3.依所列屬性排列清單供評審決定企業可能的實踐績效水準。

4.透過問卷調查，使顧客填列屬性清單的每一項權重，以瞭解其優先順序。

5.比較分析顧客填列與內部評估的屬性差異，並設定屬性的深度與廣度，以確定企業的創新與資源運用策略。

　　顧客策略管理由財務報表分析提升到因應激烈變動的應變策略，顧客流程管理由部門獨自機能式的組織提升到跨部門的團體合作，這兩個子系統必須與顧客價值分析緊密配合，才能奏效。

休閒農業標準化作業程序

　　標準化作業是產品或服務之品質保證的最基本要件，休閒農業服務的無形性，不若製造業標準化容易進行，惟隨著服務產業的高度發展與競爭，透過作業標準化以確保最基本的服務品質是無可逃避的，從國內的亞都飯店及台北市戶政事務所等推動服務標準化的成功案例，顯示作業標準化（SOP）是可行的方向，休閒農業服務或活動的當朝作業標準化努力，俾確保服務品質。

休閒農業標準化作業之重要

　　休閒農業屬服務業的範疇，為使服務及活動的品質獲得確保，以及維持穩定和均一（consistency），使服務及活動品質不會在轉換過程中變質，讓顧客所接獲的品質與出貨時的品質維持相同（quality received by consumer as it made），因此，只有透過標準化作業的流程控制，始能竟其功。服務業標準化的成功案例不勝枚舉，諸如麥當勞速食產業、美國大學入學許可文件（I-20）以及托福語文測驗等皆可為最佳的見證。

休閒農業標準化作業之範圍

　　由於休閒農業係依存其既有環境而發展的，各有其獨特性和差異性，因此，休閒農業標準化的範疇應以適合休閒農業屬性的需要為原則。以休閒農場為例，從休閒農場的規劃、經營、工作指令及書表手冊等，都可以列入標準化的範圍。

休閒農業標準化作業之內容

　　茲以休閒農場的經營管理為例，包括經營標準、品質標準及作業標準等三個層次。

1.在經營標準化方面

　　經營標準化的項目包括：章程、董事會規定、職務分掌、會議規定、組織管理規定及服務規則（如**表7-1**），至於標準化的內容則包含經營基本事項、組織結構相關事項、管理及控制上必要的事項。

2.在品質標準化方面

　　品質標準化的項目包括：品質方針、商品或服務規格、新商品或服務開發標準及設計規格，至於標準化的內容則為品質水準的相關規定。

3.在作業標準化方面

　　作業標準化的項目包括：作業指導書、作業程序、作業監查規定、作業手冊、客戶投訴處理規定及設備保全處理規定，至於標準化的內容則為作業之內容、方針等的相關規定。

　　除上述依經營內容來列舉休閒農場標準化的範圍外，亦可從其規定、規格及標準來分類，請參考**表7-2**及**表7-3**。

表7-1　依內容區分之標準化例（一）

標準	分類	內容
經營標準	章程、董事會規定 職務分掌、會議規定 組織管理規定 服務規則	經營基本事項 組織結構相關事項 管理、控制上必要事項
品質標準	品質方針 商品或服務規格 新商品或服務開發標準 設計規格	品質水準的相關規定
作業標準	作業指導書、作業程序 作業監查規定、作業手冊 客戶抱怨處理規定 潛在抱怨處理規定 設備保全處理規定	作業之內容、方針等的相關規定

資料來源：邱湧忠（2002）。《休閒農業經營學》。台北：茂昌圖書，頁87。

表7-2 依內容區分之標準化例（二）

分類		內容
規定	基 本 規 定	經營基本事項的規定
	組 織 規 定	職掌體制、會議的規定
	業 務 規 定	管理、銷售、人事、總務、財務等的規定
標	準	有關作業方法及事務管理方法之標準化的相關規定

資料來源：邱湧忠（2002）。《休閒農業經營學》。台北：茂昌圖書，頁87。

表7-3 依內容區分之標準化例（三）

大分類	中分類	小分類
規定	一般規定	標準的一般事項規定 標準體系 標準格式
	組織規定	各部課的名稱與職掌 各職務之基本業務的範圍與責任逐行所必要的權限
	事務規定	各會議、委員會之組織及營運手續 組織在逐行各基本事務及營運時所規定之具體方法、手段
規格	商品規格 材料規格 半成品規格	對商品的構成、機能、原材料、尺寸、外觀等品質所規定者
標準	設計標準 試驗標準 檢查標準 作業標準 作業手冊	為實現品質，所規定之手段、方法等

資料來源：邱湧忠（2002）。《休閒農業經營學》。台北：茂昌圖書，頁88。

休閒農業標準化之手冊運用

　　休閒農業標準化之成功基礎，除了標準的訂定外，最重要的乃在於手冊化的運用。ISO國際標準組織於1987年發行ISO 9000品質管理與品質保證國際標準，實施以來在製造業造成一種風潮，之後也拓展到服務業的領域，為企業帶來龐大的市場利基，同時透過品質管理文件化系統的建立，達到顧客滿意的目標。ISO 9000品質管

理文件化系統建構之文件架構由品質手冊（一階）、程序書（二階）、工作指導書（三階）及表單、紀錄（四階）所組成；程序書是屬於品質手冊之支援文件，必須於品質手冊中敘述；工作指導書及表單則應於程序書中被引用，否則不屬於品質管理系統內之文件。各休閒農業可依自己的特性加以研訂。

休閒農業ISO 9000品質管理系統

休閒農業ISO 9000品質管理系統之需要

依據研究報告指出，通過ISO認證的企業所獲得的效益包括改善品質、效率、提高員工士氣及增進對內或對外的溝通及互動，特別在持續改善的經營理念貫穿全面品質管理的系統下，帶給企業提升競爭優勢的效果。ISO 9000品質管理系統之要求為企業追求品質保證之最低標準，休閒農業的發展已成為未來農業發展的趨勢，為確保服務品質，從政府到經營者應即重視採行ISO 9000品質管理系統，以呼應永續經營理念。

休閒農業ISO 9000品質管理系統之導入

休閒農業處於同業間及其他休閒旅遊業的激烈競爭環境下，面對著生存發展的契機，其經營管理導入ISO 9000已是一種必然的趨勢，休閒農業導入ISO 9000，一方面源自消費需求面的策進（demand driven），另一方面則來自供給面的策進（supply driven）；前者包括對旅遊安全及均一性服務品質的要求，後者包括休閒農業永續經營及超越同業或其他競爭對手的壓力。

休閒農業ISO 9000品質管理系統之推動

休閒農業經營管理導入ISO 9000的目的，在使經營者及所有的

從業人員在ISO 9000品質管理系統下，朝向制度化及合理化發展，促使每一個員工都能說、寫、做一致，規範每一個細節及規定被清楚的呈現與被有效的落實，引導休閒農業的經營管理能在這一套系統的基礎上穩定持續發展。

休閒農業安全管理與顧客抱怨處理

以下分別將休閒農業安全管理與顧客抱怨處理兩部分加以說明。

休閒農業安全管理

「休閒農業」係利用各種農村及農業資源規劃設計遊程，提供人們前來度假休閒旅遊的一種「休閒農業旅遊服務業」，其功能相當於旅行業。因此舉凡經營休閒農場、休閒漁場、民宿農莊、觀光農園、市民農園、教育農園等延伸出來的休閒農業，相關經營者應具備安全管理的概念，重視遊客安全管理問題，以建立並確保休閒農業的品牌與形象。以下分析整理自張正義（2000）。

安全的概念

安全是人類的基本需求；從馬斯洛的需求層次論，安全需求列為第二層，僅次於生理需求，從事旅遊活動時，對安全有顧慮時，更遑論追求更高層的需求，從相關休閒旅遊業均強調「安全」，即可見一斑。

「安全」是休閒旅遊業的生命

「安全」是休閒旅遊業的生命乃業界共同的箴言。每當旅遊安全事故發生時，賠償損失、形象受損、吃上官司等接踵而至，這種

致命一擊的傷害，常導致結束營業者時有所聞。因此，安全事務不能不重視。

安全的認知

就旅遊業而言，安全與危險通常專指人體性命的損失而言。因此，充分認知什麼是安全與危險是很重要的課題。危險與安全是相對、比較的、非絕對的，是一種機率的問題，危險是損失機率較大的狀態，而安全則是損失機率較小的狀態。在旅程過程中相關聯的事務非常多，其每一事務環節都存在損失的機率，因此，經營者應深入體認及防範，以降低危險的機率。

危險的分類

不同的觀點對危險認知、判斷、處理各有差異，根據戶外遊憩理論所導出的概念，危險大致可分為兩大類：

1. 故意性危險（intentional risk）：例如，攀岩、跳傘，是預知危險的趣事活動。
2. 非故意性危險（unintentional risk）：例如，游泳、爬山、泛舟所發生的意外，屬於一種非自願性的面對危險。其發生危險可能是疏忽、不熟悉，或者裝備不足所產生的危險。

在實務上採用認知與否和接受與否來區分危險，大致把危險分為：

1. 主觀的（知覺的）危險。
2. 客觀的（實質的）危險。

以跳傘活動和滑雪活動的比較為例，跳傘活動感覺較滑雪活動危險，但在美國經調查之後，卻是跳傘活動發生事故的機率小；如交通運輸，有時感覺平常，但實質上發生事故機率很大。其他的危險還有人為的危險和突然的天災等，有些是可見的（可察覺到的），有些則是不可見的（很難察覺的）。危險的心理威脅影響人們

休閒的意願，安全的認知常是遊客對一個休閒旅遊商品購買與否的先決條件。

常見的旅遊意外事件

國內雖然沒有全面性確切的統計數字，但以東勢林場為例，從開園以來的遊客安全事故紀錄和保險理賠案件和例年來承辦安全事務人員訪問綜合得知，從1983至1999年之間，旅遊安全事故有下列種類：

1.包括跌倒或墜崖受傷（設施不良、路況不佳）。

2.使用遊樂器材受傷。

3.車禍。

4.昆蟲咬傷。

5.食物中毒。

6.誤食有毒植物。

7.其他遊客本身疾病等。

若以1996、1997、1998三年省轄風景遊樂區意外事故死亡原因統計：溺斃（二十七人）、墜崖（二人）、自殺（三人）。（觀光局霧峰辦公室網頁統計資料）

休閒農業安全管理工作

休閒農業安全管理可分兩部分，即遊程部分和遊憩點部分；遊程部分參照旅行社的安全管理；遊憩點部分則是遊樂。對於合法休閒農業和觀光農園部分，可受政府法律的管制，也有大部分是一般農村或農業生產區，未受政府旅遊安全法令的相當規範。在1991年日月潭船難事件發生後，台灣省政府通過「台灣省加強風景遊樂區旅遊安全管理方案」可算是最近且完整的安全管理系統，其執行工作要領包括：

1.強化管理有安全顧慮的場所。

2.加強遊樂設施安全檢查。

3.落實遊樂設施保養維護。

4.建立重大旅遊事故緊急救難系統。

5.加強旅遊安全之宣導教育。

安全管理的執行步驟

綜合以上說明，休閒農業安全管理可依行政三聯制的計畫、執行、考核三個階段來進行，分述如下：

1.計畫階段

（1）在遊憩點設立之初，每項規劃設計案，均以安全考量開始。

（2）安全管理組織系統建立，配置相當之專業人力。

（3）通盤檢討：

A.設施安全。

B.交通安全。

C.消防安全。

D.飲食安全。

E.水域安全。

F.人員安全。

找出上述之潛在危險點，研訂因應對策。

2.執行階段

（1）對潛在危險點，設立安全警告及禁止標誌，定期檢查標誌並記錄，定期更新。

（2）辦理公共意外險及遊客平安保險。

（3）設施安全檢查制度建立、責任區分、任務交付、執行檢查、記錄、回報處理、檢查記錄建檔備查。

（4）設施定期維修、緊急維修、維修記錄建檔。

（5）緊急通報系統建立、訓練全體員工熟悉系統操作。

（6）消防救災小組建立、定期演練。

（7）緊急救難小組建立、設醫療站、設醫護箱、備救護車、訓練救護人員、鄰近醫院明細。

（8）建物公共安全檢查申報，委託專業技師檢查申報，確實配合改進安全缺失。

（9）消防設備檢查申報，委託專業技師檢查申報，確實配合改進安全缺失。

（10）安全防災教育與演練。

（11）透過解說系統實施遊客安全教育。

3.考核階段

（1）定期召開安全防護會議，檢討安全管理業務之執行成效。

（2）記錄每項安全事故，分析原因並立即改進。

（3）建立抽查考核制度，作定期與不定期之抽查，以確保安全管理系統正常運作。

建立安全管理，人人有責之觀念

　　休閒農業活動給人的印象並非危險的活動，只是一般以農業、農村或自然區域為目的的另類旅遊活動，因此，安全管理常常被忽略，因而危險事故容易發生在管理的疏忽上，這是值得正視的課題。

1.落實安全管理制度

　　在形式主義掛帥的台灣，常見立法從嚴格，執行從寬的現象。「安全不是檢查出來的，要靠各項制度落實施行才能保障安全」，這是工業安檢時常聽到的一句話。因此，安全管理必須建立在制度化的基礎上，使安全管理的課題因制度化而有保證。

2.落實安全管理事務

　　休閒農業服務及活動過程，舉凡據點經營者、活動或服務帶領者，以及遊客本身等，應秉持「人人都是安檢員，處處留心安全事」的概念，而經營者及其從業人員，除了要有一些堅持、執著，及擇善固執外，應投注更多的心力在安全管理事務上，以「防微杜漸」、「小洞不補，大漏洞大家受苦」的劍及履及的精神，將安全事故發生率減至最低。

3.落實安全管理演練

　　休閒農業為落實安全管理，應制定各種任務編組、應變守則及緊急通報系統等，並要有「凡事預則立，不預則廢」的概念，定期實施實質演練，使所屬員工均能熟能生巧，成為日常服務管理工作的一部分，在安全事故發生時發揮最大的功效，使傷害減到最低。

　　綜合上述分析，休閒農業安全管理，要從觀念建立、教育宣導到管理制度的規劃設計、落實執行，到不斷地考核檢討和立即改進，各個環節環環相扣，有待經營者及其從業人員重視和執行。

 ## 休閒農業顧客抱怨處理

　　前述休閒農業即是「休閒農業旅遊服務業」，服務業的特性之一是業者提供服務產品和顧客進行消費，在同一地點、同一時間進行，另一種特性是服務性商品和提供者不分離，因此顧客抱怨處理技巧更形重要，解決爭端、消弭抱怨，建立良好顧客關係，爭取再來光顧的意願，常只在一瞬之間、一念之間，以下要探討的是服務業對顧客關係正確的認知，接著再說明顧客為什麼會抱怨，最後談到抱怨處理的方法，希望能對休閒農業的從業人員有所助益，以下分析整理自張正義（2000）。

顧客是什麼？

顧客至上是服務業的至理名言，沒有顧客就沒有行業的存在了。休閒農業服務過程中，顧客常是經營組織中的一環，且顧客會被置於最上層，當你逐條探索以下員工認知顧客關係的信條時，不難發覺顧客對經營組織的重要性：

1. 在任何事業中顧客永遠是最重要。
2. 顧客並不需要依靠我們，而是我們依靠他們。
3. 顧客不妨礙我們的工作，他反而是我們的工作目標。
4. 顧客光臨是幫我們忙，我們等他並沒有幫他什麼忙。
5. 顧客不是局外人，是我們生意上不可或缺的一部分。
6. 顧客並不是我們收銀機的現款，他是活生生的人，絕對值得我們去尊敬。
7. 顧客來的時候就是有需求，我們的工作就是滿足他。
8. 顧客是我們生命的泉源，他付我們薪水，沒有他，我們要關門，絕對值得我們給予最周詳的關注。

上述僅是認知當然還不足，服務業所認為的顧客關係管理（Customer Relationship Management），即以實際的管理方法來經營顧客關係，使為開拓業務之大用。

遊客為什麼要抱怨？

遊客參加休閒農業旅遊活動，並非專程來找麻煩，而是尋找快樂休閒、滿足自我、學習體驗，得不到快樂滿足才會找你麻煩。瞭解顧客抱怨，首要瞭解顧客所為何來？追求是什麼？

1.瞭解顧客的需求與動機

消費者購買休閒服務性商品，都有其動機與基本要求。從瞭解

消費者來此的目的以及需求的內容，將有助於避免客人抱怨情事的發生。例如，度假、休閒、娛樂、登山、住宿、講習等等都是消費者的目的與需求，這些需求至少要在安全、衛生、安靜、價格等方面，達到合於常理、合於市場水準的基本要求，自然不會有抱怨，否則購買時的付出與實際收穫落差太大時定會抱怨。

2.立即處理顧客抱怨

消費者花錢消費常是主觀意識的需要特別受到尊重與善待，當被冷落、漠視、不尊重或被欺騙時，顧客就會抱怨。遇有顧客抱怨時應立即處理，若沒人理、沒人處理，抱怨會持續發生，對服務業的經營形象會產生負面效應。然而，有些顧客的抱怨是另有目的的，有些則是天生愛吹毛求疵，抱怨成性，無理取鬧，但這畢竟是少數。

顧客抱怨之處理原則

1.重視口碑

休閒農業屬服務性的產業，以建立良好「口碑」為指標，強調「顧客滿意度」和「再遊意願」。根據金氏世界紀錄第一行銷高手喬‧紀拉德所言之二百五十人法則，「得罪一個客戶就如同得罪二百五十人或更多客戶」，因平均每個人都有二百五十人以上的人際關係，所以服務業不會輕易去得罪一個客戶，當客戶有抱怨時也要立即處理，尋求彌補之道，為的怕破壞以建立口碑，以致於影響業務發展契機。

2.顧客抱怨之處理步驟與方法

抱怨處理依人際經驗與顧客心理來考量，可理出以下的步驟與方法：

（1）處理者態度誠懇、表情要和顏悅色：先認知對我提出抱怨

不是找麻煩，而是要我們改進，是善意的開始。因此處理者也要以誠懇的態度、和悅的容顏來開始接觸，先表明身分，贏取信賴、氣氛應該調節至舒適和緩以利溝通。

（2）如有激烈衝突，避免在大廳或公眾之前：常見的衝突，經常發生在大廳或公眾之前，不要放任在櫃台或大廳大聲吵鬧，要先運用技巧帶離前檯，並使其音量減低，以免影響形象及安寧。

（3）耐心傾聽全盤瞭解問題，解釋說明語氣和緩避免爭辯：溝通技巧此時正好派上用場，抱怨者暢所欲言，處理者要耐心傾聽，不能不聽和只聽一半而欲插嘴。傾聽的肢體語言還有「點頭示意」和「身體前傾」都要注意，當對方說明完畢時要能迅速界定問題，瞭解需求，立即採取對策。

（4）面對問題，解決問題，如有承諾立即解決：當抱怨發生時，有些遊客會要求立即的處理，承辦人員應誠心面對問題，解決問題，如有承諾之事，要立即兌現，不欺騙，不應付了事。

（5）值班主管適時出面，衝突對象迴避爭執：當有衝突發生時，採當事人迴避原則，由值班主管出面處理。如果同仁確有缺失，由主管代表致歉，避免當場指責同仁。如有不合理要求時，拒絕要委婉；如有合理補償要求時，答應要乾脆。如果確有同仁缺失時，迅速由主管人員當面道歉，尋求補償之道。

（6）預防甚於治療：事後立即檢討，做出處置，相同問題不再發生，人員問題斷然懲處，設備問題立即改正，若是制度問題也要研究改進。

3.溝通技巧與抱怨處理

服務業常言：「顧客永遠是對的」，這句話固然有所爭議，但是

「顧客是您衣食父母，一定要給予尊重」這句話確實不假。從事休閒農業旅遊事業，正如同一般旅遊業，品質規格無法統一，而顧客對旅遊商品品質要求也因人而異，全憑顧客在享受服務時的個人感覺，顧客抱怨事件難免發生，處理者一定要有此認知，耐心處理，須知「處理抱怨是解決問題，不是製造問題」，處理者要有起碼的溝通技巧，「想溝通，能溝通，溝通要無障礙，也要樂在溝通」。

4.處理抱怨是解決問題的契機

有抱怨是發生問題、解決問題的契機，提出抱怨的客人，事無論大小，都是基於善意要告知改進，是我們的大恩人，尊重他，感謝他，把握機會，立即改進。

5.處理顧客抱怨可提升服務品質

處理顧客抱怨的最高要求是：「化抱怨為讚賞！」，期望顧客不會流失，期能因顧客抱怨後的互動，強化顧客關係，以增加業務機會。

一、休閒農業人力資源的管理重點為何？
二、休閒農業經營管理標準化作業有哪些，請敘述之。
三、如何處理休閒農業經營管理上顧客抱怨的問題，請敘述之。

第八章
休閒農業的活動設計

休閒農業活動的意涵與功能

　　休閒農業是一種「運用農村自然生態、人文環境為資源，經過特殊的規劃設計與經營管理，提供一般大眾充滿農業特色的休閒活動機會與場所的農業經營方式」。因此，休閒農業活動係應用農村資源，並加以設計安排的農業資源體驗型的活動設計。強調的是農業及農村資源的設計應用，導引遊客進行農村體驗及參與活動。以下分析整理自李崇尚（2003b）。

休閒農業體驗活動設計的重要性

　　在休閒觀光旅遊發展邁向精緻化與深度化的時代，以往走馬看花式的旅遊方式，已經無法滿足遊客的需求，而新的趨勢是讓遊客親身參與並融入其中，追求各種不同的體驗活動，獲取難忘的經驗與回憶，同時滿足心靈真正的需求。因此追逐新穎的活動設計與定點深度的旅遊型態，成為現階段發展的新趨勢。

休閒農業活動的功能

　　休閒農業活動係利用農業及農村的自然資源、文化資源、產業資源、景觀資源、人力資源等，針對特定對象的訴求（如觀賞、競技、體驗、觀光、美食等），把時間、空間、目的、節目、方式，以及所需的器材設備等作充分而妥善的規劃安排，讓參與活動的人從中獲得高度的滿意，並達到預期的活動效果。因此，休閒農業活動具有以下幾項功能：

1.引導人們參與新型活動。

2.透過社交活動的互動增進未來遊客的參與。

3.增加遊客停留的時間。

4.遊客採購額外的產品。

5.增進員工與遊客間的關係。

6.給遊客更豐富和多樣性的整體性體驗。

7.主動積極吸引遊客光臨,增進重遊率。

8.讓休閒農業或休閒農場更有活力。

9.改變傳統休閒經營觀念。

10.強化休閒農業經營之產業競爭力。

11.妥善利用農業資源、農場設施與環境。

12.強化休閒農業產品型錄訴求與市場定位。

13.增加休閒農業或休閒農場收入與報酬率。

　　休閒農業活動的功能林林總總已如前述,然而最重要的是經濟的意涵。20世紀末的90年代,消費者享受自己動手做的樂趣的體驗式消費旋風,已蔚為風尚。「體驗」、「感覺」變成可以銷售的經濟商品。現在,有愈來愈多的經營者,以精心設計營造情境的方式,來說服消費者願意體驗付費,引領消費者走進氣氛情境體驗的消費領域,愈來愈多的消費者,願意花錢購買體驗。體驗式的經濟已經來臨,面對21世紀,農業要思考如何自我調整,尋找新的思考方向,建立未來的競爭力(段兆麟,2003)。

經濟演進與體驗活動

經濟演進的四個階段

1998年4月美國哈佛管理學院出版了由B. Joseph Pine II與James

H. Gilmore 合寫的 "Welcome to the Experience Economy" 一文所提出「體驗經濟」觀念，獲得極大的矚目。Pine和Gilmore將經濟演進的過程分為下列四個階段（如**圖8-1**），其意涵如下：

1. 農業經濟時代：以農作生鮮產品提供服務，附加價值有限。
2. 工業經濟時代：以經過加工的產品提供消費，附加價值升高。
3. 服務經濟時代：以最終產品提供消費，附加價值更高。
4. 體驗經濟時代：布置一個舒坦安適、氣氛高雅的環境，提供消費者享受產品附加價值最高。

體驗經濟時代的活動設計

在體驗經濟時代中，是要設計具有市場區隔性的體驗活動，並具有優勢價格，易言之，單是提供好的產品或服務，在現代的競爭環境已經不夠了。要提供更高價值，就是給顧客個人化、難忘的經驗。在產品和服務之外，「體驗」是消費者愈來愈重視要素之一。

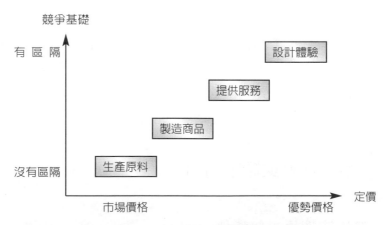

圖8-1　經濟演進的四個階段

資料來源：B. Joseph Pine II & James H. Gilmore (1998). "Welcome to the Experience Economy." *Harvard Business Review*.

休閒農業的活動類型

休閒農業活動是一種創造性的「體驗」，透過對農業生產資源、農村生態環境，以及農家生活資源等的整合、轉化及創新，創造出可供「體驗」的一種商品，因此，其核心課題在於整合、轉化和創新，因此，其活動的類型必然多元化與豐富化。有關活動類型經整理自李崇尚（2003b）：

 ## 休閒農業活動的類型

1. 呈現方式：結構與非結構。
2. 實施場所：戶內及戶外活動。
3. 活動時間：日間活動及夜間活動。
4. 活動期間：長假、例假日、平常日。
5. 活動型態：靜態活動與動態活動。
6. 休閒觀點：知識型、運動型、藝術型、體驗型、社交服務型、娛樂型、養生型、觀賞型、遊戲型、生活型。
7. 休閒類型：藝術、視覺藝術（包含手工藝）、表演藝術、科技藝術、藝文活動、水上運動、運動競技、戶外遊憩、社會遊憩、進修／教育活動、健康活動、嗜好、旅行觀光、義工服務等。
8. 休閒農業內容：農業生產活動（農林漁牧）、農林生態活動（自然、人造、人文景觀）及農家生活活動（休閒、慶典、飲食、穿著、器具）。

休閒農業活動方案設計類型

活動方案設計類型

是指顧客參與不同性質活動的方式，包括所採取的方式、或結構性質的，或是過程性的。

1.休閒體驗所採取的方式

（1）自我成長方式。

（2）競爭方式。

（3）社交型方式。

（4）旁觀型方式。

（5）自導型方式。

2.休閒體驗是一種結構性活動

（1）俱樂部活動。

（2）競爭性活動。

（3）旅行和郊遊活動。

（4）特定活動。

（5）課程活動。

（6）開放設施活動。

（7）志工服務活動。

（8）工作坊和研習會活動。

3.利用活動型式的計畫與過程，以滿足需求

（1）講授活動。

（2）自由非結構式的參與活動。

（3）有組織的競爭活動。

（4）表演、示範或展示活動。

（5）領導能力訓練活動。

（6）特殊興趣小組活動。

（7）其他特定活動。

（8）旅行和郊遊活動。

活動設計時注意事項

1.配合地方風俗、特色、資源而設計活動。

2.符合產業經營與休閒經營同時並存之特色。

3.符合現有法令、開發與保育並重。

4.注意不同年齡及階層之需求。

5.針對不同對象要有不同的休閒性、教育性、啓發性與滿足性。

6.多瞭解民間團體相互配合。

7.靜態活動年齡可稍高，動態活動要考慮年齡與體力。

休閒農業活動設計重點

1.由簡入繁、由易而難，給參與者得到成就感。

2.注意氣候概況。

3.預先布置活動場地。

4.注意經費之來源及預算之運用。

5.活動人力控制要得宜。

6.以農業特有之遊憩資源爲基礎。

7.符合農民生活習性與專長。

8.注意最佳遊客容納量。

休閒農業活動導入原則

1. 提供健康、有機的旅遊方式，滿足人們對返璞歸真生活的企求。
2. 充分引導發揮五官的功能。
3. 自然融入各種知識與觀念。
4. 培養謝天、敬地、惜物之氣氛。
5. 配合四季的運轉安排不同的活動。

活動設計與規劃

　　以下先行瞭解遊客心理，再分別說明活動設計原則、創意來源、資源、活動項目及常見案例。

掌握遊客心理

　　參與休閒農業活動的遊客有不同屬性或心理特徵，所以往往帶給活動設計者不同的挑戰，因此先前若能有所認識，將有助於活動設計。綜合言之，遊客願意接受活動安排的心態有下列幾點。以下經整理自宜蘭縣休閒農業發展協會（2002c）及李崇尚（2003b）。

學習層面

1. 只為了去學習一些新事物。
2. 認識可以傳遞知識訊息的領團人。
3. 去學習如何學得更多。

體驗層面

1.為熟悉原本陌生的事物。
2.想再經歷曾經有過的活動經驗。
3.滿足好奇心。
4.除知識層面外去體驗體能活動。
5.為發覺新觀念，印證所獲得的資訊。

感受層面

1.舒緩身心。
2.感受大自然的美景。
3.為了接觸、感動與啟示。
4.為追求靈感與心智上的啟發。

其他方面

1.為了與人擁有歸屬感與參與感。
2.為了使孩子們盡興。
3.為了有趣活動留下證據，以便回去向鄰居誇耀假期的度過方式。
4.當作消遣。

因此，瞭解不同期望並加以迎合，設計不同的有趣活動，滿足各種遊客之需求，就是活動設計原則。

遵守活動設計原則

5W2H1P之考量

1.誰（Who？）：活動對象之年齡、性別、居所、職業、興

趣、教育程度、所得等。

2.什麼活動（What？）：活動性質、活動安全性、變化性。

3.為什麼（Why？）：本次活動最主要目的為何？例如，聯誼、研習、獎勵之性質。

4.什麼時候（When？）：活動季節（春夏秋冬）、安排時段（早、午、晚）、天候變化。

5.什麼地方（Where？）：活動地點限制、活動範圍、利用之環境屬性。

6.活動多長（How long？）：活動進行程度、時間長短安排及後續活動接替性。

7.多少錢（How much？）：活動經費之預估。

8.什麼產品（Product？）：活動器材、經費、環境氣氛營造。

活動設計專業化

1.活動安排要有意義、有主題、達到教育之目的

例如，「無尾港社區」牽罟，配合當地村落拜訪、參觀石頭屋、教吹海螺等等，以印證「螺響無尾港」的村落發展史。

2.考慮參加者之年齡、性別、能力興趣

例如，「廣興農場」利用天然湧泉池而發展出來的摸哈仔、捉魚、螃蟹，構成有趣的活動空間。

3.對有缺陷遊客的照顧

例如，「橙堡民宿」設計靜態的果凍蠟燭DIY，在室外BBQ，利用果園散步，都是殘障者的貼心照顧。

4.活動設計考慮器材、場地大小、設備情形

例如，「三富農場」的雨天活動場，搭配高低蹺、木屐同心協

力等活動。

5.活動以多人最好（全體參加）為原則

例如，「香格里拉農場」，每晚的打陀螺比賽，就是多人趣味性的活動設計。

6.擬定各個活動主持人，避免一人從頭到尾

例如，「北關農場」參觀螃蟹博物館有解說、作粿有師傅教、採水果有活動指導員帶領。

7.注意場地安全及個人配件

例如，「頭城農場」挖竹筍變成該農場代表性活動，從客人的手套、雨鞋、挖筍道具一應俱全。

8.動靜配合，避免勞累、掃興

例如，「玉蘭休閒農業區」推出茶鄉套裝活動，喜歡運動可徒步登茶山，喜歡賞景可上觀景台賞景，喜歡泡茶聊天可聽故事，配合茶葉文化展示館，構成動靜均備的遊憩環境。

9.參考日出、日沒時刻，安排活動

例如，「枕山休閒農業區」，清晨爬山看日出，晚上到枕頭山欣賞夜景，賞螢火蟲，白天有果園、教育農場、民宿、埤圳、溪谷、河流等，可安排相當充實的活動。

10.活動時間，不要拖太長

例如，「北成庄農場」有荷花田、有茶館品茗、有機養生餐、有專業老師教作紙燈籠、有羅東運動公園可騎單車；一日遊的套裝，每項都以一至二小時為主，建構好的活動。

11.明確的活動方法、規則、進行步驟與勝負的裁判等

例如，「香格里拉農場」打陀螺比賽，有指導員介紹活動內容，並說明比賽規則，有銅鑼當作計時器，又有裁判，讓遊客參與意願高，形成活動重頭戲。

活動設施利用最大化

活動設施利用最大化，其目的乃是活動設施有限的容納量下，在其開放時間內，所能提供活動人次的上限，在活動人次最大範圍內提供均等之遊憩機會。例如，宜蘭童玩節活動設計就是設施利用最大化的典型代表，因此，一天擠入近五萬人。

遊客擁擠最小化

考慮社會心理承載量，即在探求遊客擁擠之最小化。例如，劍湖山乃利用耐斯影城的3D劇場、彩虹劇場、巨蛋劇場、巨無霸劇場及震撼劇場等室內設施，藉以分散短時間湧入的大量遊客。

活動設施服務水準最大化

遊憩區各項活動服務設施之設置，乃是為了方便與滿足遊客使用各種設施之需求，而休閒農業經營者，僅能在其有限之休憩設施數量範圍內，提供遊客使用且達到一定的使用滿意水準。

實質生態承載量最小化

休閒農業之遊憩資源，容易因遊客數過多而使用過量造成破壞，而遭到破壞的遊憩資源有時不易復育，所以活動規劃時可將景點及社區透過地域的關聯性，由點、線到面結合成一個動線，將活動設計予以串聯起來，拉大遊憩空間範圍，避免單點生態的過重負荷。

 ## 休閒農業生態旅遊之活動設計原則

休閒農業生態旅遊之活動設計有下列幾項原則：

1. 生態旅遊是小眾旅遊，人數以二十人以下為宜。休閒農業體驗活動人數或許較多，也可透過分組換站方式實施。
2. 為對當地的影響減至最低，交通工具以中型巴士為主。
3. 生態旅遊是強調負責任的旅遊，儘量自備環保碗筷、水杯等。
4. 儘量以徒步方式進行生態旅遊。（休閒農業可發展單車，甚至自行設計園區無動力交通工具，如四輪協力車、牛車等）
5. 使用者付費的原則，儘量回饋到社區。

因此，休閒農業生態旅遊活動設計之三個步驟如下：

1. 期望值：瞭解願意從事生態旅遊活動遊客的需求。
2. 進行：透過活動的設計進行生態旅遊。
3. 事後的回憶：包括：人與己之間、人與人之間、人與自然之間的互動，如促進親子情誼、增進休閒的機會等。

 ## 活動設計創意來源

休閒農業活動設計創意來源，主要來於自下列幾項：

1. 消費者需求及意見訪查。
2. 內部人員腦力激盪。
3. 經營者經驗及靈感。
4. 同業間技術交流。
5. 不斷的觀摩學習。
6. 參與各項相關講習訓練。

7.徵詢專家意見。

 # 可供休閒體驗活動之農業資源

使用自然產業資源的活動

例如，❶溪流、山嶽、海洋❷瀑布、森林、海浪、潮汐❸溫泉、湖泊❹老樹、神木❺野生動植物❻峭壁、懸崖、斷層❼特殊地形（惡地形、地層下陷）❽雲霧（雲海、雲彩）、季風（落山風）❾海濱沙灘❿特殊地質、岩石⓫泥火山⓬攔砂壩、攔河堰⓭特有動植物⓮草原⓯溼地⓰日出、夕陽⓱星星月亮等。

使用人文生活環境資源的活動

例如，❶吊橋❷流籠❸索道❹木梯❺竹橋❻水土保持設施❼傳統農村建築❽水庫、水壩、水塘❾隧道❿產業道路⓫林道⓬梯田⓭農田重劃⓮工寮⓯車站⓰廟宇、教會⓱集貨場⓲活動中心⓳穀倉⓴曬穀場㉑畜舍㉒展售中心㉓紀念館㉔打鐵店等。

使用農特產業資源的活動

例如，❶水果❷蔬菜❸花卉❹苗木植栽❺作物❻牧草❼山野菜❽藥用植物❾林木❿漁產品（魚類、蝦、貝類、蟹類）⓫畜產品（牛、馬、豬、羊、雞、鴨、鵝）⓬產業活動（播產、耕田、收割、調製、餵飼、捕撈、打水、牽罟、產品加工）⓭產業景觀（茶園、菜園、稻田、花園、果園、草原、平原、沼澤、育苗場、養殖場、魚塭、水塘、梯田、林相、灌溉溝渠、抽水站、噴灌、網室、溫室、棚架、牛舍、豬舍、羊舍、雞舍、鴨寮）⓮產業工具設備（穀亭笨、扁擔、斗笠、簑衣、竹材、牛車、搬運車、農業機械、漁網、竹筏、水車、漁船）等。

使用文化產業資源的活動

例如，❶歲時祭儀祭典、生命禮俗❷部落變遷史蹟❸宗教信仰❹飲食衣飾❺居住交通❻狩獵、耕種❼音樂、舞蹈❽手工藝❾繪畫❿傳統戲劇（皮影戲、歌仔戲、布袋戲）⓫神話傳說⓬古蹟：遺址、古道老街、古宅、古城、古井、古橋、廢墟、舊碼頭等。

使用社會人力資源的活動

例如，地方社會組織、特殊才藝人士（藝術家、音樂家、書畫家、民俗表演家等）、民俗團體等。

 # 可供開發之休閒活動項目

文化產業類活動

例如，❶文化祭活動（豐年祭、矮靈祭、王船祭、廟會祭祀、童玩節）❷文化體驗營❸部落尋根之旅❹傳統手工藝品展❺傳統手工藝製作與研習❻民俗植物研習營❼野菜料理❽傳統食物飲料❾原住民狩獵❿傳統歌舞表演⓫傳統樂器表演：南管、北管等⓬街坊覽勝⓭傳統文物展示⓮傳統服飾展售⓯傳統神話文史解說⓰古道尋跡⓱古蹟、歷史遺跡巡禮⓲煙樓斜陽⓳城鄉交流等。

自然生態環保產業類活動

例如，❶原生植物教學❷自然生態解說之旅❸生態教室❹觀日出、夕陽❺賞雲海❻賞鳥❼泛舟❽溯溪❾野外健行郊遊❿登山⓫森林浴⓬賞蝶⓭觀景⓮探訪螢火蟲之家⓯觀星⓰露營⓱戰鬥營⓲單車遊⓳泡湯洗溫泉⓴海岸風光遊（賞海景、浪花、礁岩、海

岸植物）㉑溪流垂釣㉒野餐等。

農特產業類活動

例如，❶原生蔬菜採摘❷採果❸賞花❹賞景（如油菜花田）❺農業教育❻草藥認識❼牧場觀光❽耕種體驗❾農具操作體驗❿挖地瓜、爌地瓜⓫漁撈⓬釣魚、抓蝦、抓泥鰍⓭農特產品展售⓮農特產品嚐會⓯鄉村小吃、鄉村料理⓰觀光民宿⓱養鴨人家體驗⓲撿雞蛋⓳採茶、品茶⓴滾草輪㉑擠牛奶、羊奶㉒剪羊毛㉓採竹筍㉔農產品加工DIY等。

人文生活類活動

例如，❶農漁風情旅❷打陀螺❸放風箏❹放天燈❺搗麻糬❻推石磨、磨豆漿❼爬樹❽捉迷藏❾逛傳統市場、假日花市、假日魚市❿河邊洗衣⓫挽面⓬打彈珠⓭踢罐子⓮看廟會⓯坐流籠⓰走吊橋⓱打水仗⓲做竹玩（竹蜻蜓、竹風鈴、跳竹竿舞）⓳草編⓴釣青蛙㉑捕蟬㉒抓金龜㉓灌蟋蟀㉔摸田螺㉕牽牛吃草㉖坐牛車㉗採水車㉘划竹筏㉙滾輪胎㉚染印等。

國內休閒農業遊憩活動之常見案例

以溪流漁業資源為例

例如，魚類的辨識、魚類生長環境、捕魚的方法（網魚、釣魚、撈魚、抓魚）、各種魚具的使用、魚具的製作、魚的烹煮食法、聽流水聲、戲水、魚拓、魚編、魚雕、魚紀念品等。

以螢火蟲為例

例如，螢火蟲的種類、螢火蟲的生長環境、螢火蟲如何發光、

螢火蟲的生命史、如何找到螢火蟲幼蟲、螢火蟲的捕捉方法、暗夜
的燈火。

以野菜為例

例如，野菜的辨識（哪些野生植物可當菜？）、野菜的採集與
處理、野菜的烹煮食法、野菜的生長環境、野菜的繁殖方法。

以牛車及牛為例

例如，牛車的種類與構造、牛的種類、牛車與牛的關係、乘坐
牛車、駕駛牛車、牽牛、餵牛吃草、牛沐浴、看牛放牧、畫牛、騎
牛、擠牛奶、摸牛、與牛合照。

評量作業

一、休閒農業活動之設計，應如何掌握遊客之心理，請敘述之。

二、休閒農業活動之設計有哪些原則可供參考採用？

三、請列舉國內休閒農業遊憩活動常見之案例。

第九章
休閒農業的解說服務

休閒農業概論

解說服務的概念

解說服務的概念可從意涵、重要性、類型、功能與目的加以說明。

 ## 解說服務的意涵

解說可謂一種資訊傳遞的行為，目的在傳達事物或現象背後所隱含的意涵，一方面藉以告知、闡釋、取悅或滿足需求者需求與好奇，另一方面亦能藉此激勵需求者對所描述的事物或現象產生新的創見與熱忱。

解說服務是影響遊客認知或體驗的過程

解說的內容，不管是透過口述、筆傳或其他媒介，在有意識或無意識的情況下影響遊客認知或體驗的過程，並激勵聽眾或讀者拓展他（她）的領域，然後對新發現的視野有所行動。大部分會到解說現場的遊客，都是渴望對該地瞭解並對深層的真理感興趣，而自己選擇到此來體驗（吳忠宏，2000）。

解說是一種互動式的溝通

解說要能激發雙向的溝通，刺激聽眾獲得回饋，使聽眾和解說員產生共鳴，透過雙向互動交流過程得以教學相長並激發新知。自然「解說」乃自古迄今諸多自然學家、生態學家與哲學家等均鼓勵倡導，透過傳播自然知識與環境倫理來推動保育工作，此乃自然保育的最根本的作法，也是解說發展的歷史淵源。國外有些學者甚至把解說工作看成在某種意義上幾近宗教的神聖一樣。

解說六大原則

解說之父費門提爾頓（Freeman Tilden）曾提出解說六大原則，至今仍被世界各國從事解說工作的人奉為圭臬：

1. 任何的解說活動若不能和遊客的性格、經驗有關，將會是枯燥的。
2. 資訊不是解說，解說卻是由資訊演繹而來；但兩者卻是完全不同的。然而，所有的解說服務都包含著資訊。
3. 不管其內容題材是科學的、歷史的或是建築的，解說是一種結合多種學門的藝術。
4. 解說的主要目的不是教導，而是啟發。
5. 解說必須針對整體來陳述，而非片面支節的部分。
6. 對十二歲以下的兒童作解說時，其方法不應是稀釋成人解說的內容，而是要有根本完全不同的作法。若要達到最好的成果，則需要另一套的活動。

吳忠宏（2000）根據提爾頓之解說六大原則、相關文獻及其多年實際從事解說的體會，提出解說六大處方的心得分享：

1. 解說旨在溝通，而非說教。
2. 解說重在體驗，而非介紹。
3. 解說貴在分享，而非灌輸。
4. 解說期在啟發，而非教導。
5. 解說難在行動，而非感動。
6. 解說強調過程，而非結果。

解說必須充分瞭解遊客

阿納托‧法蘭斯（Anatole France）曾說過：「不要為了滿足自我的虛榮，而說得沒有節制；只要喚起人們的好奇心，就足夠使他

們敞開心靈。千萬不要一時強灌太多知識，只要留下火花，如果題材真的是易燃的，馬上就會著火了」。

因此，解說員必須知道遊客的興趣，以決定如何適當地安排火花。當然，我們也要努力探尋無法引燃火花的原因，經驗顯示，有效的傳達訊息，可使原本對主題冷淡如非燃品的遊客，也能引燃他們求知的火光。當遊客的好奇心被激起時，解說員再好好運用解說之父——提爾頓所提出的解說第一原則，如此則遊客自然會被引領步出心中的門檻，「學習」的樂趣於焉產生。

 解說是綜合性知識的媒介

解說是結合了社會學、心理學、傳播學、行銷學、管理學、環境倫理學、教育學、行為科學、群眾學等理論所產生的新學門，它的功能是在遊客（人）、資源（環境）、管理機構間形成溝通的媒介（如圖9-1）。

解說的重要性

「解說」是人、人及環境三者間的一種溝通的工具，以及互動的橋樑，遊客透過優秀解說人員的解說，可臨場體驗到（看、聽、

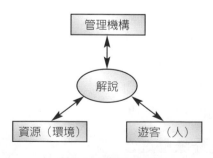

圖9-1　解說之功能

資料來源：吳忠宏（2000）。〈農業旅遊之解說與導覽〉。台灣農業旅遊學術研討會論文集。

觸、聞、嚐）的解說經驗，藉由與解說人員的雙向溝通，亦可提升個人觀察與欣賞環境的能力。此外，在各種科技的協助下，解說的媒介多元而富變化，經由解說媒介的轉換，可以引導遊客去感受環境的多變性與自然之美，讓遊客留下知性與感性的體驗。其重要性概述如下：

解說對遊客的影響

1. 解說對於充實遊客的體驗直接的貢獻。
2. 解說可以使遊客在對於自然環境利用時，作出明智的選擇。
3. 解說可以使遊客瞭解到人類在物界中所扮演的角色，進而尊敬自然。
4. 解說可以增廣遊客的見聞，對於資源有更進一步的認識。

解說對環境的影響

1. 解說可以減少環境遭受不必要的破壞。
2. 解說可以將遊客由較脆弱的生態環境中轉移至承載力較強的區域。
3. 解說可以喚起民眾對於自然的關心，有效地保護歷史遺跡或自然環境。
4. 解說能促使大眾以合理的方式採取行動保護環境。

解說對經營者或當地的影響

1. 解說是改善公共形象和建立大眾支持的一種方式。
2. 解說可喚起當地民眾對自然或文化遺產，引以為榮的自尊與感受。
3. 解說可以促進觀光資源的利用，提升當地的知名度，增加經濟效益。

 解說的類型

「解說」除了傳遞資訊的目的外，更重要的是引導並激發對事物產生感動之後，進一步產生反芻回饋的作用。解說依性質可分為靜態解說及動態解說二者，茲分述如下。以下分析整理自邱湧忠（2002）。

靜態解說

靜態解說主要以文字、圖片、模型及標本等製作成解說設施來傳達資訊。例如，休閒農場對於茶樹的品種、學名、俗名、原產地、適合種植的氣溫、適合生長的土壤特質及採收期等重要的相關資訊，經過彙整後以美工的手法製作成解說設施，懸掛在茶樹種植體驗區，使遊客在體驗茶園的過程，經由解說設施所呈現的資訊，對照現場實體的茶樹生態，以及從實際觀察與觸摸茶樹的經驗中，瞭解茶樹的生態與環境，進而產生對茶葉的興趣及購買欲。

動態解說

動態解說主要是以解說員說明或多媒體或錄影帶來作為溝通傳遞訊息的工具，它藉由色彩、聲音、影像及解說員的肢體表演，以強有力的方式發出訊息，並藉以激起遊客的回饋，例如，將茶樹及茶葉的生態與環境，拍攝成多媒體影帶，透過聲音、色彩及影像的組合來傳達訊息，若再配合解說員的解說，更能呈現完美的動態解說典範。其次，動態解說又可再區分為駐站解說及行動或帶隊解說兩種。

1. 駐站解說：駐站解說係指定點式的解說，例如，休閒農場旅客服務中心安排的解說展示、多媒體簡介及解說員解說等，均屬於駐站解說的類型。

2.帶隊解說：帶隊解說則是由單位（休閒農場）安排解說員，接受遊客的要求或預約，定時或不定時的帶領遊客依規劃的體驗路線進行解說服務。

 ## 解說服務的類型

綜合前述分析結果，解說服務可區分為下列幾個類型：

「人員」解說

人員解說主要是以口頭解說方式，配合節目安排、駐點定時、巡迴導覽等方式進行。人員解說一般係指專業解說員、常年與季節性之義工或特約解說員。若按不同專業或不同需求，則可區分為專家解說員、外語解說員、一般解說員與解說服務員四種。

「非人員」解說

指非以解說人員直接面對遊客，係以媒介間接方式進行解說服務。可依據媒體特性區分下列幾個類型：

1.「印刷出版品」解說

主要以精美的印刷品呈現，例如，各旅遊單位所編製之景點解說摺頁、旅遊導覽地圖、個別遊憩區小冊、登山指南、自然觀察或圖鑑手冊、精美之資源景觀圖集、幼兒繪畫手冊、親子教師解說教育手冊、季節性海報、雙月刊簡訊，以及週、日報等，大致上可區分為自導式資訊類、解說類及指導手冊。

2.「視聽出版品」解說

係透過視聽媒介技術拍攝製作播放者，例如，製作幻燈片多媒體、DVD、錄影帶、錄音帶、電影等節目播放解說者，通常遊客在接受這些服務時無需收費，惟亦有出售供遊客保存閱讀與觀賞者。

3.「室內展示」解說

　　室內展示解說係指在建築設施內部，透過規劃以文字、圖片、圖表、投影片、實物標本、電腦系統、耳機、動態展示媒介等，讓遊客從眼、耳、鼻、手與大腦等感官接受資訊的傳達。一般「室內展示」解說，通常規劃於旅遊區入口處或交通沿線上，例如，遊客中心、環境教育中心、詢問服務站、路邊展示站等室內展示；「室內展示」解說，近年來有趨向邀請遊客動手參與設計之DIY方式，以激起遊客興趣並增強遊客印象。

4.「室外展示」解說

　　室外展示解說係指於導覽動線上具有解說資源或觀景地點設置解說牌、或於遊園步道設置問答板、或以號碼樁配合自導式解說摺頁等方式為之，讓遊客依自己喜好與停留時間長短利用之；亦有提供遊園車，透過駕駛者或定時同步播音設備提供解說者；或可設置休閒旅遊電台收音頻道，遊客可從解說頻道告示牌得知頻道後，打開車內收音機收聽解說節目等。

5.「區外」解說

　　區外解說係指在非遊覽季節或休閒旅遊以外地區，鎖定可能的目標市場進行解說宣傳計畫者。例如，利用科技園區、貿易會館、百貨公司、超級市場或文化中心等舉辦之各種展覽宣傳活動；或選擇學校、機關等目標團體，進行巡迴展示、演說及導讀等。

解說的功能與目的

解說的功能

　　遊客從事休閒旅遊活動目的，除了紓解身心之外，另一個功能

是希望藉由旅遊活動過程獲取知性與感性兼具的遊憩體驗與知識，也因洞察周遭的資源與事務而產生認同，是以，「解說」是強調如何幫助民眾學習認識資源與環境的最好途徑。

解說的目的

解說的目的在於導引並提供遊客有趣的、愉悅的體驗和教育，經由互動、觀賞獲得知性與感性的瞭解，激發新的感受與感動產生對環境保育的關懷和參與環境保護行動。是以解說的目的可分為三點：

1. 協助遊客對休憩景點產生認識、欣賞與理解的能力，進而豐富其遊憩體驗內涵和趣味。
2. 透過解說促進遊客慎思利用遊憩資源的態度，進而影響及降低人為因素衝擊環境資源。
3. 傳達管理單位的經營理念與目標，增進民眾對經營者的認同與遵從。

綜觀上述，解說能引導遊客深入自然及人文資源的知性與感性的領域，進而啟發對該地區產生認同及降低對環境資源的破壞。

休閒農業與解說

自1998年初政府實施隔週休二日以來，台灣地區的休閒農場、觀光果園、市民農園等成為休閒旅遊市場的焦點，造成一股農業旅遊的熱潮，「休閒農業」幾乎成為台灣民眾茶餘飯後談論的話題。以下分析整理自吳忠宏（2000）。

 提升農業休閒的內涵

何謂休閒農業？政府爲什麼要提倡休閒農業？要如何從事休閒農業？哪裡有休閒農業？休閒農業與日常生活有何相關？等等課題，其實一般人並不十分清楚。因此如何灌輸休閒農業的眞諦，使得民眾可以從休閒農業活動過程，獲得感性與知性兼具的農業旅遊，達到寓「學」於樂的目的，解說服務可說是最好的轉化器與推廣手。

 保護農業環境

如同大眾對於生態環境的無知與輕忽一樣，遊客在參與休閒農業旅遊時，對休閒農資源環境缺乏敏感性（sensitivity），造成有意或無意的破壞，因此，如何灌輸民眾「感受連續性」（sensitivity continuum）的觀點（如圖9-2），培養民眾對周遭環境的敏感性（感受性）能力，使其知曉周遭環境的問題癥結，並進一步瞭解環境問題的解決方式，藉著遊戲、做事、隱喻等解說技巧來激發思考與體會，進而欣賞（感恩）周遭所處環境之美，最後能對周遭環境作出保護。近年來國民生活水準提高、所得增加、休閒時間變長，使得人們對於精神層次的休閒生活需求日益擴大，惟由於發展過程對於環境資源不當的開發與利用，衍生許多經營管理上的課題，究其主要原因就是對自然保育與環境保護議題不夠關心，缺乏地方感（a sense of place）所致。準此，如何培養民眾對自然的敏感性，可從「史福萊瑞普」（SFLERAP）著手（如圖9-3）：也就是循序漸進地帶領民眾從觀看（See）自然、感受（Feel）自然、傾聽（Listen to）自然、體驗（Experience）自然、閱讀（Read）自然、欣賞（Appreciate）自然，到保護（Protect）自然。

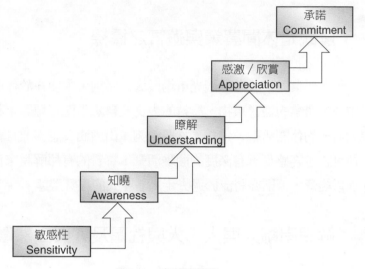

圖9-2　感受連續性

圖9-3　史福萊瑞普（SFLERAP）

 ## 解說是休閒農業與遊客之橋樑

　　休閒農業與一般遊憩觀光市場最大的區別，主要在於休閒農業是由許多農業的經營事物、農村的人文及自然生態資源等素材組合規劃而成的休閒活動，這些素材要能夠產出內涵與意義並且轉化爲一種可讓遊客感受具有深度的體驗活動，實質的有賴解說來作爲橋樑加以經營，否則亦將流於過去走馬看花式的經營型態。

 ## 解說串聯人與人、人與社區及人與自然環境

　　休閒農業的經營主要係建立在農村人文、自然生態及農業經營的基礎上。休閒農業要經營具有特色及績效，必須設法將人與人、人與社區及人與自然環境間有效串聯起來，以產生有益於休閒農業及遊客的效果，其間解說是一項非常關鍵的工作，否則將回歸原來農業經營型態。

　　解說可謂是串聯人與人、人與社區及人與自然的重要工具。透過解說的傳達，引導遊客瞭解農業經營、農村人文、自然及生態環境，以及尊重環境珍惜資源的道理。同時也能夠活絡農業經營、發揚農村人文，以及保護自然生態等資源。

解說設施的規劃

　　解說設施的規劃可分下列幾項說明：

 ## 解說設施規劃的專業層面

　　解說設施的規劃，涉及兩個層面的專業知識領域：第一個層面

是如何營造展示氣氛與效果，這個部分要以美學及空間學理為基礎的專業人員參與，所要表達的是展示的視覺效果，展場氣氛的營造，是一種空間美學的營造。第二個層面是如何呈現展示主題的專業知識內容，這個部分須邀請跟展示主題有關的專家學者參與；例如，展示主題為溼地生態時，則有關水生植物、水生動物、水資源、土壤、氣候、鳥類等等專家學者，遂成為不可或缺的成員。

 ## 解說設施的規劃在傳達正確知識或資訊

解說設施的規劃，除了傳達展示美學效果外，更重要的是在傳達正確知識或資訊。知識或資訊透過專業美學包裝的呈現，強化了觀賞的吸引力與可看性。展示解說規劃由於涉及非常多專業，對於複雜度高的解說設施，如遊客中心及主題展示館等，有賴專業團隊的組合共同合作，始可創造出具有美學與深度知識的展場效果，這些專業領域包括：空間展示規劃、美術設計、影像、燈光、音響、電腦等專業，以及展示主題內容之專業領域研究者。隨著電腦資訊科技的日新，可資運用的解說媒材亦形成多樣性、動態化的變化。

 ## 常見解說設施規劃之媒體與設施

有關解說設施規劃常見的解說媒體與設施，分述如下（宜蘭縣休閒農業發展協會，2002c）：

出版品的解說

出版品的解說，是指想要傳達給遊客的相關休閒旅遊資訊或知識等，印刷於紙類材質上並製作成手冊、摺頁或卡片等方式的解說媒體，又可稱為解說印刷品。由於製作便宜、易於攜帶、資料較其他媒體詳盡，且可以大量複製，因此，成為極便利且普遍的解說工

具。解說出版品經常配合其他的媒體使用，也可以針對需要，以報紙、手冊、摺頁、書籍、畫冊、地圖，甚至海報、卡片等各種不同的形式出現。其內容可區分為：宣傳用出版品、參觀用出版品、教學用出版品及紀念性出版品四種。

網際網路的解說

網際網路除了具備強大的資料庫、搜尋、展示、教育與娛樂功能外，新一代的網際網路文化與資源能超越有限的展示空間與時間的障礙，有系統的將網際網路中有關收藏、研究、展示及教育領域等之文獻報告、研究報告、幻燈片、照片、圖片、錄音帶及錄影帶等多元化知識媒體加以數位化後，依不同需求族群，運用多媒體技術加以編輯儲存在儲存量大的電腦伺服系統上，經高速資訊網路系統傳達出去，使用者可不受地理空間限制地擷取網際網路中之各種資訊內容。新一代網際網路應兼具下列三項功能：

1.持續網路基本搜尋與查詢功能，並傳達更豐富的知識資源。
2.履行提供觀眾、學校及社會大眾教育價值的角色。
3.兼具藝術與娛樂功能，使網際網路成為社會大眾休閒生活的一部分。

視聽多媒體的解說

1.視聽器材

視聽器材是利用聲音、影像或其他光學、理化、電子各種科技來傳達解說訊息的工具。視聽器材在硬體方面包括：幻燈機、投影機、電影放映機、電腦、雷射唱盤、錄音機、錄放影機、電視、碟影機、微影機，以及其他的周邊設備器材等。在軟體方面則包括：幻燈片、投影片、影片、電腦程式、磁碟或光碟、雷射唱片、卡帶、錄影帶、碟影片、微縮影片等等有關的軟體教材。

2.多媒體系統

多媒體係結合電腦、電子邏輯系統、幻燈機、電視機、音響、燈光及其他視聽設備，其擷取了幻燈片的清晰影像、電影的動感畫面、音響的立體音效、燈光的明暗閃爍，以及其他各種特殊設備的效果，提供觀眾耳目一新的視覺、聽覺、感覺，甚至味覺、觸覺上的享受。

展示設施的解說

展示解說使用文字、圖畫、相片、模型、實物等做成解說牌示或展覽品，以達解說服務的目的。可分為室內與室外兩部分。室內展示主要在遊客中心、展示館進行。室外展示則包括路邊展示、活動展示，茲分述如下：

1.室內展示

室內展示係以室內空間為範疇，在設定展示主題後，展開展示構想與內容的發展，據此建立一套完整的展示架構系統，包括硬體系統及軟體系統：硬體系統含括整體空間配置、展示材料選用、媒體的應用、燈光的營造、音響的使用、電子設備的利用及其他可利用媒材等的規劃設計與施作；軟體方面，主要係針對展示主題及其次子題等之構想，進行展示內容的廣泛蒐集，包括文字、圖片、照片、聲音、影像、燈光、訊號、實物等的設計與美編，最後以最完美的方式呈現。硬體與軟體的緊密結合，透過美學的過程創造最動人悅目的展示效果。其次，室內展示最能考慮到如年邁者、兒童、殘障人士、不同語言等各種對象的需求。

2.室外展示

室外展示包括路邊展示或是室外展示，通常是由一些表面附有解說文字和輔助圖畫的平面木板所組成。室外展示受到環境的限

制，其適合使用的媒材與形式不若室內展示來的多元和效果。戶外展示的設立位置，必須放在容易看得到的地方，而且應當使遊客能毫無障礙地看到所欲解說的事物。展示的功能含括：

（1）活動的展示，鼓勵遊客去觀察自然、史蹟、風土人物，進而提升保護自然、保育生態的性情。

（2）教育遊客如何共同來保育或關心這些重要的自然資源。

（3）激發遊客求知的欲望。

解說牌

解說牌可使用各種不同特性的材料來製作，例如，金屬、石材、陶土、木質、塑膠等。材料的選擇要考慮到很多因素，包括：地點、位置、地形、氣候、環境情況、版面的圖示內容，以及可能遭受到何種程度的破壞等等。

解說遊程的安排

以下介紹遊程的定義、遊程規劃的原則與方法及遊程規劃實例分述如下：

遊程的定義

遊程係指評估旅遊市場主觀及客觀的相關條件及旅館、航空公司、遊覽車、遊輪、餐廳、領隊、天氣、政治、觀光法令等因素綜合考慮，策劃出滿足旅遊者需求的各種行程。以下分析整理自李明儒（2000）。

 遊程規劃的種類

　　遊程規劃的種類可依旅遊地點、行程長短、旅遊方式、交通工具、特別需求、消費等級等方式進行分類。而休閒農業旅遊應屬於特別需求的行程，其旅遊地點偏重農村或鄉村地區；行程一般以半天至三天之間較多；旅遊方式採賞景與體驗並行的半自助形式較爲方便；交通工具則以自家車爲適宜；其消費等級應低於一般旅館觀光休閒的消費。

 旅遊環境之要求

　　以休閒農業旅遊最爲興盛的德國爲例，德國度假者在選擇度假區時所重視的條件普遍要求要有乾淨的空氣與環境（75%）、好的住宿條件（71%）、安靜修養以恢復疲勞（67%）、度假地景觀（66）、屋主要和善（65%）、氣候佳（60%）、天氣好（54%）、自然的體驗（55%）、不要太多觀光客（42%）、價位合宜（40%）、提供遠足與遊玩場地（37%）、氣氛要佳（36%）、運動的可能性（31%）、旅行的方式（坐火車、開車，29%）、到達的時間（26%）、氣候的變化（23%）、提供孩童遊戲場地（23%）、文化（博物館，22%）、多樣性的社交活動（21%）等條件，這些需求不失爲國內發展休閒農業旅遊的借鏡。

 遊程規劃的原則與方法

　　依國人旅遊的習慣，可區分成三種休閒旅遊型態，分別爲觀光流動型、遊憩停留型與休閒度假型。因此，對於休閒農業旅遊的遊程規劃，可參考以下原則和方法：

　　1.以農業的特有景觀與活動爲主要景點，搭配周邊的風景遊憩

區，設計半日遊、一日遊、二日遊或三日遊等行程。

2.以農村民宿為主要的停留設施，安排周邊風景遊憩區為觀光賞景之據點，增加遊客體驗鄉間的機會，並增加農民的收益。

3.安排遊客參觀農特產品的生產、加工與烹調，進而刺激遊客於當地消費。

4.三餐儘可能安排農村的風味餐或當地美食，加深遊客的體驗，提高重遊機率。

5.於特別節令或文化活動期間，安排深入體驗主題行程，使遊客有不虛此行的感受。

6.農村與農場之間進行特色的區隔，提供多樣性的休閒活動，增加遊客停留的時間。

7.以民宿農家為旅遊之起點，環繞景點後又歸於民宿農家，增加民宿的使用率，加強體驗深度。

8.事先調查旅遊資源能停留的時間，推估路程所需時間，設計多種套裝遊程，供遊客選擇，採用半自助方式旅遊。

9.配合解說與導覽服務與設施，或印製小型自導式手冊，以增加遊客尋寶探密的樂趣。

10.設計主題式遊程，增加遊客旅遊收穫，並且避免蜻蜓點水式的遊程規劃，以免遊客產生走馬看花的感嘆。

 ## 遊程規劃實例介紹

以池上休閒農場遊程規劃為例（如**表9-1**）。

 ### 半日遊行程——知本半日遊

1.休閒農場→知本森林遊樂區→卡地步之旅
2.休閒農場→水往上流→東河橋遊憩區→小野柳

表9-1 池上周邊風景遊憩區停留時間與活動推估表

景點	停留時間	活動特色	活動內容
池上蠶桑休閒農場	半天	全台灣最大蠶寶寶生態農場，占地五十三公頃，適合戶外生態教學、採果、DIY活動、風味餐飲	「蠶寶寶一生」生態解說，多功能會議、DIY活動、遊園採果、戶外生態學、住宿露營烤肉、滑草、螢火蟲生態、野鳥野生動物觀賞、觀星泡茶、蠶桑列品展售、平面蠶絲被製作展售
池上杜園	一小時	唐代風格造景、二百多種藥草可供參觀	園區踏青處處可見藥草、賞景、免費參觀藥草園圃
知本森林遊樂區	一至三小時	森林浴、賞鳥、戲水、健行散步	腳底按摩、賞鳥、森林步道、千根榕、好漢坡
太麻里金針山	一小時	賞花、賞景散步	四至六月份賞野百合、八至九月份賞金針菜花
黑森林琵琶湖	一至二小時	散步、自行車運動、戲水垂釣	原住民文化會館、自行車專用道、戲水垂釣
小野柳風景區	一小時	認識海邊植物、地理奇觀	旅客服務中心、沿步道至海邊賞浪衝擊之奇岩怪石
杉原海水浴場	一至二小時	東部唯一海水浴場、沙灘活動、水上活動	游泳、沙灘活動及水上活動：五至九月開放
三仙台風景區	一至二小時	撿石、弄潮、健行步道	旅客服務中心、至海邊聽浪、撿半寶石、更可過八仙橋沿環島木棧步道至三仙台燈塔
八仙洞風景區	一至二小時	健行、台灣最古老的史前文化遺址——長濱文化	尋找長濱文化史蹟、更可沿環狀木棧步道——探八仙洞風貌
卑南文化公園	一小時	認識史前文化、青青草原玩耍、賞景	解說服務站、挖掘現場、史前巨石、大草原放風箏、眺望台看利吉月世界及石棺
初鹿牧場	三十分鐘	賞景、識識製程、烤肉、森林浴	品嚐鮮奶、欣賞青青大草原、小型森林步道
布農部落	一至二小時	第一個原住民文教基金會、認識布農文化、風味餐飲	石板咖啡屋、風味屋、編織室展示、石雕木雕展示、假日表演劇場
紅葉少棒紀念館	二十分鐘	紅葉少棒隊回顧史、入布農村落	一樓紀念館展示、二樓布農文物展示、校內留有當年練習之輪胎已被樹包住
高台觀光茶園	一至二小時	散步賞景、東部最好飛行傘起跳點、台東最大產茶區	東部最佳飛行傘練場；賞棋盤田園景觀和美人山、最高點觀看花束縱谷、品茗福鹿茶及茶食
關山親水公園	一小時	全台第一條環鎮自行車專用道、運動賞景	自行車專用道、親水區、假日表演場、服務中心全台第一環鎮自行車專用道十二公里
關山自行車之旅	一時三十分		

（續）表9-1　池上周邊風景遊憩區停留時間與活動推估表

景點	停留時間	活動特色	活動內容
天龍吊橋＋霧鹿古道	一時三十分	峽谷奇觀、森林浴健行賞鳥	過天龍吊橋可沿古道上行，沿途有植物與布農相關解說牌
利稻	三十分鐘	深入布農村落、品嚐特產	平坦的河階地、布農居住、陳大姐泡菜花生糖最有名
泛舟之旅	半天	國際級的激流泛舟活動、欣賞港口石	起點瑞穗大橋、終點長虹橋共長二十二公里，河床六十五公尺落差、二十幾處激流
賞鯨之旅	半天	台灣最熱門的生態之旅	搭船賞鯨豚、生態解說
綠島之旅	一天	獨泡世界少見的海底溫泉、自行車運動、海上活動、戲水垂釣、國際級的海底公園	環島二‧五小時，海上活動二至三小時
蘭嶼之旅	一天	深入達悟村落瞭解文化、海上活動、戲水垂釣	環島二‧五小時，海上活動二至三小時

資料來源：李明儒（2000）。〈農業旅遊之資源調查與遊程規劃〉。台灣農業旅遊學術研討會論文集。

3.休閒農場→關山親水公園→自行車之旅

4.休閒農場→初鹿牧場→高台觀光茶園→布農部落

5.休閒農場→卑南文化公園→市區巡禮或琵琶湖

6.休閒農場→布農部落→紅葉少棒紀念館→紅葉溫泉→龍門峽

7.休閒農場→賞鯨之旅、生態解說

一日遊行程

1.休閒農場→知本森林遊樂區→卡地布之旅→太麻里金針山之旅→休閒農場

2.休閒農場→水往上流→三仙台風景區→東管處→東河橋遊憩區→小野柳風景區→卑南文化公園→休閒農場

3.休閒農場→關山半日遊→高台觀光茶園→布農部落→初鹿牧場→休閒農場

4.休閒農場→南橫公路→新武呂溪保護區→天龍吊橋原住民植物步道 →南橫古道或利稻 →高台茶園 →休閒農場

5.休閒農場→搭機或搭船→綠島或蘭嶼一日遊→休閒農場

一、為何休閒農業要有解說服務,請闡釋之。

二、請敘述解說服務有哪些類型?

三、請就所熟悉的遊程經驗,規劃二條休閒農業遊程實例,並說明主題性、遊程時間及食宿交通安排等。

第十章
休閒農業的行銷策略

　　農業由「生產型」加值為「服務型」產業，原本只著重「生產」的傳統農業，添加了「生態」與「生活」轉化應用，而組合成「三生一體」的休閒農業。近年來當愈來愈多的人走入農村，步入田園，在感受那份悠閒無慮的綠色世界氣氛時，於是紛紛的把休閒的觸角伸向農園，尋找另一種放鬆的生活體驗，而休閒農業適時提供了這種放鬆休閒的「鄉村生活」體驗；它同時蘊含著農業生產價值的知識，賦予探索生態的美妙，以及成為倡導環境保育的場域。然而如何行銷休閒農業，如何善用市場機能將優質的產品推廣至消費群？又如何讓休閒農業的經營者尋找客源與通路？以及如何以整體行銷的概念帶動休閒農業更加蓬勃發展，是所有參與的業者必須努力面對的課題。

行銷的基本概念

　　以下分析整理自洪子豪（2002）。

 ## 行銷的選項定義

1.行銷：在市場上透過交易的過程，滿足人們需求的活動。

2.行銷：創造滿意的顧客。

3.客戶價值（customer value）：客戶心中認同值。

4.客戶滿意度（customer satisfaction）：當產品的表現與客戶認知接受度相同時，則客戶能達滿足狀態。

5.永續關係行銷（relationship marketing）：非一次式的生意關係。

 個體行銷系統

個體行銷系統（micromarketing system），如圖10-1。

 行銷觀念的演進

1.生產觀念（the production concept）：以生產成本及生產效率為重點（無視產品品質好壞）。
2.產品觀念（the product concept）：以產品品質為經營重點（無視量夠不夠）。
3.銷售觀念（the selling concept）：以公司的營業量為導向（為達成最大銷量—併量）。
4.行銷觀念（the marketing concept）：以滿足市場需求為導向（為有合理利潤，並重視客戶的永續）。
5.社會行銷觀念（the social marketing concept）：同時顧及消費者與社會福利（重視企業的利益，也考慮到社會大眾的利益）。

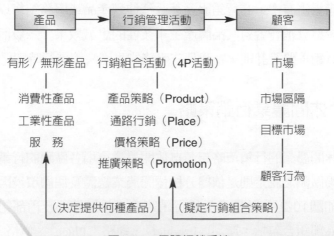

圖10-1　個體行銷系統

休閒農業的行銷策略

　　近年來，休閒農業受到總體環境的牽引及個體條件適宜性，顯現適時發展的最好契機。然而，休閒農業乃利用農業產品、農業經營活動、農村自然生態及農村人文資源等轉型發展的一種休閒事業，雖然與一般觀光遊樂事業有所差異，惟兩者消費市場相互重疊頗高，致形成某種形式競爭的局面，因此，為使休閒農業經營朝向成功及占有市場區塊，依賴有效且專業的行銷策略及行銷計畫乃無可避免課題。以下分析整理自邱湧忠（2002）。

 ## 行銷的目標

　　就企業者而言，行銷的目的乃在於創造最大利潤，相對的，企業者所提供的產品及服務，需能使消費者獲得最高的效用與最大的滿足。企業的行銷服務通常可以帶來利潤，同時也會創造關聯產業的經濟效益及社會福祉。在競爭的年代裡，企業為了爭取更多的利潤與市場占有率，其行銷服務甚至延伸到產品或服務銷售以後，目的在於建立消費者對其品牌產生永久性的忠誠效果。一般而言，成功的行銷策略設計則早在產品或服務的生產決策進行時即已開始。

 ## 休閒農業行銷策略

　　休閒農業的行銷策略起源自休閒農業市場各區隔的行銷目標，而市場區隔之認定則是依據分析休閒農業總體及個體環境因素的結果（如圖10-2）。休閒農業的行銷策略可包括外部及內部組合兩大類：外部組合包括：產品（Product）、通路（Place）、價格（Price）

圖10-2　休閒農業行銷計畫
資料來源：邱湧忠（2002）。《休閒農業經濟學》。台北：茂昌圖書。

及宣傳（Promotion）策略，內部組合則包含人員（Personnel）、實體設備（Physical facilities）及過程管理（Process management）等策略，外部及內部組合所形成的策略可稱為休閒農業行銷策略的「七寶」，經由內部及外部組合有效配合及運用，才有機會達成休閒

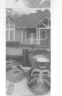

農業的行銷目標，茲分述如下：

產品（服務）策略

產品策略主要係針對產品的品質提升、產品形式改變或創新，以及產品包裝的強化等，使產品在競爭的市場中，形成產品區隔化並延續其產品生命期，且掌握市場。休閒農業是一項結合農業生產與服務的事業，行銷的內容包括生產的產品與服務，因此，產品策略包含農產品及服務的組合。例如，休閒農業經常規劃舉辦各項民俗、文化、趣味競賽、田園體驗、自然教室、自助農園、觀光採果及民宿等活動及服務，皆屬不同形式的產品策略。

通路策略

休閒農業的產品及服務經過包裝後成為一個可以行銷的商品，這個商品的產出可能是獨資、合夥或公司組織等方式完成的，至於經營方面則可能採取委託、合作、連鎖或策略聯盟等方式在運作，這些方式都屬於通路策略。通路策略考量通路的效率，有很多都是採取連鎖經營，例如，日本的自然休養村及歐美的早餐及住宿業（Bed & Breakfast Industry），國內部分農會經營與休閒農業性質類似的農場或林場，則採用農村旅遊的方式，吸引都市遊客到鄉村體驗農業經營及農村文化，也有成功的經驗。

價格策略

價格策略係基於評估產品或服務的性質、市場占有率或市場開拓情形，所採取以量制價或以價制量的策略。休閒農業由於受到本身資源條件差異的影響，其所能提供的產品及服務的品質、種類或數量會有本質上的差異，因此，價格策略宜因地制宜，然而因季節性需求的差異者，亦可採取差別價格策略。

宣傳策略

宣傳策略的範疇極為廣泛，舉凡媒體使用、公共關係、社區活動及企業識別體系的運用等，皆屬宣傳策略的一種。休閒農業受到總體經濟環境變遷的壓迫，以及休閒時代來臨的影響，終究找到了轉型發展的契機，政府相關主管機關為了積極推廣，有計畫舉辦研討會、座談會及各項宣導活動，這些都是宣傳策略系列的運用，成效頗見顯著，因此，引起社會各界對休閒農業的關注與支持，而休閒農業的經營者亦可趁此此一有利的趨勢，順勢推出各項宣傳計畫，擴大休閒農業的發展空間。

人員策略

前面所述及的產品、通路、價格及宣傳策略等都是屬於休閒農業經營的工具，即使這些工具齊備，若欠缺有經營理念及經營能力的經營者及其從業人員，則休閒農業無法獲得正常且有效益的發展，這期間就牽涉到經營本身的理念與職能的課題，也就是人員策略。人員策略包括：經營文化的塑造、待客、員工的士氣及訓練等，目的在使從事休閒農業的每一個人都具有求好的企業信念，這就是人員策略的目標。

實體設備策略

休閒農業的實體設備，主要包括看得見的設備及支援性的服務，它是休閒農業經營發展的基礎。休閒農業強調的利用自然資源，減少人工設施，然而為能吸引遊客願意重遊，因此，相關實體設備特色的營造及品質的維護成為必備的條件。

過程管理策略

休閒農業的行銷策略；從產品（服務）、通路、價格、宣傳到

人員策略等有了完善的規劃與確認之後,接著就是實際落實執行的問題。就如同一齣戲的演出,當劇本、場地、道具及演員均備齊後,就可以按照劇本內容,一一在觀眾的面前呈現完美的演出,而要能夠完美的演出,就有賴過程管理策略。過程管理策略包括:各種工作的流程、計畫、執行、工作的監督考核,以及各項突發問題的處理程序等。休閒農業諸多的行銷策略,在實際運用時必須巧妙地加以組合,靈活運用,才能達成休閒農業行銷的總目標。

休閒農業行銷步驟

在面對休閒風潮的競爭年代,休閒農業的經營者為爭取更好的發展機會,理論上應重視並評估環繞在周遭的任何可能的機會,並設定適當的目標、研議達到目標的各種策略、建立一套能落實目標的執行架構,以及設計妥善的管理考核系統,透過整套的經營管理機制來加強組織執行策略的能力。因此,就休閒農業經營者而言,最重要且最核心的價值,乃在於規劃一套完善的休閒農業服務系統,使之能產生一股逐漸增加利潤性收入的能力。是以,對於資源的特性、產品的研發、遊客的特性、消費能力、偏好、滿意度等,均需要作深入的情資蒐集與分析,來強化吸引外來遊客的能量,其項目或步驟如下:

1.調查哪些農業經營或活動足以吸引外來遊客。
2.分析休閒農業遊客的特性。
3.評估遊客購買農產品及服務的消費金額。
4.掌握遊客有興趣購買的產品。
5.調查地方農漁村可提供的環境資源。
6.蒐集遊客的反映意見。
7.整理及統計分析結果,作為研訂行銷策略的參考。

 ## 休閒農業行銷的開創

　　行銷是一種管理導向的概念,在激烈競爭的市場環境下,需求者除了重視產品及服務的品質外,更重視供給者的服務品質與形象(信譽),因此,供給者間在瞄準共同的市場時,都會竭盡所能的要比競爭對手更能滿足需求者的需求或欲望,俾達成設定的目標。休閒農業雖然有獨資、合夥、組織協議會或管理委員會、農漁民團體、農企業團體等方式經營,惟經營成功的關鍵重點不在經營組織型態,而是在於如何讓產品及服務於出售前及出售後有完善的配套服務規劃,並掌握有利的行銷機會,一氣呵成而奏效。

　　休閒農業的行銷計畫於可行性評估階段即告始,並持續至遊客進行體驗休閒農業,以及完成體驗休閒農業服務後,行銷計畫仍然是持續進行著。過程中蒐集遊客體驗服務的滿意程度及反映意見,提供進一步改善或設計各階段的行銷計畫,俾造就「二度」消費或「一生」消費的目標市場。休閒農業行銷機會的開創必須不斷去發掘及利用,茲分述如下:

結合現有資源,充實休閒農業內涵

　　休閒農業係以充分利用農業有關的人文及自然資源,並結合農業經營相關的現有活動,來充實及活潑化休閒農業的內涵,可利用的活動列舉如下:

1.米祭、花祭。
2.生態及文化系列。
3.農漁產品加工之旅。
4.鄉土古蹟巡禮。
5.鄉土列車。

6.使用特殊設計之識別標識。

擴大休閒農業與觀光事業合作，增進共同利益

休閒農業發展迄今，儼然成為觀光事業的另一選項，休閒農業提供有別於觀光事業的鄉土特色產品及服務，讓遊客享受「另一種」體驗的休閒活動，二者具有互補的功能，因此，休閒農業無形中擴大了觀光事業之服務範疇。其次，觀光事業與休閒農業亦有極大合作空間，例如合作、連鎖經營或策略聯盟，對創造遊客休閒需求之助益甚大，其可增進共同利益的作法，舉例如下：

1.舉辦休閒農業及觀光週活動。
2.舉辦休閒農業及觀光講座。
3.定期提供休閒農業及觀光資訊予媒體報導。
4.辦理休閒農業及觀光展示活動。
5.結合休閒農業及觀光資訊上網。

創造及滿足消費者需求

休閒農業行銷最重要的訴求，在於有效地提供消費者滿意的服務，因此，透過不斷的互動與資訊蒐集，掌握消費者的動向與偏好，來滿足消費者的需求，乃不二的法門，其可行的辦法舉例如下：

1.遊客來臨前

（1）塑造休閒農業的形象。
（2）設計與遊客互動的題材。
（3）規劃農業經營體驗的旅遊方案。
（4）合作推動各種宣傳促銷計畫。

2.遊客到達時

　　休閒農業的從業人員，均應從內心深處體認每一位遊客都是休閒農業的貴客，並熟練整套待客技巧與細節。培養服務人員對於重遊客能夠立即叫出其姓名，使重遊客得到無上尊重的感受。

3.遊客離開後

（1）給他一份禮物或卡片。

（2）寄出邀請函，邀請再度光臨。

（3）寄出問卷表，請惠示卓見。

（4）發展休閒農業之套裝計畫：休閒農業可由小規模農業經營者的結合開始，逐漸拓展到附近民宿、遊樂及地區風味餐飲，成為一個套裝計畫，而每一個據點則各自提供最佳的服務，讓遊客再三眷顧。

塑造及推動區域性農業與自然生態保育運動及形象

　　從休閒農業訴求的內涵窺知，休閒農業的發展屬多元標的，是一種地區性軟硬體兼具的總合性規劃發展概念，包括生產性、文化性和生態性等的集合，其中生態保育已為21世紀人類共同訴求的目標，而農業由生產性提升為生態保育的層次，在發展的時空環境上，產生功能與方向吻合。是以，地區性的農業生產與自然生態保育運動及形象的結合與塑造，更有助於休閒農業的發展，以下為可以參考的方向：

1.農漁村社區環境改善的參與。

2.農漁村生活改善活動配合。

3.四健會推廣教育的導入。

休閒農業的全面品質管制

休閒農業既是商品也是服務，必須重視全面的品質管制，品質來自於對經營管理的嚴格控管，進而創造品牌商標，使之成為休閒農業從業相關人員的一種共識與使命感。

休閒農業的研究發展及教育

休閒農業為了長期發展，應設法建立資訊庫，持續的教育與輔導，以及積極的研究發展，俾建構穩健發展的根基。下列主題為研究發展及教育的方向：

1. 法令，包括：土地使用、建築、食品、衛生、安全及防火防災等相關法令。
2. 行銷，包括：經營管理、組織、廣告、促銷、活動及相關配合措施。
3. 金融，含財務管理及資金融通。
4. 設備服務標準化及分類。
5. 人員訓練規劃。
6. 接待及解說技巧。
7. 投資成本預估。
8. 會計及稅務。
9. 特色塑造。
10. 餐飲設計。
11. 食物處理及保存。
12. 經營診斷。

休閒農業創新行銷策略

　　休閒農業的發展肇基於農業轉型的需求，以及國人國內旅遊風潮趨勢的形成。期望透過休閒農業的發展，增加農民的收入、創造鄉村的就業機會，以及改善鄉村的生活條件。然而，休閒農業發展至今，逐漸形成規模之際，應該進一步探討如何提升休閒農業的效益。根據目前休閒農場（農業園區）的獲益結構分析，住宿及餐飲為主要的收益項目，農特產品販售及入園（活動）費用的收入，則為次要的獲益來源，惟各場區的情況有相當程度的差異，經深入探討發覺有結構性的困境。因此，如何排除結構性的獲益困境，進而創造更多的獲益機會，確屬重要的課題。以下分析整理自吳宗瓊（2003a）。

休閒農業獲益的結構隱憂課題

「假日與非假日」的遊客量懸殊影響收益

　　淡旺季現象是休閒產業的特性，通常「假日與非假日」的遊客量會產生懸殊的差別，亦即並非每天都有同樣多的遊客前往旅遊住宿及用餐，一般平日時間遊客三三兩兩，但是到了週末或例假日則遊客量會增多。另一方面，假日遊客增多時，受限於休閒空間的容納量，其收益亦無法無限制的擴張。因此，如何以既有休閒農業發展的規模，創造更多的衍伸效益，是下一波休閒農業發展必須探討的課題。

欠缺資源整合與策略聯盟

從資料顯示，目前休閒農業經營的主要收益來自餐飲及住宿，導致許多農民盲目的投入休閒農場及民宿的開發經營。投資休閒農場或是民宿除了需要很高的成本（資本、土地、人力）外，同時也需要有旅遊服務經營的專業知識與經驗，並非每一位農民都能夠勝任或負擔得起的。因此，如何能讓休閒農業區域內更多的農民除了從事本身的農務外，也能分享休閒農業發展帶來的益處，是另一個值得思維的課題。

同業競爭的邊際效益遞減

近年來一窩蜂的農民都想要設置休閒農場或蓋民宿，衝擊著傳統農業本身的發展，改變農村地景的原貌。而同一區塊內過多家數的休閒農場或民宿，業內競爭增強，自然造成產業的邊際效益遞減。因此，未來的策略方向應考量避免產業過度擴張現象。

衍伸性效益的創造——非現地消費策略

休閒農業獲益的結構性困境課題，在觀光產業部門同樣會發生，所不同的是休閒農業所擁有的豐富資源及其產業特性，更有條件來發展衍伸性效益的機會。以下分析整理自吳宗瓊（2003a）。

衍伸性效益的意義

衍伸性效益的目的在於利用目前休閒農業的特色條件及客群，創造更多的效益。其中一種方式在於增加「非現地消費」，目前休閒農場的消費型態多集中在現地的消費，例如，餐飲、住宿、活動體驗等，然而，這些好不容易吸引到的外地遊客，對於當地的經濟貢獻僅止於該次的旅遊，其集客成本是偏高且經濟效益是有限的。

「非現地消費」的衍伸效益

因此，倘若能巧妙利用「關係行銷」，以及「資料庫行銷」的整合，即可創造休閒農場「非現地消費」的衍伸效益。「資料庫行銷」為蒐集現在或以前顧客的資料，建立起一個資料庫，來改善市場行銷的績效（Shani & Chalasani, 1992）。「關係行銷」則是以個別顧客為基礎，透過對個別顧客的瞭解，提供顧客化行銷組合給個別顧客，並藉此與顧客發展長期互惠關係，以獲取顧客的忠誠度甚至是終身價值（洪順慶，1995）。

「非現地消費」的案例

舉例來說，農場及民宿的業者可以計畫性的留下遊客的基本資料（資料庫），在不同的農產採收季節，寄一張感性的小卡片給到訪過的遊客們，一方面問候遊客們的近況，展現「草地所在」特有的親切，強化農場與遊客之間的關係；並且告知遊客現在有何種產品或水果，推銷當季的新鮮農產品，以直接行銷的方式達到宣傳的效果。特別是，農特產品通常具有季節性，也許遊客前往農場遊玩時為高山蔬菜的盛產的季節，到了甜柿收成的季節時農場可利用一張溫馨的卡片，提醒並刺激遊客需求。

以上方式不但可以與遊客保持聯絡，拉近農場與遊客間的距離；更重要的是顧客如果想要購買產品不用親自遠赴農場，只要以傳真或電話的方式通知，將購買商品的費用存入指定帳號，即可利用物流系統快速送達。而產品除了可以自己享用外，亦可以當禮物送給周遭的親朋好友。

「非現地消費」的效益

以「非現地消費」的銷售，對農民而言，可以避免中間商的價格差異，同時與遊客保持長時間的良好關係；對消費者而言，也可

181

以享受到當季產地新鮮的農特產品,透過此方式運作,雙方都能獲取最大的利益。

避免業內惡性競爭

另外,「非現地消費」的另一個主要收益,在於擴大休閒農業發展的農民受惠者。現階段的明顯受惠者大多是休閒農業的經營者,大部分的農民不易分享到,換句話說「看有吃沒有」。因此,建構一個「以休閒農場爲集客軸心,區內農民爲供應單元」的產銷體系,是讓更多的專業農民分享休閒農業效益的方式之一。如此也可以避免一窩蜂的農民都想要成立休閒農場,造成業內惡性競爭的可能後果。

「非現地消費」策略之行動方案

依據休閒農業發展的歷程窺知,如何提升休閒農業的產業效益是未來發展的重點。過去休閒農業的行銷策略著重在現地的遊客爲了增加休閒農業產業的延伸效益,可利用休閒農業現有的客群,創造「非現地消費」的效益。「非現地消費」策略的行動方案,大致可區分爲三個階段(如圖10-3)(吳宗瓊,2003a):

1.第一階段

第一階段是建立傳統農業生產者與休閒農業經營者的產銷機制:傳統農業生產者依季節、品質層級,以及便利運送包裝等因素備整好農產品(或加工品),提供休閒農場遊客的購買需求。

2.第二階段

第二階段以休閒農場爲核心,首先建立到訪遊客的資料庫,瞭解遊客的基本特質與需求;進一步依據時序以及遊客特質需求,擬

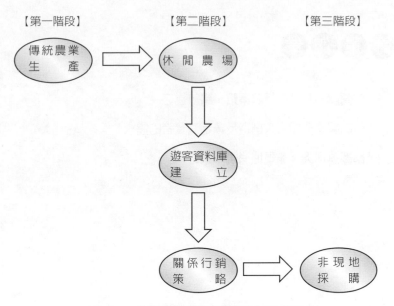

【第一階段】　　　　　【第二階段】　　　　　【第三階段】

傳統農業
生　產

休　閒　農　場

遊客資料庫
建　　立

關係行銷
策　略

非現地
採　購

圖10-3　「非現地消費」策略之行動方案

資料來源：吳宗瓊（2003a）。〈休閒農業之創新行銷策略──非現地消費之衍伸效
　　　　　益創造〉，《農業經營管理會訊》，第34期。

定關係行銷策略，亦即針對不同季節及不同（現有）遊客群，規劃
特定關係行銷方案，藉此與顧客發展長期互惠關係，促進當季產品
的「非現地消費」。

3.第三階段

　　第三階段為農場遊客的非現地採購，此一消費階段需注意配送
機制與速度、交易方式的確認，以及產品品質的穩定度與信賴度。

評量作業

一、休閒農業有哪些行銷策略，請敘述之。

二、休閒農業要如何來創造及滿足消費者的需求？

三、請闡述何謂「非現地消費」策略。

第十一章
休閒農業的評估規劃

休閒農業的定位

　　以下說明定位的定義、休閒農業之政策定位、休閒農業定位之策略議題及市場區隔，分別敘述如下：

定位的定義

　　「定位」（positioning）一詞的概念，可溯自1972年Ries和Trout於美國《廣告年代》率先提出並在廣告業造成一股旋風（Ries & Trout, 1981），嗣後逐成為銷售者在進行目標行銷時的核心概念（Kotler, 2000）。在日常生活當中，當我們夜間想要買些日用品時就聯想到7-11、看到電視機就聯想到Sony、要刷牙時就聯想到黑人牙膏、要使用電腦時就聯想到IBM；又如談到半導體時就聯想到張忠謀、看到抽象畫時就聯想到畢卡索、看到性感女星時就聯想到瑪麗蓮夢露等。從以上的分析窺知，「定位」所指的就是商品的「品牌個性」，當您看到某一類「商品」，就聯想到某一特定「品牌」，而人物也有定位及品牌個性。因此，能讓消費者在很短的時間內認識品牌個性，是商品「定位」的最高目標。根據Ries和Trout（1981）的觀點，視「定位」為一種新的溝通方式，認為「定位」應該從一個產品、一件貨物、一項服務、一個公司、一個機構，甚或從自己做起，然而，「定位」並不是要對產品的本質有所改變，相反的，「定位」是去影響人的心理並造成觀點的改變，也就是要將您所推銷的商品能在消費者心目中占有一席之地之意。在科特勒（Koter, 2000）目標行銷的概念，一旦公司決定欲進入某一目標市場區隔，它必須決定在這些市場區隔內所要占有的地位，這就是在決定產品的定位，此時所決定的「產品定位」（product positioning）是指產

品在消費者心目中相對於競爭者產品的地位而言。因此，定位的概念，不僅可以爲自己和自己的事業定位，也可以爲某一個產品、某一家公司定位，更可以爲某一觀光小島，甚至爲某一國家定位。若將休閒農業視爲一種新產品，也可以借用「定位」的概念，來爲未來台灣休閒農業的走向尋找定位策略（鄭健雄，2002）。

休閒農業之政策定位

檢視台灣休閒農業的發展歷程，1989年於台灣大學舉辦「發展休閒農業研討會」以後，農委會即透過行政系統及發動民間組織，有計畫的開始輔導推動休閒農業，然而，過去政策焦點大都著重在休閒農場、休閒農業區、休閒農業園區的規劃與申設上，始終未能視休閒農業爲傳統農業或農村資源爲基礎所延伸出來的一種餐飲及旅遊服務業（鄭健雄、陳昭郎，1997），仍一直自困於農場區隔、園區硬體，或者過於重視休閒農業的限制條件、消滅取締。套用管理大師彼得·杜拉克所言，這些工作比較屬於 "Do the thing right？" 的作業性輔導措施，惟是不是還有其他更重要的策略議題，屬於 "Do the right thing?" 的事項被忽略了！近年來，農委會也注意到實質發展面的需求趨勢與困境，並在2002年修訂「休閒農業輔導管理辦法」，讓休閒農場面積平地三公頃或山坡地十公頃以上者，都可透過土地變更途徑合法經營住宿與餐飲，透過限制性法令的鬆綁來降低發展障礙，以正面的態度來活絡農村餐飲及旅遊服務業的發展。

休閒農業定位之策略議題

根據交通部觀光局1999年國內旅遊支出調查資料顯示（如**表11-1**），在近新台幣二千億元的國內旅遊支出裡，經核算每人每次

表11-1　國內每次旅遊平均各項花費

項目	餐飲費	交通費	購物費	住宿費	娛樂費	其他	合計
1999年	26%	22%	20%	18%	10%	4%	100%
1997年	26%	24%	17%	17%	11%	5%	100%

資料來源：交通部觀光局網站（2000.12.11）。

平均花費為新台幣二千七百三十八元，其中以餐飲支出所占比例最高（占26%），其次依序分別為交通（22%）、購物（20%）、住宿（18%），而餐飲、購物及住宿支出合計則達64%，易言之，「吃」、「住」及「購物」支出可說是國民旅遊開銷的核心費用。從以上分析得知，政府在輔導休閒農業發展時，若能將政策焦點著重在如何使得經營休閒農業的農民或經營者而提高所得，也就是讓政策或輔導措施具有積極性的誘因，然而這項策略性議題，政府卻疏忽了！也就是說，政府輔導休閒農業的政策焦點應放在積極性誘因的要件與配套措施上，例如，欲轉型或從事休閒農業經營，應先習得休閒農業技師證照、廚師證照、合格解說人員證照等證照，才可以申請「休閒農場」營業執照。政府或農民組織輔導人員亦要具備經營顧問師的資格，許多休閒農業區或休閒農漁業園區規劃案，規劃團隊一定要有經營顧問師。唯有從這些積極性鼓勵要件出發，才可以找到「休閒農業」的定位，創造屬於休閒農場的特色。以下分析整理自鄭健雄（2002）。

 市場區隔

市場區隔是指一群具有共同特性、需求、購買行為或消費型態的購買者所組成的。有效的市場區隔，應儘可能依據相關的特性將購買者分成許多區隔，每一個區隔內的購買者有高度的相似性，而區隔與區隔之間則呈現差異化。任何公司所面臨的重要行銷議題是如何瞭解某些市場區隔能夠提供比其他市場區隔更好的機會。

目標市場的訂定

目標市場的選擇，不應該只是根據該市場銷售與獲利的潛力，還要考慮公司的能力是否能符合或超越相同區隔中競爭者所提供的產品。為了選擇目標市場並制定出有效的定位策略，經理人必須進行清楚掌握整個產業的競爭狀況與欲攻占的目標市場，才能夠進行正確有效的「定位」。

休閒農業市場區隔的型態

休閒農業的市場區隔係以資源基礎作出發，根據核心產品或服務之自然或人為資源作為主要區隔變項，接著，再以資源之利用或保育導向作為區隔依據，而將台灣各種不同的「休閒農業」型態放入如圖11-1所示的四個象限來歸類，而區隔出「生態旅遊型」、「農業體驗型」、「度假農場型」、以及「鄉村體驗型」等四種休閒農業型態（如圖11-1）。

休閒農業市場區隔的策略群組

旅遊服務業市場是一種整合性和複合性的產品市場，而「休閒農業」則是整個旅遊服務業市場中的一種產品型態。因此，「休閒農業」與其他同屬性的業者間存在著既競爭又合作的關係，彼此之間的產品具有較高的相互替代性。而圖11-1所示的生態旅遊型、農業體驗型、度假農場型，以及鄉村體驗型等四種不同休閒農業型態，即分別代表不同的策略群組。

休閒農業規劃

休閒農業規劃的說明如下：

休閒農業概論

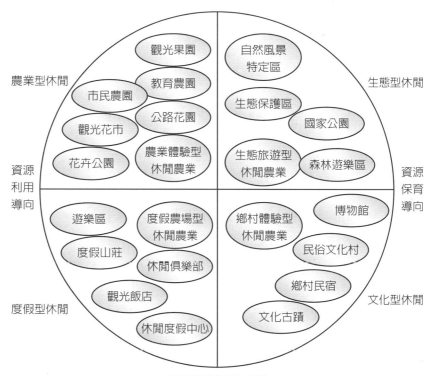

自然資源體系為基礎

農業型休閒

生態型休閒

- 觀光果園
- 教育農園
- 市民農園
- 公路花園
- 觀光花市
- 花卉公園
- 農業體驗型休閒農業

- 自然風景特定區
- 生態保護區
- 國家公園
- 生態旅遊型休閒農業
- 森林遊樂區

資源利用導向

資源保育導向

- 遊樂區
- 度假農場型休閒農業
- 度假山莊
- 休閒俱樂部
- 觀光飯店
- 休閒度假中心

- 鄉村體驗型休閒農業
- 博物館
- 民俗文化村
- 鄉村民宿
- 文化古蹟

度假型休閒

文化型休閒

人為資源體系為基礎

圖11-1 不同類型「休閒農業」與同業競爭的關係圖

資料來源：鄭健雄（1998）。〈台灣休閒農場企業化之研究〉。國立台灣大學農業推廣學研究所博士論文。

 ## 規劃的性質

「規劃」一辭通常指的是一種策略或是一種過程。Alexandar（1981）認為規劃是人類為發展一套足以指導未來行動之最適策略，以達成所追求目標或解決環境中之複雜問題的一種動態的行為。因此，歸納而言，規劃具有下列特質。以下分析整理自邱湧忠（2002）。

190

1.一種動態的過程。

2.選擇對策的結果。

3.一個擬訂的過程。

4.訂定未來的行動。

5.為採取行動所作的一系列決定。

6.規範目標達成的準則。

7.一種不斷修正反饋的過程。

休閒農業規劃的功能

休閒農業規劃發揮功能

以休閒農業規劃而言，規劃可以發揮下列功能：

1.領導功能

在於促使各層級人員積極任事並支持組織目標，進而引導工作方向及整合行動步驟。

2.調和功能

協調休閒農業發展與社會因素、經濟因素、實質建設、自然環境間之調和共生發展。

3.達成目標功能

對多元性之農村社區發展，不斷挖掘問題與需求，透過溝通互動尋求對策，俾達成精準目標。

4.計畫未來功能

彙總各項發展因素，藉由規劃研訂未來的執行計畫或策略。

5.回饋功能

　　規劃過程不斷地蒐集各項新情報或影響因素，進行原計畫的反饋調整與修訂，俾更符合目標或需求。

休閒農業規劃的作業性計畫

　　規劃是為了達成計畫目標，而預先進行資訊蒐集、情境分析、目標設定、執行策略及執行計畫細節等一系列設計及決策的過程。以企業組織織管理的觀點而言，計畫或策略規劃前後所研擬之戰術及作業性計畫，它是組織或企業內部自己可以依據重要工作、時程、參與人員、經費預算及預期效益編製的行動方案者。休閒農業政策或方案的規劃，也是一般計畫的規劃範疇，在經過如上述一系列的程序或行政作業以後，制定了一套可以實現政策目標的功能性和作業性細部計畫。

休閒農業規劃評估因子及準則

　　休閒農業的發展必須取決於開發地區先天環境的優良條件及後天經營管理的維持，故在規劃初期須將對於可發展的潛力因子加以分析評估。以下分析整理自玉小璘、何友鋒、詹雅萍（1997）。

第一階段評估因子與準則

1.交通可及性

　　交通是影響遊客前往意願的重要因素，因此，便利性為何則是核心的問題，其評估項目包括：

（1）與主要道路的距離：主要道路是指進入休閒農業區最主要的動線，愈接近主要道路之區域則可及性愈高。

 （2）道路寬度：道路的寬度影響車流量及車行時間，道路愈
 寬，可服務的遊客量愈大。

 （3）道路分布密切：在規劃區中若道路線愈多，表示可及性愈
 高，可由不同方向不同區域進入。

 （4）道路網路分布：在規劃區中若道路交叉線愈多，表示可轉
 換的路線愈多，愈容易到達不同的區域。

2.公共設施服務範圍

 公共設施完備與否直接影響開發區域硬體服務的水準，同時已
具有某種程度的設施提供，可以減少日後開發在此項經費的支出，
並藉由現有資源加以配合利用，包括醫院、郵局等。

3.聚落分布密度

 聚落的分布與組成將影響休閒農業文化資源取向的考量與未來
的發展方向，亦是避免農業發展與都市發展在性質和景觀上的衝突
所必須考慮的因子。

 （1）建物密度：休閒農業發展必須保留相當比例的農業面積作
 為經營的腹地，故建築密度愈小潛力愈好。

 （2）傳統建物：農村傳統建物能激發思古之幽情，可配合休閒
 農業整體發展加以轉型利用，例如，改裝為遊客中心或經
 營民宿等。

4.土地使用類別

 （1）休閒農業的土地開發利用，首先須依照相關法令規定，選
 擇合法且合適的用地進行規劃發展，達到適法適地的原
 則。

 （2）休閒農業的土地依法令係以農業用地為主，在發展區位上
 亦以農業用地最佳。

5.當地旅遊據點

　　休閒農業配合當地旅遊據點發展，可強化發展之多樣性，增加吸引力及地方收益。

　（1）據點服務距離：以當地旅遊據點為中心的五百公尺及一千公尺半徑範圍，是將來發展項目與據點結合的適當區域。

　（2）據點數量：以規劃單元為中心的一千公尺半徑範圍，在此範圍內據點數愈多，其發展之多樣性就愈高。

　（3）據點吸引力：依據問卷調查資料，瞭解目前遊客偏好的據點，可做為日後發展區位選定的參考。

6.鄰近旅遊據點

　　考量整體區域遊憩系統的發展，配合網路的延伸，並藉系統串連，增加遊客量。

　（1）據點服務距離：以當地旅遊據點為中心的二公里及五公里半徑範圍，是將未來發展項目與據點結合的適當區域。

　（2）據點數量：以規劃單元中心的五公里半徑範圍，在此距離範圍內據點數愈多，其發展之多樣性就愈高。

　（3）據點吸引力：依據問卷調查資料，瞭解目前遊客偏好的據點，可做為日後發展區位選定的參考。

7.整體景觀品質

　　景觀品質較佳的區域可為未來開發之基礎。

　（1）豐富性：具有明顯的環境變化程度、特殊景觀或自然環境特色，表示具有較佳的景觀資源。

　（2）獨特性：具有稀有資源或名勝古蹟等，與眾不同的資源，表示具有較好之景觀品質。

　（3）自然性：具有未受破壞的自然資源完整景觀。

(4) 統一性：區域環境與周圍自然相協調，具有相同的特性和質感。

8.灌溉系統

灌溉是農作賴以生存的泉源，灌溉系統的完整性如何影響未來發展的效益，故灌溉系統愈完整者，表示發展潛力愈高。

9.農業資源特色

發展休閒農業要以農業資源的特色和整體環境作為開發的基礎，始能符合休閒農業的基本意涵。

(1) 農業資源吸引力：根據農業資源調查所呈現的農產特色，以及問卷調查所獲得的民眾的感受，可瞭解其吸引程度。

(2) 面積連貫度：完整的土地區塊對休閒農業整體發展而言是較有利的，如此可避免因土地零碎而形成推動上的困擾。

(3) 貨場分布：休閒農業著重農產品生產的系列活動，故集貨場的分布亦很重要。

第二階段評估因子與準則

第二階段評估因子乃延續第一階段評估因子之準則，再加入民居意願和經營決策兩項因子，根據第一階段評估結果所選出之最適發展區域再進行評估，以決定最後發展之區域順序。

1.居民及農民意願

一個規劃案的成功與否，在於當地居民的配合程度，若居民的配合度高，對規劃案之執行將有事半功倍之效，反之，則有礙計畫之進行。此項評估因子準則係根據農民及居民配合意願決定未來開發順序。

2.經營決策

　　一個有組織的體系和運作對於當地經濟發展有絕對的影響，本階段此項評估因子之準則係以有無農業產銷組織及其對於未來是否願意成立相關組織為依據，決定日後各區開發之順序。

休閒農業區及休閒農場規劃

　　以下分析整理自陳凱俐（2003e）。

休閒農業區規劃

成為休閒農業區地區之條件

　　成為休閒農業區的地區至少應包括下列條件：

1.要能對遊客構成吸引力。
2.要能激起遊客消費的衝動。
3.能夠滿足遊客生理與心理的需求。

休閒農業區規劃流程

　　休閒農業區規劃流程（如**圖11-2**）。

1.理論與方法之探討。
2.地區現況及環境評估。
3.規劃目標與原則。
4.整體配置與實質計畫擬定。
5.完成執行計畫。

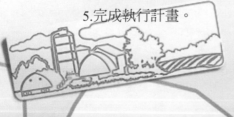

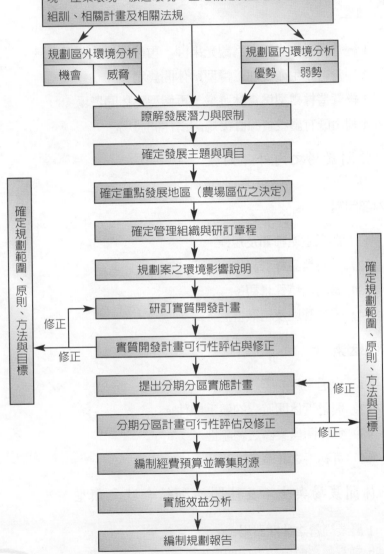

確定規劃範圍、原則、方法與目標

現況調查與基本資料蒐集，包括：自然環境、人文環境、產業環境、旅遊環境、土地編定及土地利用、農民組訓、相關計畫及相關法規

規劃區外環境分析
機會　威脅

規劃區內環境分析
優勢　弱勢

瞭解發展潛力與限制

確定發展主題與項目

確定重點發展地區（農場區位之決定）

確定管理組織與研訂章程

規劃案之環境影響說明

研訂實質開發計畫

修正

實質開發計畫可行性評估與修正

修正

提出分期分區實施計畫

修正

分期分區計畫可行性評估及修正

修正

編制經費預算並籌集財源

實施效益分析

編制規劃報告

確定規劃範圍、原則、方法與目標

確定規劃範圍、原則、方法與目標

圖11-2　休閒農業區規劃設計步驟

資料來源：陳凱俐（2003f）。〈農業旅遊資源之規劃〉。國立宜蘭技術學院九十一學年第二學期通識課程——農業旅遊資源發展概論講義。

 休閒農場規劃

類型

1.經營農業生產轉型爲觀光果園，再轉型爲休閒農場。

2.經營畜牧生產及加工轉型爲休閒農場。

3.經營造林轉型爲森林遊樂，再轉型爲休閒農場。

4.利用既有農牧資源直接規劃爲休閒農場。

休閒農場之內外部因素

1.內部因素

（1）農業生產種類及規模。

（2）現有農業經營設施。

（3）農場內特殊景觀。

（4）經營管理及組織型態。

2.外部因素

（1）交通動線。

（2）與附近休閒遊憩的競爭條件。

（3）與休閒農業區之關聯性。

（4）可利用之社區人文資源。

休閒農場與生活及休閒活動結合時之類型

1.農業經營之休閒農場。

2.農業經營與生活之休閒農場。

3.農業經營與休閒之休閒農場。

4.生活與農業經營之休閒農場。

5.生活之休閒農業。

6.生活與休閒之休閒農場。

7.休閒與農業經營之休閒農場。

8.休閒與生活之休閒農場。

9.休閒之休閒農場。

休閒農場規劃流程

休閒農場規劃流程（如圖11-3）。

1.區位評估與目標設定。

2.休閒農場資源潛力市場評估。

3.地區現況及環境條件優劣分析。

4.發展方向與策略。

5.經營管理計畫擬定。

6.整體配置與實質計畫擬定。

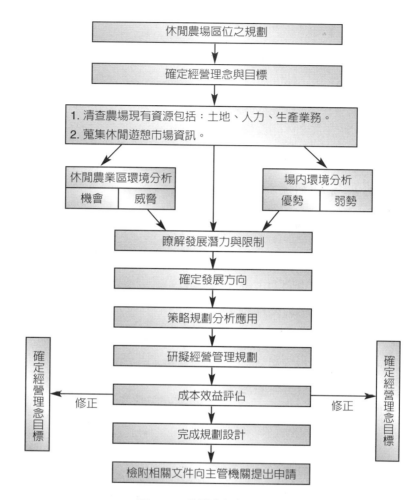

休閒農場區位之規劃

↓

確定經營理念與目標

↓

1. 清查農場現有資源包括：土地、人力、生產業務。
2. 蒐集休閒遊憩市場資訊。

休閒農業區環境分析		場內環境分析	
機會	威脅	優勢	弱勢

瞭解發展潛力與限制

↓

確定發展方向

↓

策略規劃分析應用

↓

研擬經營管理規劃

↓

確定經營理念目標 ← 修正 — 成本效益評估 — 修正 → 確定經營理念目標

↓

完成規劃設計

↓

檢附相關文件向主管機關提出申請

圖11-3　休閒農場規劃步驟

資料來源：陳凱俐（2003f）。〈農業旅遊資源之規劃〉。國立宜蘭技術學院九十一
學年第二學期通識課程──農業旅遊資源發展概論講義。

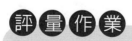

評　量　作　業

一、休閒農業的定位為何？

二、休閒農業之規劃，有哪些評估因子及準則？

三、休閒農業之規劃，其流程與項目為何？

第十二章
休閒農業的經營發展

休閒農業發展的目標與趨勢

以下分別就休閒農業發展目標與趨勢兩部分加以說明。

休閒農業發展目標

休閒農業發展的願景主要係政府及農民對於未來農業及農村社區發展描繪，願景的論述基礎在於農業生產及其衍生出來的農業生態與農村生活，透過農村社區營造與耕耘，活性化的成為農村社區新文化產業。願景的形塑過程有賴農業、農村及農民整合性的營造與創造，而整合性則指農業的生產、生活及生命三個面向均落實到社區活性化的層面。以下分析整理自邱湧忠（2002）。

休閒農業是一種廣義的文化產業

20世紀以前的台灣農業扮演純經濟產業生產的任務已階段性的完成，在面臨21世紀全球化競爭的時刻，傳統的農業政策非改弦易轍無法適應新環境的挑戰，以休閒農業為內涵的新農業觀成為主流趨勢，並進一步形塑成為農村新文化產業的角色，承擔起生活與生命維護的功能。因此，農業應該被重新認定為培育社區共同體意識的產業，以及維護人類健康與資源永續利用的產業。基於這樣的理念，農業部門應強調人類的農業經營活動與自然環境的協調，重視維護自然資源如土地、水資源、物種等為著眼點，避免過去以耗費大量能源及預算，追求高生產效率的作法，亦即將農業視為生命與活的產業，降低過去農業純生產性的追求產量及效率產業角色。以生命及生活為內涵的休閒農業，其核心的課題是人而不是物，目的在提升人的生活文化，塑造農村社區的共同意識，維護人類健康與

生存的環境，它追求的是人與自然的協調和睦，非以人類中心的對大自然肆意開發破壞。

休閒農業未來的目標

台灣發展休閒農業立基於上述遠見，於1989年4月舉辦發展休閒農業研討會，達成共識，並具體轉換爲下列目標：

1.提供需要休閒人口回歸農村、體驗田園之樂的場所。
2.活用農村自然、田園景觀、農村生產與文化等資源。
3.增加農村就業機會，提高所得條件。
4.促進農村社會發展。
5.改進農業生產結構。

從上述發展休閒農業之目標分析窺知，其涵蓋之範疇包括生態環境、農村景觀、農林漁牧、農村文化及農村活動，此即符合Frater（1983）對休閒農業爲「在生產性的農莊上經營之觀光企業，而此觀光活動對於農業生產及其周邊活動具有增補作用」之觀點。

休閒農業發展趨勢

以下分析整理自歐聖榮（2000）。

市場機能的多變性

休閒風氣隨著國人所得提高及假期增加而蓬勃發展，休閒觀光產業就如同科技產業一般，求新求變的創造旅遊市場及滿足旅遊者的需求，使得近幾年來國內旅遊相關產業的發展呈現多變化的風貌，這也是旅遊從業者求生存與致勝的重要關鍵。從市場行銷的角度觀察，國人的旅遊行爲與旅遊風潮，隨著週休二日政策的實施，

有著新型態與新趨勢的改變,過去走馬看花式的旅遊型態,已逐漸被定點式及深度性的旅遊型所取代。其次,在眾多的公民營遊樂區之外,由傳統農業轉型深具內涵與體驗的休閒農業則逐漸受到國人的重視。

市場機能的豐富性

休閒農業在政府及民間合力推動多年之後,漸漸展現了績效,惟受限於法令及農民轉型意願等的影響,未來可以發展的空間仍然很大。由於休閒農業係利用農業及農村經年累積的資源,加以轉化而成的休閒服務產品,其內容包羅廣泛;舉凡食、宿、休閒、娛樂及教育等,都可從參與休閒農業活動過程獲得體驗。換言之,休閒農業體驗活動不但可提供一般大眾旅遊瀏覽風光之外,更特別的是它提供一種與農業生產或農業資源相關的另類體驗,相較之下,休閒農業更具旅遊的豐富性,以及旅遊的質樸性。

市場機能的選擇性

休閒旅遊多元化之後,民眾選擇旅遊的類型與機會也跟著增多;現今的旅遊型態,依然有所謂大眾化走馬看花式的,惟隨著社經發展的變遷及個人自由意識高漲,休閒旅遊有逐漸走向個人旅行與定點式的深度之旅的型態,休閒農業則深具這方面的特質。在旅遊花費方面,比較講求豪華與噱頭的一些主題性的遊樂園區,消費金額通常均較高,然而具有地方特色的休閒農業活動,因不強調旅遊的豪華性,其旅遊開銷相對的較低。因此,休閒農業不管在旅遊特質及旅遊成本的考量上,都極具有競爭的潛力,可謂21世紀旅遊的另一項選擇。

市場機能的體驗性

休閒農業能夠提供旅遊者深入體驗農家生活、農村的生態,以

及農業生產的過程，是一種活生生的生活旅遊體驗，旅遊者可從其中學習更加珍惜生活中的各項事物，亦可予人與自然為伍的感覺。休閒農業具有其他觀光遊憩所沒有的優點，相信在政府與民間經營者的共同努力下，應能為逐漸沒落的農村地區帶來另一種新的氣象。

休閒農業經營發展的要素與體系

以下分析整理自歐聖榮（2000）。

休閒農業經營發展要素

休閒農業成功的三個關鍵要素，包括農業環境與資源、經營與管理、旅遊參與者（活動者）（如**圖12-1**）。這三個要素之間彼此互相影響與牽連，若其中任一要素發生了問題，則整體休閒農業亦將難有正常的發展，因此，這三個要素對於休閒農業的發展中是缺一不可，也可以說是休閒農業發展的基石。

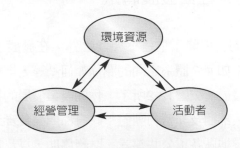

圖12-1　休閒農業發展的要素

資料來源：歐聖榮（2000）。〈農業旅遊未來之趨勢〉。台灣農業旅遊學術研討會論文集。

農業環境與資源

農業環境與資源是休閒農業賴以發展的根本，它包括農業生產、農村生態、農村生活、農業文化，以及周遭的各種旅遊資源，它兼具提供休閒旅遊的機會與農業產業發展的經濟性目的。

經營與管理

經營與管理乃是將農業環境與資源作最合理的安排規劃和最佳的經營管理，因此，經營者除了要瞭解農業環境與資源的特性之外，更應該深入瞭解市場的需求與偏好。透過完善的規劃與經營管理，一方面可讓資源得以永續利用，另一方面亦可讓旅遊參與者獲得最滿意的產品品質。

旅遊參與者

旅遊參與者是農業環境與資源的消費者，藉由參與農業環境與資源的規劃活動，感受休閒農業的內涵與樂趣，分享豐富農業體驗的精髓。

休閒農業經營發展體系

休閒農業的發展除了上述三要素之外，在發展過程中如何推動，推動的體系如何？體系之間的關係如何？等，均在在影響著休閒農業的正常發展，按圖12-2所示，休閒農業發展的推動體系包括政府部門、私人部門及非營利團體；政府部門應負責政策及法令的訂定、休閒農業地區各項公共建設、財務協助，以及各項休閒農業發展的輔導等，目的在積極催生並推動休閒農業的發展，促進社會大眾對休閒農業的認同與利用；私人部門則指有意經營休閒農業的農民、農民團體或工商企業，其藉由妥善規劃安排農業環境與資

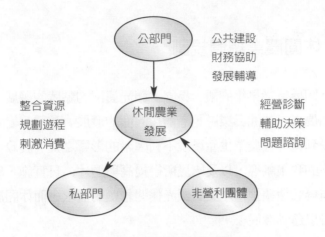

圖12-2　休閒農業經營發展體系

資料來源：歐聖榮（2000）。〈農業旅遊未來之趨勢〉。台灣農業旅遊學術研討會論文集。

源，提供消費者不同於一般旅遊的體驗外，亦須隨時掌握變動的社會趨勢與潮流，透過研發與創新提供具有特色的產品，創造休閒農業的旅遊口碑，引誘旅遊者持續的消費行為；至於非營利團體則以輔助休閒農業發展為訴求，主要提供專業性或地域性的諮詢服務、經營管理的診斷，以及經營決策的擬定輔助，如學術團體、民間社團、研究機構等。經由政府部門、私人部門及非營利團體所建構的發展體制，緊密的合作促使各要素間關係強化及運作，則休閒農業的發展將展現亮麗的績效，並對農村地區的發展產生正面的效益。

休閒農業經營發展策略

休閒農業經營發展策略可從以下幾點加以說明。

 休閒農業總體規劃

　　休閒農業從早年的觀光果園、觀光農園的點狀的發展，到現今的休閒農場、休閒農業區，漸漸趨向面的發展。這種演變的趨勢，除了受到世界性農業生產環境不利因素的影響之外，農政單位多年來積極的政策輔導，以及國民所得提高與週休二日實施，形成國民旅遊市場急速擴張，產生對觀光休閒急劇的需求，而休閒農業適逢其時得以蓬勃發展。

在地資源的整體經營發展

　　休閒農業是利用農業經營活動、農村空間與建設、農村人文資源與自然環境，進行所謂在地資源的經營發展，既非時髦一窩蜂的口號，亦非傳統農業唐突轉變為所謂觀光遊憩的粗劣作法。因此休閒農業發展至今，不應該僅止於由下而上的鼓勵設置休閒農業區的作法，相反的更應由政府積極思索著如何推動全體農民，進行以縣為單位的休閒農業總體規劃，共同建立休閒農業真正永續發展的架構與策略。

休閒農業總體規劃的重點與步驟

　　休閒農業總體規劃是要建立一項全縣性、整體性、指導性、策略性的上位計畫，用於指導及調和全縣休閒農業的發展，除可避免總體發展方向的錯亂、資源的濫用、步調的零亂之外，同時亦可作為政府部門資源投入的準繩。因此休閒農業總體規劃有以下幾個重點與步驟：

1.全面性的瞭解縣境休閒農業資源的潛力與限制，作為總體規劃的評估分析基礎。

2.全面性的瞭解縣境休閒農業資源的空間分布，並規範出適宜發展區與限制發展區。

3.依據全面性的資源掌握，訂出全縣休閒農業發展的總目標。

4.根據休閒農業資源的特性與分布，劃分不同特色的休閒農業區，並訂定每個休閒農業區發展的主題與目標。

5.訂定休閒農業區的發展策略與步驟。

6.依據發展目標研訂相關法令或政策計畫，據以推動。

7.總體規劃一定期間之後，應進行通盤檢討，藉以調整修正計畫。

休閒農業總體規劃的整合與引導

　　總體規劃是一項全面性、整合性的計畫，規劃過程應當全面性地徵詢各方的意見，規劃完成後作為各個休閒農業區推動的指導性計畫，而各個休閒農業區亦須有屬於該休閒農業區的整體計畫。換言之，將整個縣視為一個大型的休閒農業區，在這個大型休閒農業區之下，有許多不同特色的地方型休閒農業區。然而就全國性而言，中央政府亦應將全台灣視為一個超大型的休閒農業區，而每個縣市則是地區性的大型農業區。是以，以一種計畫性的策略，引導全國休閒農業朝向優質經營環境的方向經營發展。

休閒農業結合社區總營造

　　休閒農業重在耕耘與營造，它是建構在既有的農業生產、農民生活及農村生態等「生產、生活、生態」三生一體的基礎上，並以農村社區為經營的範疇，而社區發展或社區營造的技術與觀念，則被政府部門因應環境變遷衝擊廣泛的加以運用；如早期內政部推動的「社區發展」，文建會推動的「社區總體營造」，而休閒農業是涵蓋廣泛農業資源的運用，具有實質空間的定義與範疇，更要引用社

區總體營造的觀念與技術，在總體規劃的規範下，大力推動休閒農業的發展。

社區營造的發展

台灣地區的「社區發展」工作原由內政部主政，從1968年開始有計畫的推動，主要工作項目為基礎工程建設、生產福利建設、精神倫理建設，採由上而下，政府主導，補助經費，民間配合方式進行，三十多年來造就了近六千個社區，其中絕大部分（四千個以上）為鄉村社區。同時也激起不少在地工作者，長期投入地方文史、環境、空間和社區的改造工作。不同層級的行政部門也因客觀環境的轉變，包括鄉村產業的沒落、住宅社區環境的惡化，以及社會福利制度的需求等等，各自獨立推動地方社區的相關政策。近年來，政府也藉社區總體營造，結合人文與技術的概念，來提升農業經營效率與改善農村社區生活環境，同時扮演農民意識啟蒙者與學習促進的角色。1994年起，「社區發展」工作，改由文建會主管，推出「社區總體營造」的概念與政策，企圖在既有的社區發展基礎上，從文化建設的角度切入，整合文化、產業、社會與草根民主重建，帶動地方社區的總體改造與發展，解決當時社區發展過度現代化的問題。

文化產業化、產業文化化

台灣自1998年起實施隔週休二日，及至2001年起公務員全面週休二日，可運用休閒時間增多，帶動整個休閒遊憩產業蓬勃發展，休閒遊憩活動已成為國人生活重要的一部分。而相對於都市工商機械化環境，農村、農業可提供另一處遠離工商緊張與壓力之清新空氣、自然景觀、農業體驗及享受鄉村純樸生活風味之情趣。因此，農政單位在因應加入WTO的衝擊，並配合週休二日政策，提倡休閒農業，企圖活化鄉村，再創農村新風貌。因此，乃以發展「休閒

農業」作為因應WTO衝擊的對策之一。此一政策正好與文建會在社區總體營造所提倡的「文化產業化、產業文化化」的政策兩相呼應。

台灣休閒農業未來的發展方向

台灣休閒農業未來的發展方向為：

1.發展休閒貼心的體驗農漁業。
2.朝向「有機農業」發展。
3.以共同經營與社區更新理念發展休閒農業。

其中由於台灣農民耕地面積狹小，而休閒農業區之劃設至少都要幾十公頃的土地，因此，以「共同經營與社區更新理念」來發展休閒農業，引進社區總體營造的概念與技術，結合社區的成員、組織、自然資源、文化資源與社會資源，激起當地民眾的共識和合作意願，以集體開發的經營方式，活用全部現有的農業資源與田園景觀，共同型塑休閒農業區的形象，營造休閒農業區的環境氛圍，突顯休閒農業區的地區特色，以增加對外的吸引力，則不但可以增加就業機會，改善所得條件，活絡健全農村社會，而且可以促進農村居民的心理健康，並運用鄉村社區居民自動自發自制的共同力量，以永續經營的理念，從事社區整體環境的改造和建設，維護鄉土民俗文物、自然環境景觀等鄉村特性，並重視自身生活品質，充實生活內涵，把社區創造成為有魅力、有特色的休閒農業鄉村。

建構休閒農業園區

休閒農業是利用農業經營活動、農村空間與建設、農村人文資源與自然環境，經過整合規劃而成為一個具休閒遊憩價值的新興休閒產業。隨著資源快速傳遞，交通便利，觀光休閒產業的發展有全

球同步的趨勢；然而從文化多樣化的觀點出發，面對強勢全球化的趨勢，更顯出地方資源與傳統文化之不可取代性，地方化行動與地方文化的特殊性更形重要。在這種趨勢下，未來台灣觀光休閒產業發展趨勢包括（陳清淵，2003）：

1.地方化

在觀光休閒產業發展的趨勢中，自然環境是渾然天成的，人文環境則是經年累積而成無可取代的；結合地方資源，建立地方資源特性，成為地方識別的一部分，是地方化觀光休閒產業之重要發展趨勢。

2.文化性

文化是地方性的（local）生根地區，不易對外移植。結合歷史文化所型塑的觀光休閒產業，在促進保存地區文化之同時，結合地方文化並形成地方新文化的一部分，將吸引知性旅遊者不斷的投入。

3.多元性

隨著觀光休閒市場的需求擴大，消費者的需求日漸多樣化，觀光休閒產業發展也隨之多樣化。

4.專業化

隨著國人經濟能力的提升，對休閒的品質要求逐漸提高，未來台灣之觀光休閒從業人員須擁有休閒的專業涵養與訓練，以提供大眾較佳的服務品質。

5.優質化

隨著觀光休閒產業的受重視與從業人員的專業化，地區發展觀光休閒產業必須配合事先完整的先期規劃，完善的公共設施及專業

化的相關從業人員的培訓與投入市場，都將促使觀光休閒產業朝向高品質的休閒服務。

　　從上述觀光休閒產業的發展趨勢分析窺知，休閒農業加入觀光休閒產業的行列，除了要追隨發展趨勢外，更應該設法領導發展趨勢，否則將在時代發展趨勢的洪流中淹沒而淘汰。休閒農業是以小規模的族群為主，因此團隊合作與策略聯盟就成為經營發展過程中的重要工具，來共同經營共同空間的環境資源。因此，休閒農業本質上具有的地方性、多元性外，必須以共同空間地域和生命共同體的概念與共識，透過專業化的訓練，以及空間性的整體規劃，將休閒農業營造成各種不同特色的休閒農業園區；舉凡休閒農業園區的特色營造、園區氛圍的營造、區內公共設的規劃興設、住宿的環境、餐飲服務、活動設計、旅遊體驗、解說服務、行銷推廣等等經營管理事項，均有賴以「園區」的概念，結合園區內的個別經營者，以團隊合作的方式，共同努力營造，朝優質化的休閒觀光旅遊環境邁進，建立永續發展的機制與目標。

一、台灣休閒農業未來發展的目標為何？

二、休閒農業發展的趨勢為何？請闡釋之。

三、請敘述休閒農業經營發展的體系內容。

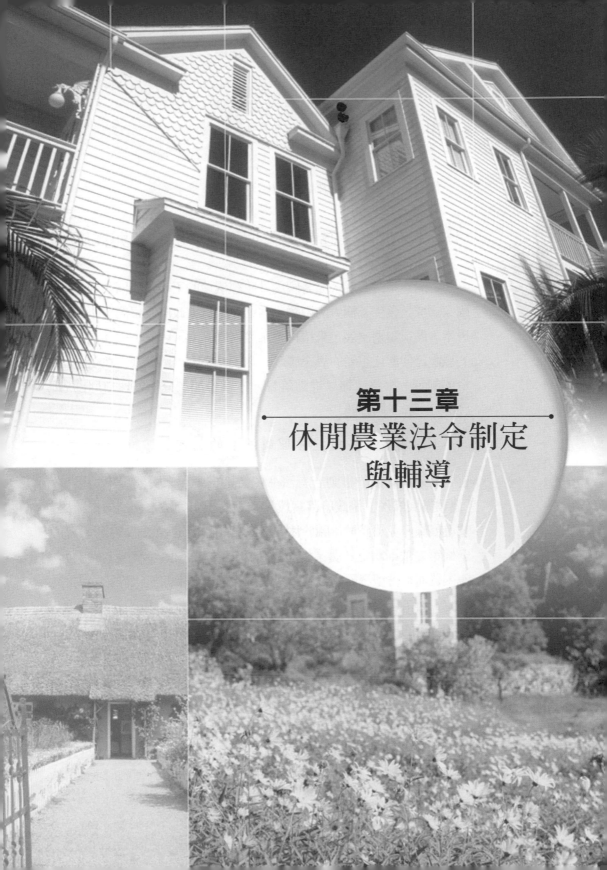

第十三章
休閒農業法令制定與輔導

休閒農業法令制定

休閒農業相關法令及實施價值介紹如下：

 ## 「休閒農業區設置管理辦法」的制定與實施

台灣農業的發展，隨著國內外政經環境的丕變，如同其他先進國家一樣，發生了極大的困難，1990年代以來政府及民間無不積極思索著農業轉型發展，來扭轉農業發展的困境，因此，從休閒農業的概念延伸形成重要的農業施政，以及一系列推動計畫，並透過法令的制定，來逐步加以推動落實。本章各節次分析整理自邱湧忠（2002）（詳見**附錄四**）。

「休閒農業區設置管理辦法」的制定

政策或計畫的推動若有法令依據則推動起來更能事半功倍，「農業發展條例」是政府落實農業政策的根本大法，仔細檢視「農業發展條例」法條並無關於休閒農業的相關規定，然而該條例第五十條第二項則明定「農業推廣以法律定之」。基於台灣農業發展面臨困難而須轉型發展的時刻，「農業發展條例」第五十條第二項的規定，恰給予農政單位獲得授權訂定相關法令，來規範及推動新的農業政策的重要依據。因此，行政院農業委員會乃依據「農業發展條例」第五十條第二項的規定，擬定「休閒農業區設置管理辦法」，並於1992年12月30日發布實施，該辦法遂成為休閒農業政策推廣落實法令的濫觴。

「休閒農業區設置管理辦法」的實施

「休閒農業區設置管理辦法」主要是從設置及管理的層面來規

範休閒農業的發展，是以，該辦法第一條即明定「為休閒農業區之設置及管理，特定本辦法。」其次為彰顯政策確切的標的，該辦法第三條第一款明定休閒農業「指利用田園景觀、自然生態及環境資源，結合農林漁牧生產、農業經營活動、農村文化及農家生活，提供國民休閒，增進國民對農業及農村之體驗為目的之農業經營。」而有了明確的定義，且清楚地規範休閒農業發展政策的理念及內容。綜觀「休閒農業區設置管理辦法」全文計分五章，包括：總則、設置與規劃、經營管理、監督與獎勵及附則等，計有十九條文，成為休閒農業推動的重要工具，茲臚列重要意涵如後：

1. 發展休閒農業是涵蓋了農業生產、農村文化及農家生活等層面。
2. 休閒農業是利用田園景觀、自然生態及環境資源，結合農業經營活動，引導國人體驗農業、農村及自然生態。
3. 休閒農業是另外一種農業經營型態，非純粹觀光性質，兩者是有區別的。

該辦法對於休閒農業的正確界定，提供休閒農業朝向健康發展的一個重要依據。

申請設置為休閒農業區之條件

休閒農業區之申請設置，在「休閒農業區設置管理辦法」第二章有明確的規範，比較重要的規定有農業區塊的條件及須提計畫報經中央主管機關核准後始得籌設。有關該辦法第五條規定申請設置為休閒農業區之條件，計有下列五項：

1. 豐富之農業生產及農村文化資源。
2. 豐富之田園及自然景觀。
3. 土地合法使用。
4. 具有發展潛力且交通便利。

5.土地毗鄰且面積在五十公頃以上。

上述條件之第一、二、四項屬於描述性且不易量化的,第三項須遵循相關土地法令,而第五項則是有具體的數字依據。因此,從上述休閒農業區的申設條件觀之,較具體的事項為面積規模應在五十公頃以上。至於面積五十公頃的門檻設定,則與該辦法第六條規範休閒農業區內得再細分成幾種不同經營類別的小分區有關,每一個小分區都應有其適當的面積來容納遊客及休閒農業設施。換言之,即規範休閒農業區內之土地可依使用性質及經營之需要,得規劃為農業經營體驗小區、休閒活動小區、農業景觀區及自然生態區等;其次,並規範各小區休閒農業設施面積不得超過休閒農業區總面積之10%,且除道路以外最高以五公頃為限,目的在於休閒農業之發展重在經營的軟體內涵,而非大肆的開發硬體,破壞原有農村環境資源。

此外,對於「休閒農業區設置管理辦法」施行前,經行政院農業委員會核准及協助設置之休閒農業仍然存續者,該辦法亦有一年期限的補救規定,即該辦法第十八條規定:「本辦法施行前,經中央主管機關核准設置之休閒農業,應依本辦法規定之設置條件,自本辦法施行之日起一年內,補具休閒農業區細部發展計畫,依第十條規定之程序申請核准。」

 ## 從「休閒農業區設置管理辦法」到「休閒農業輔導辦法」

「休閒農業區設置管理辦法」頒訂實施後,諸多既存的休閒農場並未能獲得規範,基於實際發展的需要,於1996年12月31日修訂「休閒農業區設置管理辦法」,名稱亦一併修訂為「休閒農業輔導辦法」,此辦法遂成為輔導休閒農場設置之重要法規依據。

　　「休閒農業輔導辦法」取代「休閒農業區設置管理辦法」之後，重點在於收納及規範既有與新設的休閒農場，使得休閒農業整理發展構想在兼顧理想與實務間取得合理的發展。因此，「休閒農業輔導辦法」對原有休閒農業區之規定仍然維持，然而對於既有的休閒農場或新設休閒農場則有了法源的依據。按「休閒農業輔導辦法」第三條第三款對於休閒農場的定義「指經主管機關輔導設置經營休閒農業之場地」係以場地或場所定義之。有關休閒農場面積、申請設置、設施內容、經營管理等相關規範，則在該辦法第三、四、五章中均有明確規定。

 ## 「休閒農業輔導辦法」之實施意義

　　從「休閒農業區設置管理辦法」演變到「休閒農業輔導辦法」，有下列幾個重要事項值得重視：

1. 「休閒農業」一辭的用辭定義，在辦法修訂前與修訂後並未作修改，顯示休閒農業的理念及政策獲得社會的確認與共識。

2. 檢視「休閒農業區設置管理辦法」的制定內容，其相關的規定及門檻較高，顯示農政單位在開始推動發展休閒農業政策初期，採取步步為營的審慎態度。

3. 農政主管機關強調發展休閒農業為一項重要的農業施政政策，且積極的努力推動著，然而休閒農業發展事項涉及其他相關部會掌管的法令甚多，受到各相關主管機關本位主義的影響，以致在協調、溝通及會商處理休閒農業相關課題時曠日費時，使得休閒農場經營者動輒得咎。因此，休閒農業的發展除需法令的完備外，仍有賴相關主觀機關間的協調及配合才能落實。

「休閒農業輔導辦法」的修正與休閒農場發展的契機

「休閒農業輔導辦法」自1996年12月31日公布實施後，政府緊接著實施週休二日，假期加長，住宿需求增加，使得住宿型休閒農場的住宿需求驟增，而該辦法的規範無法滿足社會政策變遷的需要；亦即在原有輔導辦法未能周延規範農牧用地使用變更及土地管制，致休閒農場面臨住宿及餐飲設施興設及合法經營的問題，使得休閒農業的發展面臨新的瓶頸，因此，亟須修訂相關法令加以解決。是以，為解決休閒農業發展的新課題，由行政院經濟建設委員會於1998年5月召集相關部會召開協商會議，針對土地使用、建築管理、水土保持、環境保護及未來營業與稅務等議題進行研商，在歷經數十次密集的研商會議後，獲得下列相關結論：

1. 違反各相關法令的休閒農場業者，均須先依法查處後，再進行輔導，使其合法化。
2. 休閒農場應以所轄土地總面積，包括農業生產、休閒農業設施及自然景觀與生態維護等部分，作為申核事業計畫之依據；位於山坡地者，其面積不得少於十公頃。
3. 位於非都市土地之休閒農場，其設施涉及建築行為者（含住宿、餐飲）、自產乳品加工廠（以五百平方公尺為限）、農產品與農村文物展示（售）及教育解說中心等，採用地或分區辦理變更。休閒農場之設施不涉及建築行為者，採容許使用增列許可使用細目辦理。
4. 有關重要農業生產用地之變更使用，現有休閒農場個案，在農業發展條例修正（草案）公布前，可依相關法令辦理變更使用。

5.休閒農場涉及環境影響評估之處理方式，由農業主管機關參
照行政院環境保護署1997年5月有關環境影響評估法施行前
未依法申請許可而先行開發之違規案件如何處理之解釋函，
將現有個案以「開發行為應實施環境評估細目及範圍標準」
發布實施時點（1995年10月18日），予以訂定不同的適用準
則。發布前已先行開發之個案，在相關單位依法處理後，由
農業主管機關依法輔導。

6.休閒農場涉及違反山坡地保育利用條例、水土保持法及相關
建築管理法規者，如屬實質違規，由各相關目的事業主管機
關依其權責處理：如屬非實質違規，則請各目的事業主管機
關予以輔導。

7.休閒農場所涉及之營利事業登記及租稅課題，依「公司
法」、「商業登記法」、「營利事業統一發證辦法」、「營業
稅法」、「所得稅法」及「土地稅法」等辦理。

　　行政院農業委員會為積極落實上述相關會商決議，以及進行相
關法令之修訂，乃隨即針對休閒農場設置標準、設施種類、籌設程
序、設置後之管理與監督等事項，擬具「休閒農業輔導辦法」修正
草案予以具體規範。該草案條文總計二十五條，包括總則、休閒農
業區之規劃及輔導、休閒農場之申請設置、休閒農場之設施、休閒
農場管理、監督及附則，其修正重點臚列如下：

1.依不同土地使用類別分別規範休閒農場設置面積之標準，包
括都市土地與非都市土地，山坡地與非山坡地。

2.規範休閒農場之開發利用應符合各目的事業主管機關之相關
法令，例如，區域計畫法、都市計畫法、建築法、水土保持
法、山坡地保育利用條例及環境影響評估法等法規。

3.規範休閒農場應在維持農業經營原貌與無礙自然景觀之原則
下，得依使用性質規劃區分為農業經營體驗分區與遊客休憩

分區，其中農業經營體驗分區之面積規模，不得低於休閒農場總面積90%。

4. 規定休閒農場申請籌設之程序及應檢附之文件。

5. 規定休閒農場用地申請土地變更編定應捐贈回饋金之計算方式。

6. 規定都市土地、非都市土地之休閒農業區或休閒農場，得設置休閒農業設施種類，以及明定非都市土地變更編定之面積上限。

7. 規範休閒農場應以低度開發為原則，並明定自產農（乳）產品加工廠之樓地板面積、住宿設施之建築基地面積之上限。

8. 規定經營休閒農業登記證變更及註銷之要件。

9. 規定休閒農場應依相關規定辦理營業登記始得營運，並依相關規定繳納稅金。

10. 規定主管機關對休閒農場應負檢查、督導之責，以維護消費者權益。

11. 規定本辦法修正施行前既有之休閒農場，經主管機關查處後，符合相關條件者，得分期分類專案輔導，使其合法經營。

 ## 「休閒農業輔導法」修正實施後之價值

「休閒農業輔導法」於1999年4月30日修正公布實施後，實質注入了台灣休閒農業發展的活水，對於過去長期只能暗地裡偷偷經營的既有業者，終於獲得了經營的正當性。分析比較修正前後的「休閒農業輔導辦法」，有下列幾個事項值得重視：

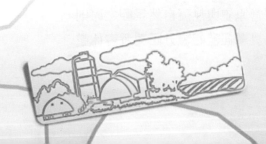

「休閒農業輔導辦法」的旨意更符合未來農業發展的方向

「休閒農業輔導辦法」經修正後具備了完整的理念和推動的架構，由於「農業發展條例」尚處於修法階段，因此上開修正辦法亦僅能以職權命令方式頒定，惟辦法內容已融入資源永續利用的理念，是一項進步作法。於此同時「農業發展條例」的修正草案亦已融入休閒農業相關理念，而與「休閒農業輔導辦法」相呼應，成為該辦法往後的法源依據，例如，其中提到「為提高農民所得，促進農村經濟繁榮，並增進國民休閒生活品質，政府應依據各地農業特色、景觀資源、生態、文化資產，規劃發展休閒農業；休閒農業輔導辦法，由中央主管機關定之。」

休閒農場之申請規模依區位分別訂定

關於休閒農場之申設規模，受到台灣地區地狹人稠的影響，多年來農業發展的結果，農家平均耕地面積約僅一公頃，比較都市與非都市土地之農家耕地，其面積差異頗大。基於能普遍性的推廣休閒農業，提供另類的休閒服務及品質，按土地區位及環境條件的差異，設定不同的申設規模，一方面考量有意投入休閒農場經營者提高投資意願，另一方面又可增加休閒農業體驗空間或處所，此乃務實的作法。例如，在直轄市都市土地之休閒農場面積不得少於○‧五公頃；在省轄區域內位於都市與非都市土地之休閒農場，非屬山坡地者，其面積不得少於五公頃；休閒農場位於山坡地者，面積不得少於十公頃。此乃除了考量土地的稀有性外，強調山坡地之開發與保育的問題。

明定休閒農場建築基地之百分比及開發面積上限

根據「休閒農業輔導辦法」的立法精神，休閒農場以維持農業

原貌之經營型態爲原則，亦即休閒農場仍要以農業經營及農業體驗之經營爲主，俾有別於一般遊樂區之性質與市場區隔，基此，乃規範休閒農場內之農業經營體驗分區之面積不得低於總面積之90%，同時亦限制休閒農場內建築高度與面積，例如，場區內有關住宿、餐飲、加工廠或農產品及農村文物展示（售）及教育解說中心等設施之建築基地面積不得超過休閒農場總面積之5%，並以二公頃爲限，而建築物之高度亦不得超過十‧五公尺。總體而言，休閒農場並不鼓勵大規模建築硬體設施，然而適當的經營量體及不影響農村地景原貌的建設行爲乃務實的作法。

重要休閒農業設施用地可採變更編定

修正後的「休閒農業輔導辦法」容許相關的經營管理設施，透過用地變更編定爲特定目的事業用地取得適法性，乃休閒農業發展上的一大突破。例如，與休閒農場經營管理關係密切的相關設施，包括住宿、餐飲、自產農（乳）產品加工廠、農產品及農村文物展示（售）及教育解說中心等，均可經由變更編定爲特定目的事業用地後，申請建築執照興建該等設施，興建完成取得使用執照後據以申請營業執照而合法經營。然而，土地投機者亦有可能假藉此一程序圖謀用地變更編定後不經營休閒農場之風險，因此各級農政主管機關應防微杜漸，俾確實落實「休閒農業輔導辦法」之宗旨。

對已經存續之休閒農場，採取依法查處後，再進行輔導之原則

「休閒農業輔導辦法」修正之目的，除了規範新設休閒農場的申設與經營管理之外，對於過去政府長期輔導過的既有休閒農場，也設法列入合法化的輔導行列。總計自1989年以後，經農政單位協助規劃有案的休閒農場達三十七處之多，這些休閒農場各有特色及規模，然而涉及違反現行的土地使用管制、建築管理、水土保持、

224

環境影響評估、山坡地保育利用、營利事業登記及租稅等相關法令，無法正當的經營亟待依法輔導，因此，新修定的「休閒農業輔導辦法」特別授權直轄市或縣（市）主管機關，就既有且實際仍在經營之非法休閒農場，首先先行依法查處，其次經主管單位清查及審查後，對於合乎輔導要件者，以五年為期，分期分類專案輔導。此一處理既有違規經營休閒農場之模式，既可杜絕業者心存僥倖的心理與行為，又可給予有心經營休閒農場之業者獲得補正及改正的機會，導引其走向合法化經營之途。有關「休閒農場經營計畫審查作業要點」及「休閒農場專案輔導實施作業規定」，可參考**附錄五、附錄六**。

「休閒農業輔導管理辦法」發布實施

　　「休閒農業輔導辦法」頒布實施後，因應實際發展的需要，隨即於2000年7月31日修正為「休閒農業輔導管理辦法」。緊接著依據2000年底經濟發展諮詢委員會產業組關於因應加入WTO推動農業轉型及產業升級提綱內容、發展休閒農業相關法令規範、發展觀光條例修正案，以及民宿管理辦法等，於2002年1月11日再次修正「休閒農業輔導管理辦法」。新修正的「休閒農業輔導管理辦法」，除增訂休閒農場及休閒農業區內之農舍得經營民宿外，並規範位於都市土地及非都市土地休閒農場之休閒農業設施項目，以及明定休閒農場申請設置面積不得小於○‧五公頃；設置休閒農場土地面積未滿三公頃之非山坡地，或面積未滿十公頃之山坡地者，以作為農業體驗區之使用為限，大於前述土地面積者，得規劃有遊客休憩區使用區，為其面積不得超過休閒農場總面積之10%。

休閒農業法令的落實輔導

　　一項法案的落實，除須立基於社會環境需求因素之外，從社會各界紛雜的意見中形成共識，進而萃取出具體的政策，以及將政策轉化為法令並透過制法程序完成立法，其過程需要有策略、有方法、有步驟的集產官學和社會各界的力量始能竟功，往往是一項長期性的艱困工程，綜觀休閒農業的推動及相關法令的制定與落實過程得到印證。休閒農業發展從政策面轉入法令面，要邁向健全發展之途，仍是一條漫長的道路，是以，尚賴全體國人一起努力落實。

農業行政機構之職能

　　農業行政機構係屬功能性組織，其主要功能在於形塑及凝聚農業施政理念、具體化農業施政政策及法令，以及執行落實政策與法令，有效的發展農業產業，造福農業經營者及社會大眾。農業行政機構可謂推動農業產業發展及服務社會大眾的。農業行政機構在落實政策與法令的層次上，就對象而言，除須考量資源利用的效率與成長外，同時也要顧及環境生態維護和其他社會正義（social justice）事項，亦即政策法令落實過程要立基於社會大多數人的利益，而非少數人或個別團體的利益。就時間而言，短期的困境是要加以克服，但不能損及長期的願景與目標。農業從來就是社會大眾賴以生存維繫的最基礎的產業，要有永續發展的概念與機制，能為後代子子孫孫的利益設想，這些都是21世紀農業行政機構最需要發揮其職能的關鍵點。

 ## 農業行政機構在產業服務及發展面之職能

隨著社經環境快速的變遷，產業與科技的思潮講求速度與變化，使得農業競爭力與效率相對低落。農業行政機構若只停留在行政層面的功能，將難以符合產業的各種需求，因此，農業行政機關先行具有企業管理專業職能，結合其行政權的行使，以服務產業的態度，建制各種企業管理要素協助農場經營，形成一種長期性互動系統，造福廣大的家庭農場及農企業，提高農場的經營效率。

農業行政對產業的服務，應有兩個層面的作用，其一是屬社會性公益性的管理層面，另一則效能性的服務性層面，因此，上述職能的發揮可以運用掌控（control）、管制（regulate）、服務（service）及發展（development）的方式來落實。「掌控」是指掌理農業資源、農場經營及農產品貯藏分配等事項，例如，水資源的分配使用、糧食的收購儲存及分配等。「管制」是指以法令或行政命令限制使用農業資源，例如，限制農地持有者的身分、限制農地自由買賣等。「服務」是指透過法令或行政命令，促進農業資源使用效率，鼓勵共同運銷，以增進個別經營者的議價能力。「發展」則是指透過專業性立法或行政命令，促進農企業經營效率，鼓勵農業經營者投入發展符合農業施政的產業，促進農業發展，例如，農業行政機構訂定「休閒農業輔導辦法」發展休閒農業。

 ## 最高農業行政機構推動休閒農業

因應農業發展環境的改變，行政院農業委員會主導台灣農業發展政策的擬定、策劃、執行及監督，經過謹慎的評估並策劃傳統農業的轉型發展，冀發揮農業生產、農村生態及農村生活等豐富資源，建構農村社區永續發展的環境與機制，因此，在1989年4月的

「發展休閒農業研討會」會中,透過產、官、學界的對話,促使核心推動族群對「休閒農業」的理念及內涵形成共識,隨後透過廣泛的宣導,將「休閒農業」的經濟性與社會性,以及儘可能的維持自然、鄉土、草根的及少人工的本質等環境理念,有效的行銷至農業經營者及社會各界。為有效地推動並進一步的提供人力、物力、財力及專業技術等服務,營造一個有利休閒農業發展的環境與氣氛,促使休閒農業朝向一個正確的軌道發展。檢視歷年來行政院農委會推動重要行政支援措施分述如下:

成立休閒農業策劃諮詢小組

為周全休閒農業推動工作,特邀請相關專家學者及單位代表組成策劃諮詢小組,俾廣納各界意見,扮演協助及參與規劃重要決策的諮商工作,小組成員專業背景包括有:社會心理、鄉村社會、民俗文化、環境生態、地景、水土保持、森林、園藝花卉、環境工程、遊憩觀光、農村建築及地政等。

舉辦講習研討溝通觀念導引共識

為廣泛地落實休閒農業的概念和相關的推動措施,特就休閒農業推動的相關事項規劃出系列課程,包括:環境背景、理念意涵、功能目標、農業資源、農村文物、申設要件、農民組織、規劃設計、經營管理、行銷推廣、教育宣導之基本概念與作法等,舉辦政府部門與農會工作人員講習會,讓基層工作人員認識及熟悉休閒農業輔導的相關措施,俾協助有心經營休閒農業之農民、農會或公民營企業,建立正確的觀念與共識,提升其經營管理能力。

試辦規劃設計計畫

政府於1990及1991年期間,以農民、農會或企業機構為對象,以經營者提出申請的方式試辦休閒農業規劃設計計畫,其內容含括

農民與農會團體的意願、領導幹部之良窳、地方政府支持度、申請規模（原則上達五十公頃以上）、農林漁牧、文化資源、生態環境、田園景觀、交通狀況、區位條件、經營構想等。茲扼要內容如下：

1.訂定規劃設計計畫

（1）委託規劃設計：休閒農業係屬新的農業經營型態，是一種農業產銷結合休閒遊憩的新興服務性產業，為奠定未來良好的發展根基，首要工作應先進行軟硬體整體發展架構的研究與規劃，提送專案審核確認核定為休閒農業區，並透過工作計畫的資助，再委請學術或規劃技術顧問機構進行進一步的規劃設計。

（2）規劃原則

A.確認當地休閒農業資源的潛力。

B.充分發揮當地農業、生態、景觀、農村文物、農家生活等資源。

C.充分的與經營者溝通。

D.精準的掌握農村特色與風格。

E.以農民利益及消費者需求為導向。

（3）規劃內容

A.硬體：包括土地利用、交通運輸、公共與公用設施等主要空間規劃配置的最適合組合。至於土地利用之規劃則須視資源條件與特性，可再細部規劃為各種服務或體驗分區（如民宿農莊、餐飲、農作物、森林植栽、漁業、畜牧、農村文物）或各種保護區及限制發展區（如水土保持、自然資源維護、特殊環境景觀保護、環境衛生維持、污水處理）。

B.軟體：軟體規劃則是發揮硬體設施功能的關鍵工作。軟

體規劃範圍極爲廣泛，舉凡資源的開發組合、研發創新、經營管理、策略聯盟、組織再造、行銷推廣、人才培育、教育訓練等，用以維持長年經營，創造休閒農業績效。

（4）規劃設計內容的溝通與討論：規劃作業進行一個段落之後，規劃初步成果提交由專家學者、地方政府、社區、農會、經營者及相關人員等所組成的策劃諮詢小組共同參與討論後，提供意見回饋修正，如此反覆多次之後，規劃設計成果將漸趨成熟與共識，最後成爲定案的執行計畫，如此，相關的實質計畫、發展策略、經營管理、分期分區計畫與財務計畫等內容就更爲務實與可行，其成功的機會將大大的提升。

（5）規劃設計方案：最後定案報告經策劃諮詢小組審查修正後，提報農委會核備作成規劃設計方案，再交由休閒農業經營者，於次一年度據以推動。

2.補助與經營管理輔導

（1）補助必要之農業生產、公共性及服務性設施：必要之農業生產、公共性及服務性設施政府給予適當的補助，各經營主體亦應自行提列配合款併案辦理建設，其補助比例如下：

A.原住民地區之休閒農業區：公共性及服務性設施最高補助二分之一；農業經營設施補助額度以70%爲上限。

B.農漁民或其組織之休閒農業區：公共性設施最高補助二分之一，服務性設施補助不超過30%，農業經營設施之補助則以70%爲上限。

C.農漁民團體之休閒農業區：公共性及服務性設施最高補助30%，農業經營設施之補助以70%爲上限。

（2）輔導經營管理：經營管理輔導措施繁多，包括各級工作人員、農民幹部之講習訓練與座談觀摩；解說人員與管理人員之訓練培育；透過電視廣告、宣傳海報、月曆、手冊、標示牌、路標牌樓等強化行銷推廣；提供國內外經營管理資訊、編印休閒農業經營管理手冊、派員出國考察研習及邀請專家來台指導等，以提升經營管理能力。

（3）提供發展休閒農業之專案貸款：休閒農業申設與經營管理，初期須投入較大資金成本於軟硬體的建設，有需要設置專案貸款措施資助發展。

（4）加強農民組織與地方政府的輔導功能：休閒農業區的申設係透過區域內農民及其擁有的資源等整合規劃組成的，因此經營管理上應強調整合與分工，強化分工合作的策略，並導入地方熱心人士及鄉鎮公所、農會、區農業改良場等單位的人員參與指導，以增強其經營管理能力。

（5）輔導發展休閒農業特色以塑造休閒農業風格

　　A.發展農村綜合性休閒觀光。

　　B.開創休閒農業區的特色，塑造獨特風格。

　　C.研發地方鄉土料理、手工藝品及家鄉禮盒。

　　D.發展校外型自然教室的教育體驗活動——小小羊兒要回家、古童玩具展演。

　　E.發展生活體驗活動，享田園之樂——大草原的小家庭、銀髮族「綠的邀宴」。

（6）派送人員赴先進國家研習發展休閒農業新知及邀請國外專家學者來台指導及分享發展休閒農業經驗。

輔導休閒農場業者合法化經營

　　1999年4月30日「休閒農場輔導辦法」修正發布施行前之既有休閒農場，行政院農業委員會特依據休閒農業輔導辦法第二十四條

規定，研訂「休閒農場專案輔導實施作業規定」（詳見**附錄六**），對於確實符合經營休閒農業之意涵者，輔導其合法化經營。該作業規定既有休閒農場透過清查、審查及輔導等三個階段予以納入輔導與管理，相對的對於非法經營者予以查處，以保障合法經營之權益。依據「休閒農場專案輔導實施作業規定」，輔導休閒農場業者合法化經營的重點分述如下：

1.清查階段

由縣（市）政府負責清查，並建立農場輔導名單，清查對象主要包括下列四類：

（1）針對曾接受政府輔導規劃休閒農業有案之農場。

（2）依「農場登記規則」登記取得經營休閒農業之農場。

（3）確實以經營休閒農業為目的且有實際經營行為並向縣（市）政府提出輔導之農場。

（4）掛有休閒農場招牌且有實際經營休閒農業查有實據之農場等。

2.審查階段

審查階段係就清查階段所建立之輔導名單，並完成補正資料者，亦由縣（市）政府組成審查小組進行審查勘驗，符合者列入輔導，不符合者依法查處且不予輔導。

3.輔導階段

（1）輔導工作由行政院農業委員會邀集相關部會代表組成跨部會專案小組，協助地方政府共同解決有關休閒農場合法化輔導之問題。

（2）為符合公平原則，對違反土地使用等相關規定之農場，仍應先予查處再輔導，同時亦應依「休閒農業輔導辦法」之

規定，相關水土保持安全措施應經水土保持技師或相關技師簽證，建築物之安全亦經建築師簽證無虞後，再經行政院農業委員會審查後列入輔導。

（3）在輔導完成土地使用審議前，應先依區域計畫法之精神予以罰處後始得審核，然而須以建管單位同意補辦建築許可，以及水土保持單位審查水土保持計畫併審之方式，以作爲輔導之誘因。

一、休閒農業發展有哪些相關輔導法令？請簡述其宗旨與內容大要。

二、休閒農業區之設置應具備哪些條件？

三、台灣休閒農業發展主管機關做了哪些輔導工作？還有哪些須要再加強或調整？

第十四章
休閒農業的永續發展

永續發展的概念

　　20世紀中期以後，科技的進步帶動人類社經活動的急遽發展，人們生活型態亦隨著物質生活的豐裕而朝向大量製造、大量消費、大量廢棄的方式發展，致使營生過程對環境的影響超過其自然復原能力，並進一步造成環境污染、資源銳減，進而危及人類的世代永續發展。因此，人們體認到經濟發展問題和環境問題是不可分割的，經濟的發展損害了地球的環境及資源，而環境的惡化也破壞了經濟發展。為了改善地球環境，並為人類的福祉謀取一條最適宜的道路，永續發展的理念可為此兩難困境提供可能解決的方案。

永續發展概念的萌芽

　　「永續發展」一語最早是出現在1980年一本由國際自然和自然資源保護聯盟（IUCN）、聯合國環境規劃署（UNEP）與世界野生動物基金會（WWF）所出版的《世界自然保育方案》報告中，1980年3月聯合國大會向全球發出「必須研究自然的、社會的、生態的、經濟的，以及利用自然資源體系中的基本關係，確保全球的永續發展」的呼籲。當時，這個觀念並未引起太多的迴響，直到1987年秋天，聯合國第四十二屆大會中，聯合國世界環境與發展委員會（WCED）發表了「我們共同的未來」（Our Common Future）報告後，才在世界各國掀起重視永續發展的浪潮。

永續發展概念的發展

　　1972年聯合國召開「人類環境會議」，發表「人類環境宣言」，

呼籲全球合力保護環境與資源，並將之傳至後世子孫。在1987年「世界環境與發展委員會」所發布的「我們共同的未來」中，除了闡述人類所面臨的一系列重大經濟、社會與環境問題外，並提出永續發展的觀念，強調「人類要有能力讓開發持續下去，也要有能力保證滿足當前的需要，但不可以危及到下一代滿足其需要的能力」。1992年，超過一百位國家元首出席「地球高峰會」，針對環境與開發問題熱烈討論後，一致支持永續發展的理念，並通過「聯合21世紀議程」，做為全球推動永續發展工作。

 ## 永續發展的內涵

永續發展的觀念

從「世界環境與發展委員會」所闡述的觀念來看，永續發展具有下列意義：

1. 人類應該維持生態的完整性，強調人類生產與生活的方式要和地球的承載能力保持平衡，確保地球生命力和生物的多樣性。
2. 人類應建立社會資源分配的公平性，確保當代與後代全體人民的基本要求。
3. 人類在解決眼前的經濟問題時，要以不降低環境品質與不破壞自然資源為前提，使經濟發展的淨利益增加到最大。

換言之，所謂的「永續發展」是一種先考慮某地區基本的環境涵容能力，再就跨世代公平性、當代社會正義與生活品質取得平衡，且擬具妥善計畫的良性發展策略，簡言之，永續發展是一個兼顧共同性（commonality）、公平性（fairness）與永續性（substainability）的發展策略。

237

永續發展的公平性

在闡述永續發展這個概念時，我們並不否認不同發展階段的國家有他不同的目標，對於貧窮狀態的開發中國家，他們追求的目標是在於發展經濟，消除貧窮，解決糧食、人口、健康與教育等問題；但對於已開發的國家而言，則是應該強調如何透過技術的創新，提升產品品質，改變消費型態，減少單位產量的資源投入與污染產出，提高生活品質，並進一步關心氣候變遷等全球性重大環境問題。至1997年（Rio+5）會議，到最近2002年「永續發展世界高峰會」，都是強調永續發展的概念，讓人類有能力持續的發展且保證滿足當前所需，但同時不能危及下一代滿足其需求的能力。此三次高峰會之相關內容及成果彙整（如**表**14-1）。

永續發展的反思

在國民年平均所得超過一萬二千美元的今天，台灣自許躋身國際已開發國家行列的一員，照理應體認傳統的經濟體制已經使得許多天然資源正逐漸承受臨界壓力而無法持續，並且對未來世代的基本福祉造成嚴重的威脅，特別應該認清本身所屬的環境是一個資源有限的海島型生態體系，瞭解自然與環境涵容能量與過度開發的風險性，然後從現實的脈絡中，訂定並確實執行「永續發展」的策略，改以生態保育與天然資源的永續利用為基礎，透過有效率的經濟發展來持續生活品質的提升。四百年前，台灣因美麗的山川風貌，被世人稱為「福爾摩沙──美麗之島」。但在近代數十年的發展歷程中，台灣人民創造了國民所得超過一萬三千美元的經濟成長奇蹟，同時也建立了全民參與的政治民主奇蹟。其中在經濟發展過程中，我們的生態環境遭到污染和破壞，導致公害嚴重、物種漸減、森林及水資源減少等現象，因而影響了今後世代的永續發展。

表14-1 三次高峰會比較表

會　名	地球高峰會	（Rio+5）會議	永續發展世界高峰會
舉行時間	1992	1997	2002
舉行地點	巴西里約熱內盧	美國紐約	南非約翰尼斯堡
與會國家數	172國		191國
議題文件內容	共有四十項獨立的環境關懷領域和一百二十項行動計畫。要求所有人都積極參與，減少工業國對環境的衝擊，加速開發中國家的發展，掃蕩貧窮和穩定人口成長。政府、企業及個人之決策應優先考量地球環境因素。	分享永續發展行動的實施方法。提出更進一步的建議和行動計畫，並建立聯盟，以強化正式與非正式的管轄體系。另外強化在運作與履行。永續發展時各階層相關團體的合作，特別是地方與國家層級的永續發展委員會。再建立全球管轄，包括角色與功能或區域與全球非正式協議與機制。強化地方與國家永續發展，以有效回應全球的負面效果。	審查自1992年地球高峰會以來推動「21世紀議程」及其他相關協定的成果，以及決議進一步須努力的領域，包括供水的安全性、能源、永續生產與消費、化學品、自然資源基礎之管理、企業責任、人類健康、小島嶼開發中國家的永續發展、非洲之永續發展、執行手段、永續發展的體制架構、農業、生物多樣性與生態性系統管理、物種滅絕、改善貧困、氣候變遷、食品安全。
議題文件目標	• 提昇生活品質 • 效率運用天然資源 • 保護地球共同資源 • 經營居住環境 • 有害物質管理 • 永續經濟發展 • 落實21世紀議程	• 「永續發展」付諸行動 • 面對並處理永續發展的複雜性 • 將個別課題的管理轉移至整個系統的管理 • 增進地方與國家的永續發展 • 結合政府、民間團體的力量一起工作	• 消除貧窮 • 保護環境 • 適當使用天然資源 • 能源與衛生問題 • 有效實施涵蓋範圍廣泛的具體承諾事項與行動目標 • 與各國政府、企業及民間社團間建立夥伴關係
會議成果	各國紛紛根據此議程，擬定適合其本國永續發展策略和指標。聯合國並在1993年成立「聯合國永續發展委員會」以有效管理監督各國執行「20世紀議程」之進展。企業界亦於1995年成立「世界企業永續發展委員會」以共同參與永續發展工作。	對CSD提出運作永續發展與相關團體參與全球管轄之建議。提出強化非正式管理體系的行動計畫，特別是地方與國家層級相關團體的永續發展委員會。有效實施方法的出版與宣導經驗的計畫。提出運作永續發展的主要領域分析報告與遠景資料。提供所有產生與貢獻的國際網路服務。	持續觀察中。

資料來源：宜蘭縣政府（2004）。宜蘭縣政府「地方永續發展策略推動計畫規劃背景資料書」。宜蘭大學。

永續發展的眞諦

永續發展的眞諦是「促進當代的發展，但不得損害後代子孫生存發展的權利」。台灣永續發展必須是建構在兼顧海島「環境保護、經濟發展與社會正義」三大基礎之上。台灣因地狹人稠、自然資源有限、天然災害頻繁、國際地位特殊等，對永續發展的追求，比其他國家更具有迫切性。在基於世代公平、社會正義、均衡環境與發展、知識經濟、保障人權、重視教育、尊重原住民傳統、國際參與等原則，並遵循聯合國「地球高峰會——里約宣言」及「世界高峰會——約翰尼斯堡永續發展宣言」，擬定永續發展策略與行動方案；以「全球考量，在地行動」的國際共識，由生活環境、消費行爲、經營活動，從民間到政府，從每個人到整體社會，以實際行動，全面落實永續發展。期望打造一個安全、健康、舒適、美麗而永續的生存環境，建構一個多元、和諧、繁榮、充滿生機和活力的社會，並成爲地球村的一位良好公民。

休閒農業的研發與創新

休閒農業的研發與創新說明如下：

知識經濟與研發創新

國際上最近幾年來，形成一種知識經濟課題的熱潮，全球性的普遍概念是未來產業發展不單是基礎要建構在知識上（knowledge-based），而且更要以知識來作爲驅動力（knowledge-driven），帶動產業成長、財富累積。因此，知識經濟強調產業活動要直接建立在知識的創造與利用上，來促進產業的升級與發展。

知識經濟的時代

梭羅認為知識經濟時代的來臨，對個人、企業和國家都是一個嶄新的機會和挑戰，唯有不斷的求新、求變，才能在這個新世界生存、致富。新加坡生產力暨標準理事會執行長——李雙興（Lee Suan Hiang），在〈轉化生產力組織為以知識為基礎的組織〉一文中，提出知識經濟的三項典範移轉：一、以資源為基礎的成長→創新驅力的成長；二、資源稀少性及遞減的報酬→知識的豐富性及遞增的報酬；三、穩定環境已知的完全→遽變且不連續時代未知的不完全。知識經濟是具多元性，它帶動了過去及現在的經濟，讓農業經濟、工業經濟更有效，使其有更寬廣的發揮。

知識經濟時代的特質

綜上所述，知識經濟時代的特質如下：

1.知識

成為知識經濟時代決定資源分配、生產、勞動方式、消費型態的重要因素。

2.創新

主導全球的經濟與社會生活。在以創新為基礎的知識經濟時代中，人類的想像力是價值最主要的來源。

3.資訊

成為日益重要的產業工具，是形成知識經濟的基礎。它提供解釋事或物的新觀點，突顯隱藏的意義或啟發原本未曾想到的關聯性。

4.科技

能培養新的思維，激發人的潛能，不斷地改變市場的運作及人類的環境。由於新的技術、創新，皆來自「人」，故科技管理可從根本的人才培育與教育訓練方面著手，提供最新、最優質的知識價值傳送。

5.行銷

為企業創造利潤的重要手段之一。市場需求是知識經濟成功的關鍵，企業要設法開發或區隔出市場，並結合商流、物流、金流及資訊流等管道，建立多元化的行銷通路。

6.全球化

是一個最大可能的極限市場，全球化企業必須能夠與全球的顧客、供應商、員工、合作夥伴連結。

以上分析整理自陳柳岑、段兆麟（2002）。

休閒農業的知識經濟

農業是國家的基本產業，雖屬傳統產業，但不能自外於知識經濟潮流。農業應透過知識經濟的激發創新與運用，不斷向前推動發展成為「知識產業」。因此，從傳統農業轉型強調農業生產、農村生活及農村生態的休閒農業，有別於以往以生產和加工製造為主，講求的是「俗又大碗」，這樣的競爭策略已經無法抵擋國際上的競爭，而必須走向服務性三級產業的農業新方向。

以服務為導向的休閒農業，它的競爭策略著重於氣氛與感覺的營造，並以取得遊客的最大滿意與信賴為目標，因此，光是將環境整理好還不夠，更要塑造特殊的情調使遊客流連忘返；光是給遊客不同的感覺也還不夠，更要能讓遊客心靈深處有所感動，才能使遊客念念不忘。如何才能有深層的感動呢？藉由創新、創意、科技與

資訊的巧妙運用，將自然與人文資源融入休閒農業中，設計出以文化和農業靈魂爲主軸的農業旅遊，讓遊客深度體驗農村生活，顯然知識經濟已成爲休閒農業驅動的工具與動力。

休閒農業的研發與創新

農業文化創意產品的開創

　　根據陳美芬（2003）在其〈農業文化創意產品的研發與實務分享〉一文分析整理。休閒農業的研發創新，其深層的意義在於開創農業文化創意產品。「文化」的界定不再是止於音樂廳、戲劇院中精緻的層面，文化的可能性包含了更多樣豐富的生活面貌，文化藝術之所以能夠展現令人深刻的感動力量，正是啓自於其對眞實生活的關懷與對人性的深刻洞察，也正因爲文化藝術中潛藏著對這些人群生活關係的影響力。如陳其南教授所說的：「文化的概念不應侷限在消遣、娛樂、消耗的功能，認爲它與實際經濟生活毫不相關，其實將地方產業做適時文化包裝，地方產業活動，亦可以是具有精緻、品味、生產力，促使地方重新發展的活力泉源」（陳其南，1995）。由此可知，最能表現農村文化的必然包含農村所有的生產、生活、生態面之一切資源。

農業文化創意產品的新體驗

　　農業產業文化是農業產業所表現的本質、社會價值和活動特性的綜合象徵。發展農業產業文化即在促使農業顯現其豐富的資源稟賦，並使鄉村地區成爲社會民眾注意的高品質生活空間，農業產業文化的發展融合了內在與外在的文化創新觀點，他可以從產業技術、產業環境、產業活動及產業成品等產業文化面向加以顯示出來。

以農業產業文化來突顯農業產業的發展，不僅可以建立地方特色，且由產業相關的文化活動中，帶領民眾更深層的瞭解農業的人文、歷史典故，體認到農業與我們生活的密切連結，也透過對農業的生產情形的認識，進而關心、珍惜我們的農業產業，帶動它從一級產業轉為三級產業的發展，促進了產業的升級，並帶動農產品的消費，而藉由農業文化創意產品的開發，使消費者除了在購物上有新體驗外，從中並可以追求深度的農業文化經驗，滿足對農村文化的好奇心與尋找懷舊的情懷。

文化創意產業發展與觀光客倍增計畫

行政院在挑戰2008年國家發展重點計畫中，提出有關文化創意產業發展及觀光客倍增計畫，鼓勵休閒農漁園區能夠充分利用既有資源及機制，以現成的設施發揮創意、創新，營造具有農業文化、農業生活、農業生態等豐富內涵及地方特色的休閒農漁園區，除了能提供遊客更多休閒旅遊的好去處，更可創造優質的消費市場和就業機會。因此，農村應利用既有資源或以農漁產的產品原料為原則，開發當地休閒創意產品，增加農產品的附加價值，活絡農村經濟，增加農漁民的經濟效益。這種農業文化產業的創新與研發，不但深具地方化的特質，而且更具產品市場的差異化，若持續經營深化，當可上架至國際市場行銷，引進國際旅客前來旅遊消費，促進觀光客倍增。

日本的經驗案例

以下資料整理自陳凱俐（2003e）。

日本的農業體驗為必修課程

日本的農業體驗做得很好，小學生的課程中安排「綜合生命力」

必修課程，即是休閒農業紮根的作法，市區的小學生搭上好幾個鐘頭的遊覽車，到農村親自體驗農夫播種、除草、耕耘、收成的辛苦與喜悅。新潟縣六日町的南魚沼農會創辦了「農業體驗大學校」，在農會推廣股青野股長的努力下，已開辦每年十六學分以上，全學程四年的體驗課程，例如，登山、採菇、播種、割稻、賞螢等等，都是其中的課程。農業體驗已成為日本小學生中時髦的話題了。

日本農業體驗活動的創新

日本的農業體驗之父——關戶先生發明了將近三百種的農業體驗活動，並到日本各休閒農場推廣、教導，也隨時創造新的農業體驗活動。尤其是竹炭藝術，高人一等的燒炭師父巧思燒成竹炭，家家戶戶將竹炭變盆景，既可除濕、防潮、過濾空氣、殺菌，又可作插花藝術。另外竟還有降低犯罪率的功能——讓桀驁不馴的青少年做竹炭雕刻，再教他們刮去雕刻痕跡，體會烙印之深，就如同刺青在身，如欲刮掉，需刮去多深的皮層。由此看來，處處都是體驗的材料。

日本農業體驗活動的實踐

一個貧窮的鄉村，也可以做出世界級的休閒農業，群馬縣片品村的永井課長及民宿女主人環保媽媽，重喚農民文化與靈魂，而使片品村生機再現。簡單的烘焙麵包DIY，也可以設計得親子盡歡——大人擀麵、小孩切菜，互相獨立，讓小孩暫時逃脫父母的嘮叨。透過體驗，大人小孩都可學習用原始的烤爐來烘焙麵包，同時也體會如何用身體而不用溫度計來感受烤爐的溫度。山區的樹，可以用特殊的聽診器來聽一聽，傾聽樹木原始的導管水流聲；藤枝，也可以採來做創意藤編。連民宿的房間號碼也經過特別設計，以鳥類、昆蟲或其他動植物為名，既別緻又富教育意義。各種活動的精心安排，皆依大自然的時序，以最節儉、最環保的方式來設計，以

文化和農業靈魂為主軸，讓遊客深度體驗農村生活，實在是令人難忘的經驗。

生態保育與農業旅遊結合，也不再只是口號了，保有螢火蟲的鄉村，家家戶戶都是博物館，每戶人家在自己的窗台上放置養蟲箱，並貼上小小簡介，漫步在二、三十戶人家的小鄉村，感恩各家各戶的貼心展示，既達生態保育與教育推廣之效，又不干擾到住家。當然，村落環境的維護也是居民共同努力的成果，為了保存螢火蟲的故鄉，種菜不灑農藥，菜價更好，實是一舉多得，這是新瀉縣六日町大月區的故事。

台灣要走自己的道路

台灣的經營者應能效法他們的創意，找到自己的路，各自發揮特色，休閒農業是販賣氣氛與感覺的行業，不需要很多的資金投入，但需要有創意，常常變化、創意、營造特殊的情境，創造能夠心靈深處的特色！

休閒農業的永續發展

以下說明永續發展的理念和休閒農業永續經營的方向。

永續發展的理念

1987年聯合國世界環境與發展會議對永續發展的定義為：「需滿足現代人類世代的需求，而不影響未來世代滿足其需求的能力。」永續發展為人類追求安全的生活及增進生活品質所不可欠缺的維生體系與其他生物和實質環境不可分割，更是國民健康、財富和生活水準的物質基礎。因此，永續經濟體系的建立必須依靠健康

的自然生態和環境，以及深刻體認及實行「永續發展」的理念。

隨著世界經濟與環境的急遽變遷、科技與資訊的日新月異、消費結構的改變以及休閒時間的增加，休閒農業已成爲先進國家休閒旅遊活動熱門趨勢，而台灣休閒農業之發展，可謂到了天時、地利與人和之際。近年來，在農村地區有很多觀光旅館如雨後春筍般蓬勃發展起來，搭休閒農業便車，號稱「休閒農業」。有些甚至掛羊頭賣狗肉，經營與農業生產毫無相關之活動的業務。也有些休閒農場爲了追求經濟利益，經營方向也有逐漸偏離休閒農業之眞義。因此，休閒農業之發展似乎到了十字路口，不知何去何從。

 ## 休閒農業永續經營的方向

爲了休閒農業成爲永續經營的產業，休閒農業的發展必須掌握幾個方向（陳昭郎，2004a）：

爲發展地區農業，推展休閒農業

發展地區農業，改善農業結構是當前農業政策主要課題，也是農業與農村發展重要的目標。發展休閒農業是振興農業的手段之一，其目的在協助解決經營規模小、兼業多之農業就業者高齡化等農業經營困境之途徑。所以休閒農業不是最終目的，不應獨立、獨行與農業發展無關。如何藉助推動休閒農業產業以促進地區農業之發展才是今後應努力之方向。

積極維護自然景觀，發展休閒農業

農村地區具有多樣的自然景觀，例如，山岳、河流、起伏地盤、山谷等地形地質景觀；氣候變化、各種動植物、各種林相等生態景觀；池塘、溝渠、峽谷、河階地、沖積扇、瀑布、急湍、曲流及湖泊等水體景觀。這些都是上天恩賜之物，均具有其他無可取代

的特性，活用與維護這些天然資源的休閒農業，才能真正成為都市居民自然而高尚的休憩場所，也才能發展成為具有特色不俗的休閒農業。

結合農村文化活動，發展休閒農業

台灣的農村文化非常具有特色與豐富之內容，無論是各種食物、衣著、住屋、設備、交通用具、娛樂設施、技藝製品、玩物等物質文化，或意識、思想、語言、信仰、價值、禮儀、民俗、民德、規範、性格、制度、規格、知識、藝術等精神文化，都在傳承與創新上表現了相當獨特的格調。對都市居民而言，這些文化是過去自己的體驗，或是先前代代生活的體驗，這種文化是足以令人懷古恩情，以及親自體驗的觀光資源。休閒農業如能與農村文化活動相結合，對前來休閒的都市居民而言，想必是貴重的體驗。

維持鄉土特色，發展休閒農業

休閒農業有別於一般的觀光旅遊業，它必須是運用特有的鄉土文化、鄉土生活方式和風土民情去發展，才能在整個觀光遊憩的空間系統中顯現它獨特的風貌。隨著國民所得提高，未來國民休閒旅遊的需求也會隨之改變，將會從追求低廉物品「價格取向」的消費型態，轉向追求「精緻、高級、真材實料及具個性化取向」的商品消費型態。維持鄉土特色，配合當地傳統文化、景觀與自然環境條件，才能發展成真正的「休閒農業」，也比較經得起時間的考驗。

休閒、資訊、生物技術是21世紀的三大產業，不論是在世界或在台灣，身為地球村的一分子，產業的轉型勢必跟著潮流走，農業當然也不例外，在積極發展休閒產業與生物技術的農業產業時，務必要注意產業的本土性及文化性，有了本土才有特色、有了文化才有內涵，有了特色與內涵，產業才有競爭力、產業才有生命、產業才能永續發展。

評量作業

一、請闡釋永續發展的概念與內涵。

二、何謂「知識經驗」？知識經濟時代的特質為何？

三、請闡釋休閒農業要如何永續發展。

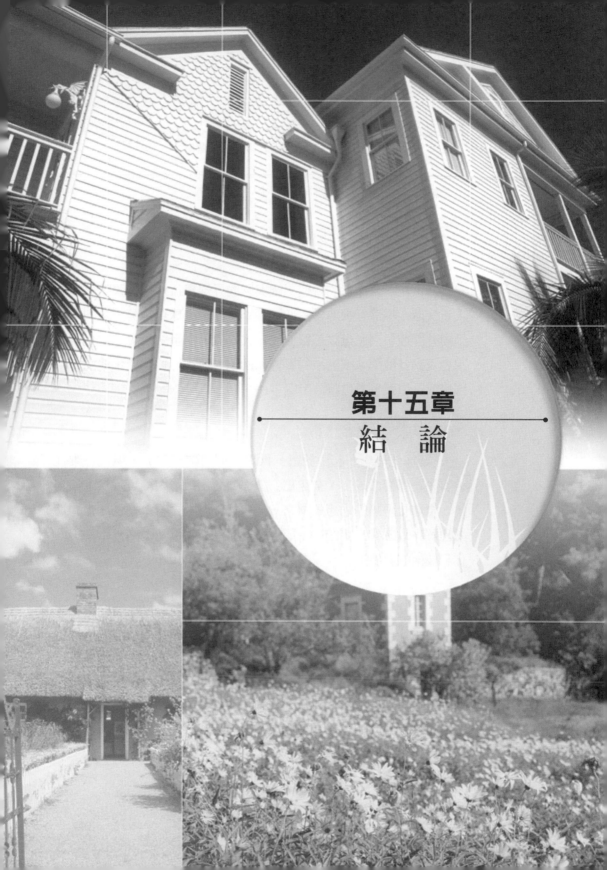

第十五章
結　論

世界潮流趨勢與順應

世界潮流趨勢與順應敘述如下：

全球化時代來臨

21世紀是全球化的時代，國與國的界線日益模糊，國際之間的人員交流、經濟互動非常密切而頻繁。面對全球化趨勢，各國都必須對外開放，因此無論經貿發展、人才流動、金融投資、文化發展都會受到其他國家或區域的影響和衝擊，而在經貿全球化浪潮下，國家或區域競爭力也將分出優劣。

全球化的概念

「全球化概念」起源於第一世界，即西歐和北美，現代工業社會首先在那裡形成，「全球化」這一概念的出現大約是近二十年的事。全球化理論的思想先驅之一──丹尼爾‧貝爾，把全球化的動力理解為以工業文明的衍生形態──信息文明為基礎的資本的集約化和技術的發展。

全球化是一種現象

所謂「全球化」是超越現存的國家或地域的界線，以地球成為「一個單元」發生變動的趨勢。學術界對何謂全球化，有三種解釋，一是認為全球化就是西方化甚至是美國化，二是認為全球化是對經濟技術資源進行全球範圍的優化配置，三是認為全球化是為了解決全球性問題如環境污染、人口爆炸以及毒品和犯罪的跨國氾濫等，所衍生的現象。

全球化的影響

　　世界在資本主義及全球化的影響下，因時間消弭空間，導致空間差距縮小，而使市場、文化、資本等，慢慢失去其差異性及被侵蝕，淪為犧牲者，導致地方的差異性逐漸消失，取而代之的是資本主義企業創造出來的千篇一律的文化或商品準則，大型資本企業則藉此獲利，創造出獨霸全球的市場，更使得競爭趨向國際化，強者恆強，弱者益弱。全球化成為規範大家卯足全力晉升其中，如WTO、WHO、歐盟等。在全球化效應下，將不再有國家自由或地方隱私存在，因為都將時時處在易於監控的環境中，隨時被制約。

全球化下的台灣經濟發展

　　台灣是海島型經濟，必須順應全球經濟發展趨勢，找到最有利於自己的戰略位置，這是台灣生存發展的不二法門，也是過去台灣五十年經建發展所帶來的寶貴經驗。新世紀開始，台灣加入WTO，WTO所推動的全球貿易自由化，將會改變全球生產及國際競爭的型態。台灣必須主動藉著經濟結構與發展策略的調整和改變，來進行全球布局。其中最重要的目標，就是要讓台灣成為一個全球的經濟體，跨國企業都願意來從事經濟活動的自由貿易區。

全球地方化的發展趨勢

　　全球化的發展造成的產業經濟全球化、全球空間流動、社會文化國際的頻繁交流、技術的創新以及資訊化社會的浮現。然在這樣的趨勢衝擊下，跨國企業、國際分工日益形成，空間的疆界變得模糊不清，國家的權力日漸式微。更由於交通、通訊科技的進步，使得任一個「地方」可以迅速且有效的相連，形成全球網絡。因此，「地方」的特色在「全球」角色的扮演更形重要，地方競爭力的提

升也就成爲當前各地方政府發展的重要方針。

全球化與地方化

在全球化性科技與資訊快速進步與發展的今天，地方性落失的省思，激起地方化與地方自主意識的提升，國家對總體經濟的調控能力和對地方經濟發展的介入影響，其作用已大爲降低。因此，在國家調控能力日益減弱、地方自主意識日益抬高的全球網絡中，地方性的經濟、社會、環境、文化等的發展問題，勢必成爲地方機關無法迴避的重要課題，依現行行政體制觀之，落實地方自治是最直接有效的方式，惟其運作過程應以全球的視野來思考地方的競爭，爲有效經營發展，地區創意與地區積極則成爲重要的發展策略。

全球化與休閒農業的在地特質

休閒農業利用田園景觀、自然環境及環境資源，結合農林漁牧生產、農業經營活動、農漁村文化及農家生活，提供民眾休閒，增進民眾對農業及農村生活之體驗爲目的之一種新興事業，展現結合生產、生活和生態爲三生一體的「地方」農業產業的經營型態與特質。因此，如何經營保存休閒農業的「地方」特質，成爲與全球化抗衡的利器，也是休閒農業永續發展思維的重點。

數位化資訊與休閒社會時代的來臨

週休二日已成世界各國重要的勞工政策，一般民眾放假時間的增長、工作時間的縮短，因而更重視休閒生活。同時，交通運輸工具的發展和交通環境的改善，使得民眾進行國內或出國度假觀光更爲風行。

在新世紀裡，數位化的資訊科技迅速發展，將大幅改變民眾的生活方式，並引發社會變遷趨勢。因爲工作與生活數位化之後，掌

握和搜尋資料、儲存資訊、控制生產工具的技術更為成熟，也為企業部門和白領階層和勞動者節省許多時間，所以21世紀的社會生活將呈現新的發展面貌，休閒時代來臨，數位媒體和觀光產業人為風行，消費文化和習慣也將隨之改變。這種休閒生活的新紀元將是全球性的發展，也將帶動休閒事業的全面興起。

休閒事業大致涵蓋休閒產品、休閒設施與服務及相關產業，例如，交通、通訊、娛樂、遊覽、餐飲、住宿及購物等消費活動，形成休閒經濟活動，不僅可以擴大民眾消費需求，並促進服務業發展及繁榮地方經濟。尤其是休閒產業多屬勞力密集產業，有利於創造就業機會。當新的數位時代和休閒社會來臨，建構數位生活環境，發展觀光休閒經濟產業，也是政府部門的重要課題，而休閒農業則是觀光休閒產業的新寵兒，是未來的趨勢，也亟待扶持與順應。

休閒農業的願景建構

在面對全球化潮流和休閒化社會挑戰的時刻，休閒農業的發展若欠缺正確有效的輔導，極可能陷入利益短視迷失的困境。從農業發展條例對休閒農業之界定窺知，休閒農業具有農村總體營造、人民參與（participation）、社區認同（recognition）及農業傳統功能重塑的社會意涵，是一種從農村發展、農業多重性功能及永續發展的新興農業經營產業。發展休閒農業可視為是農業經濟轉型、農村社會轉型及農村社會價值重塑，以及農村發展模式的重構。以下分析整理自邱湧忠（2003a）。

255

農村經濟發展的新議題

台灣傳統農業生產及農村生活集體呈現的農村經濟發展型態，

到了21世紀全球化的年代 ，面臨許多的困境與挑戰，因此，在因應的對策上，必須從經濟發展的生產面、環境保護與景觀維護的生活面，以及農業健全與居民健康的生命面加以重新思考。舉凡農業發展與農村發展連帶關係的調和，家庭農場（family farms）與農企業（agri-business）在資源配置、利用及永續發展間的策略性抉擇（strategic choice）等許多問題皆須坦然以對，而其中最根本的問題乃在於理念層次的釐清。

 ## 未來農業發展的問題

未來的農業發展是農村的生活面與文化面為基礎的軸向，非以物質生活為重點。並避免導致如下問題：

1.透支整體環境資源，導致耗損世代持續發展潛力。

2.破壞生態，劣化生活環境，危及生存安全。

3.過於密集與快速的消耗農業資源，致農業發展無暇喘息與自省，削弱農業再生能力。

4.農業發展對農民生活未發揮明顯主導效用，致農民生活改善機會降低。

5.農村文化喪失傳統自律能力，欠缺內造活力。

 ## 永續農村發展的省思

農業與農村發展過程產生諸多根本性的問題，其實早在1960年代就已經普遍成為發展中國家及已開發國家亟欲解決克服的重要課題。到了1996年11月歐洲聯盟為農村發展問題進行廣泛而深刻的討論，並發表寇克宣言（The Cork Declaration）提出下列重要訴求：

1.重新重視城鄉發展間公平的公共支出。

256

2.一個涵蓋農業調適與發展的跨部門整體發展措施。

3.支持多樣化的經濟及社會活動與永續發展。

4. 一個可以適用在所有鄉村社區的區域整合性單一發展計畫。

5.簡化機構與行政程序，包括建立農村發展基金（Rural Development Fund）。

6.鄉村發展政策基本執行由下而上，儘可能授權地方，以及夥伴與參與原則（partnership & participation）。

7.儲備足夠的技術協助、訓練及經驗交流能量，以促進區域或地方政府與社區組織行政、技術能力及效益。

寇克宣言揭示農村地區是歐盟最實在的資產（a real asset），同時具備競爭的能力。事實上，農村是許多國家及社會中最具多樣景觀，以及特殊文化、經濟及社會網絡的區塊，農村地區人口減少也正是過度都市化的一種反射。農村問題長久以來持續停留在討論階段，從認知到開始採取行動階段間，仍然欠缺認同與實在的反省，特別是在認知階段並未產生感受與深刻的感覺，因此，自然無從產生反省。寇克宣言揭示生物多樣性的重要性，指出從理性農村發展到感性農村發展、從中心到去中心化，以及從外在發展觀到本土發展觀的再認同與再反省。如果寇克宣言所揭示的農村地區價值是真實的，則農村發展不能單純以市場價值來衡量，農村發展是一項公共財（public goods），因此，相關農村發展政策必須基於政策環境及農村地區的潛在能力，將寇克宣言所揭示的挑戰轉化成為農村發展政策並加以落實。

257

 ## 後資本主義時代的農村社區營造

在農村發展的許多經驗上，類似文化、生態及居民參與等環節

脫落似乎是比較重要的問題。後資本主義時代強調以技術爲中心，追求生產效率的農村發展形式，並未能夠考慮以人本作爲出發點，追尋人性化的生活內涵與具體作爲，因此，應鼓舞及激發農村社區住民，從自我營造的內化思維做起，挖掘社區自我意識，謀求社區最佳的發展方式與特性，建構農村永續發展的意涵。和諧自然環境，增進國民生命活力，以致祥和人性生活滿足。換言之，感性的永續農村發展是立基在人文主義的一個後資本主義時代的農村社區總體營造。

 ## 在地居民社會意識的考量

20世紀以前，人類以人定勝天的傲慢態度，追求自認爲的成長與文明，造成生態環境的嚴重破壞，自然資源的大量耗竭，到了21世紀卻面臨最嚴峻的挑戰。農業在面對這樣一個險峻環境的挑戰下，應該徹底的覺醒，不能再執迷於「成長神話」及「人類中心」的觀點，而仍沉膩大自然資源的收刮利用與肆意破壞。因此，對於農業永續發展的觀點，應該從經濟的活力性、生產的效率性、社會的接受性及生態的相容性等多層面一併加以思考及規劃。因此，在農村社區發展上必須擺脫過去只重視硬體設施不重視軟體經營的迷思，要在軟硬體方面雙管齊下齊頭並進，尤其要強調社區居民間的經營與互動。在作法上強化整體規劃、鼓勵社區參與，以及機關間的溝通與協調。換言之，應該圍繞著社區居民共同社會意識的核心價值，來深化文化層面和生態層面的經營。

 ## 農村多元發展的思考

農村地區經歷各個年代的產業變遷衝擊，以生產爲主的傳統思維，已經無法適應新時代與新環境的挑戰，因此，近年來大都講求

多元發展的思考模式。以台灣鄉村發展的經驗為例，一方面致力於農業競爭力的提升，俾能與大量進口農產品競爭，惟通常獲致的效果有限；另一方面亦經由反思尋找農業轉型經營休閒農業或轉業，孕育農村呈現多樣化發展的趨勢。農村多元發展的核心意涵，在於農村社會價值觀的提升或再造，以改造「人與生活」及「人與自然」的關係。

一個農村地區若無法以農業作為主要生存發展的根基時，則難以論述農村地區的永續發展，另一方面如果沒有農村居民參與農村土地使用政策規劃與經營，則農村地區亦將很難有永續發展的機會。農村地區透過農業發展帶動農村社會經濟的活絡、農村政治與文化脈絡的活潑化，以及賦予農村的生命與價值，是以，農業與農村發展兩者是一體兩面的。仔細觀察，農村地區其實是一種由自然生態、社會及心理所構築而成的三度空間環境，因此，當人們在食物等生活物質需求滿足以後，進而重視如何維持永續的生命維持系統，也就是關心自身的生存，而生存的基本要件則在於如何維持環境、產業及生命的和諧與秩序，如今傳統農業就是要在這個認知的基礎上，重新確立其不可忽視的功能及地位。

農業的多重性功能思考，歐美先進國家是批判的，然而許多開發中國家和日本等進口農產品的國家則極力加以辯護，強調從資源保育、自然環境維護、景觀維持、文化遺產保存、糧食安全及農村社區活性化等農業多重性功能，應予以尊重及維護，而不能僅考慮效率、成本等經濟層面的簡單邏輯。

以維護文化遺產為例，長久以來，舉凡傳統節慶、民俗娛樂、祭祀、農業技能及知識等各種珍貴的文化遺產大都融入農業活動之中，形成自然的持續傳承及維護。另外，在農村社區活性化方面，農民細心經營精緻農產物，經由採收、運輸、加工、儲存及銷售等的持續運作，在農村社區產生就業機會，活絡農村經濟，成為農村社區活性化的根源。

 ## 建構休閒農業成為農村社會新價值

隨著都市化問題的日益嚴重,都市居民尋求廣大的開放空間來舒緩壓力與情緒的需求日切,而農村地區廣大的田野空間、自然生態、景觀資源及農業生產與農村生活等所蘊含的多元體驗功能,恰可提供都市居民物質與精神享受與舒緩,並形塑成休閒農業的內涵,及建構農村社會的新價值。在城鄉間居民的互動益顯頻繁之際,都市居民到農村的農家體驗農業經營、品賞農產品,以及欣賞農村田園文化,逐漸成為傳統觀光旅遊的另外一種選擇(an alternative),顯現農業由初級產業發展成為休閒農業的一個必然現象。

 ## 台灣發展休閒農業的反思與展望

台灣發展休閒農業,自1989年循序漸進的推動休閒農業區、休閒農場及休閒農業園區之後。到了2001年休閒農業從單一經營的休閒農場擴大成為農村社區共同經營的休閒農業園區,容納休閒農場及農業相關產業的參與。2002年「發展觀光條例」修正,正式將民宿納入觀光行業輔導的範疇,使偏遠地區及休閒農業區內之農舍及休閒農場得以轉型經營民宿。因此,從休閒農業區、休閒農業園區,到休閒農場及民宿等不同階段的發展演進,確立了台灣休閒農業發展的雛型。經統計截至2003年,台灣地區已有二十八個休閒農業區、二百二十七個鄉鎮辦理休閒農業園區、三十六家大型休閒農場准予籌設、五十二家簡易型休閒農場准予籌設,以及六家休閒農場准予核發經營許可登記證。

傳統農業生產及作業受到發展休閒農業的影響產生基本的變革,農民經營休閒農業過程除須保有原農業經營的技能之外,必須跨越生產層次進階到行銷及服務產業的專業領域,來面對更廣泛的

消費需求，此對農民可謂極具挑戰的工作領域。另一方面，發展休閒農業使得農村原有經濟、文化及社會組織面臨功能轉換，使得城鄉間之互動較過去更為頻繁，也使城鄉社會關係趨於緊張或衝突等一連串的波及效應。農業在面對國際化衝擊下，亟應跳脫傳統的農業經營思維，重新探索農業永續的潛力與可能性。歸納而言，發展休閒農業可以從下列農村社會意涵加以解釋。

發展休閒農業是農業經濟轉型

當國際化逐步在侵蝕本土農業發展的根基之際，農民、農企業及相關農政主管部門協力發展休閒農業，以初級產業轉型發展為休閒農業產業，來扭轉傳統農業經濟發展的劣勢型態，形成農業生產與非糧食性生產間最具正向的聯合關係，是一種所謂「非貿易關切」（non-trade concern）的具體實現。總而言之，發展休閒農業是農業經營轉型及農村社會轉型中，非常有效的政策工具。

發展休閒農業是農村社會轉型

休閒農業是結合農業生產、農村生態及農村生活等資源利用的多元功能產業體驗活動，它提供了健康休閒、旅遊服務、農業教育、鄉土文化及其他等體驗的「社會財貨」（social goods）。其生產過程除須與原有農業產銷作業相關人員互動之外，亦須直接與廣大的消費者及異業團體面對面互動。因此，發展休閒農業基本上就是一種社會參與的擴大，農民透過經營休閒農場、民宿及休閒農業園區等，增進在政治和政策參與的頻度，同時擴大社會關係的幅度（span）。發展休閒農業是農村社會加速分化轉型的促進劑，其發展過程中必然會面臨各類型的問題，而解決這些既有或新生的問題則有賴專業化與分化新途徑，而這種專業化與分化的過程將引發農村社會整合的問題，進而形成農業與休閒農業及其他產業間新的依存關係網絡，來共同解決面臨的問題。

發展休閒農業是農村社會價值重塑

　　傳統農業在政府保護政策的庇護下，向來習慣於以生產為導向的思維，在面對全球化衝擊時，其最大障礙在於無法適應改變（change），以致於無法掌握改變及執行改變。因此，如何跳脫長期依賴政府的心態，確實是農業發展的重要課題與挑戰。發展休閒農業最核心的意義在於農村社會價值觀的重塑，休閒農業推動過程經由人與人、人與自然及人與生命的互動，挖掘農村的自力、民主、秩序、公義及倫理等農村社會新價值；亦即不能對自然恣意開挖，不能對景觀恣意破壞，不能對人文生命恣意踐踏。換言之，一種維護自然環境、農業經濟及人文生命之間的和諧及秩序，是休閒農業的新農村社會價值觀。

農村休閒農業模式建構

　　艾森西達特（S. N. Eisenstat）認為各個社會在開始現代化發展時，可能已經經歷不同的過程。現代化的過程可以自部落社會、農業社會和都市化之前的不同程度和類型的社會開始起飛。它們可能在調整社會分化的能力，願意或能夠去整合為新關係的能力上，都有很大的不同。同樣的，農業現代化過程或發展休閒農業也是農業及農村地區發展的階段性經歷。過去台灣農村諸多農業改革政策或重大發展計畫，大都在農業的架構體系下探索並建構發展模式；例如，土地改革、肥料換穀、保證收購稻米價格、擴大農場經營規模、加速農村建設、稻田休耕轉作及發展農業生物科技產業等。至於休閒農業的發展，實際上也是在農業及非農業的領域中尋求可能永續發展的模式。農民或農民團體投資經營休閒農業，來創造就業機會及提高所得，乃極為務實的訴求，惟隨著休閒農業的日益發展，其間利弊得失為何？如何尋求永續發展？真正發展的目標為何？或許可從回顧過去十餘年來發展休閒農業的過程，檢視有哪些

失去的聯結（missing link），而從這些失去的聯結來探索未來永續發展的根源。

結論及建議

　　永續發展及農村社會再發展的議題已是發展休閒農業的重要課題。休閒農業若僅重視市場供需，強調如何提升經營效率及降低成本，而落入市場經濟的法則，將背離農村社會再發展的新價值。由於休閒農業所涉及層面較廣，舉凡農地、社會及文化價值觀等絕非簡單的經濟法則可以詮釋，因此，從永續發展及農業多元性功能的角度來分析，發展休閒農業最重要的是在尋求產業經濟、人文生命及自然環境間取得一個和諧及秩序，在人與人及人與自然的結合關係間，尋找一個可以共存共榮及永續發展的機會。

　　農業及農村地區在面臨整體大環境變遷的衝擊下，要徹底地跳脫僅供糧食生產的傳統功能，超越到兼負生態保育、環境教育及休閒功能，亦即凌駕在經濟性之上，扮演農村社會維繫、人文生態保育及休閒等多元性格角色，這樣的角色將衝擊農村社會原有網絡關係的重組，因此，發展休閒農業無法如速食麵一般的速成，但也不能陷入既有僵硬的法令及制度的泥沼中艱困經營。農地既是生態的翼也是社會的根，休閒農業要走出現有農業及糧食生產思維，是台灣農業在面對全球化，促使農業得以永續發展的一個不錯選項。基於前述分析，提出下列建議事項。

重新界定所謂農民的定義

　　傳統上的認知，農民的定義都以擁有農地為要件，農民擁有農地並從事農業經營。然而，長久以來的農業政策與制度則形塑了農

263

民的印象，也清楚的界定了農民的身分，這種身分成爲主政者掌握資源與分配資源的重要籌碼，將農業與政治混合利用，藉維護農民利益之名遂行施政者的政治目的，而農民也順勢藉維護利益而養成依賴的性格。隨著時代環境的變遷，當農地政策變更，農地不再局限於生產糧食的狹隘範疇時，農民的身分到底應該如何界定，或者如何重新界定，應該有新的詮釋。台灣休閒農業是許多誠懇勤奮的農民族群，憑藉著刻苦耐勞、勤奮儉約的傳統農民精神所發展出來的事業；農民將農業經營的經驗、農業產品、農村環境及鄉土文化轉化提供予遊客分享，創造利潤及增加所得，因此，農民的身分與職責，已不能僅止於農業生產，舉凡非生產性的經營服務、行銷、解說、創意等用以滿足消費者需求的技能，經營休閒農業的農民皆要努力習得，因此對於農民的身分有必要加以重新認定或詮釋，以符合實際。

 ## 法律制定及修訂的落實

台灣的產業發展受到國際環境的影響，快速且多變化，因而經常造成法令的增修趕不上需求，以致於違規犯法的行爲層出不窮。而保守的農業政策，對於農地利用及相關管理法令的制定及修訂，更是遠遠落在時代需求的後面，僵化的農地利用及管理法令，使農民動輒得咎，處處受限。由於農地利用及管理法令增修過程，常須徵求各相關部會之意見，而各部會常因本位主義，以及科層制度的層層節制，不在內涵意義上深入探討協助，反而緊抱法條字字斟酌，使得農民及農企業發展休閒農業過程倍極艱辛。仔細觀察，農業發展條例相關規定，基本上係建構在內政部頒行多年的「非都市土地管制及使用規則」及相關山坡地保育利用與水土保持法等的基礎上，上開法令大都屬於消極性的管制規定。是以，農業發展條例雖是農業發展的基本大法，因受到於其他相關法令的牽制，所制定

條文大半也是在規範及管制農地的利用，雖經多次修訂卻未能走在
農民及農企業的前端，引領農業發展的大方向。由於社經環境發展
的需求總是敏銳的走在前頭，雖然台灣農地之管制、管理及利用
之規範齊備，卻未能有效節制許多農地違規使用的問題，反而限制
休閒農業的正常發展，這樣的落差，相關政府部門確實有需要進行
總檢討。隨著社經環境的變遷與需求，發展休閒農業已成為時代潮
流趨勢和重要農業政策，因此，休閒農業的推動應從法令的層次加
以規範及輔導，不能僅以層次較低的輔導辦法或行政命令規範，且
要讓農民及農企業者感受得到政府的決心與政策的確實落實，而不
能以「略施小惠」的心態敷衍行事。

建立分類總量管制及評鑑制度

　　休閒農業近年來蓬勃的發展，應導引朝向良性的競爭環境，建
立一套公平的法令規範，讓農民及農企業者在相關的法令規範下正
當的經營及競爭。休閒農業多年來的發展，已經累積了許多經驗模
式，未來亦有相當的發展空間，然而並非毫無極限，對於不適合的
經營者也要有退出市場的機制。因此，建立一套分類總量管制及評
鑑制度，促使休閒農業的發展邁向健康的產業。

建立整合性休閒農業人力資源發展制度

　　休閒農業已發展成為一種服務性的商品，服務強調的是品質與
內涵，是以，必須重視全面性的品質管制，建立口碑與品牌，而品
質則源自休閒農業從業人員的素質與職能的提升，以及對休閒農業
的熱忱和使命感。基於休閒農業長期發展的需要，有必要建立一套
整合性的人力資源發展制度，來強化人力素質資源；包括人員的招
募、人力培訓、職能評鑑、研究發展及獎勵措施等，俾確保休閒農

業產業的永續發展。

 ## 以發展休閒農業，培養台灣農村獨立自主的人格及創造力

21世紀是全球化與地方化競合的年代，全球化的自由經貿體系，滲透至全球每一個區域，並衝擊著每一個區域的社會結構及文化生態。地球村從過去的抽象概念演變成具體事實，全球化造成區域間或城市間激烈的競爭，而城市與鄉村的居民已沒有兩樣，在全球化的過程中如何保有區域或地方的特質，是一個很嚴肅且很重要的的課題，因此，若要善盡作為地球村一分子的責任，首先必須從珍愛自己的鄉土開始，維護自然生態以及人文生命，建立起地方化的特色與自信。而發展休閒農業，恰可建立一個地方化的新農業文化，透過研討會、觀摩、交換訪問及對話等活動，使從事休閒農業的農民、農企業及遊客，提升國際關係的視野深度，確立自主的世界觀、歷史觀及價值觀，並培養一個獨立自主的新農業人格及創造力，以上各項分析整理自邱湧忠（2003a）。

一、何謂「全球化」？何謂「地方化」？請闡釋之。

二、何謂「寇克宣言」？請敘述之。

三、請您描繪一下台灣休閒農業永續發展的願景與理想。

參考書目

一、中文部分

Gunn, C. A. 著，李英弘、李昌勳譯（1999）。《觀光規劃——基本原理、概念及案例》。台北：田園城市文化事業。

丁育群、欒中丕（2002）。《民宿建築與相關營建法規》。台北：行政院農業委員會。

方威尊（1997）。〈休閒農業經營關鍵成功因素之研究——核心資源觀點〉。國立台灣大學農業推廣學研究所碩士論文。

方銘健（2002）。《休閒音樂》。台北：行政院農業委員會。

王小璘、何友鋒、詹雅萍（1997）。《休閒農業整體發展評估模式之建立》。1997休閒、遊憩、觀光研究成果研討會——休閒觀光產業。台北：田園城市。

王玫丹（2002）。《烘焙點心製作》。台北：行政院農業委員會。

王昭正（2003a）。《休閒產品的開發與包裝設計》。宜蘭：台灣休閒農業發展協會。

王昭正（2003b）。《休閒農區的促銷推廣個案與實務演練》。宜蘭：台灣休閒農業發展協會。

卞六安（1989）。〈休閒農業之規劃、發展休閒農業研討會會議實錄〉。台大農推系，195-205。

江榮吉（1990）。〈加強農場共同、委託、合作經營及青年農民創業管理能力評估與輔導計劃〉。台灣大學農業經濟系。

何銘樞（1991）。《休閒農業區連鎖經營的作法》。休閒農業經營管理手冊。

何淑媛（2002）。《衛生法規》。台北：行政院農業委員會。

吳　習（2002）。《會計與報稅技巧》。台北：行政院農業委員會。

吳中峻（2003）。《休閒農業策略聯盟》。宜蘭：國立宜蘭技術學院。

吳仲常（2003）。〈農村民宿產業發展之定位〉。《農業經營管理會訊》，第36期。

吳宗瓊（2000）。〈節慶活動與地區行銷〉。台灣農業旅遊學術研討會論文集。

吳宗瓊（2003a）。〈休閒農業之創新行銷策略──非現地消費之衍伸效益創造〉。《農業經營管理會訊》，第34期。

吳宗瓊（2003b）。《行銷的基本概念》。宜蘭：台灣休閒農業發展協會。

吳忠宏（2000）。〈農業旅遊之解說與導覽〉。台灣農業旅遊學術研討會論文集。

吳明一（2002）。《休閒農業與民宿》。台北：行政院農業委員會。

吳俊瑩（2002）。《消防安全與急救訓練》。台北：行政院農業委員會。

吳朝彥（2000）。〈農業旅遊相關法令探討〉。台灣農業旅遊學術研討會論文集。

李明儒（2000）。〈農業旅遊之資源調查與遊程規劃〉。台灣農業旅遊學術研討會論文集。

李崇尚（2003a）。《休閒活動管理》。宜蘭：台灣休閒農業發展協會。

李崇尚（2003b）。《休閒活動規劃概論》。宜蘭：台灣休閒農業發展協會。

李瑞文（2002）。《環境衛生》。台北：行政院農業委員會。

沈志豪、石進芳（2004）。〈民宿申請困境分析與解決對策探討〉。《農業經營管理會訊》，第38期。

周若男（2002）。《休閒農業及民宿法規》。台北：行政院農業委員
　　會。

周若男（2003）。《輔導休閒農業相關政策》。九十二年度休閒農漁
　　園區經營管理幹部教育訓練集冊。

宜蘭縣休閒農業發展協會（2002a）。〈休閒農業經營管理基礎篇——
　　民宿〉。「91年度休閒農漁園區計畫——宜蘭縣休閒農漁園區
　　計畫」之休閒農業經營管理標準作業流程報告書。宜蘭：宜蘭
　　縣休閒農業發展協會。

宜蘭縣休閒農業發展協會（2002b）。〈休閒農業經營管理基礎篇——
　　鄉土餐飲〉。「91年度休閒農漁園區計畫——宜蘭縣休閒農漁
　　園區計畫」之休閒農業經營管理標準作業流程報告書。宜蘭：
　　宜蘭縣休閒農業發展協會。

宜蘭縣休閒農業發展協會（2002c）。〈休閒農業經營管理基礎篇——
　　領團活動與解說〉。「91年度休閒農漁園區計畫——宜蘭縣休
　　閒農漁園區計畫」之休閒農業經營管理標準作業流程報告書。
　　宜蘭：宜蘭縣休閒農業發展協會。

宜蘭縣政府（2004）。宜蘭縣政府「地方永續發展策略推動計畫規
　　劃背景資料書」。宜蘭大學。

東正則、洪若英譯（2004）。〈台灣的新興產業——觀光、休閒農
　　業〉。《農業經營管理會訊》，第39期。

東正則、胡忠一譯（2004）。〈日本觀光休閒農業的內涵與發展方
　　向〉。《農業經營管理會訊》，第38期。

林明德（1990）。〈休閒與民俗———一種休閒文化的思考〉。《戶外
　　遊憩研究》，3（4）。

林文郁（2003）。《宜蘭縣休閒農業行銷推廣策略研討》。九十二年
　　度休閒農漁園區經營管理幹部教育訓練集冊。

林吉財（2000）。〈電子商務與行銷於農業旅遊之應用〉。台灣農業
　　旅遊學術研討會論文集。

林如森（2000）。〈傳播媒體運用策略〉。台灣農業旅遊學術研討會論文集。

林梓聯（1991）。〈發展休閒農業的做法〉。《休閒農業經營管理手冊》。台北：農委會。

林梓聯（1998）。〈充滿生機魅力的田園生活〉。《農政與農情》，76，31-36。

林蔡焜（2003a）。《地區休閒農業簡介》。宜蘭：國立宜蘭技術學院。

林蔡焜（2003b）。《解說教育與簡報技巧》。宜蘭：國立宜蘭技術學院。

林豐政（2003）。《休閒農業行銷策略》。宜蘭：國立宜蘭技術學院。

邱湧忠（2002）。《休閒農業經營學》。台北：茂昌圖書。

邱湧忠（2003a）。《休閒農業在鄉村發展的社會意義》。九十二年度休閒農漁園區經營管理幹部教育訓練集冊。

邱湧忠（2003b）。《致勝的領導統馭》。宜蘭：台灣休閒農業發展協會。

施瑞峰（2000）。〈農業旅遊之產品包裝〉。台灣農業旅遊學術研討會論文集。

柯玉文（2002）。《烘焙點心製作》。台北：行政院農業委員會。

段兆麟（2003）。《休閒農業活動設計與遊程規劃》。宜蘭：台灣休閒農業發展協會。

段蓬福（2003）。《休閒農業體驗活動設計》。宜蘭：國立宜蘭技術學院。

洪子豪（2002）。《行銷策略》。台北：行政院農業委員會。

洪忠修（2003）。〈淺談農村規劃策進休閒農業發展之構想〉。《農業經營管理會訊》，第36期。

洪順慶（1995）。〈一對一獲取顧問終身價值〉。《工商時報》，

1995年12月21日,第33版。

紀懿真(2002)。《網路行銷》。台北:行政院農業委員會。

徐光輝(1998)。〈台灣休閒農業之消費行為分析〉。台灣大學農業經濟研究所碩士論文。

徐明章(1995)。《休閒農業與土地管制法令之配合》。農政與農情。

康立和(2003)。《休閒農業相關法規》。宜蘭:國立宜蘭技術學院。

張正義(2000)。〈農業旅遊之安全管理與顧客抱怨處理〉。台灣農業旅遊學術研討會論文集。

張東友、陳昭郎(2004)。〈休閒農業的人力資源管理〉。《農業經營管理會訊》,第38期。

張紫菁(1998)。〈行銷組合策略在休閒農場經營上之應用——以頭城休閒農場為例〉。國立政治大學地政研究所碩士論文。

張榮宗(2002a)。《客房維護與管理》。台北:行政院農業委員會。

張榮宗(2002b)。《民宿禮儀》。台北:行政院農業委員會。

張德周(1989)。《建築管理法規體系研究規劃》。中華民國建築學會。

梁幼祥(2002)。《創造民宿美食的魅力》。台北:行政院農業委員會。

陳永杰(2003)。《擂台戰報》。宜蘭:台灣休閒農業發展協會。

陳玉如(2002)。〈創造風味餐技巧〉。台北:行政院農業委員會。

陳其南(1995)。〈經營大台灣從小社區做起〉。《中國時報》,1995年2月19日,第11版。

陳怡君、游舒嫆、吳如倩、鄭智鴻(1999)。〈台北市市民農園遊客遊憩體驗之研究〉。世新大學觀光學系第五屆學士論文。

陳建斌(2002)。《以農村資源開創「綠色矽島」生活服務產業》。

台北：行政院農業員委會。

陳昭郎（1996）。〈休閒農業的發展方向〉。《大自然季刊》，50，5-13。

陳昭郎（2000）。〈農業旅遊之源起與現況〉。台灣農業旅遊學術研討會論文集。

陳昭郎（2003）。《休閒農業產業分析》。宜蘭：台灣休閒農業發展協會。

陳昭郎（2004a）。《陳昭郎教授論文選集——耕讀農情、山高水長》。台北：國立台灣大學農業推廣學系。

陳昭郎（2004b）。〈農村民宿產業發展之定位〉。陳昭郎教授論文選集——耕讀農情、山高水長。台北：國立台灣大學農業推廣學系。

陳柳岑、段兆麟（2002a）。〈知識經濟時代休閒農場人力資源發展之研究〉。《農業經營管理年刊》，第8期，中國農業經營管理學會，100-143。

陳柳岑、段兆麟（2002b）。〈知識經濟時代農場企業之人力資源發展〉。《農業經營管理會訊》，第31期。

陳美芬（2003）。〈農業文化創意產品的研發與實務分享〉。宜蘭：台灣休閒農業發展協會。

陳哲次（2002）。《財務管理》。台北：行政院農業委員會。

陳清淵（2003）。《休閒農業人力資源管理》。宜蘭：國立宜蘭技術學院。

陳雪娥、曾國良（2002）。《簡易農產品加工》。台北：行政院農業委員會。

陳凱俐（2003a）。《休閒農業經營理念》。宜蘭：國立宜蘭技術學院。

陳凱俐（2003b）。《休閒農業經營管理概述》。宜蘭：國立宜蘭技術學院。

陳凱俐（2003c）。《休閒農業規劃方向與案例》。宜蘭：國立宜蘭技術學院。

陳凱俐（2003d）。《休閒農業資源發現與利用》。九十二年度休閒農漁園區經營管理幹部教育訓練集冊。

陳凱俐（2003e）。〈農業旅遊資源發展概論〉講義。

陳凱俐（2003f）。〈農業旅遊資源之規劃〉。國立宜蘭技術學院九十一學年第二學期通識課程——農業旅遊資源發展概論講義。

陳凱俐、吳菁樺、簡雅鳳、鍾毓芳、林筑君（1996）。《觀光果園之消費意向調查與經濟效益評估——以宜蘭縣為例》。農業經營管理年刊。

陳智夫（2002）。《文化教育與民宿之關係》。台北：行政院農業委員會。

陳墀吉（2000）。〈農業旅遊活動領團人員之訓練〉。台灣農業旅遊學術研討會論文集。

陳墀吉（2001）。《農業旅遊之體驗活動》。新竹縣農會。

陳墀吉（2002a）。《休閒農業轉型規劃與資源整合利用》。行政院農業委員會。

陳墀吉（2002b）。《休閒農業體驗活動與設計之概念》。農委會花蓮農改場。

陳墀吉（2002c）。《農業旅遊產品之規劃與設計》。南投：埔里鎮農會。

陳墀吉（2003a）。〈宜蘭縣小型休閒農場之營運限制與展望：以冬山鄉湧泉區之實務分析為案例〉。宜蘭觀光產業未來情境研討會論文集。

陳墀吉（2003b）。《活動帶領技巧與實務》。宜蘭：台灣休閒農業發展協會。

陳墀吉（2003c）。《觀光休閒農業轉型之規劃》。台東縣農會。

陳墀吉（2004a）。〈休閒農業之內涵與基本觀念〉。桃園：九十三

年度整合鄉村社區組織計畫解說人員培訓講義。

陳墀吉（2004b）。《休閒農業之解說技巧與訓練》。台北：土城市農會。

陳墀吉、楊永盛（2003）。〈遊客對宜蘭地區民宿評價之研究〉。高雄：第三屆觀光休閒暨餐旅產業永續經營學術研討會論文集。

陳燕銀（2000）。〈農業旅遊與鄉土教育結合的可行性〉。台灣農業旅遊學術研討會論文集。

陳燕銀（2002a）。《心靈自我調適》。台北：行政院農業委員會。

陳燕銀（2002b）。《經營原則與理念》。台北：行政院農業委員會。

陳燕銀（2002c）。《職業倫理與道德》。台北：行政院農業委員會。

陳燕銀（2002d）。《顧客抱怨與溝通》。台北：行政院農業委員會。

陳麗玉（1993）。〈台灣居民對休閒農場偏好之研究〉。國立中興大學農業經濟學研究碩士論文。

陳麗寬（2002）。《民宿禮儀》。台北：行政院農業委員會。

陸定邦（2003a）。《新產品開發體系的建構》。宜蘭：台灣休閒農業發展協會。

陸定邦（2003b）。《產品開發流程的改善與實務》。宜蘭：台灣休閒農業發展協會。

舒國文（2003）。《卓越團隊的建立與領導》。宜蘭：台灣休閒農業發展協會。

馮天蔚（2002）。《鄉土藝文》。台北：行政院農業委員會。

馮臨惠（2003）。《鄉土餐飲之發展與管理》。宜蘭：國立宜蘭技術學院。

黃世輝（2003）。《從農業資源活化到創意產品設計》。宜蘭：台灣休閒農業發展協會。

黃光明（2003）。《休閒農業輔導管理辦法相關法規》。九十二年度休閒農漁園區經營管理幹部教育訓練集冊。

黃昭瑾（2003）。《鄉村文化創意產品與市場開發技巧》。宜蘭：台灣休閒農業發展協會。

黃鳳嬌（2003）。《當一位成功的主管》。宜蘭：台灣休閒農業發展協會。

溫育芳（2003）。〈休閒農業財務管理〉。九十二年農村青年中短期農業專業訓練班──休閒農業經營管理班講義。

葉美秀（1998）。〈農業資源在休閒活動規劃上之研究〉。國立台灣大學農業推廣學研究所博士論文。

葉美秀（2003）。《休閒農業資源特色與環境設計》。九十二年度休閒農漁園區經營管理幹部教育訓練集冊。

趙憶蒙（2002）。《食品衛生》。台北：行政院農業委員會。

劉汝駒（2003）。《休閒農區的通路決策與經銷推廣》。宜蘭：台灣休閒農業發展協會。

劉清雄（2002）。《民宿分級標準》。台北：行政院農業委員會。

歐聖榮（2000）。〈農業旅遊未來之趨勢〉。台灣農業旅遊學術研討會論文集。

蔡金珍（2003）。《活動安全管理與急救技巧》。宜蘭：台灣休閒農業發展協會。

蔡勝佳（2000）。〈農業旅遊集客策略〉。台灣農業旅遊學術研討會論文集。

蔡滄朝（2002）。《簡易農產品加工》。台北：行政院農業委員會。

蔡繼琨（2002a）。《會計與報稅技巧》。台北：行政院農業委員會。

蔡繼琨（2002b）。《財務管理》。台北：行政院農業委員會。

鄭蕙燕、劉欽泉（1995）。《台灣與德國休閒農業之比較》。台灣土地金融季刊。

鄭健雄、陳昭郎（1997）。《休閒農場經營策略思考方向之研究》。農業經營管理第二期。中國農業經營管理學會。

鄭健雄（1998）。〈台灣休閒農場企業化之研究〉。國立台灣大學農業推廣學研究所博士論文。

鄭健雄（2000）。〈策略聯盟在農業旅遊之應用〉。台灣農業旅遊學術研討會論文集。

鄭健雄（2002）。〈談休閒農業的定位〉。《農業經營管理會訊》，第31期。

鄭健雄（2003）。《休閒園區市場與顧客消費行為分析》。宜蘭：台灣休閒農業發展協會。

鄭智鴻（2001）。〈北台灣休閒農場市場區隔與市場定位分析〉。世新大學觀光學系碩士學位論文。

鄭聰旭（2002）。《食品衛生》。台北：行政院農業委員會。

蕭啓專（2002）。《休閒音樂》。台北：行政院農業委員會。

賴光邦、張宏維（2004）。〈現階段非都市地區休閒農業土地使用議題〉。《農業經營管理會訊》，第39期。

賴梧桐（2002）。《民宿與社區發展》。台北：行政院農業委員會。

錢小鳳（2000）。〈農業旅遊經營管理之實務與案例〉。台灣農業旅遊學術研討會論文集。

藍明鑑（2002a）。《休閒農業經營者如何有效行銷》。台北：行政院農業委員會。

藍明鑑（2002b）。《行銷策略》。台北：行政院農業委員會。

藍明鑑（2003a）。《人際關係與溝通技巧》。宜蘭：台灣休閒農業發展協會。

藍明鑑（2003b）。《休閒農業與市場需求與行銷》。宜蘭：台灣休閒農業發展協會。

藍明鑑（2003c）。《服務業員工的管理》。宜蘭：台灣休閒農業發

展協會。

藍明鑑（2003d）。《銷售技巧與顧客服務》。宜蘭：台灣休閒農業
　　發展協會。

魏寶珠（2002a）。《民宿經營甘苦談》。台北：行政院農業委員
　　會。

魏寶珠（2002b）。《民宿設備與採購》。台北：行政院農業委員
　　會。

二、英文部分

Ahrne, G. (1990). *Agency and Organization*. London: Sage Publications.

Allaire, Y. & Firsirotu, M. (1984). "Theories of Organizational
　　Culture." *Organization Studies*, 5, 3.

Bennett, P. D. (1988). *Marketing*. International Edition. McGraw Hill.

Burke, W. W. (1987). *Organization Development*. Addison-Wesley
　　Publishing Company.

Chandler, A. D. (1962). *Strategy and Structure: Chapters in the History
　　of the Industrial Enterprise*. MIT Press, Cambridge, Mass.

Clark, R. N. & Stankey, G. H. (1979). *The ROS: A Framework for plan-
　　ning, Management, and Research*.

Day, G. S. & Reibstein, D. T. (1997). *Dynamic Competitive Strategy*.
　　New York: John Wiley & Sons, Inc.

Drucker, P. F. (1992). *Managing for Future*. New York: Truman Talley
　　Book.

Etzioni, A. (1964). *Modern Organizations*. N. J. : Prentice-Hall, Inc.

Frater, J. M. (1983). "Farm Tourism in England: Planning, Fundind,
　　Promotion and Some Lessons from Europe." *Tourism
　　Management*, September, 167-179. Butterworth & Co. (Publishers)

Ltd.

Gale, B. T. (1994). "Managing Customer Value." *Free Press*.

Jubenville, A. & Twight, B. W. (1993). *Outdoor Recreation Management: Theory and Application*, Third Edition, Venture Publishing Inc. State College PA.

Mannion, J. (1997). *Rural Development Policy: A Critical Refletion on the Conclusions of the Cork Conference on Rural Development*. University College Dublin, UK.

Pine, B. T. & Gilmore, J. H. (1998). "Welcome to the Experience Economy." *Harvard Business Review*.

Potor, M. E. (1990). *The Competitive Advantage of Nation*. The Free Press Adivision of Macmillion, Inc.

Shani, D. & Chalasani, S. (1992). "Exploiting Niches Using Relationship Marketing." *The Journal of Consumer Marketing*, Vol. 9, Summer.

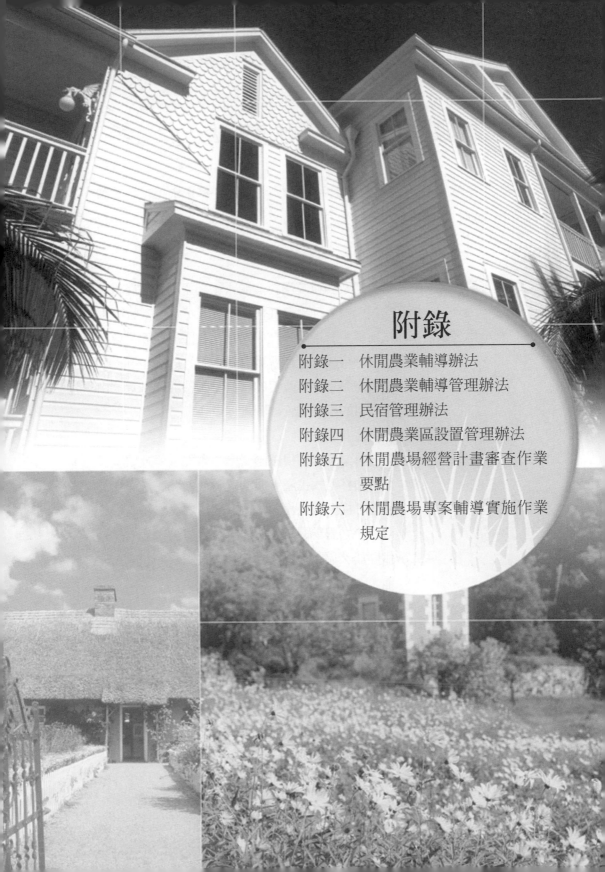

附錄

附錄一　休閒農業輔導辦法
附錄二　休閒農業輔導管理辦法
附錄三　民宿管理辦法
附錄四　休閒農業區設置管理辦法
附錄五　休閒農場經營計畫審查作業
　　　　要點
附錄六　休閒農場專案輔導實施作業
　　　　規定

附錄一　休閒農業輔導辦法

中華民國八十八年四月三十日行政院農業委員會（88）農輔字第88117030號令修正發布全文25條

第一章　總則

第一條　為促進農業及農村及農村資源永續利用，活絡農村經濟，提高農民所得，輔導發展休閒農業，特定定本辦法。

第二條　本辦法所稱主管機關：在中央為行政院農業委員會；在直轄市為直轄市政府；在縣市為縣（市）為縣（市）政府。
　　　　本辦法所定事項，涉及目的事業主管機關職掌者，由主管機關會同目的事業主管機關辦理。

第三條　本辦法辭定義如下：
　　　　一、休閒農業：指利用田園景園、自然生態及環境資源，結合農林漁牧生產、農業經營活動、農村文化及農家生活，提供國民休閒，增進國民對農業及農村之體驗為目的之農業經營。
　　　　二、休閒農業區：指經依本辦法規劃為供休閒農業之場地。
　　　　三、休閒農場：指經主管機關輔導設置經營休閒農業之場地。
　　　　四、休閒農業設施：指休閒農業區休閒農場內，經主管機關核准為休閒農業而設置之設施。
　　　　五、山坡地：指依山坡地保育利用條例第三條所規定之山坡地。
　　　　六、農民：指直接從事農業生產之自然人。

七、法人農場：指法人所經營之農場。

八、農民團體：指農民依法組織之農會、漁會、農業合作
　　社及農田水利會。

九、農業企業機構：指從事農業生產及附屬加工之股份有
　　限公司。

第二章　休閒農業區之規劃及輔導

第四條　具有下列條件之地區，得規劃爲休閒農業區：

一、豐富之農業生產及農村文化資源。

二、豐富之田園及自然景觀。

三、交通便利。

四、土地全部屬非都市土地者，面積應在五十公頃以上：
　　全部屬都市土地者，面積應在十公頃以上：部分屬都
　　市土地，部分屬非都市土地者，面積應在二十五公頃
　　以上。

第五條　休閒農業區，位於直轄市或縣（市）區域者，由當地直轄
　　　　市或縣（市）主管機關擬具規劃書，報請中央主管機關劃
　　　　定：跨越直轄市或二縣（市）以上區域者，得協議由其中
　　　　一主管機關依前述程序辦理。規劃書內容有變更時，亦
　　　　同。

　　　　前項規劃，得由業者申請當地主管機關辦理。

　　　　第一項規劃書之格式，由中央主管機關定之。

第六條　主管機關對休閒農業區，得予公共建設之協助及輔導。

第三章　休閒農場之申請設置

第七條　設置休閒農場之土地應完整，並不得分散，其土地面積不
　　　　得小於○‧五公頃。在縣（市）區域內都市土地及非都市
　　　　土地設置之休閒農場，其土地非屬山坡地者，面積不得小

於五公頃。其土地屬山坡地者，面積不得小於五公頃。其土地屬山坡地者，以山坡地論；土地範圍包括都市土地及非都市土地者，以非都市土地論。

第八條 休閒農場之開發利用，涉及都市計畫法、區域計畫法、水土保持法、山坡地保育利用條例、建築法、環境影響評估法及其他相關法令應辦理之事項者，應依各該法令之規定辦理。

第九條 休閒農場依使用性質，得分為農業經營體驗分區及遊客休憩分區。

農業經營體驗分區之土地，作為農業經營與體驗、自然景觀及生態維護之用：遊客休憩分區之土地，作為住宿、餐飲、自產農（乳）產品加工廠或農產品與農村文物展示（售）及教育解說中心等相關休閒農業設施之用。

農業經營體驗分區之面積，不得少於休閒農場總面積90%，其餘土地供遊客休憩分區使用。

第十條 凡從事農業經營之農民、法人農場、農民團體、農業企業機構，得設置休閒農場，休閒農場位於直轄市或縣（市）區域者，向當地直轄市或縣（市）主管機關申請籌設；跨直轄市或縣（市）區域者，向其所占面積較大之直轄市或縣（市）主管機關申請籌設。

法人農場、農民團體、農業企業機構，應以取得合法使用權來源之土地提出申請籌設。

農民得以自有土地或部分自有部分租地，獨自或共同籌設。

第十一條 直轄市或縣（市）主管機關受理休閒農場籌設申請，經農業單位會同相關單位就所定申請書件審查符合規定，其不涉及土地使用變更編定者，由直轄市或縣（市）主管機關核發休閒農場籌設同意文件；其餘應報請中央主

管機關審查後，核發休閒農場籌設同意文件。

第十二條 依前條申請籌設休閒農場，應檢附下列文件：

一、申請書。

二、經營計畫書。

三、農場土地使用清冊。

四、土地權利證明文件。

　　（一）最近三個月內核發之土地登記簿謄本。

　　（二）著色標明申請範圍之地及圖謄本。

　　（三）都市土地應檢具土地使用分區證明

　　（四）非自有土地者，應檢具土地使用同意書或同
　　　　　意申請籌設休閒農場併用土地證明文件。

　　（五）共同籌設經營者，應附具合夥人名冊。

前項申請書、經營計畫書之格式及經營計畫書審查事
項，由中央主管機關定之。

第十三條 申請人於取得中央、直轄市或縣（市）主管機關所核發
之休閒農場籌設同意文件後，應依土地及建築法令之相
關規定，向直轄市或縣（市）主管機關辦理休閒農場土
地開發及建築事項。

第十四條 申請人應於領得各項休閒農業設施之使用執照後三個月
內，報請直轄市或縣（市）主管機關勘驗，經勘驗合格
後，轉報中央主管機關核發經營休閒農業登記證。其涉
及土地使用變更編定者，應另檢具非都市土地變更編定
核准文件。

休閒農場之住宿、餐飲、自產農（乳）產品加工廠、農
產品與農村文物展示（售）及教育解說中心等相關設施
及營業項目，依法令應辦理登記者，於辦妥登記後始得
營業。

休閒農業之許可籌設期間，以四年為限，未依限完成經

營休閒農業登記者，中央或直轄市、縣（市）主管機關應註銷其籌設同意文件。其有正當理由者，得申請展延；展延以一次為限，展延期限為兩年。

第十五條　同一休閒農場用地申請土地變更編定，以一次為限。經營休閒農場登記證經註銷後，不得再以同一範圍內之土地供其他休閒農場併入計算變更編定之面積。

休閒農場土地申請變更編定範圍內之公有土地，應洽管理機關同意提供使用後，一併辦理編定或變更編定。設置休閒農場涉及土地變更編定者，應捐贈其變更編定用地面積與獲准變更編定當年度公告土地現值乘積30%金額，及變更編定有地面積60%與獲准變更編定當年度公告土地現值乘積12%金額，作為回饋金。但變更編定用地之建築基地為公有者，得免捐贈回饋金。

前項所捐贈之回饋金，半數撥繳中央主管機關所設之農業發展基金，專供農業發展及農民福利之用；半數撥繳當地直轄市或縣（市）主管機關，供地方農業建設之用。

第四章　休閒農場之設施

第十六條　主管機關得就下列項目指定為位於都市土地之休閒農業設施：

一、餐飲設施。

二、農產品與農村文物展示（售）及教育解說中心。

三、平面停車場。

四、門票收費設施。

五、警衛設施。

六、安全防護設施。

七、涼亭設施。

八、眺望設施。

九、標示解說設施。

十、公廁設施。

十一、登山及健行步道。

十二、水土保持設施。

十三、環境保護設施。

十四、農路。

十五、其他符合都市計畫法規定之設施。

休閒農業區得設置前項各款之休閒農業設施，並應符合都市計畫相關法規之規定；休閒農場設置前項第四款至第十五款之休閒農業設施，除農路外，其總面積不得超過休閒農場總面積10%，且不得違反都市土地使用分區管制之規定。休閒農場位於都市土地者，以坐落於農業區或保護區內為限。

第十七條　主管機關得就下列項目指定為位於非都市土地之休閒農業設施：

一、住宿設施。

二、餐飲設施。

三、自產農（乳）產品加工廠。

四、農產品與農村文物展示（售）及教育解說中心。

五、門票收費設施。

六、警衛設施。

七、安全防護設施。

八、平面停車場。

九、涼亭設施。

十、眺望設施。

十一、標示解說設施。

十二、露營設施。

十三、公廁設施。

十四、登山及健行步道。

十五、水土保持設施。

十六、環境保護設施。

十七、農路。

十八、其他符合非都市土地使用管制規則之設施。

前項第一款至第四款之休閒農業設施應設置於遊客休憩分區，除現況土地使用編定依法得容許使用者外，得依相關規定辦理非都市土地變更編定，變更編定總面積不得超過休閒農場總面積5%，並以二公頃為限。

第一項第五款至第十八款之休閒農業設施，得依相關規定辦理非都市土地容許使用，除農路外，其總面積不得超過休閒農場面積10%。

有關申請非都市土地變更編定及容許使用之審查事項，由中央主管機關另定之。

第十八條　休閒農場內所有休閒設施均應以符合休閒農業經營目的，無礙自然文化景觀為原則，其建築物高度除應符合現行法令外，不得超過十‧五公尺，最高以三層樓為限，休閒農場建築物設計規範，由中央主管機關定之。

自產農（乳）產品加工廠之樓地板面積以五百平方公尺為限。

住宿設施之建築基地面積不得超過可建築用地總面積50%。

第五章　休閒農場管理及監督

第十九條　休閒農場涉及名稱、負責人、經營項目變更、停業或復業情形者，除特殊情況外，應於事前報經直轄市或縣（市）主管機關報請中央主管機關辦理休閒農場許可登

記證之變更或核准。

休閒農場結束營業者，其負責人應於事實發生日起一個月內，報經直轄市或縣（市）主管機關轉報中央主管機關註銷其休閒農業登記證。

休閒農場之面積範圍變更者，應依本辦法之規定重新申請核准。

第二十條　休閒農場應依公司法、商業登記法、營利事業統一發證辦法、營利事業登記規則、營業稅法、所得稅法、房屋稅條例及土地稅法等相關規定辦理營業登記及納稅。

第二十一條　直轄市或縣（市）主管機關對休閒農場之各項設施及經營項目，應會同各目的事業主管機關定期或不定期檢查；其有違反本辦法之規定及其他法令規定者，應責令限期改善。屆期不改善者，依其相關法令處置，並得報請中央主管機關撤銷其經營休閒農場許可登記證。但有危害公共安全之虞者，得依相關法令停止其一部或全部之使用。

第二十二條　經中央主管機關核准設置及登記之休閒農場，得申請使用中央主管機關註冊之休閒農場標章。

第二十三條　主管機關對經核准設置及登記之休閒農場，得予協助貸款或經營管理之輔導。

第六章　附則

第二十四條　本辦法中華民國八十八年四月三十日修正施行前，已存續經營行為違反相關規定之休閒農場，經直轄市或縣（市）主管機關依法查處後，認定無礙自然文化景觀、無公共安全之虞，且符合休閒農業經營目的者，得列入專案輔導；於該修正施行日起五年內，由直轄市或縣（市）主管機關，依本辦法規定分期分類輔

導；其涉及遊客休憩分區土地使用變更編定者，應以其現況範圍折算，符合第十八條之面積規定，始得依本辦法提出籌設及經營申請。

第二十五條　本辦法自發布日施行。

附錄二　休閒農業輔導管理辦法

中華民國八十一年十二月三十日行政院農業委員會（81）農輔字第1167560A號令訂定發布全文19條

中華民國八十五年十二月三十一日行政院農業委員會（85）農輔字第85060634A號令修正發布名稱及全文11條（原名稱：休閒農業區設置管理辦法）

中華民國八十八年四月三十日行政院農業委員會（88）農輔字第88117030號令修正發布全文25條

中華民國八十九年七月三十一日行政院農業委員會（89）農輔字第890050481號令修正發布名稱及全文27條（原名稱：休閒農業輔導辦法）

中華民國九十一年一月十一日行政院農業委員會（91）農輔字第0910050034號令修正發布全文27條

中華民國九十三年二月二十七日行政院農業委員會農輔字第0930050186號令修正發布全文28條

第一章　總則

第一條　本辦法依農業發展條例第六十三條第三項規定訂定之。

第二條　本辦法所定事項，涉及目的事業主管機關職掌者，由主管機關會同目的事業主管機關辦理。

第三條　本辦法所稱山坡地係指依山坡地保育利用條例第三條所公告之山坡地。

第二章　休閒農業區之規劃及輔導

第四條　具有下列條件之地區，得規劃為休閒農業區：

一、具在地農業特色。

二、具豐富景觀資源。

289

三、具特殊生態及保存價值之文化資產。

申請劃定為休閒農業區之面積限制如下，但基於自然形勢需要之考量，其申請面積上限得酌予放寬：

一、土地全部屬非都市土地者，面積應在五十公頃以上，三百公頃以下。

二、土地全部屬都市土地者，面積應在十公頃以上，一百公頃以下。

三、部分屬都市土地，部分屬非都市土地者，面積應在二十五公頃以上，二百公頃以下。

本辦法中華民國九十一年一月十一日修正施行前，經中央主管機關核定之休閒農業區者，其面積上限不受前項之限制。

第五條　休閒農業區，由當地直轄市或縣（市）主管機關擬具規劃書，報請中央主管機關劃定；跨越直轄市或二縣（市）以上區域者，得協議由其中一主管機關依前述程序辦理。規劃書內容有變更時，亦同。

符合前條第一項、第二項規定之地區，當地居民、休閒農場業者、農民團體或鄉（鎮、市、區）公所得擬具規劃建議書，報請當地主管機關規劃。

休閒農業區規劃書或規劃建議書，其內容如下：

一、劃定依據及目的。

二、範圍說明：

（一）位置圖：五千分之一最新像片基本圖並繪出休閒農業區範圍。

（二）範圍圖：五千分之一以下之地籍藍晒縮圖。

（三）地籍清冊。

三、農業條件及基本資料，包括農業生產種類及規模、農村景觀及生態資源、當地農業產業文化、休閒農業發

　　　　展資源、推動休閒農業之組織運作及地方配合情形、
　　　　整體發展構想。

四、管理及維護。

五、重大管制事項。

六、公共建設及執行單位。

休閒農業區規劃書及規劃建議書格式、審查作業規定，由
中央主管機關公告之。

第六條　休閒農業區位於森林區、重要水庫集水區、自然保留區、
　　　　特定水土保持區、野生動物保護區、野生動物重要棲息環
　　　　境、沿海自然保護區、國家公園等區域者，應限制其開發
　　　　利用，並依相關法令規定辦理。

　　　　休閒農業區位於山坡地者，不得有超限利用之情形。

第七條　經中央主管機關劃定之休閒農業區內依法興建之農舍得在
　　　　不影響管理及維護原則下，依民宿管理辦法之規定申請經
　　　　營民宿。

第八條　主管機關對休閒農業區，得予公共建設之協助及輔導。

　　　　休閒農業區得依規劃設置下列供公共使用之休閒農業設
　　　　施：

一、安全防護設施。

二、平面停車場。

三、涼亭設施。

四、眺望設施。

五、標示解說設施。

六、公廁設施。

七、登山及健行步道。

八、水土保持設施。

九、環境保護設施。

十、其他經直轄市或縣（市）主管機關核准之休閒農業設

施。

前項休閒農業設施所需用地，由鄉（鎮、市、區）公所負責協調辦理容許使用及取得土地所有權人之土地使用同意書。

第三章　休閒農場之申請設置

第九條　休閒農場內之土地得分為農業經營體驗分區及遊客休憩分區。

農業經營體驗分區之土地，作為農業經營與體驗、自然景觀、生態維護、生態教育之用；遊客休憩分區之土地，作為住宿、餐飲、自產農產品加工（釀造）廠、農產品與農村文物展示（售）及教育解說中心等相關休閒農業設施之用。

第十條　設置休閒農場之土地應完整，並不得分散，其土地面積不得小於○‧五公頃。

設置休閒農場土地，除依法得容許使用者外，以作為農業經營體驗分區之使用為限。但其面積符合下列規定者，得為遊客休憩分區之使用：

一、位於非山坡地土地面積在三公頃以上者。

二、位於山坡地之都市土地在三公頃以上或非都市土地面積達十公頃以上者。

前項申請設置休閒農場土地範圍包括山坡地與非山坡地時，其設置面積依山坡地標準計算；土地範圍包括都市土地與非都市土地時，其設置面積依非都市土地標準計算。土地範圍部分包括國家公園土地者，依國家公園計畫管制之。

第十一條　休閒農場之開發利用，涉及都市計畫法、區域計畫法、水土保持法、山坡地保育利用條例、建築法、環境影響

評估法、發展觀光條例及其他相關法令應辦理之事項，應依各該法令之規定辦理。

第十二條　籌設休閒農場應向當地直轄市或縣（市）主管機關申請；跨越直轄市或二縣（市）以上區域者，向其所占面積較大之直轄市或縣（市）主管機關申請籌設。

第十三條　申請籌設休閒農場，應檢附下列文件：

一、申請書。

二、經營計畫書。

三、農場土地使用清冊。

前項申請書、經營計畫書之格式及經營計畫書審查事項，由中央主管機關另定之。

第十四條　直轄市或縣（市）主管機關受理休閒農場籌設申請，申請面積未滿十公頃者，由直轄市或縣（市）主管機關農業單位會同相關單位就所定申請書件審查符合規定後，核發休閒農場籌設同意文件；申請面積超過十公頃以上者，應由直轄市或縣（市）主管機關審核後，報請中央主管機關審查後，核發休閒農場籌設同意文件。

第十五條　申請人於取得主管機關所核發之休閒農場籌設同意文件後，得向直轄市或縣（市）主管機關申請休閒農業設施容許使用，涉及非都市土地變更編定者，應以休閒農場土地範圍擬具興辦事業計畫，向直轄市或縣（市）主管機關申請核准。

前項興辦事業計畫內應辦理使用地變更編定，其面積達二公頃以上者，應辦理土地使用分區變更。

興辦事業計畫之內容、格式及審查作業要點由中央主管機關另定之。

第十六條　休閒農場之住宿、餐飲、自產農產品加工（釀造）廠、農產品與農村文物展示（售）及教育解說中心等相關設

施及營業項目，依法令應辦理許可、登記者，於辦妥許可、登記後始得營業。

休閒農場之許可籌設期間，以四年爲限，未依限完成休閒農場許可登記者，中央或直轄市、縣（市）主管機關應廢止其籌設同意文件。其有正當理由者，得申請展延；展延以一次爲限，展延期限爲二年。

第十七條　已申請核准或經廢止之休閒農場，不得以同一範圍內之土地供其他休閒農場併入面積申請。

休閒農場土地申請變更編定範圍內之公有土地，應洽管理機關同意提供使用後，一併辦理編定或變更編定。

設置休閒農場涉及土地變更使用，應繳交回饋金者，另依農業用地變更回饋金撥繳及分配利用辦法之規定辦理。

第四章　休閒農場之設施

第十八條　休閒農場得設置下列休閒農業設施：

一、住宿設施。

二、餐飲設施。

三、自產農產品加工（釀造）廠。

四、農產品與農村文物展示（售）及教育解說中心。

五、門票收費設施。

六、警衛設施。

七、涼亭設施。

八、眺望設施。

九、公廁設施。

十、農業及生態體驗設施。

十一、安全防護設施。

十二、平面停車場。

十三、標示解說設施。

十四、露營設施。

十五、登山及健行步道。

十六、水土保持設施。

十七、環境保護設施。

十八、農路。

十九、休閒廣場。

二十、其他經直轄市或縣（市）主管機關自行訂定且符
　　　合土地使用管制規定或非都市土地使用管制規則
　　　之設施。

前項第一款至第四款之休閒農業設施應設置於遊客休憩
分區，除現況土地使用編定依法得容許使用者外，其總
面積不得超過休閒農場面積10%，並以二公頃為限，休
閒農場總面積超過二百公頃者，得以五公頃為限。位於
非都市土地者，得依相關規定辦理非都市土地變更編
定。

第一項第五款至第二十款之休閒農業設施，位於非都市
土地者，應依相關規定辦理非都市土地容許使用，除農
路外，其總面積不得超過休閒農場面積10%。

休閒農場位於都市土地者，其申請以都市計畫法相關法
令規定得從事農業（作）經營者為限。

有關申請非都市土地變更編定及容許使用之審查事項，
由中央主管機關另定之。

第十九條　休閒農場內各項設施均應以符合休閒農業經營目的，無
礙自然文化景觀為原則。

前條設施涉及建築物高度者，應符合現行法令規定，現
行法令未規定者，不得超過十・五公尺。休閒農場建築
物設計規範，由中央主管機關另定之。

第五章　休閒農場管理及監督

第二十條　休閒農場申請人得於農業經營體驗分區內之休閒農業設施興建完竣後三個月內，報請直轄市或縣（市）主管機關勘驗，經勘驗合格後，轉報中央主管機關核發休閒農場許可登記證；涉及遊客休憩分區設施者，應取得建築物使用執照，並依相關法規取得營利事業登記後三個月內，轉報中央主管機關換發休閒農場許可登記證。

申請核發休閒農場許可登記證，應依農業主管機關受理申請許可案件及核發證明文件收費標準規定收取費用。

未獲許可登記證擅自經營休閒農場、自行變更用途或變更經營計畫，由直轄市或縣（市）主管機關依農業發展條例第七十條、第七十一條及相關規定處罰。

第二十一條　休閒農場涉及名稱、負責人、經營項目變更、停業或復業情形者，除特殊情況外，應於事前報經直轄市或縣（市）主管機關報請中央主管機關辦理休閒農場許可登記證之變更或核准。

休閒農場結束營業者，其負責人應於事實發生日起一個月內，報經直轄市或縣（市）主管機關轉報中央主管機關廢止其休閒農場許可登記證。

休閒農場之經營計畫書內容、面積範圍變更者，應依本辦法之規定申請核准。

第二十二條　休閒農場應依公司法、商業登記法、發展觀光條例、食品衛生管理法、營利事業統一發證辦法、營利事業登記規則、營業稅法、所得稅法、房屋稅條例及土地稅法等相關規定辦理營業登記及納稅。

第二十三條　直轄市或縣（市）主管機關對已准予籌設或核發許可登記證之休閒農場，應會同各目的事業主管機關定期

或不定期檢查；其有違反本辦法及其他法令規定者，
應責令限期改善。屆期不改善者，依其相關法令處
置，並得報請中央主管機關廢止其休閒農場籌設同意
文件或許可登記證。但有危害公共安全之虞者，得依
相關法令停止其一部或全部之使用。

經主管機關核發許可登記證之休閒農場依法興建之農
舍，得依民宿管理辦法之規定申請經營民宿。

第二十四條　違反第二十一條、第二十二條及第二十三條之規定
　　　　　　者，由直轄市或縣（市）主管機關通知限期改正，屆
　　　　　　期不改正者，依農業發展條例第七十一條之規定處
　　　　　　罰，並廢止其休閒農場許可登記證。

第二十五條　經中央主管機關核准設置及登記之休閒農場，得申請
　　　　　　使用中央主管機關註冊之休閒農場標章。

第二十六條　主管機關對經核准設置及登記之休閒農場，得予協助
　　　　　　貸款或經營管理之輔導。

　　　　　　直轄市或縣（市）主管機關得依當地休閒農業發展現
　　　　　　況，制定地方自治條例，實施休閒農場設置總量管制
　　　　　　機制。

第六章　附則

第二十七條　本辦法中華民國八十八年四月三十日修正施行前，已
　　　　　　存續並列入專案輔導之休閒農場，應於九十四年十二
　　　　　　月三十一日止完成合法化登記。

　　　　　　爲輔導專案輔導之休閒農場，中央主管機關應邀同相
　　　　　　關目的事業主管機關組成專案輔導小組辦理之。

第二十八條　本辦法自發布日施行。

附錄三　民宿管理辦法

中華民國九十年十二月十二日交通部（90）交路發字第00094號令
訂定發布全文38條；並自發布日施行

第一章　總則

第一條　本辦法依發展觀光條例第二十五條第三項規定訂定之。

第二條　民宿之管理，依本辦法之規定；本辦法未規定者，適用其
　　　　他有關法令之規定。

第三條　本辦法所稱民宿，指利用自用住宅空閒房間，結合當地人
　　　　文、自然景觀、生態、環境資源及農林漁牧生產活動，以
　　　　家庭副業方式經營，提供旅客鄉野生活之住宿處所。

第四條　民宿之主管機關，在中央為交通部，在直轄市為直轄市政
　　　　府，在縣（市）為縣（市）政府。

第二章　民宿之設立申請、發照及變更登記

第五條　民宿之設置，以下列地區為限，並須符合相關土地使用管
　　　　制法令之規定：

　　　　一、風景特定區。

　　　　二、觀光地區。

　　　　三、國家公園區。

　　　　四、原住民地區。

　　　　五、偏遠地區。

　　　　六、離島地區。

　　　　七、經農業主管機關核發經營許可登記證之休閒農場或經
　　　　　　農業主管機關劃定之休閒農業區。

八、金門特定區計畫自然村。

九、非都市土地。

第六條　民宿之經營規模，以客房數五間以下，且客房總樓地板面積一百五十平方公尺以下為原則。但位於原住民保留地、經農業主管機關核發經營許可登記證之休閒農場、經農業主管機關劃定之休閒農業區、觀光地區、偏遠地區及離島地區之特色民宿，得以客房數十五間以下，且客房總樓地板面積二百平方公尺以下之規模經營之。

前項偏遠地區及特色項目，由當地主管機關認定，報請中央主管機關備查後實施。並得視實際需要予以調整。

第七條　民宿建築物之設施應符合下列規定：

一、內部牆面及天花板之裝修材料、分間牆之構造、走廊構造及淨寬應分別符合舊有建築物防火避難設施及消防設備改善辦法第九條、第十條及第十二條規定。

二、地面層以上每層之居室樓地板面積超過二百平方公尺或地下層面積超過二百平方公尺者，其樓梯及平台淨寬為一點二公尺以上；該樓層之樓地板面積超過二百四十平方公尺者，應自各該層設置二座以上之直通樓梯。未符合上開規定者，依前款改善辦法第十三條規定辦理。

前條第一項但書規定地區之民宿，其建築物設施基準，不適用前項之規定。

第八條　民宿之消防安全設備應符合下列規定：

一、每間客房及樓梯間、走廊應裝置緊急照明設備。

二、設置火警自動警報設備，或於每間客房內設置住宅用火災警報器。

三、配置滅火器兩具以上，分別固定放置於取用方便之明顯處所；有樓層建築物者，每層應至少配置一具以

上。

第九條　民宿之經營設備應符合下列規定：

一、客房及浴室應具良好通風、有直接採光或有充足光
線。

二、須供應冷、熱水及清潔用品，且熱水器具設備應放置
於室外。

三、經常維護場所環境清潔及衛生，避免蚊、蠅、蟑螂、
老鼠及其他妨害衛生之病媒及孳生源。

四、飲用水水質應符合飲用水水質標準。

第十條　民宿之申請登記應符合下列規定：

一、建築物使用用途以住宅爲限。但第六條第一項但書規
定地區，並得以農舍供作民宿使用。

二、由建築物實際使用人自行經營。但離島地區經當地政
府委託經營之民宿不在此限。

三、不得設於集合住宅。

四、不得設於地下樓層。

第十一條　有下列情形之一者不得經營民宿：

一、無行爲能力人或限制行爲能力人。

二、曾犯組織犯罪防制條例、毒品危害防制條例或槍砲
彈藥刀械管制條例規定之罪，經有罪判決確定者。

三、經依檢肅流氓條例裁處感訓處分確定者。

四、曾犯兒童及少年性交易防制條例第二十二條至第三
十一條、刑法第十六章妨害性自主罪、第二百三十
一條至第二百三十五條、第二百四十條至第二百四
十三條或第二百九十八條之罪，經有罪判決確定
者。

五、曾經判處有期徒刑五年以上之刑確定，經執行完畢
或赦免後未滿五年者。

第十二條　民宿之名稱，不得使用與同一直轄市、縣（市）內其他
　　　　　民宿相同之名稱。

第十三條　經營民宿者，應先檢附下列文件，向當地主管機關申請
　　　　　登記，並繳交證照費，領取民宿登記證及專用標識後，
　　　　　始得開始經營。

　　　　　一、申請書。

　　　　　二、土地使用分區證明文件影本（申請之土地為都市土
　　　　　　　地時檢附）。

　　　　　三、最近三個月內核發之地籍圖謄本及土地登記（簿）
　　　　　　　謄本。

　　　　　四、土地同意使用之證明文件（申請人為土地所有權人
　　　　　　　時免附）。

　　　　　五、建物登記（簿）謄本或其他房屋權利證明文件。

　　　　　六、建築物使用執照影本或實施建築管理前合法房屋證
　　　　　　　明文件。

　　　　　七、責任保險契約影本。

　　　　　八、民宿外觀、內部、客房、浴室及其他相關經營設施
　　　　　　　照片。

　　　　　九、其他經當地主管機關指定之文件。

第十四條　民宿登記證應記載下列事項：

　　　　　一、民宿名稱。

　　　　　二、民宿地址。

　　　　　三、經營者姓名。

　　　　　四、核准登記日期、文號及登記證編號。

　　　　　五、其他經主管機關指定事項。

　　　　　民宿登記證之格式，由中央主管機關規定，當地主管機
　　　　　關自行印製。

第十五條　當地主管機關審查申請民宿登記案件，得邀集衛生、消

防、建管等相關權責單位實地勘查。

第十六條　申請民宿登記案件，有應補正事項，由當地主管機關以書面通知申請人限期補正。

第十七條　申請民宿登記案件，有下列情形之一者，由當地主管機關敘明理由，以書面駁回其申請：

一、經通知限期補正，逾期仍未辦理。

二、不符發展觀光條例或本辦法相關規定。

三、經其他權責單位審查不符相關法令規定。

第十八條　民宿登記證登記事項變更者，經營者應於事實發生後十五日內，備具申請書及相關文件，向當地主管機關辦理變更登記。

當地主管機關應將民宿設立及變更登記資料，於次月十日前，向交通部觀光局陳報。

第十九條　民宿經營者，暫停經營一個月以上者，應於十五日內備具申請書，並詳述理由，報請該管主管機關備查。

前項申請暫停經營期間，最長不得超過一年，其有正當理由者，得申請展延一次，期間以一年為限，並應於期間屆滿前十五日內提出。

暫停經營期限屆滿後，應於十五日內向該管主管機關申報復業。

未依第一項規定報請備查或前項規定申報復業，達六個月以上者，主管機關得廢止其登記證。

第二十條　民宿登記證遺失或毀損，經營者應於事實發生後十五日內，備具申請書及相關文件，向當地主管機關申請補發或換發。

第三章　民宿之管理監督

第二十一條　民宿經營者應投保責任保險之範圍及最低金額如下：

一、每一個人身體傷亡：新臺幣二百萬元。

二、每一事故身體傷亡：新臺幣一千萬元。

三、每一事故財產損失：新臺幣二百萬元。

四、保險期間總保險金額：新臺幣二千四百萬元。

前項保險範圍及最低金額，地方自治法規如有對消費者保護較有利之規定者，從其規定。

第二十二條　民宿客房之定價，由經營者自行訂定，並報請當地主管機關備查；變更時亦同。

民宿之實際收費不得高於前項之定價。

第二十三條　民宿經營者應將房間價格、旅客住宿須知及緊急避難逃生位置圖，置於客房明顯光亮之處。

第二十四條　民宿經營者應將民宿登記證置於門廳明顯易見處，並將專用標識置於建築物外部明顯易見之處。

第二十五條　民宿經營者應備置旅客資料登記簿，將每日住宿旅客資料依式登記備查，並傳送該管派出所。

前項旅客登記簿保存期限為一年。

第一項旅客登記簿格式，由主管機關規定，民宿經營者自行印製。

第二十六條　民宿經營者發現旅客罹患疾病或意外傷害情況緊急時，應即協助就醫；發現旅客疑似感染傳染病時，並應即通知衛生醫療機構處理。

第二十七條　民宿經營者不得有下列之行為：

一、以叫嚷、糾纏旅客或以其他不當方式招攬住宿。

二、強行向旅客推銷物品。

三、任意哄抬收費或以其他方式巧取利益。

四、設置妨害旅客隱私之設備或從事影響旅客安寧之任何行為。

五、擅自擴大經營規模。

第二十八條　民宿經營者應遵守下列事項：

　　　　　一、確保飲食衛生安全。

　　　　　二、維護民宿場所與四周環境整潔及安寧。

　　　　　三、供旅客使用之寢具，應於每位客人使用後換洗，
　　　　　　　並保持清潔。

　　　　　四、辦理鄉土文化認識活動時，應注重自然生態保
　　　　　　　護、環境清潔、安寧及公共安全。

第二十九條　民宿經營者發現旅客有下列情形之一者，應即報請該
　　　　　管派出所處理。

　　　　　一、有危害國家安全之嫌疑者。

　　　　　二、攜帶槍械、危險物品或其他違禁物品者。

　　　　　三、施用煙毒或其他麻醉藥品者。

　　　　　四、有自殺跡象或死亡者。

　　　　　五、有喧嘩、聚賭或為其他妨害公眾安寧、公共秩序
　　　　　　　及善良風俗之行為，不聽勸止者。

　　　　　六、未攜帶身分證明文件或拒絕住宿登記而強行住宿
　　　　　　　者。

　　　　　七、有公共危險之虞或其他犯罪嫌疑者。

第三十條　民宿經營者，應於每年一月及七月底前，將前半年每月
　　　　　客房住用率、住宿人數、經營收入統計等資料，依式陳
　　　　　報當地主管機關。

　　　　　前項資料，當地主管機關應於次月底前，陳報交通部觀
　　　　　光局。

第三十一條　民宿經營者，應參加主管機關舉辦或委託有關機關、
　　　　　團體辦理之輔導訓練。

第三十二條　民宿經營者有下列情事之一者，主管機關或相關目的
　　　　　事業主管機關得予以獎勵或表揚。

　　　　　一、維護國家榮譽或社會治安有特殊貢獻者。

二、參加國際推廣活動，增進國際友誼有優異表現者。

三、推動觀光產業有卓越表現者。

四、提高服務品質有卓越成效者。

五、接待旅客服務周全獲有好評，或有優良事蹟者。

六、對區域性文化、生活及觀光產業之推廣有特殊貢獻者。

七、其他有足以表揚之事蹟者。

第三十三條　主管機關得派員，攜帶身分證明文件，進入民宿場所進行訪查。

前項訪查，得於對民宿定期或不定期檢查時實施。

民宿經營者對於主管機關之訪查應積極配合，並提供必要之協助。

第三十四條　中央主管機關為加強民宿之管理輔導績效，得對直轄市、縣（市）主管機關實施定期或不定期督導考核。

第三十五條　民宿經營者違反本辦法規定者，由當地主管機關依發展觀光條例之規定處罰。

第四章　附則

第三十六條　民宿經營者申請設立登記之證照費，每件新臺幣一千元；其申請換發或補發登記證之證照費，每件新臺幣五百元。

因行政區域調整或門牌改編之地址變更而申請換發登記證者，免繳證照費。

第三十七條　本辦法所列書表、格式，由中央主管機關定之。

第三十八條　本辦法自發布日施行。

附錄四　休閒農業區設置管理辦法

行政院中華民國八十一年十二月十日台81農41788號函核定

行政院農業委員會中華民國八十一年十二月三十日81農輔字116756

OA令發布

第一章　總則

第一條　爲休閒農業區之設置及管理，特定本辦法。

第二條　本辦法所稱之管理機關：在中央爲行政院農業委員會；在
　　　　省（市）爲市政府；在縣（市）爲縣（市）政府。

第三條　本辦法用詞定義如下：

　　　　一、休閒農業：指利用田園景觀、自然生態及環境資源，
　　　　　　結合農林漁牧生產、農業經營活動、農村文化及農家
　　　　　　生活，提供國民休閒，增進國民對農業及農村之體驗
　　　　　　爲目的之農業經營。

　　　　二、休閒農業區：指經中央主管機關核准設置爲休閒農業
　　　　　　使用之地區。

　　　　三、休閒農業設施：指休閒農業區內之各項設施，並分爲
　　　　　　農業經營設施、共用設施及服務設施。

第二章　設置與規劃

第四條　凡從事農業經營之農民、合作農場、農民團體、農業企業
　　　　機構，得依本辦法申請設置休閒農業區。

　　　　前項農民、合作農場、農民團體、農業企業機構，以符合
　　　　農業發展條例第三條之規定者爲限。

第五條　農業區域內具有下列條件者，得申請設置爲休閒農業區：

　　　　一、豐富之農業生產及農村文化資源。

二、豐富之田園及自然景觀

三、土地合法使用。

四、具有發展潛力且交通便利。

五、土地毗鄰且面積在五十公頃以上。

前項所稱農業區域係指依都市計畫法劃設之農業區、保護區及非都市土地依區域計畫法所劃設之特定農業區、一般農業區、鄉村區及山坡地保育區範圍內之土地。

第六條　休閒農業區內依土地可供使用性質及經營之需要，得規劃分為下列各種分區：

一、農業經營體驗分區。

二、農業景觀及自然生態分區。

三、休閒活動分區。

各分區休閒農業設施之容許使用項目、使用地類別及許可使用細目，其土地於都市計畫範圍內者，依都市計畫法令規定辦理；屬非都市土地者，應依休閒農業設施項目與非都市土地使用地類別表辦理。設施面積不得超過休閒農業區總面積10%，且除道路外最高以五公頃為限。

各分區休閒農業設施及各項活動應作整體規劃，並兼顧生產、生活、生態、自然與田園景觀及水土保持之維護。非都市土地範圍內之特定農業區土地，以劃設為農業經營體驗分區與農業景觀及自然生態分區為限。

第七條　農業經營體驗分區以提供農業生產、農村生活、農村文化等教育體驗活動為主。

農業景觀及自然生態分區應維持原有田園、農作、地形、山川、森林等自然景觀及生態。

休閒活動分區以提供休閒、遊憩、戶外活動等休閒活動為主。

第八條　休閒農業區內各項營建行為，應依相關法令規定辦理：

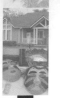
其使用之土地，除法令另規定外，不得申請變更地目、變更土地使用分區或使用地編定類別。

休閒活動分區設施之興建，應先使用該分區內現有甲、乙、丙種建築用地及遊憩用地。

第九條　休閒農業區應由申請人檢附下列文件，向直轄市或縣（市）主管機關申請，經省（市）主管機關會同有關機關勘定，報請中央主管機關核准後籌備：

一、申請書。

二、土地使用清冊及地籍圖謄本：申請範圍並以著色標明。

三、土地登記簿謄本。

四、土地使用同意書：申請人為土地所有權人者，免附。

五、發展計畫、其內容應包括：

　　（一）土地使用現況說明。

　　（二）整體規劃目標。

　　（三）整體構想書圖。

　　（四）重要設施說明。

第十條　依前條核准籌備之休閒農業區，申請人應於一年人擬訂細部發展計畫，向直轄市或縣（市）主管機關申請，經省（市）主管機關審查通過，報請中央主管機關核准後設置，其變更時亦同。

第三章　經營管理

第十一條　休閒農業區或各分區依細部發展計畫設置完成後，應申請直轄市或縣（市）主管機關勘驗，經核准後始得經營：其服務設施依法令應辦理登記者，並應依相關法令辦理登記後，始得營業。

直轄市或縣（市）主管機關為前項核准後，應報請中央

主管機關備查。

第十二條　休閒農業區經核准經營者，得使用中央主管機關申請核准註冊之休閒農業區標章：其使用方法，由中央主管機關定之。

休閒農業區經撤核准或未依本辦法規定申請核准經營者，不得使用與休閒農業區標章相同或近似之標示、宣傳或廣告。

第十三條　休閒農業區各項休閒農業設施及服務得收費：其收費標準，由經營者訂定，並應懸掛於明顯處。

第十四條　休閒農業區經核准經營後，有下列情形之一者，應於一個月內報請中央主管機關備查：

一、休閒農業區名稱或其負責變更。

二、停止經營、恢復經營或終止經營。

第十五條　休閒農業區之服務設施，應由各該設施經營者定期檢查，其有危害遊客安全之虞者，應即停止使用。

第四章　監督與獎勵

第十六條　直轄市或縣（市）主管機關對休閒農業區之經營、環境衛生、安全設備、污水或廢棄物之處理等，應會同有關機關定期或不定期檢查：其有違反本辦法及其他法令規定者，應責令期限改善。逾期不改善者，得報請中央主管機關撤銷其核准。但服務設施有危害遊客安全之虞者，得先勒令暫停一部或全部之使用。

第十七條　休閒農業區之經營，主管機關得予協助貸款或經營管理之輔導：其績效良好者，並得予獎勵。

第五章　附則

第十八條　本辦法施行前，經中央主管機關核准設置之休閒農業，

應依本辦法規定之設置條件，自本辦法施行之日起一年內，補具休閒農業區細部發展計畫，依第十條規定之程序申請核准。

前項休閒農業之原有設施，於辦理補正期間內，得為原來之使用。

第十九條　本辦法自發布日施行。

附錄五 休閒農場經營計畫審查作業要點

中華民國八十八年六月四日行政院農業委員會88農輔字第88050256號
中華民國九十三年十月二十九日行政院農業委員會農輔字第
0930051040號令修正

一、本要點依據休閒農業輔導管理辦法（以下簡稱本辦法）第十三條第二項規定訂定之。

二、申設休閒農場之經營計畫，其興辦之休閒農業設施，應以本辦法第十八條所列之休閒農業設施爲限。

三、農場申請人應檢附下列文件一式五份向土地所在地之直轄市或縣（市）政府（農業單位）提出申請：

　　（一）休閒農場籌設申請書（如**附件一**）。

　　（二）休閒農場經營計畫書（如**附件二**）。

　　申請設置休閒農場面積在十公頃以上者，依前項規定檢附之文件應爲二十份。

四、直轄市或縣（市）政府受理申請後，應審查申請文件與內容是否符合規定，並會同有關單位於二個月內依休閒農場申請籌設審查表（如**附件三**）審核完畢，並依下列程序辦理：

　　（一）休閒農場申請面積未滿十公頃者，由直轄市或縣（市）政府審查核定准予籌設，核發休閒農場籌設同意文件，並檢附休閒農場經營計畫書二份報請行政院農業委員會（以下簡稱農委會）備查。

　　（二）休閒農場申請面積十公頃（含）以上者，經直轄市或縣（市）政府審核，並報請農委會審查核定後，由直轄市或縣（市）政府核發休閒農場籌設同意文件。

　　直轄市、縣（市）政府得依作業需要，自行調整前項審查表，並將調整後之審查表報農委會備查。

　　直轄市或縣（市）政府爲審查需要，得邀集相關單位實地會
　　勘，並做成會勘紀錄表（如**附件四**）。

五、經營計畫書經直轄市或縣（市）政府審核結果需補正者，應通
　　知申請人於二個月內補正，逾期未補正者，駁回其申請。
　　前項申請人如有正當理由未於期限內補正者，得敘明理由申請
　　展延；但展延期限不得超過二個月。

六、休閒農場籌設同意文件發文之日起四年內，申請人未依限完成
　　休閒農場許可登記者，中央或直轄市、縣（市）政府主管機關
　　應依本辦法第十六條第二項規定，廢止其籌設同意文件。
　　申請人於前項許可籌設期限內，其有正當理由者，得敘明並
　　檢附相關證明文件或資料申請展延，展延以一次爲限，展延
　　期限爲二年。

七、經營計畫書內容變更，涉及主要經營方向變更或擴大範圍者，
　　申請人應依本要點第三點規定申請核准；其未涉及主要經營方
　　向變更或擴大範圍者，應向原受理單位提出申請，報請原核定
　　機關同意備查。
　　前項變更作業均應檢附申請變更事項之修正對照表。

八、申請籌設之休閒農場至少應有一條通往鄉級以上聯外道路之聯
　　絡道路，其路寬不得小於六公尺；但經直轄市、縣（市）政府
　　認定情況特殊且足供需求，並無影響安全之虞者，不在此限。

附件一　休閒農場籌設申請書

農場名稱		場址：　　縣（市）　　鄉（鎮、市、區）　　村（里） 土地：　　地段　　地號		總面積 （平方公尺）	
申請人	名稱（姓名）：	地址 （戶籍住址）			
	身分證統一編號：（附證件或身分證影本）	聯絡電話			
	負責人姓名及身分證統一編號： （附證件或身分證影本）	聯絡人姓名及電話：			
經營主體	□自然人農場 □法人農場（□公司農場，□合作農場）（附農場證明文件影本） □農民團體（□農會、□漁會、□農業合作社、□農田水利會）（請附法人登記證明文件影本） □農企業機構（請註明股份有限公司名稱）（請附公司營利事業登記證影本） □其他				
檢附文件	□1.休閒農場經營計畫書。 □2.土地登記簿謄本。（休閒農場經營計畫書附錄一） □3.地籍圖謄本。（休閒農場經營計畫書附錄二） □4.已取得土地使用同意之切結書。（休閒農場經營計畫書附錄三，土地如屬自有者免附） □5.相關證明文件				

　　茲依據休閒農業輔導管理辦法及休閒農場經營計畫審查作業要點規定，檢附相關證明文件，請准予核發休閒農場籌設同意文件。此致

　　　　直轄市
　　　　縣（市）政府　　　　　或核轉

行政院農業委員會

　　　　　　　　　　　　　　　負責人：　　　　　（簽章）

　　　　　　　　　　　　　　中華民國　　年　　月　　日

附件二　休閒農場經營計畫書

標題	項目	內容說明	附表、附圖及附錄
一、基本資料	(一) 農場名稱 (二) 申請人 (三) 經營主體類別 (四) 主要經營方向 (五) 土地座落 (六) 農場土地清冊 (七) 已取得土地使用同意切結書	1.應敘明主要經營方向為花卉園藝、果園、牧野、養畜、森林或其他主要休閒農業經營之行為。 2.如非自有土地者，應切結已取得土地使用同意書或同意申請籌設休閒農場併用土地證明文件。	附表一：土地清冊表 附錄一：土地登記簿謄本 附錄二：地籍圖謄本 附錄三：已取得土地使用同意之切結書
二、現況分析	(一) 計畫位置與範圍 　1.地理位置	基地與鄰近相關計畫、重要地形、地物、重要地標、聚落、公共服務設施及主要幹道等之關係。	附圖一：地理位置圖
	2.基地範圍、權屬、土地使用分區及編定	以列表方式表達。	附圖二：基地範圍圖 附表二：土地權屬表 附表三：土地使用分區及編定表
	(二) 實質環境 　1.地形地勢	基地及周邊環境之地形、地勢。	附圖三：基地現況示意圖
	2.交通運輸系統	1.基地目前主要聯外道路及通往鄉級以上聯外道路之聯絡道路系統其寬度及服務狀況。 2.鄰近大眾運輸系統服務狀況。	
三、休閒農業發展資源	(一) 農場資源特色	說明農場或當地所具有之資源特色，例如： 1.在地的農業特色：種類、數量及面積、位置及特色。 2.景觀資源：田園自然景觀、當地或農場特有農村景觀之位置、特色等。 3.特殊生態及保存價值之文化資產：其資源特色及應予保護或發展之範圍、種類。 4.經營方式特色：當地或目前農場經營方式特色。	（輔以照片說明）

（續）

標題	項目	內容說明	附表、附圖及附錄
三、休閒農業發展資源	（二）農業設施現況	現有農業、畜牧、養殖、林業等設施及其利用情形（應含數量、面積等量化資料，並敘明是否符合土地使用相關規定）。	（輔以照片說明）附錄四：現有設施之容許使用同意書
	（三）相關計畫 1.休閒農業區	1.是否位於休閒農業區範圍內。 2.鄰近之休閒農業區。 3.該等休閒農業區之名稱、特色。	附圖四：相關計畫位置示意圖
	2.鄰近遊憩資源	鄰近之遊憩資源或設施之區位、種類及交通聯繫關係。	
	3.其他重大相關計畫	鄰近其他重大相關計畫之位置及性質。	
	（四）其他	其他休閒農業發展資源現況。	
四、發展目標及策略	（一）發展目標 （二）發展策略	達成目標之策略。	
五、土地使用規劃構想	（一）農業經營體驗分區位置及設施項目、數量	農業經營體驗分區位置、擬申請容許使用設施之項目及數量。	附表四：各項容許使用設施所在分區及數量計畫表 附圖五：分區構想示意圖
	（二）遊客休憩分區位置及示意圖說明	1.遊客休憩分區位置及擬申請變更編定之面積。 2.遊客休憩分區內擬申請容許使用設施之項目及數量。	
六、營運管理方向	（一）自然及生態環境維護構想	開發後自然及生態環境之改變及維護作法。	
	（二）營運及管理構想	農業經營特色推動及管理作法（如環保、交通、安全等）。	

附錄

315

（續）

附表、附圖、附錄之目錄及格式說明	附表	附表一	土地清冊表
		附表二	土地權屬表
		附表三	土地使用分區及編定表
		附表四	各項容許使用設施所在分區及數量計畫表
	附圖	附圖一	地理位置圖（以比例尺1/25000的地形圖縮圖繪製；申請面積未達二公頃者免附）
		附圖二	基地範圍圖（以比例尺1/5000或1/10000的像片基本圖或地籍圖縮圖繪製）
		附圖三	基地現況示意圖（以比例尺1/5000或1/10000的像片基本圖縮圖或地籍圖縮圖繪製）
		附圖四	相關計畫位置示意圖（以比例尺1/25000的地形圖縮圖繪製，申請面積未達二公頃者免附）
		附圖五	分區構想示意圖（在1/5000或1/10000之像片基本圖上，標明農業經營體驗分區及遊客休憩分區之範圍）
	附錄	附錄一	土地登記簿謄本（最近三個月內核發，但能申請電子謄本替代者免附；正本乙份，其餘影本）
		附錄二	地籍圖謄本（著色標明申請範圍；比例尺不得小於1/1200；正本乙份，其餘影本）
		附錄三	已取得土地使用同意之切結書
		附錄四	現有設施之容許使用同意書

附表一

休閒農場土地清冊表

編號	都市土地或非都市土地	土地標示			面積（平方公尺）	編定使用種類		所有權人	持分比例與面積（平方公尺）
		鄉鎮區別	地段	地號		使用分區	使用地類別		

農場面積總計：　　　　　　　　　　（平方公尺）

附表二

休閒農場土地權屬表

土地權屬	面積（平方公尺）	百分比（％）	備註
私有			
公有			
總計			

附表三

休閒農場土地使用分區及編定表

土地使用分區	使用地類別	地目	面積（平方公尺）	百分比（%）
分區小計				
總計				

附表四

休閒農場各項容許使用設施所在分區及數量計畫表

（填表範例）

休閒農場土地規劃分區	休閒農業設施		數量
	項目	名稱	
農業經營體驗分區	眺望設施	眺望台	2座
	警衛設施	警衛亭	1座
	水土保持設施	沉沙池	1座
	門票收費設施	收費亭	1座
遊客休憩分區	公廁設施	公廁	1間
	眺望設施	眺望台	2座
	涼亭設施	涼亭	1座

附件三　休閒農場申請籌設審查表

審核單位：＿＿＿＿＿直轄市政府
＿＿＿＿縣（市）政府

附錄

審核單位	審核內容	審核意見	備註
農業單位	1.申請主體：農民共同經營、農民個人經營、法人農場、農民團體、農企業機構。		
	2.土地是否完整。		
	3.面積大小是否符合休閒農業輔導管理辦法第十條之規定。		
	4.山坡地範圍內是否有超限利用。		
	5.土地使用規劃構想。		
	6.休閒農業發展資源、發展目標及策略。		
	7.已取得土地使用同意文件之切結書。（土地為自有者免附）		
地政單位	1.涉及變更編定之土地面積大小是否符合休閒農業輔導管理辦法第十條之規定。（不涉及土地變更編定者免填）		
	2.申請範圍內已有之設施及經營計畫書中擬興建之設施是否符合非都市土地使用管制規則相關規定。（未位於非都市土地者免填）		
	3.農場土地清冊、土地登記簿謄本（最近三個月內核發，能申請電子謄本者免附）、地籍圖謄本（著色標明申請範圍）。		
都計單位	1.申請範圍內已有之設施及經營計畫書中擬興建之設施是否符合都市計畫法相關規定。（未位於都市計畫區者免填）		
	2.土地使用分區證明（未位於都市計畫區者免填）		
工務（建設）單位	休閒農場聯絡道路寬度是否符合最小寬度六公尺之規定。〔但經直轄市、縣（市）政府認定情況特殊且足供需求，並無影響安全之虞者，不在此限〕		
其他			
綜合意見			

審核單位會章	審核單位	局（科）長	課（股）長	承辦人
	農業單位			
	地政單位			
	都計單位			
	工務（建設）單位			
	其他			

註：直轄市或縣（市）政府得依作業需要，得就本表所列審核機關、審核內容項目自行調整之，並報農委會備查。

319

附件四　休閒農場申請籌設會勘紀錄表

一、農場申請人：

二、農場土地座落：

三、會勘時間：中華民國　　　年　　　月　　　日

四、會勘單位、人員及會勘意見：

會勘單位	會勘意見	會勘人員

五、會勘結論：

附錄六　休閒農場專案輔導實施作業規定

中華民國八十八年九月十七日行政院農業委員會（88）農輔字第88
050483號
中華民國九十一年十一月十五日行政院農業委員會農輔字第09100
50991號
中華民國九十二年十月二十九日行政院農業委員會農輔字第09300
51047號令修正發布

壹、依據

　　行政院農業委員會（以下簡稱農委會）為執行休閒農業輔導管
理辦法（以下簡稱本辦法）第二十七條第二項規定，協助既有實際
經營休閒農業之農場合法經營，特訂定本規定。

貳、目標

　　於中華民國八十八年四月三十日本辦法修正發布施行前，以經
營休閒農業為目的，且有實際經營行為者，輔導使其合法經營為目
標。

參、重要工作

一、申報或清查

（一）申報或清查對象：中華民國八十八年四月三十日以前原以經營
　　　休閒農業為目的，且目前有實際經營行為，位於非山坡地達三
　　　公頃以上（位於山坡地之都市土地達三公頃以上，或非都市土
　　　地達十公頃以上）之休閒農場經營者自行申報外，並得由直轄
　　　市或各縣（市）政府清查後由休閒農場經營者申報。

（二）申報期限：於中華民國九十三年十二月三十一日前備齊申報

資料，送請直轄市或縣（市）政府審查，逾期不予專案輔導。

(三) 申報文件：符合申報對象之休閒農業經營者，檢送下列文件一式二十份（休閒農場面積未滿十公頃者檢送十份），於申報期限內送直轄市或縣（市）政府審查。

1. 休閒農場申請書。

2. 休閒農場經營計畫書。

3. 農場土地使用清冊。（以上表格依休閒農場經營計畫審查作業要點附件辦理）

4. 休閒農業設施現況調查表。（如**附表一**）

5. 休閒農業經營日期證明文件（如曾列入觀光果園、市民農園、生態教育農園或相關農業專案計畫之證明文件）及目前經營概況。

6. 由建築師認定該農場之建築物及水土保持技師或相關技師認定水土保持安全無虞，不妨礙公共安全，予以簽證之文件。

7. 現行使用涉及違規事項或需輔導項目之說明（列表說明或檢附當年之用水或用電繳費收據、航照圖或村里長證明、鄉鎮市區公所證明等文件）。

8. 其它相關資料。

二、審查

(一) 直轄市或縣（市）政府受理申報後，應先協助休閒農場負責人查明其遊客休憩分區是否位於附表四「應予保護、禁止或限制建築地區查詢表」範圍內，並由直轄市或縣（市）政府首長召集農業、地政（或都計）、環保、建管、消防及其他相關單位組成審查小組，就前項規定申報文件，依權責主管項目審查（審查表如**附表二**），申報文件如需補正，直轄市或縣

（市）政府得規定一定期限要求申報人補正，逾期未補正者，得不繼續辦理審查作業。

（二）直轄市或縣（市）政府應於一個月內完成個案審查工作（不含補正時間），並應於中華民國九十四年三月三十一日前完成所有申報案件之審查工作。

（三）休閒農場土地面積未滿十公頃者，直轄市或縣（市）政府依本規定參、二、（一）辦理時，應邀請專家學者共同組成審查小組，並得視其需要，辦理現場勘查。

（四）直轄市或縣（市）政府應將審查結果函知農場負責人，經審核符合休閒農場設立許可者，列入專案輔導，未列入專案輔導者，直轄市或縣（市）政府應依農業發展條例規定查處。

（五）休閒農場土地面積十公頃（含）以上者，辦理程序如下：

1. 直轄市或縣（市）政府應將本規定參、二、（一）之審查結果連同本規定參、一、（三）所應附之文件及其相關資料一式十七份，函報農委會複審。

2. 直轄市或縣（市）政府於農場輔導補正期間，除有公共安全之虞、有礙自然文化景觀或不符休閒農業經營目的者，應依農業發展條例規定查處外，對於符合輔導條件，經送請農委會複審者，仍應依法查處。

3. 農委會應邀請學者及相關部會代表組成休閒農場專案審查小組複審，並得視其需要，辦理現場勘查。

4. 農委會於審查完竣後，應將審查結果函復直轄市或縣（市）政府。經審核符合休閒農場設立許可者，列入專案輔導，未列入專案輔導者，由直轄市或縣（市）政府依農業發展條例規定查處。直轄市或縣（市）政府應於收到農委會函復公文後，將審查結果通知農場負責人。

三、輔導

（一）經直轄市或縣（市）政府審查通過或農委會複審通過，列入
休閒農場專案輔導之農場，依本辦法第十四條規定，由直轄
市或縣（市）政府核發休閒農場籌設同意文件。

（二）直轄市或縣（市）政府對於列入專案輔導之休閒農場，應個
案調查分析其違反相關規定之項目、內容及問題點，作為農
委會邀集相關部會共同分期、分區、分類輔導之依據。休閒
農場專案輔導個案調查表（如**附表三**）。

（三）輔導案件得依農業經營體驗分區及遊客休憩分區分兩期輔
導，第一期完成全部容許使用項目輔導合法之分區，得依本
辦法第二十條規定，先行核發該分區許可登記證；另一期完
成土地變更編定之分區並應於中華民國九十四年十二月三十
一日前完成換發許可登記證，逾期廢止已核發之許可登記
證。

（四）本規定修正前已申請之輔導案件，得比照前款規定辦理。

（五）直轄市或縣（市）政府於核准籌設休閒農場一個月內，應就
違規事實及改正申辦方式、申辦期限、指定之輔導單位及人
員函知休閒農場負責人，休閒農場負責人應依相關規定期限
完成各項補正手續，逾申辦期限者，依本辦法第二十三條規
定，廢止其籌設同意文件，並即依法查處。

（六）列入休閒農場專案輔導並取得休閒農場籌設同意文件之農
場，於辦理變更編定及容許使用時，申請書件得依據本辦法
中華民國九十三年二月二十七日修正前之「非都市土地申請
作休閒農業設施所需用地變更編定審查作業要點」及「申請
非都市土地容許使用休閒農業設施審查作業要點」規定書件
辦理。

依前項為辦理非都市土地變更編定，申請人應另檢附比例尺

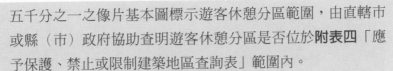

五千分之一之像片基本圖標示遊客休憩分區範圍，由直轄市或縣（市）政府協助查明遊客休憩分區是否位於**附表四**「應予保護、禁止或限制建築地區查詢表」範圍內。

（七）位於山坡地且違規開發整地之農場，由建築師認定該農場之建築物及水土保持技師或相關技師認定水土保持安全無虞，不妨礙公共安全，予以簽證者，經審查並同意列入本專案輔導後，有關水土保持事項，申請人應依山坡地保育利用條例、水土保持法及其相關子法有關規定，擬具水土保持計畫，送請直轄市或縣（市）政府水土保持單位審核，俟其土地完成變更編定後，再向建管主管機關申請辦理補照手續。但休閒農場於水土保持法公布施行前已完成開發者，得申請免擬具水土保持計畫。

（八）休閒農場設施符合下列情形者，得輔導休閒農場負責人向建管單位申請補發建築執照：

1.申請作為休閒農場建築使用之土地，合於土地使用管制規定（或已取得容許使用同意書），並取得土地權利證明文件者。

2.依違章建築申請補辦執照規定，經建築師或相關技師認定無礙公共安全及水土保持者。

（九）休閒農場完成各項補正手續後，經直轄市或縣（市）政府實地勘查，符合相關規定者，應將各項送審書件裝訂成冊，並標明定稿本字樣，經直轄市或縣（市）政府查核無誤後，直轄市或縣（市）政府應輔導休閒農場依本辦法規定申請核發休閒農場許可登記證。不符規定之休閒農場，則由直轄市或縣（市）政府依相關法令查處，並報由農委會註銷原籌設同意文件。

四、其他

（一）休閒農場負責人得請求直轄市或縣（市）政府、轄內鄉

（鎮、市、區）農會及農業試驗改良場所給予必要之協助。

（二）農委會為推動本規定得邀請相關部會代表組成跨部會專案小組，協助直轄市或縣（市）政府輔導休閒農場合法經營休閒農業及提供相關法令與技術諮詢服務。

（三）為輔導休閒農場合法經營，各級主管機關得支助休閒農業相關團體辦理相關法規之宣導及教育訓練。

（四）為協助各級主管機關辦理休閒農業輔導人員對休閒農業輔導相關法令及本規定之瞭解，由農委會提供人員之訓練講習，以凝聚共識。

肆、獎勵

一、辦理本專案輔導清查、審查及輔導著有成績之各級工作人員，得由農委會予以獎勵。

二、提供積極配合本專案輔導之農場貸款協助或經營管理之輔導。

伍、附則

一、有關涉及環境影響評估之處理方式：以中華民國八十四年十月十八日「開發行為應實施環境影響評估細目及範圍認定標準」發布施行日為分界：

（一）在中華民國八十四年十月十八日以前確有開發行為者，其環境影響評估以公害防治計畫審核管理。

（二）在中華民國八十四年十月十八日以後開發者，除依環境影響評估法第二十二條規定處分外仍應依規定實施環境影響評估。

二、預定進度：預定於中華民國九十四年十二月三十一日前完成本專案輔導。

三、其他有關事項悉依本辦法有關規定辦理。

休閒農場休閒農業設施現況調查表

休閒農業設施項目	地段	小段	地號	膳本面積（M²）	基地面積（M²）	建築面積（M²）	樓高（M）	總樓地板面積（M²）
A 遊客休憩分區								
1 住宿設施								
2 餐飲設施								
3 自產農產品加工（釀造）廠								
4 農產品與農村文物展示（售）及教育解說中心								
合計								
B 農業經營體驗分區								
1 門票收費設施								
2 警衛設施								
3 涼亭設施								
4 眺望設施								
5 公廁設施								
6 農業及生態體驗設施								
7 安全防護設施								
8 平面停車場								
9 標示解說設施								
10 露營設施								
11 登山及健行步道								
12 水土保持設施								
13 環境保護設施								
14 農路								
15 休閒廣場								
16 其他（請註明設施名稱）								
合計								

327

休閒農場專案輔導審核表

審核單位：＿＿＿＿縣（市）政府

＿＿＿＿直轄市政府

審核項目	審核標準	審核機關	審查意見	備註
一、申請主體	農民共同經營、農民個人經營、法人農場、農民團體、農企業機構。	農業單位		
二、土地使用	土地是否完整。	農業單位		
	土地使用是否與用地編定（或都市計畫土地使用分區）情形及地籍資料相符。	地政單位（或都計單位）		
	應否辦理用地變更編定（或都市計畫土地使用分區變更）。 土地使用是否符合非都市土地使用管制規則（或都市計畫土地使用分區管制相關規定）規定。	地政單位（或都計單位）		
三、經營計畫	面積大小及其配置是否符合休閒農業輔導管理辦法第十條及第十八條之規定。	農業單位		
	休閒農發展資源、發展目標及策略。	農業單位		
四、土地權利文件	是否檢附農場土地使用清冊、土地使用分區證明（屬都市土地者）。	地政單位 都計單位		
	是否檢附土地使用同意書。	農業單位		
五、農場內遊客休憩分區之位置	是否位於森林區範圍。	林務單位		
	是否位於附表四「應予保護、禁止或限制建築地區」。	農業單位		
	是否位於國家公園。	農業單位		
	是否檢附水土保持技師或相關技師簽發該農場之水土保持安全無虞，不妨礙公共安全之簽證文件。	農業單位		
	是否檢附建築師簽發該農場之建築物安全無虞，不妨礙公共安全之簽證文件。	建管單位		
六、其他	依其他消防環保等相關法令。	相關單位		
綜合意見				

審查單位會章	審查單位	局（科）長	課（股）長	承辦人
	農業單位			
	地政單位			
	水利單位			
	建管單位			
	環保單位			
	其他單位			

註：直轄市、縣（市）政府得依作業需要，自行調整本表所列之各項內容。

休閒農場專案輔導個案調查表

壹、休閒農場基本資料

一、休閒農場名稱：

二、休閒農場位置：

地　址	縣（市）　　鄉（鎮市區）　　村（里）　　路（街）　　號
地　號	地段　　地號，共　　筆
總面積	公頃

三、經營人及從業員額

　　□個人：

姓　名		身分證字號	

　　□公司或機構

名　稱		登記證字號	
負責人			

　　□固定從業員額：＿＿＿人；□臨時從業員額：＿＿＿人

四、農場主體（可複選）：

　　□一般農作；□水產養殖；□畜牧；□森林；□其他

五、經營年期：自＿＿年＿＿月起至今，共＿＿年：

六、經營項目（可複選）：

　　□住宿（含民宿）；□餐飲；□農產品加工；□觀光果園；□農特產品展售；

　　□農村生活體驗；□農業教育解說（含教育農園）；□露營；

　　□其他：

七、申請休閒農場設立情況：

　　□現接受專案輔導；□專案輔導審查中，送審日期：＿＿年＿＿月

　　□擬新申請專案輔導；□未便申請專案輔導，原因：＿＿＿＿＿＿＿＿＿＿＿

貳、檢核表

　　本項調查表，依休閒農場實際經營運作，就土地使用、農場設施、經營使用等

類別，表列並對應各主要適用法規（涉及法規內容龐雜，無法逐一列舉），檢視各休閒農場於合法化過程中之各應辦事項及規定。如有下列之情事者，請於「□」欄位內標註「ˇ」。

一、休閒農場面積規定

休閒農場土地應完整，並不得分散。如土地非屬自有者，應取得土地所有權人使用同意書，或各該公有土地主管機關核發之同意申請籌設休閒農場併用土地證明。

	項目	適用法規	備註
□	土地面積○·五公頃以下者。	輔導辦法＃10·1	本案無法申請設立休閒農場。
□	非山坡地地區，土地完整面積小於三公頃者；或山坡地地區，土地完整，都市土地在三公頃以下或非都市土地面積十公頃以下者。	輔導辦法＃10·2	無法設置遊客休憩分區及住宿、餐飲、教育解說設施。
□	非山坡地地區，土地完整面積三公頃以上者。可供作住宿、餐飲、教育解說設施。	輔導辦法＃10·2	可設置遊客休憩分區及住宿、餐飲、教育解說設施。
□	農場土地為道路、溝渠、溪流、其他土地分割。	輔導辦法＃10·1	
□	於溝渠、溪流自行架設橋樑、通路。	水利法＃72、水利法＃72-1、水利法＃78-1（1）、水利法＃78-3·2（1）河川管理辦法＃64 排水管理辦法＃26	應申請架設同意。
□	於溝渠、溪流自行設置涵管、攔水、攔砂、戲水設施。		應申請設置同意或改道。
□	其他：		

二、都市計畫土地使用項（非都市土地地區本項不需圈選）

土地位置部分或全部範圍在都市計畫（包括風景特定區、特定計畫區）範圍內者請圈選。

	項目	適用法規	備註
☐	土地分區依都市計畫法相關法令規定無法從事農業（作）經營者。	輔導辦法＃18．4 都計省細則第三章	本案無法申請設立休閒農場。
☐	位農業區，自行興建農舍使用。	都計省細則＃29．1（都計高市施行細則＃25）	農舍興建。
☐	位農業區，自行興建農舍使用以外之農業（溫室、寮舍……）設施。	都計省細則＃29．2（都計高市施行細則＃25） 農發條例＃8—1	農業產銷設施、休閒農業設施。
☐	位農業區，自行興建建築物或改變地形。	都計法＃79 建築法第八章 水保法及其他法規 農發條例＃32	改變地形地貌罰則。 農地違規使用。
☐	位保護區，自行興建農舍使用（限於都市計畫發布實施以前已作農業使用）。	都計省細則＃27．1(12)（都計高市施行細則＃21） 農發條例＃8．2 農發條例＃32	原農用土地興建農舍。 農地違規使用。
☐	位保護區，自行興建農舍使用以外之農業（溫室、寮舍……）設施（限於都市計畫發布實施以前已作農業使用）。	都計省細則＃27．1(12)（都計高市施行細則＃21）	原農用土地興建農業設施。
☐	位保護區，自行興建建築物或改變地形供休閒農業使用。	都計省細則＃27．1(13)（都計高市施行細則＃21） 建築法第八章 水保法及其他法規 都計法＃79	休閒農業設施。 改變地形地貌。
☐	位保護區，供遊客使用之建築物及設施位特定水土保持區、重要水庫集水區、水源水質水量保護區、野生動物保護區、自然保留區、及其他規定不得開發建築使用範圍內。	都計法＃79等 農土審＃9 建築法第八章 水保法及其他法規	改變地形地貌罰則。 用地變更編定位置限制。
☐	其他：		

331

三、非都市土地地區土地使用項（位非都市土地地區請圈選本項）

　　凡位未經發布公告實施都市計畫或因擴大、新訂都市計畫通盤檢討經公告劃定禁限建範圍之地區，皆為非都市土地，現依區域計畫劃定：特定農業區、一般農業區、鄉村區、風景區、森林區、山坡地保育區、國家公園、工業區、河川區等使用分區，休閒農場位非都市土地地區範圍內者請圈選。

項目	適用法規	備註
☐ 於非建地（目）土地自行興建農舍使用。	區計法＃15．1 非土管＃6．1	土地管制。 容許使用。
☐ 於非建地（目）土地自行興建農舍使用以外之農業（溫室、寮舍）設施。	區計法＃15．1 非土管＃6．1 輔導辦法＃10	土地管制。 容許使用。 申請籌設。
☐ 自行興建建築物。	區計法＃15．1 非土管＃6．1	土地管制。 容許使用。
☐ 自行改變地形、開闢農路、挖掘水溏、設置擋土牆、坡坎等。	區計法＃15．1 非土管＃6．1	土地管制。 容許使用。
☐ 供遊客使用之建築物及設施位特定水土保持區、重要水庫集水區、水源水質水量保護區、野生動物保護區、自然保留區、森林區、特定農業區及其他規定不得開發建築使用範圍內。	區計法＃15．1等 農土審＃9	應恢復原狀。 用地變更編定位置限制。
☐ 其他：		

四、建築物使用項

　　本項所指「建築物」指農場內興建地上或地下具有基礎、柱、樑、牆、板、頂蓋，供人使用之構造物，包括住宿、餐廳、農舍、農業設施（溫室、寮舍、畜圈、倉庫、管理室、加工室）、售票亭、涼亭皆屬之。

項目	適用法規	備註
☐ 無具道路（具備公用、公役目的使用）通達農場。	建築法＃42	臨接建築線。
☐ 自行興建（含增建）建築物（如住宿、餐飲、廁所、倉庫、溫室、寮舍、涼亭、收票亭等）設施。	建築法＃25、＃73 農發條例＃8—1	擅自建築、使用。 農業設施興建。
☐ 領有建築物使用執照，而作非執照載明用途使用（如寮舍作住宿或餐廳使用等）。	建築法＃73	擅自使用、變更用途。
☐ 供住宿、餐飲、教育解說、加工設施使用之建築物，基地面積超過10%農場面積（並以二公頃為限），或超過容積率規定。	輔導辦法＃18·2	可建築用地面積。
☐ 承上題，無道路（具備公用、公役使用）通達農場自行興建（含增建）建築物。	建築法＃42	臨接建築線。
☐ 供住宿、餐飲、教育解說、加工設施使用之建築物，室內採用非防火建材裝修（潢）。	建築法＃77 建築法＃77—2	公共安全。 室內裝修。
☐ 供住宿、餐飲、教育解說、加工設施使用之建築物，消防設施設置不足。	建築法＃72 消防法	消防安全。
☐ 供住宿、餐飲、教育解說使用之建築物，走廊（最小一·一公尺。如兩側設房間寬度大於一·六公尺）樓梯寬度（一·二公尺以上）或數量不足規定。	建築技術規則	走廊寬度。 樓梯數量。
☐ 建築物高度大於十·五公尺。	輔導辦法＃19·2	建築物高度。
☐ 建築物斜屋頂面積小於二分之一建築面積或屋頂斜率小於一：四。	農場建物＃4	建築物斜屋頂。
☐ 自行興建建築物無法提出建築師或專業技師「安全無虞、不妨礙公共安全」簽證報告書。	農場專輔＃3（3）	建築物安全。
☐ 其他：		

五、位山坡地地區之休閒農場設施（非山坡地地區不需圈選）

　　位置部分或全部範圍在山坡地地區內（包括都市計畫地區）者請圈選，山坡地係指標高在一〇〇公尺以上，或未滿一〇〇公尺而其平均坡度大於5%以上者，經報請行政院核定公告之土地；其中，位非都市土地地區其土地謄本「使用分區」項通常標註「山坡地保育區、森林區」等項目。

　　容許使用及水土保持設施，休閒農業設施之興建、設置，應依同意籌設許可之計畫書內容，分別申請容許使用或用地變更編定（位都市計畫範圍除外），並依應水土保持法及其相關法規規定實施水土保持計畫及設施工程。

項目	適用法規	備註
□ 自行設置平面停車場使用。	區計法＃15‧1 非土管＃6‧1 輔導辦法＃12 都計省細則＃27‧1（13）	土地使用管制。 容許使用。 申請籌設。 都市土地使用。
□ 自行設置門票收費、警衛、涼亭、公共廁所等設施使用。	區計法＃15‧1 非土管＃6‧1 輔導辦法＃12 都計省細則＃27‧1（13）	土地管制。 容許使用。 申請籌設。 都市土地使用。
□ 自行開闢道（農）路，寬度大於四公尺，且總道路面積大於二、〇〇〇平方公尺。	水保法＃8 水保法＃12 水保細則＃4‧2（1） 水保審核監督辦法＃3、4	實施水保計畫。 實施範圍。
□ 自行開挖整地或整坡作業面積大於二公頃以上。	水保法＃8 水保法＃12 水保細則＃4‧2（2） 水保審核監督辦法＃3、4	實施水保計畫。 實施範圍。
□ 自行興建建築面積大於五〇〇平方公尺以上者。	水保法＃8 水保法＃12 水保法細則＃4‧6（7） 水保審核監督辦法＃3、4	實施水保計畫。 實施範圍。
□ 自行設置水土保持設施開挖整地面積大於二、〇〇〇立方光尺或挖填土石方總合在五、〇〇〇立方公尺以上。	水保法＃8 水保法＃12 水保法細則＃4‧7 水保審核監督辦法＃3、4	實施水保計畫。 實施範圍。
□ 山坡地開發無法提出專業技師「水土保持安全無虞、不妨礙公共安全」簽證報告書。	農場專輔＃3（3）	水土保持安全。

（續）

項目	適用法規	備註
☐ 農場面積十公頃以上，開發、經營時間於民國八十四年十月八日以前，應提出公害防治計畫。	農專輔＃5‧1（1）	環評處理方式。
☐ 農場面積十公頃以上，開發、經營時間於民國八十四年十月八日以後，應實施環境影響評估。	農專輔＃5‧1（2）	環評處理方式。
☐ 其他：		

六、非位山坡地之休閒農場設施

休閒農場範圍在非山坡地地區，其各項休閒農業設施容許使用休閒農業設施之興建、設置，應依同意籌設許可之計畫書內容，分別申請容許使用（位都市計畫範圍除外）。

項目	適用法規	備註
☐ 自行設置平面停車場使用、開闢道（農）路、設置門票收費、警衛、涼亭、公共廁所等設施使用。	區計法＃15‧1 非土管＃3‧1 輔導辦法＃12 都計省細則＃27‧1（13）	土地使用管制。 容許使用。 申請籌設。 都市土地使用。
☐ 農場面積十公頃以上，開發、經營時間於民國八十四年十月八日以前，應提出公害防治計畫。	農專輔＃5‧1（1）	環評處理方式。
☐ 農場面積十公頃以上，開發、經營時間於民國八十四年十月八日以後，應實施環境影響評估。	農專輔＃5‧1（2）	環評處理方式。
☐ 其他：		

七、休閒農場經營使用

「休閒農場」應依規定申請籌設許可、設施興建許可及休閒農場登記，並依公司法、商業登記法、營利事業統一發證辦法、營利事業登記規則、營業稅法、所得稅法、房屋稅條例及土地稅法等相關規定辦理營業登記及納稅。

項目	適用法規	備註
☐ 自行經營休閒農場。	農發條例#71、73	休閒農場登記、變更、經營。
☐ 自行經營住宿。	商登法#3、#8·3	住宿登記。營利事業登記。
☐ 自行經營餐飲。	食衛法#14 商登法#3、#8·3 食衛法#10、#14	餐廳登記。營利事業登記。食品衛生。
☐ 自行經營農業加工或產銷。	商登法#3、#8·3 食衛法#20	加工廠登記。營利事業登記。食品業衛生。
☐ 垃圾量產生。	廢棄物條例	廢棄物處理。
☐ 排放廢水。	水污條例 水利法#63-3·2 #78-1（2）、#78-3·2（2）	排放水處理。
☐ 引地下、地面水水源使用。	飲水條例 水利法#27 地下水管制辦法	飲用水質、來源。
☐ 其他：		

備註一、法規引用註記說明

例：農發條例#71·1（2），第七十一條第一項第二款

農發條例（法規簡稱）	#71（條）·1（項）	（2）（款）
農業發展條例	第七十一條第一項	第二款

備註二、引用法規簡稱對照

簡稱	法規名稱
農發條例	農業發展條例
輔導辦法	休閒農業輔導管理辦法
農土審	非都市土地申請作休閒農業設施所需用地變更編定審查作業要點
農專輔	休閒農場專案輔導實施作業規定

（續）

簡稱	法規名稱
農場建物	休閒農場建築物設計規範
都計法	都市計畫法
都計省細則	都市計畫法臺灣省施行細則
都計高市施行細則	都市計畫法高雄市施行細則（位於高雄市者適用）
區計法	區域計畫法
非都管	非都市土地使用管制規則
建築法	建築法
水保法	水土保持法
水保法細則	水土保持法施行細則
水保審核監督辦法	水土保持計畫審核監督辦法
環評法	環境影響評估法
環評細則	環境影響評估法施行細則
商登法	商業登記法
食衛法	食品衛生管理法
廢棄物條例	——
水污條例	——
飲水條例	——

附表四

應予保護、禁止或限制建築地區查詢表

查詢項目	查詢結果及限制內容	查核單位或相關單位文號	主管機關（單位）
1.是否位屬依飲用水管理條例第五條劃定公告之飲用水水源水質保護區	□是 □否 限制內容：		行政院環境保護署或縣（市）政府環保主管機關
2.是否位屬依自來水法第十一條劃定公告之水質水量保護區	□是 □否 限制內容：		經濟部台灣省自來水公司
3.是否位屬依水利法第五十四條之一及台灣省水庫蓄水使用管理辦法公告之水庫蓄水範圍	□是 □否 限制內容：		經濟部水利署
4.是否位屬依水利法第六十五條公告之洪氾區	□是 □否 限制內容：		經濟部水利署
5.是否位屬依水利法劃設公告之河川區域或排水設施範圍	□是 □否 限制內容：		經濟部水利署所屬各河川局
6.是否位屬依文化資產保存法第三十六條劃定之古蹟保存區	□是 □否 限制內容：		縣（市）政府民政、文化或都市計畫單位
7.是否位屬依文化資產保存法第四十九條指定之生態保育區或自然保留區	□是 □否 限制內容：		縣（市）政府農業單位
8.是否位屬依野生動物保育法第十二條公告之野生動物保護區	□是 □否 限制內容：		縣（市）政府農業單位
9.是否位屬依國家安全法施行細則第二十五、二十六、二十九、三十、三十三、三十四條、第五章（第三十六條至第四十三條）及第四十八條等劃定公告之下列地區： （1）海岸管制區之禁建、限建區 （2）山地管制區之禁建、限建區 （3）重要軍事設施管制區之禁建、限建區	□是 □否 限制內容：		國防部或縣（市）政府建管單位
10.是否位屬依氣象法第十八條及「觀測坪高空探測器氣象雷達站氣象衛星站周圍土地限制建築辦法」劃定之限制建築地區	□是 □否 限制內容：		交通部中央氣象局或縣（市）政府建管單位

（續）

查詢項目	查詢結果及限制內容	查核單位或相關單位文號	主管機關（單位）
11.依礦業法第六條設定、同法第九條劃定之下列地區： （1）礦區（場） （2）國家保留區及國營礦區（場）	□是 □否 限制內容：		經濟部礦務局
12.是否位屬依民用航空法第三十二條、第三十三條、第三十三條之一及「飛航安全標準暨航空站飛行場助航設備四周禁止及限制建築辦法」與「航空站飛行場及助航設備四周禁止或限制燈光照射角度管理辦法」劃定之禁止或限制建築地區或高度管制範圍內	□是 □否 限制內容：		交通部民用航空局或縣（市）政府建管單位
13.是否位屬依公路法第五十九條及「公路兩側公私有建物廣告物禁建限建辦法」劃定禁建、限建地區	□是 □否 限制內容：		縣（市）政府建管單位
14.是否位屬依大眾捷運法第四十五條第二項及「大眾捷運系統兩側公私有建築物與廣告物禁止及限制建築辦法」劃定之禁建、限建地區	□是 □否 限制內容：		縣（市）政府建管單位
15.是否位屬依「台灣省水庫集水區治理辦法」第三條公告之水庫集水區	□是 □否 限制內容：		行政院農業委員會與經濟部水利署
16.是否位屬依「發展觀光條例」第十條劃定之風景特定區	□是 □否 限制內容：		縣（市）政府都市計畫、建設或觀光單位
17.是否位屬依「核子反應器設施管制法」第四條劃定之禁建區及低密度人口區	□是 □否 限制內容：		行政院原子能委員會或縣（市）政府建管單位
18.是否位屬依行政院核定之「台灣沿海地區自然環境保護計畫」劃設之自然保護區	□是 □否 限制內容：		內政部營建署
19.是否位屬特定農業區經辦竣農地重劃之農業用地	□是 □否 限制內容：		縣（市）政府地政或農業單位
20.是否位屬特定水土保持區	□是 □否 限制內容：		行政院農業委員會水土保持局
21.是否位於經濟部公告之「嚴重地層下陷區」	□是 □否 限制內容：		經濟部

附錄

339

Note

Note

Note

Note

國立中央館出版品預行編目資料

休閒農業概論 / 陳墀吉, 陳德星著. -- 初版.
-- 臺北市：威仕曼文化, 2005[民 94]
面 ； 公分. -- （休閒遊憩系列 ; 3）
參考書目：面
ISBN 986-81493-8-X（平裝）

1. 休閒農業

992.3 94019131

休閒農業概論　　　　　　　　休閒遊憩系列 3

著　　　者☞ 陳墀吉、陳德星

出 版 者☞ 威仕曼文化事業股份有限公司

發 行 人☞ 葉忠賢

總 編 輯☞ 閻富萍

執行編輯☞ 吳曉芳

地　　　址☞ 台北市新生南路三段 88 號 7 樓之 3

電　　　話☞ （02）23660309

傳　　　真☞ （02）23660313

郵撥帳號☞ 19735365

戶　　　名☞ 葉忠賢

印　　　刷☞ 大象彩色印刷製版股份有限公司

初版一刷☞ 2005 年 11 月

I S B N ☞ 986-81493-8-X

定　　　價☞ 新台幣 450 元

E-mail ☞ service@ycrc.com.tw